MW00444948

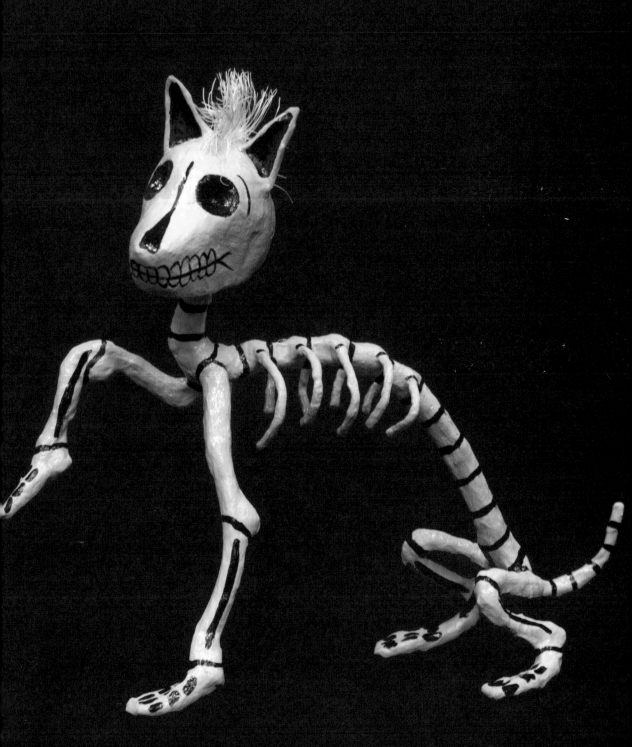

Leigh Ann Thelmadatter

MEXICAN CARTONERÍA

Paper, Paste, and Fiesta

Foreword by
Marta Turok

Papel, Engrudo y Fiesta

Prólogo por
Marta Turok

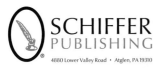

SCHIFFER
PUBLISHING

4880 Lower Valley Road · Atglen, PA 19310

Otros libros de Schiffer sobre temas relacionados:

Dreaming in Silver/Soñar en Plata:
Silver Artists of Modern Mexico, Penny C. Morrill,
ISBN 978-0-7643-5651-3

Mexican Folk Art: From Oaxacan Artist Families,
2nd ed., Arden Rothstein and Anya Rothstein,
ISBN 978-0-7643-2673-8

The Mola: Traditional Kuna Textile Art,
Edith Crouch, ISBN 978-0-7643-3845-8

Copyright © 2019 por Leigh Ann Thelmadatter

Número de control de la biblioteca del congreso:
2019936850

Todos los derechos reservados. Ninguna parte de este
trabajo puede reproducirse ni utilizarse de ninguna
forma ni por ningún medio (gráfico, electrónico o
mecánico, incluido el fotocopiado o el almacenamiento
de información y los sistemas de recuperación) sin el
permiso por escrito del editor.

Escanear, subir y distribuir este libro o cualquier parte
del mismo a través de Internet o por cualquier otro
medio sin el permiso del editor es ilegal y es castigado
por la ley. Compre solo las ediciones autorizadas y no
participe ni fomente la piratería electrónica de materiales
con derechos de autor.

"Schiffer", "Schiffer Publishing, Ltd." y el logo de la
pluma y el tintero son marcas registradas de Schiffer
Publishing, Ltd.

Diseñado por Brenda McCallum
Diseño de portada por Brenda McCallum
Toda fotografía que no esté acreditada de otra manera es
obra de Alejandro Linares García o de la autora.
Imagen de portada: Pachuco por Raymundo Amezcua
Tipo de letra en TimesScrDLig/Verve

ISBN: 978-0-7643-5834-0
Impreso en China

Publicado por Schiffer Publishing, Ltd.
4880 Lower Valley Road
Atglen, PA 19310
Teléfono: (610) 593-1777; Fax: (610) 593-2002
Correo electrónico: Info@schifferbooks.com
Sitio web: www.schifferbooks.com

To all the artisans who have preserved this art form
and those who are taking it in new directions

A todos los artesanos que han conservado
esta forma de arte y a todos aquellos que la están llevando
hacia nuevas direcciones

CONTENTS

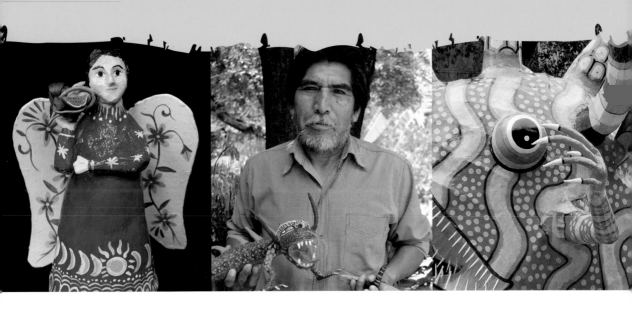

CONTENIDO

FOREWORD

A crowd gathers at dusk on Holy Saturday, known in Mexico as *Sábado de Gloria*, to commemorate the day that Jesus Christ lay in the tomb after his crucifixion. Those in attendance walk up and down Oriente 30 Street, behind the Sonora Market in Mexico City, where the Linares family has lived and worked for decades. Dozens of Judas figures line the street, different sizes and styles and depicting different characters. Everyone is expectant, and as it gets darker the figures are hoisted one by one over the street, over our heads, each like a *piñata*. Alternating between the beginning and end of the street, a single flare sets the fireworks in motion—with a series of crackling noises, the figures rock and explode, from the bottom to the top, and as they smolder they lie limp for a few minutes. The crowd screams and claps in approval, especially when it is the political villain of the moment that's exploding, whether from Mexico or beyond. The extravaganza ends after midnight. People disperse and will return next year . . . yet again. Felipe, son of famed Pedro Linares, and his immediate family, including his sons Leonardo and David plus grandsons, take great pride in producing these Judases as a gift to their community, to their barrio, and as an offering in accordance with their beliefs.

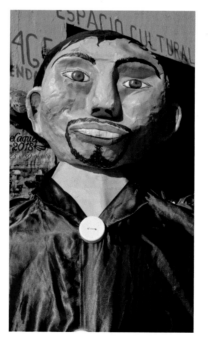

The art and craft of working with paper, newspaper, cardboard, or pasteboard, using simple water and flour along with various support materials such as cane, wire, or molds, is the subject of *Mexican Cartonería* by Leigh Ann Thelmadatter. It is a fascinating tour that takes us from tradition to innovation, from ritual and ephemeral folk art to exquisite pieces for collectors. On the route we are presented with the history and evolution of this branch of folk art in Mexico made with humble materials and great technical prowess. We are told how and when the production of Judases was almost lost and was reborn as *alebrijes*, through the genius of Pedro Linares. We are presented with past and present masters whose pieces are signed and are sought after. On the other hand we are also informed of the plight certain objects are facing through the substitution of materials and themes, or the loss of cartonería production centers. It is heartening to read when festivities and *cartonería* are active and continue to respond to community needs. This book tells a story—one that occurs with most folk art of Mexico—of resilience, of survival through change when new consumers expanded the folk artists' realm. And at the same time it is a heartwarming story of continuity in those circumstances where pueblos and producers uphold the values and context of production and consumption made to be destroyed and reinvented over and over.

Marta Turok, anthropologist
Director of the Ruth D. Lechuga Center for Folk Art Studies / Franz Mayer Museum

PRÓLOGO

Una multitud se reúne al anochecer el Sábado Santo, conocido en México como Sábado de Gloria, para conmemorar el día en que Jesucristo yació en la tumba después de su crucifixión. Las personas que asisten caminan por la calle Oriente 30, detrás del Mercado de Sonora en la Ciudad de México, donde la familia Linares ha vivido y trabajado durante décadas. Docenas de figuras de Judas se alinean en la calle, son de diferentes tamaños y estilos, y representan diferentes personajes. Todos están a la expectativa y, a medida que oscurece, las figuras se elevan una por una sobre la calle, sobre nuestra cabeza, cada una como una piñata. Alternando entre el principio y el final de la calle, una sola llama pone en movimiento los cohetes, con una serie de ruidos crepitantes, las figuras se sacuden y explotan, de abajo hacia arriba, para terminar colgados unos minutos, lánguidos e humeantes. La multitud grita y aplaude en señal de aprobación, especialmente cuando es el villano político del momento el que está explotando, ya sea de México o de otra parte. La extravagancia termina después de la medianoche. La gente se dispersa y volverá el año que viene. . . una vez más. Felipe, hijo del renombrado Pedro Linares, su familia inmediata, incluidos sus hijos Leonardo y David y sus nietos, se enorgullecen de producir estas figuras de Judas como un obsequio para su comunidad, para su barrio y como una ofrenda que va acorde a sus creencias.

El tema del libro Cartonería mexicana de Leigh Ann Thelmadatter es el arte y el oficio de trabajar con papel, periódico, cartón o cartulina, utilizando solo agua y harina junto con diversos materiales de apoyo estructural, como, carrizo, alambre o moldes. Es un recorrido fascinante que nos lleva de la tradición a la innovación, del arte popular ritual y efímero a exquisitas piezas para coleccionistas. En la ruta nos presentan la historia y la evolución de esta rama del arte popular mexicano—realizada con materiales humildes y con gran destreza técnica. Nos dice cómo y cuándo casi se perdió la producción de las figuras de Judas casi se perdió y renació en la forma de alebrijes, a través del genio de Pedro Linares. Nos presenta maestros del pasado y del presente cuyas piezas están firmadas, a la vez que nos informa sobre la difícil situación que enfrentan ciertos objetos debido a la sustitución de materiales o la pérdida de centros de producción de cartonería. Es alentador cuando se lee que las festividades y la cartonería están activas y continúan respondiendo a las necesidades de la comunidad. Este libro cuenta una historia, una que ocurre con la mayoría del arte popular de México, de resiliencia, de supervivencia a través del cambio cuando los nuevos consumidores expandieron los alcanes de los artistas populares. Y, al mismo tiempo, es una historia reconfortante de continuidad en aquellas circunstancias en las que los pueblos y los productores sustentan los valores y el contexto de producción y consumo nacidos para ser destruidos y reinventados una y otra vez.

Skeletal newspaper boy
by Mario Saulo Moreno Contreras
(Photo: Mario Saulo Moreno Contreras)

Periódico de esqueletos
de Mario Saulo Moreno Contreras
(Foto: Mario Saulo Moreno Contreras)

Marta Turok, antropóloga
Directora del Centro de Estudios de Arte Popular
Ruth D. Lechuga/Museo Franz Mayer

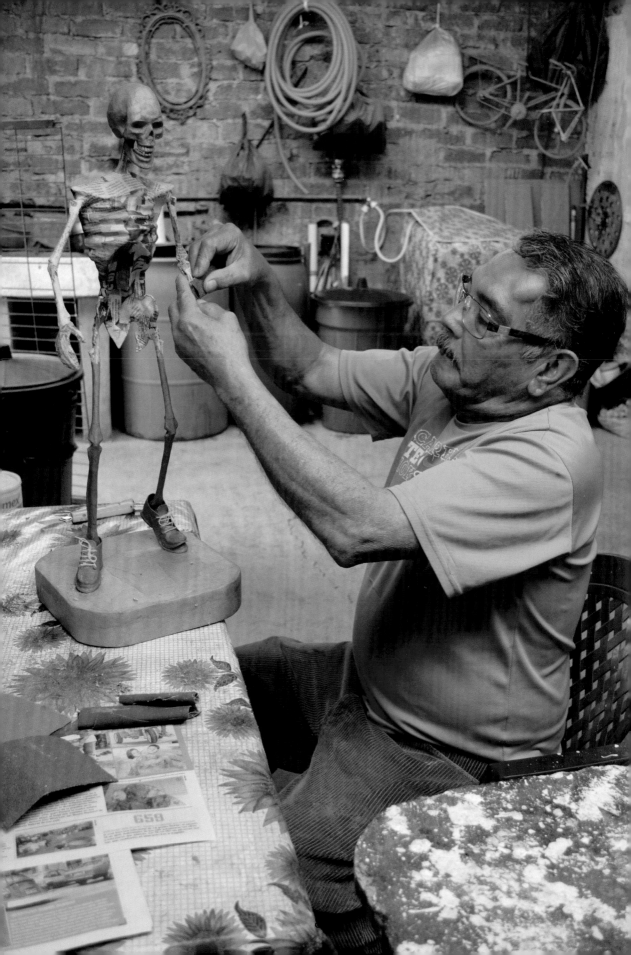

ACKNOWLEDGMENTS

My gratitude to all the artisans and others who were gracious with their time and expertise, including but not limited to Marta Turok, Judith Bronowski, the Museo de Arte Popular, Walther Boesterly, the Fábrica de Artes y Oficios Oriente, the Museo Casa Estudio Diego Rivera, the Casa de Cultura and the Museo Celaya de Historia Regional, the Museo Morelense de Arte Popular, the Linares family, the Lemus and Méndez families, Rodolfo Villena Hernández, the Urbán family, Alfonso Morales, Mario Moreno, Raymundo Amezcua, Oscar Becerra Mora, Alejandro Camacho Barrera, Horacio Perzabal, and many, many others who appear in this volume. I would also like to acknowledge the roles played by Wikipedia, which gave me the opportunity to learn how to write about Mexican handcrafts, as well as the Tecnológico de Monterrey, which gave me time to work on this project during my tenure there.

Last but absolutely not least is my gratitude to my husband, Alejandro Linares Garcia, who not only took many of the photographs in this book but has enthusiastically supported all my projects unconditionally with his time, interpersonal skills, money, and love.

AGRADECIMIENTOS

Agradezco a todos los artesanos y a las personas que fueron amables en compartir su tiempo y experiencia conmigo, incluidas, entre otras, a Marta Turok, Judith Bronowski, el Museo de Arte Popular, Walther Boesterly, la Fábrica de Artes y Oficios de Oriente, el Museo Casa Estudio Diego Rivera, la Casa de Cultura y el Museo Celaya de Historia Regional, el Museo Morelense de Arte Popular, la familia Linares, las familias Lemus y Méndez, Rodolfo Villena Hernández, la familia Urbán, Alfonso Morales, Mario Moreno, Raymundo Amezcua, Oscar Becerra Mora, Alejandro Camacho Barrera, Horacio Perzabal y muchos, muchos más que aparecen en este volumen. También me gustaría reconocer el papel desempeñado por Wikipedia, que me dio la oportunidad de aprender a escribir sobre las artesanías mexicanas, así como por el Tecnológico de Monterrey, que me dio tiempo para trabajar en este proyecto durante el periodo que estuve ahí.

Por último, pero absolutamente no menos importante, doy las gracias a mi esposo, Alejandro Linares García, quien no solo tomó una gran cantidad de las fotografías que se incluyen este libro, sino que ha apoyado con entusiasmo todos mis proyectos incondicionalmente con su tiempo, habilidades interpersonales, dinero y amor.

Adalberto Álvarez Marines sanding a piece in his workshop in Chalco, state of Mexico

Adalberto Álvarez Marines lijando una pieza en su taller en Chalco, Estado de México

MEXICO . . .
DIVERSE REGIONS, PEOPLES, AND CULTURES

MÉXICO. . .
REGIONES, PUEBLOS Y CULTURAS DIVERSAS

To Anglo senses, Mexico is a never-ending wave of sight, sound, and movement. Parties go on until the early morning, and festivals, both religious and secular, go on for days. The importance of celebration for the Mexican psyche cannot be overstated, so it is no surprise to find that there is an entire branch of Mexican folk art dedicated to creating celebratory paraphernalia.

Octavio Paz, who won the Nobel Prize for Literature, said, "The art of the fiesta has been disparaged almost everywhere else, but not in Mexico." ("El arte de la fiesta, envilecido en casi todas partes, se conserva intacto entre nosotros.") To understand Mexico's tradition with paper and paste, one should be at least somewhat aware of its celebrations, since the overwhelming majority of objects in this medium are associated with one or another. Mexico is home to a wide variety of diverse regions, peoples, and cultures. Mexico's identity is tied to the concept of *mestizaje*, its indigenous and Spanish colonial heritages, and how the two have mixed. The indigenous side in particular is highly varied, with roots in cultures as diverse as those that still preserve hunter-gatherer practices and values to those tracing their identities to the old Aztec and Mayan Empires.

The love of festivals and other celebrations is something found in almost all of Mexico. Most indigenous cultures had and still have traditions involving pageantry, dance, and spectacle, which the Catholic Church co-opted and strengthened to its ends. However, not all festivals are the same throughout the country, are celebrated the same way, or even have the same importance. For example, although Cinco de Mayo is the "Mexican" celebration in the United States, it is important only in the state of Puebla, and in one barrio in Mexico City where migrants from that state are concentrated.

Para la forma de percepción de los anglosajones, México es un abanico infinito de espectáculos, sonidos y movimientos. Las fiestas continúan hasta la madrugada y los festivales, tanto religiosos como seculares, duran días. No se puede enfatizar lo suficiente lo importante que es la celebración para la psique mexicana; por lo que no es sorprendente descubrir que existe una rama entera del arte popular mexicano dedicada a crear parafernalia exclusiva para las celebraciones.

Octavio Paz, quien ganó el Premio Nobel de Literatura, dijo: "El arte de la fiesta, menospreciado en casi todas partes, se conserva intacto entre nosotros.". Para entender la tradición de México con papel y engrudo, uno debe estar al menos al tanto de sus celebraciones, ya que la gran mayoría de los objetos en este medio están asociados con una celebración u otra. México es el hogar de una amplia variedad de diversas regiones, pueblos y culturas. La identidad de México está vinculada al concepto de mestizaje, su herncia de los indígenas y de la coloncia española, y la forma en que se han mezclado los dos. El lado indígena en particular es muy variado, con raíces en culturas tan diversas como las que aún conservan las prácticas y los valores de los cazadores-recolectores o aquellas que rastrean su identidad hasta los antiguos imperios azteca y maya.

El amor por los festivales y otras celebraciones es algo que se encuentra en casi todo México. La mayoría de las culturas indígenas tenían y todavía tienen tradiciones relacionadas con las procesiones, la danza y el espectáculo, que la Iglesia católica se apropió y a los que fortaleció para que sirvieran a sus propios fines. Sin embargo, no todos los festivales son iguales en todo el país, no se celebran de la misma manera, ni tienen la misma importancia.

The most universal of celebratory traditions is homage paid to patron saints. Just about every geographical region of Mexico, from the country as a whole to small neighborhoods, has adopted one saint or another, who gets celebrated once a year. The Virgin of Guadalupe is the patron of Mexico, and on her day, December 12, Mexico City is full of pilgrims on their way to the basilica built on Tepeyac Hill, where she appeared soon after the Spanish conquest. In some areas of the country, such as the borough of Xochimilco, Mexico City, there are many small traditional former villages that have preserved their traditions despite urbanization, meaning that there are one or more festivals going on in Xochimilco each and every day. In fact, one of the first things that foreign residents in Mexico need to get used to is the inconveniences that these festivals, local and national, cause: rockets going off at dawn, banks and post offices closed, and traffic brought to a halt to accommodate a procession.

Por ejemplo, aunque el Cinco de Mayo es la celebración "mexicana" en los Estados Unidos, es importante solo en el estado de Puebla y en un barrio de la Ciudad de México donde se concentran los migrantes de ese estado.

La más universal de las tradiciones de celebración es el homenaje al santo patron del lugar. Casi todas las regiones geográficas de México, desde el país en general hasta los vecindarios pequeños, han adoptado a un santo u otro, al cual celebran una vez al año. La Virgen de Guadalupe es la patrona de México, y en su día, 12 de diciembre, la Ciudad de México está llena de peregrinos en su camino hacia la basílica construida en el Cerro del Tepeyac, donde ella apareció poco después de la conquista española. En algunas zonas del país, como la delegación de Xochimilco, Ciudad de México, hay muchos pueblos antiguos que han conservado sus tradiciones a pesar de la urbanización, lo que significa que hay uno o más festivales en Xochimilco todos los días. De hecho, una de las primeras cosas a las que deben acostumbrar los residentes extranjeros en México es a los inconvenientes que causan estos festivales, locales y nacionales: se prenden cohetes al amanecer, los bancos y las oficinas de correos no abren y el tránsito de vehículos se detiene para dar paso a una procesión.

Catrina figure with Day of the Dead altar dedicated to women, by Silvia Celida Garcia Ramírez of Mexico City

Figura de Catrina con el altar del Día de Muertos dedicado a las mujeres, de Silvia Celida García Ramírez de la Ciudad de México

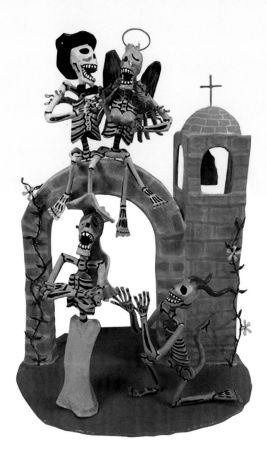

Dicho esto, hay varios días festivos que son particularmente importantes para los artesanos de papel en México. El primero y más importante en la actualidad es el Día de Muertos. Se celebra prácticamente en todas partes de México (menos intensivamente en el norte que en el centro y el sur) el 2 de noviembre, pero las festividades pueden comenzar ya desde el 31 de octubre y terminar hasta el 3 de noviembre, según las tradiciones locales. Una mezcla de observancias prehispánicas y católicas, es el día en que los muertos son honrados y recordados. No hay nada macabro al respecto, a diferencia de Halloween; de hecho, los esqueletos de papel y las calaveras hechos para esta festividad son a menudo joviales y, frecuentemente, imitan aspectos de la vida, del pasado y del presente.

La Navidad es la época tradicional de las piñatas, inicialmente introducidas por los monjes en el periodo colonial. Originalmente, los picos en la piñata representaban los siete pecados capitales, y romper la piñata significaba que se vencían los pecados. Los dulces en el interior representaban las recompensas del cielo. Hoy en día, se fabrican y se rompen simplemente por diversión, y han traspasado sus límites navideños para aparecer en muchas otras celebraciones, especialmente en fiestas de cumpleaños.

La Semana Santa ha conservado la mayor parte de su esencia católica y se destaca en particular por las representaciones de la Pasión de Cristo, especialmente el Viernes Santo. El Sábado Santo, en algunas zonas de México se queman las efigies de Judas Iscariote. Esta es una tradición cuyas raíces provienen del sur de Europa, pero ha adquirido características únicas en los lugares en donde se celebra en México. Estas efigies, a menudo simplemente llamadas "Judas", siguen siendo un tema importante en la cartonería.

La mayoría de las ferias y festivales en México no estarían completos sin los vendedores que ofrecen juguetes baratos y otros dulces para los niños. En algún momento, estos juguetes podrían estar relacionados con el significado del día festivo

That said, there are several holidays that are particularly important to Mexico's paper artisans. The first and foremost one today is Day of the Dead. It is celebrated in most places in Mexico (less intensively in the north than in the center and south) on November 2, but festivities can begin as early as October 31 and end as late as November 3, depending on local traditions. A mix of pre-Hispanic and Catholic observances, it is the day when the dead are honored and remembered. There is nothing macabre about it, unlike Halloween; in fact, the paper skeletons and skulls made for this holiday are often jovial and often imitate aspects of life, past and present.

Christmas is the traditional time for piñatas, originally introduced by monks in the colonial period. Originally, the points on the piñata represented the seven deadly sins, and breaking the piñata represented overcoming them. The treats inside represented the rewards of heaven. Today, they are made and broken simply for fun and have surpassed their Christmas bounds to be found at many other celebrations, especially birthday parties.

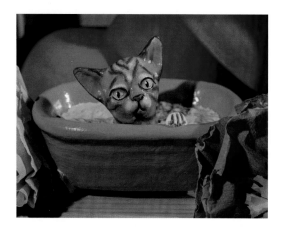

Holy Week has kept most of its Catholic flavor and is noted in particular for reenactments of the Passion of Christ, especially on Good Friday. In some areas of Mexico, effigies of Judas Iscariot are burned. This is a tradition with roots in southern Europe, but it has taken on unique characteristics where it is found in Mexico. These effigies, often simply called "Judases," remain an important subject in cartonería.

Most fairs and festivals in Mexico would not be complete without vendors selling inexpensive toys and other treats for children. At one time, these toys could be related to the meaning of the holiday in question, such as Corpus Christi, but just as often they were and are ways to make children feel included in the festivity around them. These toys were originally handcrafted, often of paper and paste as well as other inexpensive materials, but today they are almost always commercially made from plastic. However, there are still some artisans and events that make and sell the papier-mâché toys at these and other events.

The world of Mexican handcraft and folk art is like the famous Russian matryoshka dolls; what you see on the surface hides many layers underneath. Decades of the introduction of Mexican handcrafts to foreign collectors have raised awareness levels, but to date there is no complete volume dedicated to this handcraft either in Spanish or English. This book serves both as an introduction into and a reference for a world of paper skeletons, monsters, dolls, traitors . . . and the people who make them.

Mexico's papier-mâché history and traditions are unlike any others in the world and are still evolving.

en cuestión, como el Corpus Christi, pero, a menudo, eran y son formas de hacer que los niños se sientan incluidos en la festividad que los rodea. Con frecuencia estos juguetes eran originalmente hechos a mano con papel y engrudo, así como de otros materiales de bajo costo; pero, hoy en día, casi siempre están hechos comercialmente de plástico. Sin embargo, todavía hay algunos artesanos que hacen y venden juguetes de papel maché en estos y otros eventos.

El mundo de la artesanía mexicana y el arte popular es como las famosas muñecas rusas matrioskas: lo que ves en la superficie esconde muchas capas debajo. Las décadas de introducción de las artesanías mexicanas a los coleccionistas extranjeros han elevado los niveles de conciencia, pero hasta la fecha no hay una publicación escrita especializada dedicada a esta artesanía, en español o en inglés. Este libro sirve como una introducción y una referencia a un mundo de esqueletos de papel, monstruos, muñecas, traidores... y a las personas que los hacen.

La historia y las tradiciones del papel maché de México son diferentes a cualquier otra en el mundo y siguen evolucionando.

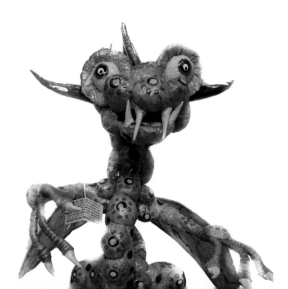

Meter-tall troll figure by
Juancartneri

Figura de troll de un metro
de alto de Juancartneri

Bus with skeletal face transporting
skeletal figures making fun of the
crowded buses in Mexico City at rush
hour, by Paco Arte

Autobús con cara de esqueleto que
transporta figuras de esqueletos
burlándose de los autobuses llenos de
gente en la Ciudad de México en hora
pico, de Paco Arte

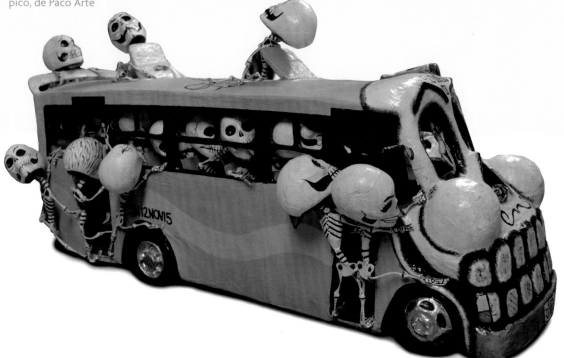

THE SHAPING OF THE CARTONERÍA TRADITION
What Is Cartonería?

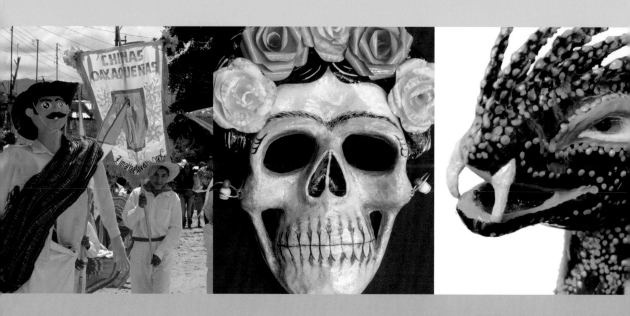

LA CONFORMACIÓN DE LA TRADICIÓN DE LA CARTONERÍA
¿Qué es la Cartonería?

Most people in English-speaking countries are familiar with papier-mâché, mostly from elementary school arts-and-crafts projects. Their experience almost never extends beyond this, and, therefore, most don't consider the material or technique to have artistic or cultural value.

This is not true in Mexico. In this country, the craft is called *cartonería*, from the word *cartón*, which means cardboard or heavy paper. According to Celaya master craftsman Carlos Derramadero Vega, cartonería can be distinguished by its history of coming to Mexico from Spain, where it developed slightly differently than in France and other parts of Europe. It can also be distinguished by its texture, which is harder and more resistant than most papier-mâché, leading to an alternate name of *cartón piedra* (literally, stone cardboard). One other distinguishing feature is the use of molds or a wire or reed frame, over which the paper is layered to make all or part of the final piece. However, Derramadero and others admit that the term *cartonería* is today used almost indiscriminately for works using all kinds of paper and paste, with the only identifying characteristic now being that the final piece is hard, smooth, and resistant to most minor knocks. Although not by definition necessary, most cartonería artisans (called *cartoneros*) prefer heavier paper, especially for the basic shape, since the desired hardness can be achieved with fewer layers.

The term *cartonería* will be used in this book instead of papier-mâché to respect Mexican cultural tradition, distinguishing it as a folk art form. The best pieces show no seams or wrinkles from the layered strips of paper and can appear to be lacquered wood or even stone. The use of molds made of plaster, wood, and other materials, created

La mayoría de las personas en los países de habla inglesa están familiarizadas con el papel maché, principalmente por los proyectos de arte en la escuela primaria. Su experiencia casi nunca se extiende más allá de eso, y por lo tanto, la mayoría no considera que el material o la técnica tengan valor artístico o cultural.

Esto no es cierto en México. En este país, la artesanía se llama cartonería, de la palabra cartón, o papel kraft. El maestro artesano Carlos Derramadero Vega, de Celaya, narra que la cartonería vino a México desde España, donde se desarrolló diferente a la de Francia y otras partes de Europa. Se distiguó por su textura, que es más dura y más resistente que la mayoría de los papeles maché, lo que lleva al nombre alternativo de cartón piedra. Otra característica distintiva es el uso de moldes o una estructura de alambre o lámina, sobre el cual el papel se coloca en capas para hacer toda o parte de la pieza final. Sin embargo, Derramadero y otros admiten que el término cartonería se usa hoy casi indiscriminadamente para trabajos que usan todo tipo de papel y engrudo, estos trabajos tienen como característica identificativa que la pieza final es dura, lisa y resistente a la mayoría de los golpes no muy fuertes. Aunque no es necesario por definición, la mayoría de los artesanos de la cartonería (llamados cartoneros) prefieren el papel más pesado, especialmente para la forma básica, ya que la dureza deseada se puede lograr con menos capas.

El término cartonería se usará en este libro en lugar de papel maché para respetar la tradición cultural mexicana, lo que la distingue como una forma de arte popular. Las mejores piezas no muestran uniones, ni arrugas en las tiras de papel en capas y pueden parecer de madera lacada o incluso de piedra. El uso de moldes hechos de yeso, madera y otros materiales, creados específicamente para proyectos de cartonería, sigue

specifically for cartonería projects, is still an important part of the trade in some areas. Even with the use of molds, no two pieces are exactly the same, mostly because of the use of hand painting and other decoration. Every artisan has his or her own techniques, which vary mainly in how the paper is handled.

Cartonería objects range in height from only a few centimeters to human-sized (1 to 2 meters) and monumental pieces, which can be up to 12 meters tall, sometimes requiring the support of soldered metal frames. Cheaper works to be sold for festivals and to the general public are often made with a base of recycled paper, with only their decorative elements, such as crepe paper, being new. The popularity of the craft has been driven in part by its use of waste paper, which was (and mostly still is) easily and cheaply available. Makers source stiff paper from the packaging of certain construction materials such as cement, and the ubiquitous newspapers are used. However, those cartonería pieces created for their artistic value or for collectors will usually be made entirely or almost entirely with new materials.

siendo una parte importante del comercio en algunas áreas. Incluso con el uso de moldes, no hay dos piezas exactamente iguales, principalmente debido a que se pintan mano y a otras decoraciones. Cada artesano tiene sus propias técnicas, que varían principalmente en la forma en que se maneja el papel.

Los objetos de cartonería varían en altura, van desde unos pocos centímetros hasta piezas de tamaño humano (1 a 2 metros) y monumentales, que pueden tener hasta 12 metros de altura, a veces requieren el soporte de la estructura de metal soldado. Las obras más baratas que se venden en festivales y para el público en general a menudo se hacen con una base de papel reciclado y solo sus elementos decorativos, como el papel de china, son nuevos. La popularidad de este arte ha sido impulsada en parte por el uso de papel de desecho, que era (y en su mayor parte todavía es) fácil de conseguir y económico. Los artesanos obtienen papel rígido del embalaje de ciertos materiales de construcción, como el cemento, y se utilizan los periódicos comunes. Sin embargo, las piezas de cartonería creadas por su valor artístico o para coleccionistas, generalmente se realizarán en su totalidad o casi con materiales nuevos.

Crowned nun by Rodolfo Villena Hernández

Monja coronada de Rodolfo Villena Hernández

The most traditional means of decorating a cartonería piece is by painting, and for a number of cartoneros and experts, this is the only acceptable method. Until the mid-twentieth century, the paints were made by the cartoneros themselves. Some families in Mexico City and Celaya retain knowledge of how to make them, but they rarely do today for economic reasons. Today, the use of commercial paints is uncontroversial. But the use of other decorative elements such as sequins, glass eyes, feathers, or even other recycled materials such as plastic from bottles is problematic for traditionalists. Because cartonería items traditionally are meant for festivals, the colors used are usually not realistic, but instead gaudy, and are often applied in wild designs and patterns as well. This is because the decorations are meant to attract attention. The quality of the painting on cartonería, at least until the latter twentieth century, was generally poor, simply because they were meant to be used only for a brief time and were often destroyed; therefore, customers were more concerned about price than appearance. This has changed for much

El medio más tradicional para decorar una pieza de cartonería es pintándola, para varios cartoneros y expertos, este es el único método aceptable. Hasta mediados del siglo XX, los propios cartoneros las pintaban. Algunas familias en la Ciudad de México y en Celaya conservan el conocimiento de cómo hacerlas, pero rara vez lo hacen hoy por razones económicas. En la actualidad, el uso de pinturas comerciales no es controversial; sin embargo, el uso de otros elementos decorativos como lentejuelas, ojos de cristal, plumas o incluso otros materiales reciclados, como el plástico de las botellas, es problemático para los tradicionalistas. Debido a que los artículos de cartonería tradicionalmente están destinados a festivales, los colores utilizados por lo general no son realistas, sino que son llamativos y, a menudo, también se aplican en diseños y patrones excéntricos. Esto se debe a que las decoraciones están destinadas a llamar la atención. La calidad de la pintura en cartonería, al menos hasta finales del siglo XX, era generalmente mala, simplemente porque los artículos estaban destinados a ser utilizados solo por un breve tiempo y a menudo se destruían; por lo tanto, los clientes estaban más preocupados por el precio que por la apariencia. Esto ha cambiado para gran parte de lo que se produce hoy en día, porque los dos mercados principales, los festivales comunitarios y los coleccionistas, son más exigentes y están dispuestos a gastar más dinero. Tanto los moldes como la pintura han mejorado en calidad, con detalles finos agregará el mayor valor a una pieza.

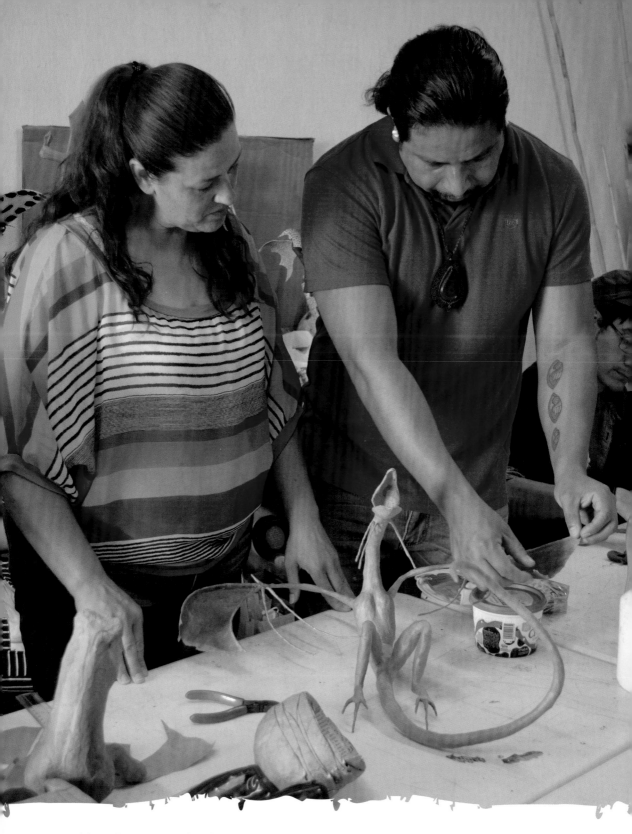

Osvaldo Ruelas Ramírez and student at
workshop in Salamanca, Guanajuato

Osvaldo Ruelas Ramírez y alumno en
taller en Salamanca, Guanajuato

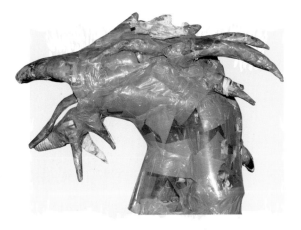

of what is produced today, because the two main markets—community festivals and collectors—are both more demanding and willing to spend more money. Both molding and painting have improved in quality, but fine detailed painting will add the most value to a piece.

The process of making cartonería pieces is a long one, generally due to the drying and curing procedures employed. It is even longer if the pieces are to be made completely by hand or are of large sizes. Those who make monumental pieces can spend months working on a single creation. These processes take even longer in the summer rainy season due to the high levels of humidity at that time of year. For these reasons, most family workshops and cooperatives have a low output. During certain seasons or when there is a large order, many of these workshops have to outsource work to other cartoneros, or even to general laborers. In Celaya, many general laborers are elderly women, who work on helmets or other small, specific parts. The low output is also one reason that the vast majority of cartoneros work in other occupations or work with the medium for reasons other than economic.

El proceso de fabricación de piezas de cartonería toma tiempo, generalmente debido a los procedimientos de secado y curado que se emplean. Es aún más largo si las piezas se hacen completamente a mano o son de grandes tamaños. Quienes hacen piezas monumentales pueden pasar meses trabajando en una sola creación. Estos procesos tardan aún más en la temporada de lluvias del verano debido a los altos niveles de humedad en esa época del año. Por estas razones, la mayoría de los talleres familiares y cooperativas tienen una baja producción. Durante ciertas temporadas o cuando hay un pedido grande, muchos de estos talleres tienen que contratar a otros cartoneros o incluso a peones. En Celaya, muchos peones son mujeres mayores, que trabajan en cascos u otras partes pequeñas y específicas. La baja producción es también una de las razones por las que la gran mayoría de los cartoneros trabajan en otras ocupaciones o trabajan en el medio por razones que no son económicas.

Un elemento distintivo de la cartonería en México es el uso de moldes para piezas más pequeñas destinadas a ser producidas en serie, como máscaras, juguetes y algunos artículos para festivales. Inicialmente, los moldes estaban hechos solo de madera y barro, pero los de yeso y cemento se han estado usando también. Los cartoneros más tradicionales hacen sus propios moldes, que requieren

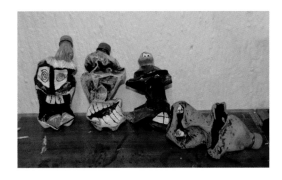

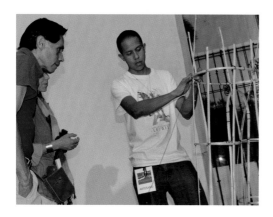

One distinctive element of cartonería in Mexico is the use of molds for smaller pieces meant to be produced serially, such as masks, toys, and some festival items. Initially the molds were made only of wood and clay, but those made of plaster and cement have come into use. The most-traditional cartoneros make their own molds, which require sculpting skills. Most molds are convex, meaning that the paper that touches the mold will become the interior of the piece. These molds are easier to use, but it also means that the outer surface cannot be finely detailed by the mold itself. For each use, the mold is prepared with some kind of lubricant. This was originally rancid animal fat, which would otherwise go to waste, but today it is usually motor oil, vegetable oil, or petroleum jelly. The paper strips covered with flour-and-water paste are carefully laid over the mold, and when this part is finished, paper and mold are left to dry.

The vast majority of pieces made without molds use a reed/wicker or wire frame, which is called an *alma* (soul). This is particularly true of large and monumental pieces. Laying the strips onto such a frame to get a smooth "skin" (hiding the reeds or wires) is tricky, with some cartoneros experimenting with overlaying frames with plastic strips, especially from old PET bottles, or masking tape (or both). However, this is somewhat controversial since the use of more-modern materials can be considered inauthentic, not to mention that there can be problems with cracking and separating over time.

habilidades de escultura. La mayoría de los moldes son convexos, lo que significa que el papel que toca el molde se convertirá en el interior de la pieza. Estos moldes son más fáciles de usar, pero también significa que el propio molde no puede detallar con precisión la superficie exterior. Para cada uso, el molde se prepara con algún tipo de lubricante. Originalmente, se trataba de grasa animal rancia, que de lo contrario se desperdiciaría, pero hoy en día se suele usar aceite de motor, aceite vegetal o vaselina. Las tiras de papel cubiertas con pasta de harina y agua se colocan cuidadosamente sobre el molde, y cuando esta parte se termina, el papel y el molde se dejan secar.

La gran mayoría de las piezas hechas sin moldes usan una estructura de carrizo/mimbre o alambre, que se llama alma. Esto particularmente sucede en piezas grandes y monumentales. Colocar las tiras en una estructura de este tipo para obtener una "piel" suave (esconder los carrizos o los cables) es complicado, ya que algunos cartoneros experimentan con marcos sobrepuestos con tiras de plástico, especialmente de botellas de PET viejas o cinta adhesiva (o ambas cosas). Sin embargo, esto es algo controvertido, ya que el uso de materiales más modernos puede considerarse como no auténtico, sin mencionar que puede haber problemas con el agrietamiento y la separación con el paso del tiempo.

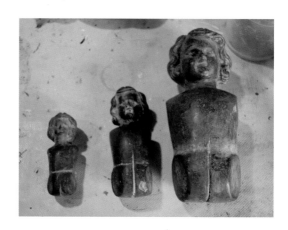

How It All Started / Como empezó todo

Paper was not always the inexpensive commodity it is now, especially not when sheets of paper were made by hand. In the past, paper was not simply thrown away after its primary use was finished. The reuse of old paper by using papier-mâché techniques to make new objects is very old, with origins in Asia. Originally, old paper was a kind of industrial material. It was mashed and then mixed with chalk, glue, or sometimes sand to make a substance much harder than what is usually made today. It was hard enough that with heavy varnishing, ancient Chinese soldiers made helmets from it. Papier-mâché migrated west to Europe, and from there to the Americas by the eighteenth century.

In more-recent centuries, one of papier-mâché's attractions has been as a substitute for more-expensive materials, such as wood or plaster. For example, it was used to make ornate lacquered furniture in the Victorian era. In the nineteenth century, this material was also popular for the making of dolls' heads in Europe.

Papier-mâché began to fall out of favor in the late nineteenth century, since the technology was no longer new, and the idea of paper furniture began to be seen as unsophisticated. By the mid-twentieth century, papier-mâché became more of a simple craft in Europe and the Americas, to be practiced by women rather than as an industry. The advent of even-cheaper plastics has led to the disappearance of commercial papier-mâché products in many parts of the world.

By the late twentieth century, papier-mâché had been almost entirely relegated to elementary school arts-and-crafts projects in Europe and the Americas. One exception to its diminished role is that it is still valued in theater production for making large props, such as trees and rocks, since paper and paste has a realistic look and is relatively light. However, paper and paste has not been completely abandoned as an artistic and decorative medium. Dan Reeder is a papier-mâché artist in the Pacific Northwest, known as "Dan the monster man" for making dragons and other fantastic creatures from

El papel no siempre fue en producto económico como es ahora, especialmente cuando las hojas de papel se hacían a mano. En el pasado, el papel simplemente no se tiraba después de que se terminaba su uso principal. La reutilización del papel, para hacer nuevos objetos es muy antigua (papel mache), con orígenes en Asia. Originalmente, el papel viejo era una especie de material industrial. Se trituraba y luego se mezclaba con gis, pegamento o, a veces, arena para hacer una sustancia mucho más dura que la que se hace hoy en día. Ya era bastante difícil que, con el barnizado pesado, antiguos soldados chinos hicieran cascos con él. El papel maché emigró hacia el oeste a Europa, y de allí a América en el siglo XVIII.

En siglos más recientes, uno de los atractivos del papel maché ha sido que puede usarse como sustituto de materiales más caros, como la madera o el yeso. Por ejemplo, se utilizaba para hacer muebles lacados y ornamentales en la época victoriana. En el siglo XIX, este material también fue popular para la fabricación de cabezas de muñecas en Europa.

El papel maché comenzó a tener menos popularidad a finales del siglo XIX, porque la tecnología ya no era nueva, y la idea de los muebles de papel comenzó a considerarse poco sofisticada. A mediados del siglo XX, el papel maché se convirtió más que nada en un simple oficio en Europa y América, para ser practicado por mujeres en lugar de ser visto como una industria. La llegada de artículos de plásticos incluso más baratos ha llevado a la desaparición de productos comerciales de papel maché en muchas partes del mundo.

A finales del siglo XX, el papel maché había sido relegado casi por completo a proyectos de arte en las escuelas primarias en Europa y América. Una excepción a su uso, menos importante es que todavía se valora en la producción teatral para hacer grandes objetos, como árboles y rocas, ya que el papel y el engrudo tienen un aspecto realista y son relativamente ligeros. Sin embargo, el papel y el engrudo no han sido completamente abandonados como medio artístico y decorativo. Dan Reeder es un artista de papel maché en el Noroeste

The Migration of Papier-Mâché/Cartoneria

ASIA

"Pinatas"
(Chinese New Year/
Ano Nuevo Chino)

GUANAJUATO

1. Celaya
2. San Miguel de Allende

MORELOS

3. Cuernavaca

EUROPE

"Pinatas"
(Lent/Cuaresmas)

Mojigangas

Burning of Judas/
Zueme de Judas

MEXICO

PUEBLA

12. Puebla

OAXACA

13. Oaxaca

MICHOACÁN

14. Pátzcuaro

STATE OF MEXICO

4. Atlacomulco
5. Tepozotlán
6. Toluca de Lerdo
7. Cd. Nezahualcoyotl
8. Santa Catarina Ayotzingo
9. Acolman
10. Tultepec
11. Mexico City

How papier-mâché/cartonería arrived
and developed in Mexico

Cómo llegó y se desarrolló en México
el papel maché/cartonería.

papier-mâché and cloth. He has uploaded a number of YouTube videos that have gone viral and has a website called Gourmet Paper Mache. There are other artists experimenting with papier-mâché in various ways, such as Roberto Benavidez in Los Angeles, whose works are derived from piñatas; James Morrison in Melbourne, Australia, who makes sculptures from layered paper; and Carlotta Parisi, whose sculptures resemble her illustrations in children's books. In popular culture, Martha Stewart has presented papier-mâché on television and online as a means of making holiday and other decorations. All this, however, has not elevated the status of the material in the United States.

The story is quite different in Mexico. Paper crafts, such as the making of bark paper, extend back to the pre-Hispanic era, mostly related to religious ceremonies, but the making of three-dimensional objects from paper and some kind of glue is a European introduction. One very early example is an image of Saint Anne in the collection of the Franz Mayer Museum in Mexico City, dating from the sixteenth century. The interior of the body is modeled from recycled paper, including documents written in Nahuatl. The head, hands, and backs of the legs are carved from wood. This image was made to be lightweight for carrying in processions. Instead of paste, animal glue holds the layers in place. Because it was a religious image, steps had been taken to conceal the paper to imitate a purely wood piece.

Modern cartonería was introduced to Mexico by the Spanish Catholic clergy in the seventeenth century, who encouraged it for the making of religious objects. By the mid-eighteenth century, the working of paper and paste had become an indispensable part of festivals, both religious and secular, especially for the making of Judas Iscariot effigies and small bull figures (as a substitute for the real animal). These were made as mediums for fireworks, with the piece destined to end up in ashes. Another use for cartonería was the making of cheap versions of certain products, especially dolls and other toys. Because they were not intended for long-term use, the cartonería pieces were generally not finely made.

With the exception of piñatas, the making of cartonería has mostly been concentrated in the mountainous zones of the center of the country, especially in the Mexico City metropolitan area

del Pacífico, conocido como "Dan el hombre monstruo" por hacer dragones y otras criaturas fantásticas de papel maché y tela. Ha subido varios videos en YouTube que se han vuelto virales y tiene un sitio web llamado Gourmet Paper Mache. Hay otros artistas que experimentan con el papel maché de varias maneras, como Roberto Benavidez en Los Ángeles, cuyas obras se derivan de piñatas; James Morrison en Melbourne, Australia, quien hace esculturas con papel en capas; y Carlotta Parisi, cuyas esculturas se asemejan a sus ilustraciones en libros infantiles. En la cultura popular, Martha Stewart ha presentado papel maché en televisión y en línea como un medio para hacer decoraciones navideñas y de otro tipo. Todo esto, sin embargo, no ha elevado el estatus del material en los Estados Unidos.

La historia es bastante diferente en México. La artesanía en papel, como la fabricación de papel amate, se remonta a la era prehispánica, principalmente relacionada con ceremonias religiosas, pero la fabricación de objetos tridimensionales a partir de papel y de algún tipo de pegamento es una introducción europea. Uno de los primeros ejemplos es una imagen de Santa Ana en la colección del Museo Franz Mayer en la Ciudad de México, que data del siglo XVI. El interior del cuerpo está modelado a partir de papel reciclado, incluyendo documentos escritos en Náhuatl. La cabeza, las manos y la parte trasera de las piernas están talladas en madera. Esta imagen fue elaborada para que pesara poco, a fin de cargarla en las procesiones. En lugar de engrudo, las capas se mantienen en su lugar mediante pegamento animal. Debido a que era una imagen religiosa, se habían tomado medidas para ocultar el papel a fin de imitar una pieza de madera pura.

La cartonería moderna fue introducida en México por el clero católico español en el siglo XVII, quien la promovió para la fabricación de objetos religiosos. A mediados del siglo XVIII, el trabajo en papel y engrudo se había convertido en una parte indispensable de los festivales, tanto religiosos como seculares, especialmente para la fabricación de efigies de Judas Iscariote y pequeñas figuras de toros (como sustituto del animal real). Estos eran hechos como medios para los fuegos artificiales, con la pieza destinada a terminar en cenizas. Otro uso para la cartonería fue la fabricación de versiones baratas de ciertos productos,

and Guanajuato. The craft has been dominated by mestizos (those of mixed European and indigenous heritage), since the center of the country has a relatively low indigenous population. The low cost of materials has made it popular with the lower socioeconomic classes up to the present day.

The use of cartonería for religious objects has since faded, being favored now for popular celebrations that are often related to religious holidays but are not part of formal religious ritual. One notable exception to this is found within the Cora indigenous population of the Jesús María, El Nayar, and Santa Teresa communities in the state of Nayarit, which create cartonería masks to depict the Pharisees during Holy Week. When their role in the festivities is finished on Holy Saturday, the masks are ceremoniously placed in a river to dissolve, as an act of purification.

especialmente muñecas y otros juguetes. Debido a que no estaban diseñadas para que duraran, las piezas de cartonería generalmente no se hacían detalladamente.

Con excepción de las piñatas, la fabricación de cartonería se ha concentrado principalmente en las zonas montañosas del centro del país, especialmente en el área metropolitana de la Ciudad de México y Guanajuato. La artesanía ha estado dominada por mestizos (de herencia mixta europea e indígena), ya que el centro del país tiene una población indígena relativamente baja. El que los materiales no sean caros la ha hecho popular entre las clases socioeconómicas más bajas hasta la actualidad.

Desde entonces, el uso de la cartonería para objetos religiosos se ha perdido, siendo ahora favorecido para celebraciones populares que a

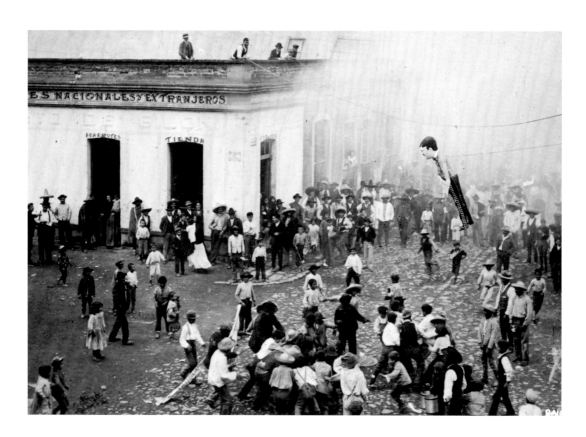

Image of the hanging of a Judas figure, probably early twentieth century. Image from the US Library of Congress's Prints and Photographs division (ggbain.09037).

Imagen de una figura de Judas colgando, probablemente de principios del siglo XX. Imagen de la división de Impresiones y Fotografías de la Biblioteca del Congreso de EE. UU. (ggbain.09037).

Although Celaya, Guanajuato, was named the "cradle" of Mexican cartonería in 1998 by the Instituto Nacional de Bellas Artes, it is not absolutely certain where the craft was first established. However, by the nineteenth century, Celaya had become a major producer of cartonería. This came about from using cartonería to make cheaper imitations of European products, the first and most popular of these being dolls, followed by masks, heads for hobby horses, model soldiers' helmets and swords, rattles, and toy animals. Masks commonly depicted clowns, devils, goats, witches, old people, sultans, monkeys, and beautiful women. Cartonería became concentrated among certain families in the Tierras Negras, Santiaguito, El Zapote, and San Juan neighborhoods. These originally were home to a crude ceramics industry, which was generally limited to the making of utilitarian items and bricks, because while clay is abundant in Celaya, it is not of the highest quality. As it turned out, another very good use for it was to make molds so that cartoneros could reproduce items easily. All Celaya cartoneros use molds (though now many are made from plaster or cement) in their work, and most use molds exclusively.

menudo están relacionadas con las festividades religiosas, pero que no forman parte del ritual religioso formal. Una notable excepción a esto se encuentra en la población indígena Cora de las comunidades Jesús María, El Nayar y Santa Teresa en el estado de Nayarit, que crean máscaras de cartonería para representar a los fariseos durante la Semana Santa. Cuando su papel en las festividades termina el Sábado Santo, las máscaras se colocan ceremoniosamente en un río para que se disuelvan, como un acto de purificación.

Si bien Celaya, Guanajuato, fue nombrada la cuna de la cartonería mexicana en 1998 por el Instituto Nacional de Bellas Artes, no hay absoluta certeza sobre el lugar en el que surgió este arte por primera vez. Sin embargo, en el siglo XIX, Celaya se había convertido en un importante productor de cartonería. Esto se debió al uso de la cartonería para hacer imitaciones más baratas de los productos europeos, el primero y el más popular de estos fueron las muñecas, seguido de las máscaras, las cabezas para caballos de palo, cascos y espadas de soldados para modelismo, sonajeros y animales de juguete. Las máscaras que más comúnmente se hacían eran de payasos, diablos, cabras, brujas, ancianos, sultanes, monos y mujeres hermosas. La cartonería se concentró en ciertas familias en los barrios de Tierras Negras, Santiaguito, El Zapote y San Juan. Originalmente, eran el hogar de una industria de cerámica cruda, que por lo general se limitaba a la fabricación de ladrillos y artículos utilitarios, porque, aunque la arcilla es abundante en Celaya, no es de la más alta calidad. Al final resultó que otro muy buen uso fue hacer moldes para que los cartoneros pudieran reproducir objetos fácilmente. Todos los cartoneros de Celaya usan moldes (aunque ahora muchos están hechos de yeso o cemento) en su trabajo, y la mayoría utiliza exclusivamente moldes.

Eventually the making and sale of toys extended beyond festivals, becoming a major industry as it allowed poorer children to have something to play with. This industry began to decline with the introduction of commercial plastic in the mid-twentieth century, almost collapsing entirely in the 1990s, with the deaths of the old masters. For many Celaya families, this marked the end of the tradition, so much so that they did not even keep the old toy molds; instead, the molds were thrown out, broken, or used as filler in construction projects. What remains of cartonería production in Celaya today is mostly limited to the Santiaguito and Tierras Negras neighborhoods. In the 1950s, there were over thirty family workshops in Celaya. By the 1990s, that figure had gone down to about twelve households with little production. This number has recovered somewhat due to local government efforts to preserve and promote cartonería, but it is still far from the craft's heyday.

In contrast, the Mexico City metropolitan area has become the largest and most varied producer of cartonería products. In fact, cartonería is one of few handcraft traditions to survive in the Mexico City area, which offers other, better-paying, options for work. It can still be found for sale in traditional markets, such as the La Merced, Jamaica, and Sonora markets in the center of the city, and on the street. Celaya and other communities in Guanajuato are in second place. It should be noted that cartonería is concentrated in urban areas rather than in rural ones. In addition to Mexico City and Celaya, significant production can be found in San Miguel Allende, the city of Puebla, the city of Oaxaca, Pátzcuaro, Cuernavaca, and the major cities of the state of Mexico (one of Mexico's thirty-two states; see map on page 24). This overall link with urban Mexico means that cartonería has followed a somewhat different track than better-known handcrafts, such as pottery, which are generally linked to the country's rural and indigenous populations.

Like other handcraft traditions, cartonería has thrived mostly where there is an abundance of raw materials. Granted, paper can be found just about anywhere in Mexico, but cartonería requires a large amount of readily available cheap paper. Until recently, cartonería objects were always made with a base of waste rather than new paper, and only urban areas can produce such paper in abundance.

Dolphin mask by La Lula, Juguetes con Tradición, Xochimilco, Mexico City
(Photo: Mariano Fernández Ripoll)

Máscara de delfines de La Lula, Juguetes con Tradición, Xochimilco, Ciudad de México
(Foto: Mariano Fernández Ripoll)

Con el tiempo, la fabricación y la venta de juguetes se extendió más allá de los festivales, convirtiéndose en una industria importante, ya que permitía a los niños más pobres tener algo con qué jugar. Esta industria comenzó a declinar con la introducción del plástico comercial a mediados del siglo XX, casi colapsando por completo en la década de 1990, con la muerte de los viejos maestros. Para muchas familias de Celaya, esto marcó el final de la tradición, hasta el punto en que ni siquiera conservaron los antiguos moldes de juguetes; en lugar de ello, los moldes se tiraron, se rompieron o se usaron como relleno en los proyectos de construcción. Hoy en día, lo que queda de la producción de cartonería en Celaya se limita principalmente a los barrios de Santiaguito y Tierras Negras. En la década de 1950, hubo más de treinta talleres familiares en Celaya. Para la década de 1990, esa cifra se había reducido alrededor de doce hogares con poca producción. Este número se ha recuperado en cierta medida debido a los esfuerzos del gobierno local por preservar y promover la

Originally, much of the paper that would become waste arrived in Mexico as part of expensive imports from Spain, and, instead of it being thrown away, other uses were found for it. While most professional cartoneros such as the Linares family now use new paper bought in bulk for most of their creations, the use of waste paper has not been completely eliminated. New techniques for assembly and decoration use other waste products also produced in abundance in urban areas, notably PET plastic, although this is controversial. The use of natural materials such as straw and wood is rare in cartonería, with the exception of reeds in a few areas in Mexico City and in Morelos state, where these still grow in abundance. Cartonería is an urban folk art, created in an urban environment and intended for an urban market.

cartonería, pero todavía se encuentra lejos de la época de apogeo de esta artesanía.

En contraste, el área metropolitana de la Ciudad de México se ha convertido en el productor más grande y variado de productos de cartonería. De hecho, la cartonería es una de las pocas tradiciones artesanales para sobrevivir en el área de la Ciudad de México, que ofrece otras opciones de trabajo mejor pagadas. Todavía se puede encontrar en venta en mercados tradicionales como La Merced, Jamaica y Sonora en el centro de la ciudad y en las calles del centro de la ciudad. Celaya y otras comunidades del Estado de Guanajuato están en segundo lugar. Cabe señalar que la cartonería se concentra en áreas urbanas en lugar de áreas rurales. Además de la Ciudad de México y Celaya, se puede encontrar una producción significativa

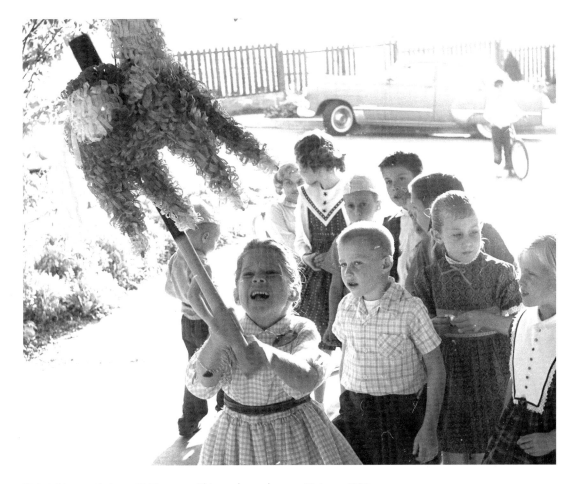

Girl striking a piñata ca. 1960
(Photo: George Louis through
Wikimedia Commons)

Chica golpeando una piñata ca. 1960
(Foto: George Louis a través de
Wikimedia Commons)

en San Miguel de Allende, las ciudades de Puebla
y Oaxaca, Pátzcuaro, Cuernavaca y las principales
municipios del estado de México (uno de los treinta
y dos estados de México; ver el mapa en la página
XX) conurbados con la Ciudad de Mexico. Este
vínculo general con el México urbano significa que
la cartonería ha seguido un camino algo diferente
al de las artesanías más conocidas, como la cerámica,
que generalmente está vinculada a las poblaciones
rurales e indígenas del país.

Al igual que otras tradiciones artesanales, la
cartonería ha prosperado principalmente donde
hay una gran cantidad de materias primas. Por
supuesto, el papel se puede encontrar en cualquier
lugar de México, pero la cartonería requiere que
haya una gran cantidad de papel barato disponible.
Hasta hace poco, los objetos de cartonería se
hacían siempre con papel reciclado en lugar de
con papel nuevo, y solo las áreas urbanas pueden
producir papel en abundancia. Originalmente, gran
parte del papel que se convertiría en desperdicio
llegó a México como parte de las costosas impor-
taciones de España y, en lugar de desecharlo, se
encontraron otros usos para él. Si bien la mayoría
de los cartoneros profesionales, como la familia
Linares, ahora usa papel nuevo comprado a granel
para la mayoría de sus creaciones, el uso de papel
de desecho no se ha eliminado por completo. Las
nuevas técnicas de ensamblaje y decoración utilizan
otros productos de desecho también producidos
en abundancia en las áreas urbanas, en particular
el plástico PET, aunque esto es controvertido. El
uso de materiales naturales como la paja y la madera
es raro en la cartonería, con la excepción de los
carrizos en unas pocas áreas en la Ciudad de México
y en el estado de Morelos, donde estos todavía
crecen en abundancia. La cartonería es un arte
popular urbano, creado en un entorno urbano y
destinado a un mercado urbano.

Hubo un cambio a nivel nacional liderado
por la Ciudad de México a mediados del siglo XX:
de la fabricación de artículos de cartonería

Led by Mexico City in the mid-twentieth
century, there was a shift nationally from the mak-
ing of cartonería items purely for local festivals to
making pieces for collectors and others with a
cultural interest, following a trend found in most
branches of Mexican handcrafts and folk art. This
has resulted in changes in the designs and materials
used. In fact, much of cartonería's survival since
the mid-twentieth century has been due to innova-
tion, especially the integration of certain types of
more modern imagery. Regarding these changes,
it is impossible to overstate the role of the Linares
family in Mexico City. Five generations have been
documented as making cartonería, starting in the
nineteenth century, but the fame of the family began
in the 1950s due to the work of Pedro Linares.
Pedro's father and grandfather made traditional
throwaway items related to the Mexican festival
calendar, limiting cartonería to a seasonal occupa-
tion for the family. However, Pedro's work inventing
colorful monsters and lively skeletons not only has
made it the family's year-round occupation but has
also brought them international attention.

Pedro Linares used cartonería techniques to
create new forms, which can be linked to the

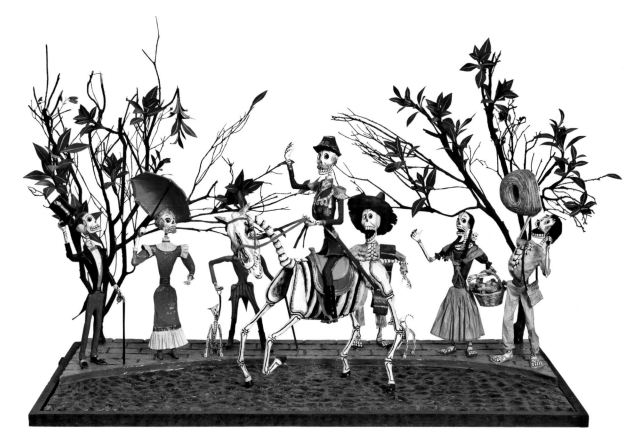

Scene with skeletal figures depicting Porfirio Díaz and people from the late nineteenth to early twentieth century by Miguel Linares, part of the Tren de la Historia project for Mexico Bicentennial of Independence (Photo: Carlos Contreras / Museo de Arte Popular)

Escena con figuras de esqueletos de Porfirio Díaz y personas de finales del siglo XIX a principios del siglo XX de Miguel Linares, parte del proyecto Tren de la Historia para el Bicentenario de la Independencia de México (Foto: Carlos Contreras / Museo de Arte Popular)

various cultural and social changes that were taking place in Mexico City as it began its chaotic sprawl over the Valley of Mexico, swallowing former farmland such as that which generations of Linareses had worked dating back to the colonial period. This sprawl put the formerly rural Linares family in contact with urban culture, in particular the work of printmaker and engraver José Guadalupe Posada, which has influenced Mexico's handcrafts and political expression since the early twentieth century. Linares's use of Posada's imagery and other innovations remains the base of what most cartoneros, even the younger generations, do today.

But innovation seems to have limits. Modern cartonería has adapted some images from twenty-first-century life and mass media, along with foreign influences from the United States and Japan. However, with most artisans, innovation is not a

puramente para festivales locales se pasó a la fabricación de piezas para coleccionistas y otros con un interés cultural, siguiendo una tendencia encontrada en la mayoría de las ramas de las artesanías y arte popular mexicanos. Esto ha dado como resultado cambios en los diseños y en los materiales utilizados. De hecho, gran parte de la supervivencia de la cartonería desde mediados del siglo XX se debe a la innovación, especialmente a la integración de ciertos tipos de imágenes más modernas. Con respecto a estos cambios, es imposible negar el papel que desempeñó la familia Linares en la Ciudad de México. Se ha documentado que cinco generaciones han hecho cartonería, a partir del siglo XIX, pero la fama de la familia comenzó en la década de 1950 debido al trabajo de Pedro Linares. El padre y el abuelo de Pedro hicieron artículos desechables tradicionales relacionados

con el calendario de los festivales mexicanos, limitando la cartonería a una ocupación estacional para la familia. Sin embargo, el trabajo de Pedro al inventar monstruos coloridos y esqueletos animados no solo se ha convertido en la ocupación de la familia durante todo el año, sino que también les ha brindado reconocimiento internacional.

Pedro Linares utilizó técnicas de cartonería para crear nuevas formas, que se pueden vincular a los diversos cambios culturales y sociales que se estaban produciendo en la Ciudad de México al comenzar su expansión caótica sobre el Valle de México, tragándose antiguas tierras de cultivo como la que trabajaron las generaciones de los Linares desde la época colonial. Esta expansión puso a la antigua familia rural de Linares en contacto con la cultura urbana, en particular con el trabajo del ilustrador y grabador José Guadalupe Posada, quien ha influido en las artesanías y la expresión política de México desde principios del siglo XX. El uso de las imágenes de Posada por Linares y otras innovaciones, sigue siendo la base de lo que la mayoría de los cartoneros, incluso las generaciones más jóvenes, realizan hoy en día.

Sin embargo, la innovación parece tener límites. La cartonería moderna ha adaptado algunas imágenes de la vida y los medios masivos de comunicación del siglo XXI, junto con influencias extranjeras de los Estados Unidos y Japón. Sin embargo, para la mayoría de los artesanos, la innovación no es su punto fuerte, y prefieren quedarse con las formas establecidas por Pedro Linares y con otras imágenes folklóricas mexicanas tradicionales. La razón principal es que hoy en día los artesanos venden tanto a los coleccionistas, que generalmente prefieren objetos inspirados en la tradición, como a las instituciones públicas para festivales y celebraciones tradicionales. A pesar de todo esto, ha dado un aumento creativo entre algunos artesanos de la "cartonería artística", que incluye no solo mejores productos en el sentido técnico, sino también algunas innovaciones interesantes. El capítulo 5 se enfoca en los cambios que la cartonería ha

strong suit, and they prefer to stick with the forms Pedro Linares established and with other traditional Mexican folkloric imagery. The main reason is that today artisans sell to collectors, who generally want objects inspired by tradition, and to public institutions for traditional festivals and celebrations. Despite all this, there has been a rise among some artisans of "artistic cartonería," which includes not only better products in the technical sense, but some interesting innovations as well. Chapter 5 focuses on the changes in the cartonería of the past twenty-five years, which are still ongoing.

Modern cartonería maintains its urban flavor and is changing along with changing social dynamics. The best-known family workshops do date from before the mid-twentieth century and dominate in smaller cities. These are still run traditionally, with the tasks often divided among members under the direction of a master craftsman. Children learn to work paper and paste at a very young age, starting as apprentices to older family members. However, these families and their workshops are disappearing, and outside of them, such an apprenticeship system is rare. Most younger cartoneros have learned the craft through classes, and occasionally through friends. One reason is that the traditional families do not take on apprentices from outside, but perhaps

more importantly because urban youth tend to absorb their culture's knowledge and traditions through media and institutions. This is particularly true in the Mexico City metropolitan area and in areas where the craft has been introduced or reintroduced. The craft is stable and growing only in areas that have classes readily available to the general population.

Cartonería does not have the same status as a collectible that other types of Mexican handcrafts do. One reason is its relative lack of durability. Only exceptionally well-made pieces can last for decades or more, and even those require careful

experimentado en de los últimos veinticinco años, mismos que aún continúan.

La cartonería moderna mantiene su esencia urbana y variá junto con la dinámica social cambiante. Los talleres familiares más conocidos datan de antes de mediados del siglo XX y predominan en ciudades más pequeñas. Estos todavía se operan de forma tradicional, con las tareas a menudo divididas entre diferentes miembros bajo la dirección de un maestro artesano. Los niños aprenden a trabajar con papel y engrudo a una edad muy temprana, comienzan como aprendices de miembros mayores de la familia. Sin embargo, estas familias

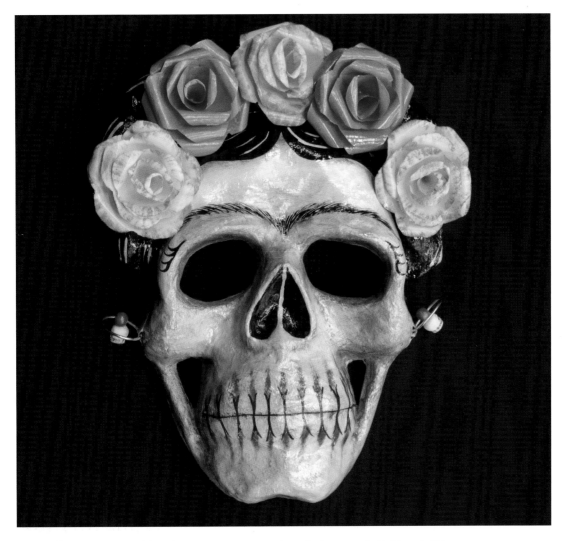

Frida mask by José Luis Maldonado Pérez
(Photo: Leonardo Morales)

Máscara de Frida de José Luis Maldonado Pérez
(Foto: Leonardo Morales)

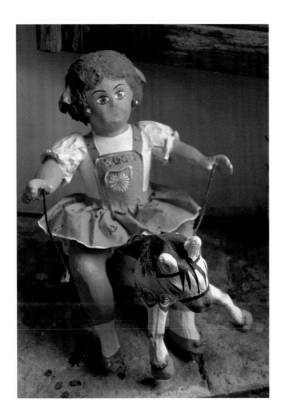

Figura de una niña montando un caballo
de palo de Rosita Lemus.

storage and handling. The Museo Casa Estudio Diego Rivera y Frida Kahlo has the largest collection of cartonería from the mid-twentieth century, consisting of thirty-eight Judas figures, seventy-two skulls, seven dolls, and twelve other figures. However, most of the pieces that can be seen in museums are of much more recent origin. With the exception of the work done by the Linares family and a few other artisans, major foreign collectors of Mexican folk art have not as yet shown much interest in cartonería, especially if the work has been done by someone who does not have a link to the craft through family or community ties, which are so important in most of Mexico's other craft traditions. Ironically, while the Linares works command higher prices because of family ties, those ties are to an innovator, to someone who kept the technique alive by transforming it from a simple repetitive craft form to one that creates unique works of folk art.

y sus talleres están desapareciendo y, fuera de ellos, este sistema de aprendizaje es raro. La mayoría de los cartoneros más jóvenes ha aprendido el oficio a través en talleres culturales, y ocasionalmente a través de amigos. Una de las razones es que las familias tradicionales no contratan aprendices del exterior, pero quizás lo más importante es que los jóvenes urbanos tienden a absorber el conocimiento y las tradiciones de su cultura a través de los medios de comunicación y las instituciones. Esto es particularmente cierto en el área metropolitana de la Ciudad de México y en áreas donde este oficio se ha introducido o reintroducido. Este oficio es estable y crece solo en áreas que tienen clases a las que puede acceder fácilmente la población en general.

La cartonería no tiene el mismo estatus de objeto coleccionable como lo tienen otros tipos de artesanías mexicanas. Una de las razones es su relativa falta de durabilidad. Solo las piezas excepcionalmente bien hechas pueden durar décadas o más, e incluso esas requieren un almacenamiento y manejo cuidadosos. El Museo Casa Estudio Diego Rivera y Frida Kahlo tiene la mayor colección de cartonería de mediados del siglo XX, que consta de treinta y ocho figuras de Judas, setenta y dos calaveras, siete muñecas y otras doce figuras. Sin embargo, la mayoría de las piezas que se pueden ver en los museos son de origen mucho más reciente. Con excepción del trabajo realizado por la familia Linares y algunos otros artesanos, los principales coleccionistas extranjeros de arte popular mexicano todavía no han mostrado mucho interés en la cartonería, especialmente si el trabajo ha sido realizado por alguien que no tiene un vínculo con el oficio a través de lazos familiares o comunitarios, que son tan importantes en la mayoría de las otras tradiciones artesanales de México. Irónicamente, aunque los trabajos de la familia Linares imponen precios más altos debido a los lazos familiares, estos vínculos se crean con alguien innovador, que mantiene viva la técnica al transformarla de una forma artesanal simple y repetitiva, a una que crea obras únicas de arte popular.

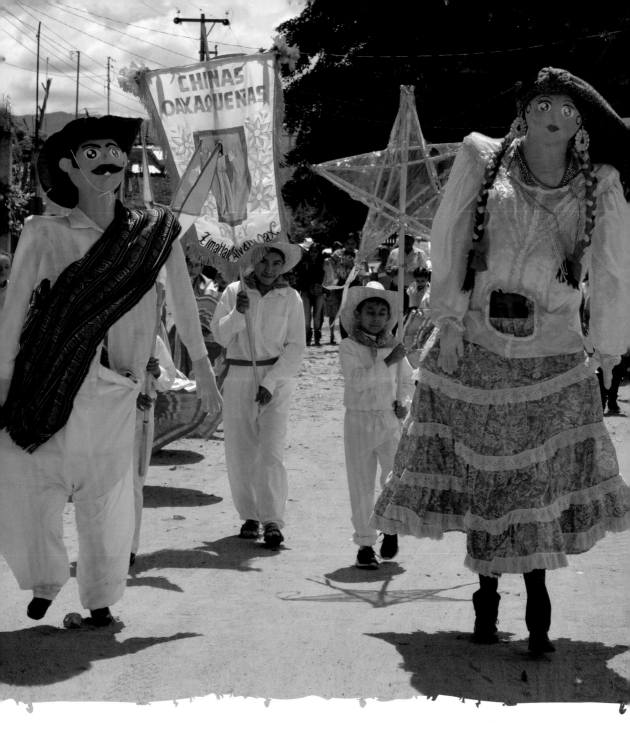

Monas de calenda in procession for the feast day of
John the Baptist in Barrio San Juan, Zimatlán, Oaxaca

Monas de calenda en procesión para la fiesta de Juan el
Bautista en el Barrio San Juan, Zimatlán, Oaxaca

THOSE WHO DEFINED THE MODERN CRAFT
IN THE TWENTIETH CENTURY

AQUELLOS QUE DEFINIERON EL ARTE MODERNO
EN EL SIGLO XX

Pedro Linares

The decline of cartonería in Guanajuato was countered by its growth in the Mexico City metropolitan area, principally due to contact between cartoneros and the Mexican art and intellectual elite. It is not possible to write a book on cartonería without discussing the work of Pedro Linares. His work extended cartonería beyond its traditional boundaries and popularized it outside its traditional markets. His work still remains as a reference point for the craft in Mexico City and beyond.

Pedro Linares was born 1906 in Mexico City. He became the third generation of his family to make cartonería objects, learning from his father, José Dolores Linares, and grandfather Celso Linares. Documentary filmmaker Judith Bronowski, who knew Pedro from 1972 until his death, describes him as a "scruffy man with the sparkling eyes and diabolical smile, who always wore a baseball cap, was full of vitality and enthusiasm, reflected in the charmingly optimistic work appearing out of the gloom of his surroundings."

As for most cartoneros, this was initially a part-time occupation for Linares, since its production was exclusively tied to Mexico's festival calendar. For five months out of the year, the family did no cartonería work, instead fixing shoes, working on masonry, and selling items in markets to survive. Pedro Linares taught his three sons, Enrique, Felipe, and Miguel. Much of their production was Judas figures, making as many as 300 a week to sell on the streets before Holy Saturday. When Pedro's sons were small, he could afford to buy them clothes once a year, when all the Judas figures were sold.

El declive de la cartonería en Guanajuato fue contrarrestado por su crecimiento en el área metropolitana de la Ciudad de México, principalmente debido al contacto entre los cartoneros y el arte mexicano y la elite intelectual. No es posible escribir un libro sobre cartonería sin hablar sobre la obra de Pedro Linares. Su trabajo extendió la cartonería más allá de sus límites tradicionales y la popularizó fuera de sus mercados tradicionales. Su trabajo aún permanece como un punto de referencia para el oficio en la Ciudad de México y más allá de sus fronteras.

Pedro Linares nació en 1906 en la Ciudad de México. Se convirtió en la tercera generación de su familia en hacer objetos de cartonería, aprendió de su padre, José Dolores Linares, y del abuelo Celso Linares. La productora de documentales Judith Bronowski, quien conoció a Pedro desde 1972 hasta su muerte, lo describe como un "hombre desaliñado con ojos brillantes y una sonrisa diabólica, que siempre llevaba una gorra de béisbol, estaba lleno de vitalidad y entusiasmo, lo que se reflejaba en el encantador trabajo lleno de optimismo que se apartaba de la penumbra de su entorno."

Como lo era para la mayoría de los cartoneros, esta fue inicialmente una ocupación de medio tiempo para Linares, ya que su producción estaba vinculada exclusivamente al calendario de festivales de México. Durante cinco meses al año, la familia no hacía trabajos de cartonería, en su lugar, arreglaban zapatos, hacían trabajos de albañilería y vendían artículos en los mercados para sobrevivir. Pedro Linares fue quien enseñó cartonería a sus tres hijos, Enrique, Felipe y Miguel. Gran parte de su producción eran las figuras de Judas, producían

Portrait of Pedro Linares, 1970s, taken by Judith Bronowski as part of her documentary

Retrato de Pedro Linares, años 70, tomado por Judith Bronowski como parte de su documental.

Linares's transformation from simple craftsman to cultural icon came with the gradual development of a new cartonería object that he named the *alebrije*. There is no dispute that Pedro Linares originated alebrijes and established what they are, but after that the story becomes murky.

Linares used to insist that the concept of alebrijes sprung whole from his imagination. An oft-retold story has Linares coming down with an illness and high fever that caused him to hallucinate being in a strange place with colorful but ugly creatures that were a mixture of two or more animals, such as a donkey with butterfly wings and a lion with an eagle's head. Susan N. Masuoka, in *En calavera: The Papier-Mâché Art of the Linares Family* (1991), traces the evolution of alebrijes from humanoid Judas figures with animal heads and wings to the creatures known today, amalgams of various animals decorated in bright colors and great detail. However, the fever-dream story is an essential part of the alebrije's place in Mexico folk art, as later artisans have continued to embellish and refine a kind of mythology around the creatures.

hasta 300 por semana para vender en las calles antes del Sábado Santo. Cuando los hijos de Pedro eran pequeños, podía comprarles ropa una vez al año, cuando se vendían todas las figuras de Judas.

La transformación de Linares de un simple artesano a un ícono cultural vino con el desarrollo gradual de un nuevo objeto de cartonería que él llamó alebrije. No se discute que Pedro Linares originó los alebrijes y estableció lo que son; sin embargo, después de eso, la historia se vuelve turbia.

Linares solía insistir en que el concepto de los alebrijes brotaba de su imaginación. Una historia que a menudo se cuenta es que Linares cayó enfermó con fiebre muy alta, lo que lo hizo tener alucinaciones sobre un lugar extraño con criaturas coloridas, pero feas, que eran una mezcla de dos o más animales, como un burro con alas de mariposa y un león con la cabeza de un águila. Susan N. Masuoka, en En calavera: The Papier-Mâché Art of the Linares Family (1991), rastrea la evolución de los alebrijes de figuras que van de Judas humanoides con cabezas y alas de animales a las criaturas que se conocen hoy en día, amalgamas de varios animales decorados en colores brillantes y a gran detalle. Sin embargo, la historia del sueño febril es una parte esencial del lugar del alebrije en el arte popular de México, ya que los artesanos posteriores han continuado embelleciendo y refinando una especie de mitología en torno a las criaturas.

Tal vez no es posible determinar exactamente cómo estas criaturas desarrollaron y ganaron su estatus cultural. Las historias entran en conflicto dependiendo de quién está narrando la historia. Esto es probable porque no hay una fuente de inspiración para las criaturas, y el primer intento de documentar el trabajo de la familia Linares no se produjo hasta décadas después de que los Linares hubieran dejado su huella con los alebrijes y las figuras de esqueletos animadas. Sin embargo, nada de esto le resta algo a la genialidad del maestro Pedro.

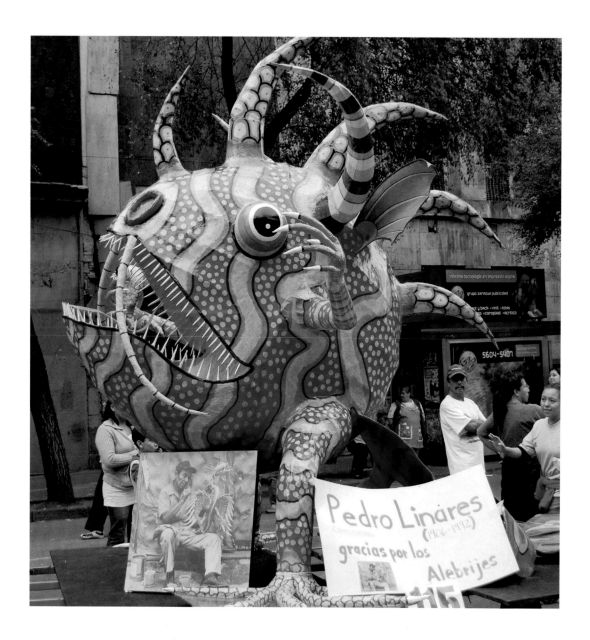

Ascertaining exactly how these creatures developed and gained their cultural status is probably not possible. Stories conflict depending on who is doing the telling. This is likely because there is no one source of inspiration for the creatures, and the first attempt to document the Linares family's work did not occur until decades after the Linareses had made their mark with alebrijes and animated skeletal figures. However, none of this takes away from the genius of maestro Pedro.

Se sabe que Pedro Linares trabajó en decoraciones para un baile anual que se llevó a cabo en la Academia de San Carlos, la escuela de arte más importante del país en ese momento (finales de los años 40 y principios de los 50). Varias publicaciones repiten una historia que narra que en 1951 un amigo de la familia llevó a vender una serie de los primeros alebrijes de Linares a la estatua del Ángel de la Independencia en la Ciudad de México. Esto estaba fuera de los lugares habituales de la familia, y llamó la atención de la comunidad intelectual y artística de la ciudad, en particular del

It is known that Pedro Linares worked on decorations for an annual ball held at the Academy of San Carlos, the country's major art school at the time (late 1940s–early 1950s). Various publications repeat a story that in 1951, a friend of the family took a group of Linares's early alebrijes to the Angel of Independence statue in Mexico City to sell. This was outside the family's usual venues, and it brought the novel items to the attention of the city's intellectual and artistic community, in particular anthropologist Eduardo Pareyón. However, one of Pedro's grandsons, Leonardo Linares, disputes this account, stating that Diego Rivera had bought some of his grandfather's work from the Abelardo Rodriguez market as early as the 1940s. What is certain is that Pedro Linares had contact with Mexico City's artistic and intellectual elite, which exposed him to influences he might not have had otherwise. In the 1950s, the creations came to the attention of the Museo de Artes e Industrias Populares under its director Luis Pareyón, who later sponsored exhibitions of alebrijes over the decades, including some outside Mexico. The Museo Casa Estudio Diego Rivera does have a collection of pieces by Pedro Linares that were purchased by Rivera, but it is not known when they were purchased.

The development of the alebrijes allowed the Linares family to weather the near destruction of the market for Judas figures after a warehouse containing explosives caught fire in 1957, leading to the ban on fireworks production and storage in Mexico City. Without fireworks, no one wanted Judases, putting most cartoneros out of business. However, since alebrijes were not made to be exploded, but rather to collect, the family business not only survived but actually grew.

antropólogo Eduardo Pareyón. Sin embargo, uno de los nietos de Pedro, Leonardo Linares, debate esta historia, él afirma que Diego Rivera había comprado parte del trabajo de su abuelo en el mercado de Abelardo Rodríguez ya en la década de 1940. Lo que es seguro es que Pedro Linares tuvo contacto con la élite artística e intelectual de la Ciudad de México, lo que lo expuso a influencias que de otra manera no habría podido tener. En la década de 1950, las creaciones llamaron la atención del Museo de Artes e Industrias Populares bajo la dirección de Luis Pareyón, quien luego patrocinó exposiciones de alebrijes durante décadas, incluidas algunas fuera de México. El Museo Casa Estudio Diego Rivera tiene una colección de piezas de Pedro Linares que fueron compradas por Rivera, pero no se sabe cuándo se hizo dicha compra.

El desarrollo de los alebrijes permitió a la familia Linares soportar la casi destrucción del mercado para las figuras de Judas después de que un almacén que contenía explosivos se incendiara en 1957, lo que llevó a la prohibición de producción y almacenamiento de fuegos artificiales en la Ciudad de México. Sin los fuegos artificiales, nadie quería figuras de Judas, lo que dejó a la mayoría de los cartoneros fuera del negocio. Sin embargo, dado que los alebrijes no fueron hechos para explotar, sino para coleccionar, el negocio familiar no solo sobrevivió, sino que en realidad prosperó.

La otra innovación de Pedro Linares fue la producción de figuras de esqueletos en posiciones animadas. Esta idea no era completamente nueva, ya que las figuras de esqueletos eran y son una parte tradicional del Día de Muertos. Las figuras de este tipo hechas por Pedro Linares se pueden ver en el clásico de la película de 1960, Macario, pero a Linares no se le da crédito por ellas, ya que dar crédito a los artesanos no era una práctica común en ese momento. La innovación de Linares aquí fue hacer esculturas de esqueletos que representan una actividad en la vida. Esto permitió que las figuras eventualmente tuvieran demanda fuera de la temporada del Día de Muertos.

The other Pedro Linares innovation was the production of skeletal figures in animated positions. This idea was not completely new, since jointed skeletal figures were and are a traditional part of the Day of the Dead. Figures of this type made by Pedro Linares can be seen in the 1960 film classic *Macario*, but Linares is not given credit for them since giving credit to artisans was not common practice at the time. Linares's innovation here was to make skeletal sculptures representing an activity in life. This allowed the figures eventually to be in demand outside of the Day of the Dead season.

The skeletons have lent themselves to large-scale commissions, usually to commemorate an event or promote a theme. The Linareses' first large-scale commission, the creation of almost seventy life-sized skeletal figures for the 1968 Olympics in Mexico City, was part of cultural activities directed by Dolores Olmedo. In 1986, the family was commissioned to create *Earthquake Scene* only a year after the 1985 disaster that left thousands dead in Mexico City. The scene had the expected rubble and figures of rescue workers but raised some eyebrows with its realistic depictions of victims, women carrying buckets of water (plumbing in many areas was out for months afterward), and even a looter with a television set. There have been a number of major commissions and exhibitions by the family since, mostly while Pedro was still alive. The Museum of Mankind commissioned an exhibit consisting of skeletal figures by Felipe and Leonardo called *The Atomic Apocalypse: Will Death Die?* in which several scenes are featured, focusing on the various crises faced by the modern world.

Pedro Linares died on January 26, 1992, at the age of eighty-five. Only days prior, he was still working, making molds for new cartonería pieces. "What I have always admired about Pedro Linares," states Bronowski, "is that he never changed—he never corrupted his form for commercial reasons. Whether or not people liked his work, he trusted his judgment." In the end, it does not really matter exactly how maestro Pedro Linares developed his alebrijes and animated skeletal figures. What does matter is that he created art forms that take images from the past and made them relevant to the modern world. These figures not only represent the experience of a single man who saw great change during his near century on earth, but they also resonate

Se han hecho encargos a gran escala de los esqueletos, generalmente para conmemorar un evento o promover un tema. El primer encargo a gran escala de los Linares, la creación de casi setenta figuras de esqueletos de tamaño real para los Juegos Olímpicos de 1968 en la Ciudad de México, fue parte de las actividades culturales dirigidas por Dolores Olmedo. En 1986, la familia recibió el encargo de crear la escena del terremoto solo un año después del desastre de 1985 que dejó miles de muertos en la Ciudad de México. La escena tenía los esperados escombros y las figuras de los rescatistas, pero causó asombro con sus representaciones realistas de víctimas, de mujeres cargando cubetas de agua (la tubería estuvo dañada en muchas áreas durante meses) e incluso de un saqueador con un televisor. Ha habido una serie de importantes encargos y exposiciones por parte de la familia desde entonces, sobre todo mientras Pedro estaba vivo. El Museo de la Humanidad encargó una exhibición compuesta por figuras de esqueletos hechos por Felipe y Leonardo llamada El apocalipsis atómico: ¿morirá la muerte? en el que se presentan varias escenas, que se enfocan en las diversas crisis que enfrenta el mundo moderno.

Pedro Linares murió el 26 de enero de 1992, a la edad de ochenta y cinco años. Solo días antes, seguía trabajando, haciendo moldes para nuevas piezas de cartonería. "Lo que siempre he admirado de Pedro Linares", afirma Bronowski, "es que nunca cambió, nunca corrompió su forma por razones comerciales. Si a la gente le gustaba o no su trabajo, él confiaba en su buen juicio". Al final, no importa realmente cómo el maestro Pedro Linares desarrolló sus alebrijes y sus esqueletos animados. Lo que importa es que creó formas de arte que toman imágenes del pasado y las hacen relevantes para el mundo moderno. Estas figuras no solo representan la experiencia de un solo hombre que vio un gran cambio durante su casi siglo en este mundo, sino

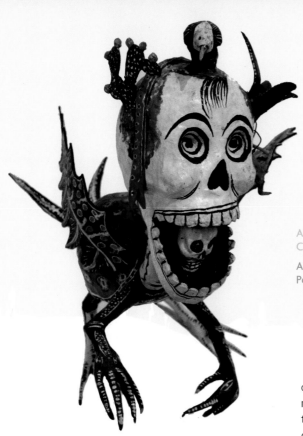

with modern Mexican experience up to the present
day. At the very end of his life, his work was rec-
ognized by Mexican authorities with the 1990
Mexican Presidential Prize of Sciences and the
Arts and was featured in an exhibition at the 1991
Festival Internacional Cervantino in Guanajuato.

By this time, the entire family had achieved
international recognition, with Linares's sons
viewed as well-established artisans in their own
right. It is important to note that this international
recognition is due in no small part to Judith
Bronowski's documentary *Pedro Linares: Artesano
de Cartón (Papier Maché Artist)* (1975), which
was the first effort to document this family's work.
Linares's works and those of his descendants can
be found in the permanent collections of the Modern
Art Museum in Tokyo, the Pompidou Center in
Paris, the Fowler Museum in Los Angeles, the
British Museum, the Royal Museum of Modern
Art in Glasgow, and the Museum of Mankind in
London. In Mexico, they can be found in the Dolores
Olmedo Museum and the Studio Museum of Diego
Rivera and Frida Kahlo. The work of the Linares
family continues to be documented in books,
newspapers, videos, and photographs.

que también resuenan con la experiencia mexicana
moderna hasta el día de hoy. Al final de su vida, su
trabajo fue reconocido por las autoridades mexi-
canas con el Premio Presidencial Mexicano de
Ciencias y Artes de 1990 y se presentó en una ex-
posición en el Festival Internacional Cervantino de
1991 en Guanajuato.

Para entonces, toda la familia había alcanzado
el reconocimiento internacional, y los hijos de
Linares eran vistos como artesanos bien establecidos
por derecho propio. Es importante señalar que este
reconocimiento internacional se debe en gran parte
al documental de Judith Bronowski, Pedro Linares:
Artesano de Cartón (1975), que fue el primer esfuerzo
para documentar el trabajo de esta familia. Las
obras de Linares y las de sus descendientes se
pueden encontrar en las colecciones permanentes
del Museo de Arte Moderno en Tokio, el Centro
Pompidou en París, el Museo Fowler en Los Ángeles,
el Museo Británico, el Museo Real de Arte Moderno
de Glasgow y Museo de la Humanidad en Londres.
En México, se pueden encontrar en el Museo Dolores
Olmedo y en el Museo Estudio Diego Rivera y Frida
Kahlo. El trabajo de la familia Linares continúa
documentándose en libros, periódicos, videos y
fotografías.

Carmen Caballero Sevilla

Contemporánea de Pedro Linares, Carmen Caballero Sevilla no es muy conocida hoy en día, pero, durante su vida, fue una importante productora de figuras de Judas. Al igual que Linares, ella era una artesana de orígenes humildes, cuyo trabajo llamó la atención de la élite cultural de México.

Caballero nació en Celaya, Guanajuato (año desconocido), hija de un teniente coronel en la Revolución Mexicana. Él murió cuando ella solo tenía cinco años, y ella trabajaba con su madre vendiendo fruta. Cuando tenía dieciocho años, un cartonero con el nombre de Gregorio Piedrasanta le enseñó lo básico del oficio, pero luego desarrolló su propio estilo simplificando dramáticamente las formas. Finalmente, Caballero se mudó a la Ciudad de México, donde se ganaba la vida vendiendo frutas y haciendo objetos de cartonería de temporada en el mercado Abelardo Rodríguez. Caballero era excepcionalmente pobre. Según la crítica de arte Raquel Tibol, su esposo la maltrataba, sin embargo, a pesar de esta triste existencia, sus figuras de Judas tenían un elemento de felicidad en ellos.

Fue en este mercado que Diego Rivera descubrió su trabajo en 1955, compró un Judas de 2.5 metros de altura, con una estructura de más de 150 tiras de carrizo, la primera de muchas compras que el maestro le haría. Rivera la invitó a su estudio en San Ángel y, se convirtió en su patrón. Siendo ella fue su "fabricante oficial de Judas" hasta la muerte del pintor. Allí creó figuras de Judas y de esqueletos (incluido uno llamado Diego al Morir), todas piezas únicas. Las representaciones incluyen

A contemporary of Pedro Linares, Carmen Caballero Sevilla is not well known today, but during her lifetime she was an important producer of Judas figures. Like Linares, she was an artisan of humble origins, whose work came to the attention of Mexico's cultural elite.

Caballero was born in Celaya, Guanajuato (year unknown), the daughter of a lieutenant colonel in the Mexican Revolution. He died when she was only five, and she worked with her mother selling fruit. When she was eighteen, a cartonero by the name of Gregorio Piedrasanta taught her the basics of the craft, but she went on to develop her own style by dramatically simplifying the forms. Caballero eventually moved to Mexico City, where she made a living selling fruit and making seasonal cartonería items in the Abelardo Rodriguez market. Caballero was exceptionally poor. According to art critic Raquel Tibol, she was mistreated by her spouse, but, despite this sad existence, her Judas figures had an element of happiness to them.

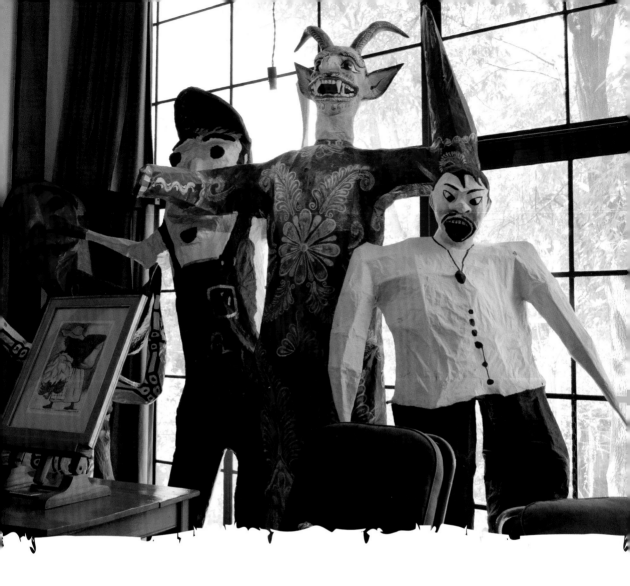

Judas figures by Carmen Caballero Sevilla
at the Museo Casa Estudio Diego Rivera

Figura de Judas de Carmen Caballero Sevilla
en el Museo Casa Estudio Diego Rivera.

It was in this market that Diego Rivera discovered her work in 1955, buying a 2.5-meter-high Judas, with a frame of over 150 reed strips, the first purchase of what would be many. Rivera invited her to his studio in San Angel, becoming her patron, and she was his "official Judas maker" until Rivera's death. Here she created Judases and skeletal figures (including one called *Diego at Death*), all one-of-a-kind pieces. Depictions include those of Mexican cowboys (*charros*), bicyclists, lovers, workers in

figuras como vaqueros mexicanos (charros), ciclistas, amantes, trabajadores en overol, el actor cómico Cantinflas y cabras. No se sabe cuántas obras creó Caballero para el artista, pero todas las conservó, cubriendo techos y paredes, así como ocupando espacio en pisos y estantes. Cuando Caballero murió a la edad de cincuenta y ocho años, dejó atrás una de las colecciones de cartonería más grandes del mundo en ese momento. Aunque probablemente hizo miles de figuras de Judas, solo docenas sobreviven. Ella nunca firmó su trabajo, ya que esto no era habitual para los artesanos.

overalls, the comic actor Cantinflas, and goats. It is not known how many works Caballero created for the artist, but all of it was kept by him, covering ceilings and walls, as well as taking up space on floors and shelves. By the time Caballero died at the age of fifty-eight, she left behind one of the largest collections of cartonería objects in the world at that time. Although she likely made thousands of Judas figures, only dozens survive. She never signed her work, since this was not customary for artisans.

Rivera appreciated Carmen's use of color and compared her work with that of Picasso. The shapes of her pieces are simplified, with the angles created by the frame not only not hidden but emphasized. Her work appears in several paintings by the artist, including *El estudio del pintor* and *El niño Efrén José Antonio del Pozo a los 12 años* (1955). The fame from this work brought in new admirers of her cartonería, such as English sculptor Henry Moore, and Mexican photographer Nacho Lopez documented various pieces. A number of her works can still be seen at the House Studio Diego Rivera and Frida Kahlo in the San Angel neighborhood of Mexico City, as well as in the Frida Kahlo (Blue) House and the Anahuacalli Museum in Mexico City. In 2009, the Museo Nacional de Cultura Popular held an exhibition of her work, *Carmen Caballero, Maker of Judases*, which included photographs by Nacho Lopez.

Caballero bore twenty children, but only four reached adulthood. One reason her name has not survived well in the history of cartonería is that the family has died out, according to Pilar Fosado Vázquez, whose family has owned Victor's, Mexico City's oldest store dedicated to folk art and operating since the 1940s. Carmen's son José Miranda Caballero also made Judas figures, along with devils and skeletons, selling primarily to the Fosado family until his death in 2006. Although his son Raymundo Miranda (who also used his grandmother's surname of Caballero) also followed the tradition, he died tragically young only two years after his father, leaving no one to carry on.

Rivera apreciaba el uso del color de Carmen y comparó su trabajo con el de Picasso. Las formas de sus piezas son simplificadas, con los ángulos creados por la estructura del carrizo no solo no oculta, sino resaltada. Su obra aparece en varias pinturas del artista, entre ellas El estudio del pintor y El niño Efrén José Antonio del Pozo a los 12 años (1955). La fama de estas obras atrajo nuevos admiradores de la cartonería de Caballero, como el escultor inglés Henry Moore, y el fotógrafo mexicano Nacho López, quien documentó varias piezas. Algunos de sus trabajos todavía se pueden ver en la Casa Estudio Diego Rivera y Frida Kahlo en el barrio de San Ángel de la Ciudad de México, así como en la Casa Frida Kahlo (Azul) y el Museo Anahuacalli en la Ciudad de México. En 2009, el Museo Nacional de las Culturas Populares realizó una exhibición de su obra, Carmen Caballero: Fabricante de Judas, que incluyó fotografías de Nacho López.

Caballero tuvo veinte hijos, pero solo cuatro llegaron a la edad adulta. Una razón por la que su nombre no ha sobrevivido de manera relevante en la cartonería y el apellido se ha extinguido, según Pilar Fosado Vázquez, cuya familia ha sido propietaria de Víctor, la tienda más antigua de la Ciudad de México dedicada al arte popular y que opera desde la década de 1940. El hijo de Carmen, José Miranda Caballero también hacía figuras de Judas, ademas de demonios y esqueletos que le vendía principalmente a la familia Fosado hasta su muerte en 2006. A hijo Raymundo Miranda (quien de igual manera usó el apellido de su abuela Caballero) también siguió la tradición, aunque murió trágicamente joven, solo dos años después de que su padre, sin dejar a nadie que continuara con la tradición.

Susana Buyo

An unusual and interesting story is that of Susana Buyo. She was not born into a cartonería-making family, or in Mexico. Buyo was born in Luján, Argentina, and moved permanently to Mexico in 1978 as a young woman. She and her family settled in the upper-middle-class Condesa neighborhood of Mexico City.

Sometime after that, the former ceramics craftsperson became enamored with Pedro Linares's alebrijes. While she did study with one member of the Linares family, she is mostly self-taught, developing her own unique style and mode of working.

Buyo has never strayed from alebrije making, preferring to call herself an alebrijera, rather than a cartonera. Her background as a self-taught artisan leads her to stress that her work is "instinctual" rather than "academic," and she is unwilling to entertain ideas of what has influenced her work. This may be because she considers alebrijes to be magical creatures with a kind of psychological reality as a personal or home guardian. She said that once she was exhibiting an alebrije, and when a boy saw it, he became wide eyed and stated, "That's what I dreamt last night!" She also may not want to stress her foreign origin and lack of family workshop ties.

Una historia inusual e interesante es la de Susana Buyo. Ella no nació en una familia dedicada a la cartonería, o en México. Buyo nació en Luján, Argentina, y se mudó permanentemente a México en 1978 cuando era joven. Ella y su familia se establecieron en la colonia Condesa, área de clase media alta de la Ciudad de México.

Algún tiempo después, la exartesana de la cerámica se enamoró de los alebrijes de Pedro Linares. Aunque estudiaba con un miembro de la familia Linares, en su mayoría es autodidacta, desarrolló su propio estilo y forma de trabajo.

Buyo nunca se ha apartado de la fabricación de alebrijes, ha preferido llamarse a sí misma una alebrijera, en lugar de una cartonera. Su experiencia como artesana autodidacta la lleva a subrayar que su trabajo es "instintivo" en lugar de "académico", y no está dispuesta a albergar las ideas de lo que ha influido en su trabajo. Esto puede deberse a que ella considera que los alebrijes son criaturas mágicas con una especie de realidad psicológica como guardián personal o doméstico. Comentó que una vez estaba exhibiendo un alebrije, y cuando un niño lo vio, se quedó boquiabierto y dijo: "¡Eso es lo que soñé anoche!". También puede ser que no quiera enfatizar su origen extranjero y la falta de lazos con los talleres familiares.

Sus obras tienen la misma forma básica de alebrije que Pedro Linares desarrolló durante su vida, pero son mucho menos "feos" (como los llamó Linares), con líneas más delicadas y sofisticadas. De hecho, tienen una sensación de surrealismo europeo sobre ellos. A diferencia de otros alebrijes de otros fabricantes, se presta atención a las combinaciones de colores y los efectos que tienen juntos en una pieza. También son distintos del trabajo de los Linares en el sentido de que ella ha incorporado elementos de fabricación comercial

Her works have the same basic alebrije form that Pedro Linares developed over his lifetime, but they are far less "ugly" (as Linares called them), with more delicate and sophisticated lines. In fact, they have a feel of European surrealism about them. Unlike many other makers' alebrijes, there is attention to color combinations and the effects they have together on a piece. They are also distinct from the Linareses' work in that she has incorporated commercially made elements in her pieces, such as glass marbles for eyes and sequins. This made her work both controversial and ahead of her time, since many newer alebrije makers have started using these and other nontraditional decorative elements. During the height of her career in the 1990s and first decade of the twenty-first century, such use was rejected by most Mexico City cartoneros, but this did not keep her from having a long and successful career as a teacher and artist.

en sus piezas, como canicas de vidrio para los ojos y lentejuelas. Esto hizo que su trabajo fuera tanto controvertido como adelantado a su tiempo, ya que muchos fabricantes de alebrijes más recientes han comenzado a utilizar estos y otros elementos decorativos no tradicionales. Durante el apogeo de su carrera en la década de 1990 y la primera década del siglo XXI, tal uso fue rechazado por la mayoría de los cartoneros de la Ciudad de México, pero esto no le impidió tener una larga y exitosa carrera como maestra y artista.

La fabricación de alebrijes de Buyo abarcó toda la sala de estar del departamento familiar en la Ciudad de México. Expuso su trabajo en México y en el extranjero, como en el Museo Nacional de Culturas Populares en Coyoacán, Ciudad de México (1990 y 2006), la Biblioteca de México (1992), la Universidad Claustro de Sor Juana (1994), el Aeropuerto Internacional de la Ciudad de México (1996), el Museo Soumaya (1999), la Universidad de Bergen, Noruega (2000), el Museo Histórico de Oslo (2001) y la Galería La Mama de Nueva York (2003). El más importante de ellos fue una exposición en el Museo de Antropología de Dinamarca en 2001, que consistió tanto en una exposición como en clases impartidas por la maestra misma.

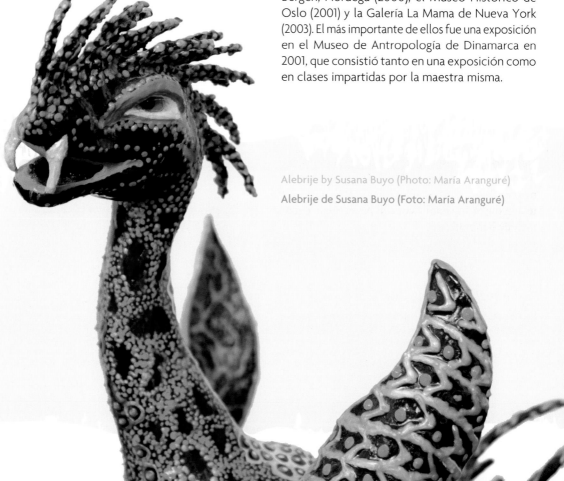

Alebrije by Susana Buyo (Photo: María Aranguré)
Alebrije de Susana Buyo (Foto: María Aranguré)

Buyo's alebrije making took over the entire living room of the family apartment in Mexico City. She exhibited her work in Mexico and abroad, such as at the Museo Nacional de Culturas Populares in Coyoacán, Mexico City (1990 and 2006), the Library of Mexico (1992), the Sor Juana Cloister University (1994), the Mexico City International Airport (1996), the Soumaya Museum (1999), the University of Bergen, Norway (2000), the Oslo Historical Museum (2001), and the La Mama Gallery in New York (2003). The most important of these was an exhibition at the Museum of Anthropology of Denmark in 2001, which consisted both of an exhibition and classes taught by the maestra herself.

She has taught hundreds of students, including a few that attained their own prominence, such as Rodolfo Villena Hernández, currently at the center of cartonería activities in the state of Puebla. However, she and her work have still never been fully accepted as part of Mexico's cartonería tradition. One of Pedro Linares's grandsons, Leonardo Linares, insists that she does not create true alebrijes and does not practice true cartonería, instead calling her work a kind of "hybrid." Although she has pieces in the permanent collections of European museums such as the Museum of Anthropology in Denmark, the Museum of America in Madrid, and the National Ethnographic Museum of Copenhagen, neither Buyo nor the students interviewed for this text know of any public collections in Mexico that include her work.

Ella ha dado clases a cientos de estudiantes, incluidos algunos que alcanzaron su propia prominencia, como Rodolfo Villena Hernández, actualmente en el centro de actividades de cartonería en el estado de Puebla. Sin embargo, ella y su trabajo nunca han sido aceptados plenamente como parte de la tradición de la cartonería de México. Uno de los nietos de Pedro Linares, Leonardo Linares, insiste en que ella no crea verdaderos alebrijes y no practica la verdadera cartonería, en lugar de eso, califica su trabajo como una especie de "híbrido". Aunque tiene piezas en las colecciones permanentes de museos europeos como el Museo de Antropología en Dinamarca, el Museo de América en Madrid y el Museo Etnográfico Nacional de Copenhague, ni Buyo ni los estudiantes entrevistados para este texto conocen ninguna colección pública en México que incluya su trabajo.

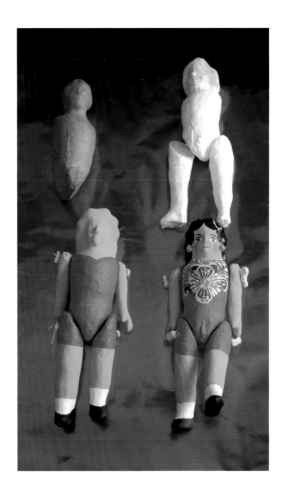

Lupita doll in various stages of completion from the workshop of Miguel Angel Lemus López

Muñeca Lupita en varias etapas de avance del taller de Miguel Ángel Lemus López.

Buyo recognizes that her work has been more appreciated abroad than in Mexico, invoking the saying "No one is a prophet in their own land" ("Nadie es profeta en su propia tierra"). She does not feel it is discrimination per se, but rather that her work does not conform to traditional expectations for Mexican handcrafts. Former student Villena echoes this sentiment, acknowledging that although he developed as a cartonero under her, his work is more traditional. He also states that Buyo "reinvented" the alebrije, something many traditional cartoneros did not feel was necessary.

Susana Buyo may have simply been ahead of her time. Most of her decorative innovations now appear in the work of many of the younger cartoneros, although none attribute their use directly to her. In fact, many extend them, experimenting with more commercial and recycled items such as glass, metals, various plastics, and even yarn. This is especially true for pieces produced for exhibitions and competitions such as the annual Alebrije Parade. More than a few, like Buyo, have taken on a more innocuous aesthetic for their pieces, instead of the "ugliness" that is characteristic of alebrijes of the Linares tradition.

In 2013, Buyo ended her work in the apartment in Mexico City, feeling that at her age, she needed to move to the quieter and safer city of Mazatlán. She still creates pieces and teaches classes and, in the past couple of years, has created a cultural niche for herself there, with her work promoted by the municipality and profiled in local and regional publications. This is an area that had no established cartonería-producing tradition prior to her arrival, but in only a few years a scene has developed here on the basis of her work.

Buyo reconoce que su trabajo ha sido más apreciado en el extranjero que en México, invocando el dicho de "Nadie es profeta en su propia tierra". Ella no siente que sea discriminación en sí, sino que su trabajo no se ajusta a las expectativas tradicionales de las artesanías mexicanas. El exalumno Villena secunda este sentimiento, reconoce que aunque se desarrolló como un cartonero inspirado en ella, su trabajo es más tradicional. También afirma que Buyo "reinventó" el alebrije, algo que muchos cartoneros tradicionales no creían necesario.

Susana Buyo puede haber estado simplemente adelantada a su tiempo. La mayoría de sus innovaciones decorativas aparecen ahora en el trabajo de muchos de los cartoneros más jóvenes, aunque ninguno atribuye su uso directamente a ella. De hecho, muchos lo extienden, experimentando con más artículos comerciales y reciclados, como vidrio, metales, varios elementos de plástico e incluso hilo. Esto es especialmente cierto para las piezas producidas para exposiciones y concursos como el Desfile anual de Alebrijes. Bastantes cartonistas, como Buyo, han adquirido una estética más inocua para sus piezas, en lugar de la "fealdad" que es característica de los alebrijes de la tradición de Linares.

En 2013, Buyo terminó su trabajo en el departamento n la Ciudad de México, sintió que, a su edad, necesitaba mudarse a un lugar más tranquilo y seguro de Mazatlán. Todavía crea piezas y da clases y, en los últimos años, ha creado un nicho cultural para ella, con su trabajo promovido por el municipio y expuesto en publicaciones locales y regionales. Esta es un área que no tenía una tradición establecida en la producción de cartonería antes de su llegada, pero en solo unos pocos años se ha desarrollado una con base en su trabajo.

Lemus Family / Familia Lemus

The story of the Lemus family is probably the most representative of the history and current status of cartonería in Celaya today. The family now consists of several branches, which are relatively disconnected despite their close proximity. What ties the family together is their connection to Bernardino Lemus Valencia. This link to Bernardino has more to do with family ties than the artistic development of Lemus family products, since Bernardino and later generations would marry into families with cartonería roots even older than their own.

Bernardino grew up and worked in the Tierras Negras neighborhood of Celaya in the early twentieth century. Family lore states that he was taught the craft by brother-in-law Gregorio Luna, with whom he ran a bakery in the 1920s. The first generations of the family mostly or exclusively focused on the making of dolls for little girls and were known for the fine painting of details such as the eyes and the intricate decoration that traditionally covers the chests.

Bernardino established the family compound on Santo Degollado Street in the Tierras Negras neighborhood, where several generations of the family still live. The family has worked here through most of the twentieth century to the present. During their heyday, areas of the compound would be stacked with dolls and at times other cartonería items, and all members of the family participated in production. Family roles here were traditional, with more-basic tasks done by women and children, and the fine detail painting (which had the most effect on the value of the finished piece) generally reserved for the ranking adult males.

Bernardino first married Ildefonso Flores and taught cartonería to all of their children. However, the workshop passed on to one son, Sotero Lemus Flores. He preferred to call himself a "monero" (doll maker) and personally focused on the painting, not full time but while also working in a local factory. His wife, Remedio Muñiz Cruz, was more responsible for the development and success of the family business at this time. Muñiz Cruz was an innovator, introducing new products such as Judas

La historia de la familia Lemus es probablemente la más representativa de la historia y del estado actual de la cartonería en Celaya. La familia ahora consta de varias ramas, que están relativamente desconectadas a pesar de su proximidad. Lo que une a la familia es su conexión con Bernardino Lemus Valencia. Este vínculo con Bernardino tiene que ver más con los lazos familiares que con el desarrollo artístico de los productos de la familia Lemus, ya que Bernardino y las generaciones posteriores se casarían con familias que tenían raíces de cartonería incluso más antiguas que las suyas.

Bernardino creció y trabajó en el barrio de Tierras Negras de Celaya a principios del siglo XX. La tradición familiar dice que su cuñado Gregorio Luna le enseñó el oficio, con quien tuvo una panadería en la década de 1920. Las primeras generaciones de la familia se centraron principal o exclusivamente en la fabricación de muñecas para niñas pequeñas y fueron conocidas por el pintado fino de detalles como los ojos y la decoración intrincada que tradicionalmente cubre el torso.

Bernardino estableció el recinto familiar en la calle Santo Degollado en el vecindario de Tierras Negras, donde todavía viven varias generaciones de la familia. Esta ha trabajado aquí durante la mayor parte del siglo XX hasta el presente. Durante su apogeo, en las áreas del recinto se apilaban muñecas y, a veces, otros objetos de cartonería, y todos los miembros de la familia participaban en la producción. Los roles familiares eran tradicionales, con tareas más básicas realizadas por mujeres y niños, y el pintado de detalles finos (que tuvo el mayor efecto en el valor de la pieza terminada) generalmente se reservó para los hombres adultos de mayor rango.

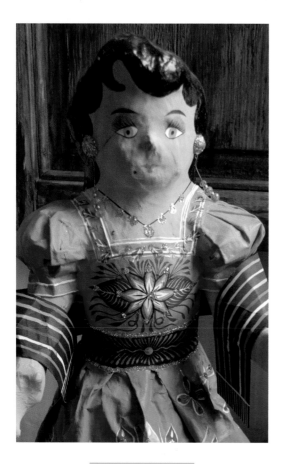

figures, masks, and skeletons, and she raised the importance of working with paper and paste rather than just painting premade dolls. The variety of products made the workshop more economically successful, enabling the family to sell more to toy wholesalers as well as at their stand in town. At this time, the family also began competing in local and regional handcraft competitions, which made their products more widely known; they even gained clients in Japan. A frequently told family story has some Japanese customers coming to the workshop to see the "factory" where the dolls were made, only to be amazed to see a dark workshop, an old and battered table, and a few tools.

This generation saw the height of Celaya cartonería, from the 1930s to the 1950s, before the introduction of cheaper plastic toys would undermine their market. However, it was not without changes. Commercial paints and brushes replaced those the family made themselves, and new molds could be made of plaster or cement along with fired clay.

Bernardino se casó con Ildefonso Flores y enseñó cartonería a todos sus hijos. Sin embargo, el taller pasó a un hijo, Sotero Lemus Flores. Él prefirió llamarse a sí mismo un "monero" (fabricante de muñecas) y se centró personalmente en el pintado, no de tiempo completo, ya que también trabajaba en una fábrica local. Su esposa, Remedio Muñiz Cruz tuvo mayor responsabilidad en el desarrollo y el éxito de la empresa familiar en ese momento. Muñiz Cruz fue una innovadora que introdujo nuevos productos, como figuras de Judas, máscaras y esqueletos, y planteó la importancia de trabajar con papel y engrudo en lugar de solo pintar muñecas prefabricadas. La variedad de productos hizo que el taller fuera más exitoso económicamente, permitiendo a la familia vender más a los mayoristas de juguetes, así como en su puesto en la ciudad. En ese momento, la familia también comenzó a participar en concursos locales y regionales de artesanía, lo que hizo que sus productos fueran más conocidos; incluso consiguieron clientes en Japón. Una historia familiar contada con frecuencia hace que algunos clientes japoneses acudan al taller para ver la "fábrica" donde se hicieron las muñecas, solo para sorprenderse al ver un taller oscuro, una mesa vieja y maltratada y algunas herramientas.

Esta generación vio el punto más alto de la cartonería de Celaya, desde la década de 1930 hasta la década de 1950, antes de que la introducción de juguetes de plástico más baratos afectara su mercado. Sin embargo, no fue sin que hubiera cambios. Las pinturas y pinceles comerciales reemplazaron a los que la familia hizo, y los nuevos moldes se pudieron hacer de yeso o cemento junto con barro cocido.

Dos de los hijos de Sotero Lemus Flores se hicieron cargo del negocio, Martín Lemus Muñiz y Guillermo Lemus Muñiz. Con el tiempo, Martín se convirtió en el jefe del recinto familiar original, y Guillermo se mudó a una casa nueva una cuadra al oeste en la calle Mariano Abasolo. Martín se

Two of Sotero Lemus Flores's sons took up the trade, Martín Lemus Muñiz and Guillermo Lemus Muñiz. Over time, Martín became the head of the original family compound, with Guillermo moving to a new house one block west on Mariano Abasolo Street. Martín is long retired, mostly due to eyesight, but Guillermo is still active. This generation has lived through the decline of Celaya cartonería to where very little of this work is still done at either location. Like many family-trained cartoneros, Guillermo places a special quality on traditional, family-produced work and is the most philosophical about it. He mourns the loss of the trade and its relationship with the culture of Tierras Negras. He has little respect for those who go into cartonería with the sole aim of earning money. Although most Celaya work, past and present, was based on serial production, Guillermo today prefers to focus on individual pieces, even though he still makes and uses molds. Like generations before him, his focus is on painting, stating he can spend a whole day painting and not get bored. Guillermo also states that he is very likely the only remaining artisan who, when mining clay to make new molds, still thanks the earth in the old tradition.

None of Martín's or Guillermo's children are dedicated to the craft, although Guillermo's son Pablo will help his father from time to time. In the original family compound, Sotero's grandson Miguel Ángel Lemus Martínez struggles to keep the family tradition alive. Although only in his early thirties, as a child he did learn the craft working with his father. However, in later years, he focused his attention on schooling and learned a completely different profession. About five years ago, having established a business and having some leisure time, he decided to try to revive the family work. It has not been easy; the lack of time and lack of market mean that the activity at best provides a small amount of side income. Miguel Ángel has had artistic success, especially competing in local and regional handcraft events, and various pieces are in the collection of the Centro de Artes in Celaya.

retiró hace mucho tiempo, principalmente debido a la vista, pero Guillermo todavía está activo. Esta generación ha vivido el declive de la cartonería de Celaya en donde muy poco de este trabajo todavía se realiza en alguna de estas ubicaciones. Al igual que muchos cartoneros capacitados en la familia, Guillermo coloca una calidad especial en el trabajo tradicional producido por la familia y es el más filosófico al respecto. Lamentó la pérdida del negocio y su relación con la cultura de Tierras Negras. Él tiene poco respeto por aquellos que entran en el mundo de la cartonería con el único objetivo de ganar dinero. Aunque la mayor parte del trabajo de Celaya, en el pasado y en el presente, se basó en la producción en serie, Guillermo hoy prefiere centrarse en piezas individuales, aunque todavía fabrica y utiliza moldes. Al igual que las generaciones anteriores a él, se centra en el pintado, afirmando que puede pasar un día entero pintando sin aburrirse. Guillermo también afirma que es muy probable que sea el único artesano restante que, cuando extrae barro para hacer nuevos moldes, todavía agradece a la tierra de la forma que se hacía en la antigua tradición.

Ninguno de los hijos de Martín o Guillermo está dedicado al oficio, aunque el hijo de Guillermo, Pablo, puede ayudar a su padre de vez en cuando. En el recinto familiar original, el nieto de Sotero, Miguel Ángel Lemus Martínez, lucha por mantener viva la tradición familiar. Aunque solo tiene treinta y poco de años, de niño aprendió el oficio trabajando con su padre. Sin embargo, en los últimos años, centró su atención en la escolarización y aprendió una profesión completamente diferente. Hace unos cinco años, después de haber establecido un negocio y tener algo de tiempo libre, decidió intentar revivir el trabajo familiar. No ha sido fácil; la falta de tiempo y la falta de mercado significan que la actividad en el mejor de los casos proporciona una pequeña cantidad de ingresos secundarios. Miguel Ángel ha tenido éxito artístico, especialmente compitiendo en eventos de artesanía local y regional, y varias piezas están en la colección del Centro de Artes en Celaya.

WHAT TO LOOK FOR IN TRADITIONAL CARTONERÍA PRODUCTS

The making of traditional cartonería items is strongly associated with certain celebrations, with most items made seasonally depending on the holiday that is approaching.

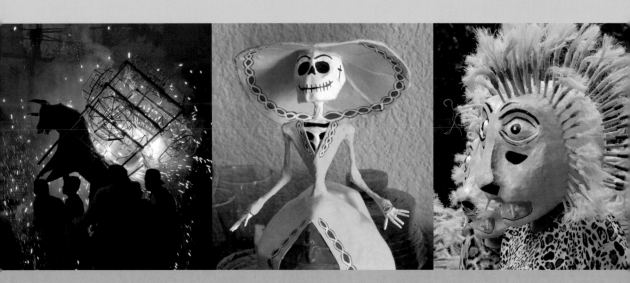

QUÉ BUSCAR EN LOS PRODUCTOS TRADICIONALES DE CARTONERÍA

La fabricación de objetos de cartonería tradicional está fuertemente asociada con ciertas celebraciones, y la mayoría de los objetos se realizan según la temporada, dependiendo de las vacaciones que se aproximen.

Piñatas

Perhaps the best-known Mexican cultural object is the piñata. Its importance in the country is underlined by its appearance in works done by many Mexican artists, including Diego Rivera, who painted a mural dedicated to it in 1953. They have also appeared in numerous Mexican movies and television shows and even some American ones. Despite being strongly associated with Mexico, their origin is a bit complicated. The Aztecs had a tradition of breaking an old pot covered in feathers to celebrate the birthday of the god Huitzilopochtli in December. However, the modern version has its origins in China, where the breaking of a decorated pot with treats was associated with the New Year. This idea migrated to Europe, where it became associated with Lent. The Spanish introduced this version of the piñata at the monastery in Acolman, just north of Mexico City. The purpose was to replace the older Huitzilopochtli tradition in December, and the piñata was redesigned to be used as an evangelization tool. Seven points were added to the decorated pot to symbolize the Seven Deadly Sins, and the treats inside, released when the pot was broken, then symbolized the reward for overcoming sin.

While there are still piñatas made in Mexico using ceramic pots as a base, the vast majority sold today are made completely with paper and paste. However, the resulting figure is not as hard as other cartonería items, since it needs to be broken relatively easily. The most traditional piñatas are those made for the Christmas season, especially for the weeks prior, when families participate in *posadas*, reenactments of the search of Mary and Joseph for a place to stay before the birth of Jesus. Come December, markets all over the country fill with these. They are round in shape, but the number of points varies from five to nine, with nine now being the most common. The colors of these piñatas come from the use of crepe paper, which is cut and glued

Quizá el objeto cultural mexicano más conocido es la piñata. Su importancia en el país se destaca porque aparece en obras realizadas por muchos artistas mexicanos, incluido Diego Rivera, que pintó un mural dedicado a las piñatas en 1953. También han aparecido en numerosas películas y programas de televisión mexicanos e incluso en algunos estadounidenses. A pesar de estar fuertemente asociadas con México, su origen es un poco complicado. Los aztecas tenían la tradición de romper una olla vieja cubierta de plumas para celebrar el cumpleaños del dios Huitzilopochtli en diciembre. Sin embargo, la versión moderna tiene sus orígenes en China, donde la ruptura de una olla decorada llena de dulces se asociaba con el Año Nuevo. Esta idea migró a Europa, donde se asoció con la Cuaresma. Los españoles presentaron esta versión de la piñata en el monasterio de Acolman, al norte de la Ciudad de México. El propósito era reemplazar la antigua tradición de Huitzilopochtli en diciembre, y la piñata fue rediseñada para que se usara como una herramienta de evangelización. Se agregaron siete picos a la olla decorada para simbolizar los siete pecados capitales, y los dulces en el interior, que caían cuando se rompía la olla, entonces simbolizaban la recompensa por vencer el pecado.

Si bien todavía hay piñatas hechas en México utilizando ollas de cerámica como base, la gran mayoría que se vende hoy en día se hace completamente con papel y engrudo. Sin embargo, la figura resultante no es tan dura como otros objetos de cartonería, ya que debe romperse con relativa facilidad. Las piñatas más tradicionales son aquellas hechas para la temporada navideña, especialmente para las semanas previas, cuando las familias participan en posadas, recreaciones de la búsqueda de María y José de un lugar donde quedarse antes del nacimiento de Jesús. En diciembre, los mercados de todo el país se llenan de ellas. Tienen forma redonda, pero el número de picos varía de cinco a nueve, siendo nueve los más comunes. Los colores de estas piñatas provienen del uso de papel crepé, que se corta y pega tanto a la esfera como a los

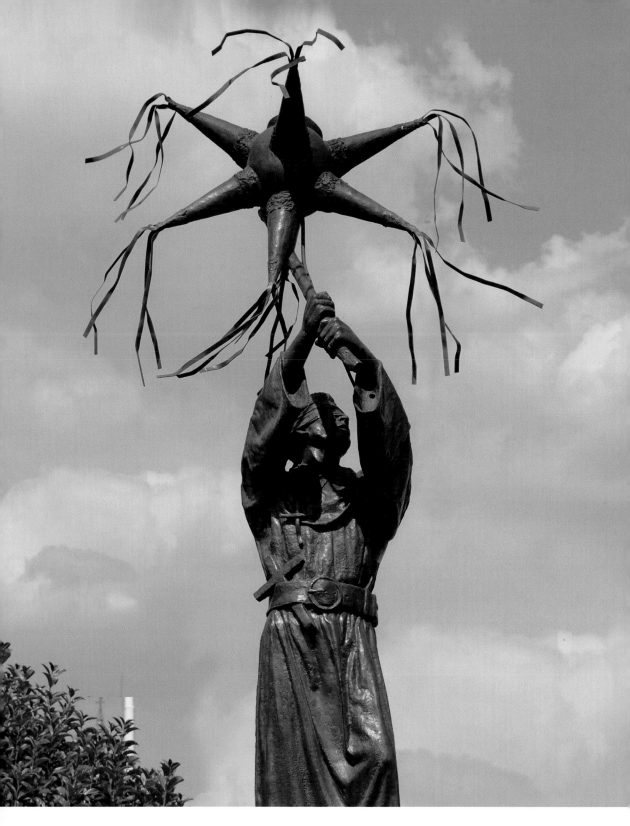

Statue of colonial-era monk hitting a piñata in
Acolman, state of Mexico

Estatua del monje de la era colonial golpeando
una piñata en Acolman, Estado de México

both to the sphere and the points. The ends of the points often have tassels, which can be crepe paper or other materials. The most-traditional treats include jicama (a kind of root vegetable), guava fruit, pieces of sugar cane, peanuts, and other foods of the season, but store-bought candy is now more common.

Their popularity with children is such that piñatas have become staples of birthday parties. These piñatas are not of the traditional shape but instead take on a wide variety of motifs, including princesses, sports figures, cartoon characters (almost always made without permission of the copyright owner), and various animals. These are most often achieved with the use of molds and are painted in bright colors. Whether a traditional Christmas piñata or not, the process of breaking one is the same. The piñata is suspended in the air in such a way that someone on the ground can move it around, making it harder to hit. A child is blindfolded, spun, and then sent to hit the piñata, receiving verbal help from spectators to locate it. The child's time limit for breaking it is determined by singing a song for this purpose. When the song ends, so does the turn.

Unlike other traditional cartonería products, piñatas have not generally been made for decorative purposes. They are still made almost exclusively to be broken. One exception to this is an annual piñata-making competition sponsored by the Museo de Arte Popular in Mexico City, held to encourage creativity and high quality in design and execution. Piñata themes generally do not run into political or social commentary, but in 2015, Tampico artisan Dalton Javier Avalos Ramirez created a piñata of Donald Trump to sell to fellow Mexicans, after Trump's remarks about Mexican immigration. In this case, it was not for filling with candy, but rather for the simple pleasure of hitting it.

picos. Las puntas de los picos a menudo tienen borlas, que pueden ser de papel crepé o de otros materiales. Lo más tradicional con lo que se rellena una piñata es jícama (un tipo de tubérculo), guayaba, trozos de caña de azúcar, cacahuates y otros alimentos de la temporada, pero ahora es más común rellenarla con dulces comprados en tiendas.

Su popularidad con los niños es tal que las piñatas se han convertido en elementos básicos de las fiestas de cumpleaños. Estas piñatas no tienen la forma tradicional, sino que adoptan una gran variedad de diseños, como princesas, figuras del deporte, personajes de dibujos animados (casi siempre hechos sin permiso del propietario de los derechos de autor) y varios animales. Estos se logran más a menudo con el uso de moldes y se pintan en colores brillantes. Ya sea una piñata tradicional de Navidad o no, el proceso de romper una es el mismo. La piñata se suspende en el aire de tal manera que alguien desde el suelo puede moverla, haciendo que sea más difícil golpearla. A un niño se le vendan los ojos, se le hace dar vueltas y luego se envía a pegarle a la piñata, recibe ayuda verbal de los espectadores para que pueda localizarla. El límite de tiempo del niño para romperla se determina cantando una canción para este propósito. Cuando la canción termina, también lo hace el turno del niño.

A diferencia de otros productos tradicionales de cartonería, las piñatas no se han hecho generalmente con fines decorativos. Todavía están hechas casi exclusivamente para se rompan. Una excepción a esto es un concurso anual de fabricación de piñatas patrocinado por el Museo de Arte Popular en la Ciudad de México, que se lleva a cabo para fomentar la creatividad y la alta calidad en el diseño y la ejecución. Los temas de las piñatas generalmente no tienen que ver con comentarios políticos o sociales, pero en 2015, el artesano de Tampico, Dalton Javier Ávalos Ramírez, creó una piñata de Donald Trump para venderla a otros mexicanos, después de los comentarios de Trump sobre la inmigración mexicana. En este caso, no fue para rellenarla con dulces, sino por el puro placer de golpearla.

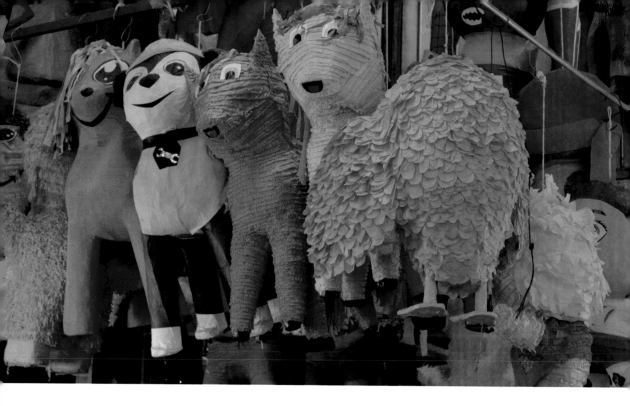

Most piñatas are made and sold by families and small businesses that specialize in them. Piñata making can be found all over Mexico, not limited to certain regions as other forms are. In the state of Mexico, two towns are particularly noted for this activity: Temascalcingo, where many are still made with ceramic pots, and San Agustín Acolman, where they originated. Acolman holds a fair dedicated to piñatas for a week or so before Christmas. Noted piñata makers from here include Romana Zacarías Camacho, who can make up to thirty in one day, and a younger member of the same family, María de Lourdes Ortiz Zacarías.

The piñata has been familiar to Americans as a symbol of Mexico since a scene in Walt Disney's *The Three Caballeros* featured one. Its popularity as a crossover item in the United States is traced to only about the 1980s, starting in the states bordering Mexico and then spreading to other parts of the country. Piñatas are now made in northern Mexico in the forms of Santa Claus, Christmas

La mayoría de las piñatas son fabricadas y vendidas por familias y pequeñas empresas que se especializan en ellas. La fabricación de piñatas se puede encontrar en todo México, no está limitada a ciertas regiones como lo están otros objetos. En el estado de México, dos pueblos destacan en particular por esta actividad: Temascalcingo, donde muchas todavía se hacen con ollas de cerámica, y San Agustín Acolman, donde se originaron. Acolman lleva a cabo una feria dedicada a las piñatas durante una semana aproximadamente antes de Navidad. Algunos destacados fabricantes de piñatas originarios de aquí incluyen a Romana Zacarías Camacho, quien puede hacer hasta treinta en un día, y una miembro más joven de la misma familia, María de Lourdes Ortiz Zacarías.

Los estadounidenses se han familiarizado con la piñata como un símbolo de México desde la escena de Los Tres Caballeros de Walt Disney. Su popularidad como un elemento de fusión en los Estados Unidos se remonta a alrededor de la década de 1980, comenzó en los estados fronterizos con México y luego se extendió a otras partes del país. Las piñatas ahora se hacen en el norte de México en forma de Papá Noel, árboles de Navidad, huevos de Pascua y grandes pasteles de bodas específicamente para el mercado de los Estados Unidos,

trees, Easter eggs, and large wedding cakes specifically for the US market, generally for supermarkets, stationery stores, and specialty boutiques. Their popularity in Latino households is nostalgia, whereas for others the attraction has been sparked by piñatas' appearances in popular media, such as comics and children's shows, making them common at birthday parties. This exportation of piñatas has not been without problems. There have been cases of piñatas being used to smuggle drugs, copyright issues of piñatas in the forms of images from popular culture, and even finding nude images from the paper used to made the piñatas. Even within Mexico, which is laxer about enforcing copyright laws, piñata makers for the domestic market have lost inventory to raids but continue to make images of cartoon characters and the like because the demand for them is so high.

generalmente para supermercados, papelerías y boutiques especializadas. Su popularidad en los hogares latinos se debe a la nostalgia, mientras que para otros la atracción ha sido provocada por las apariciones de las piñatas en los medios populares, como los cómics y los espectáculos infantiles, lo que las hace comunes en las fiestas de cumpleaños. Esta exportación de piñatas no ha estado exenta de problemas. Han habido casos de piñatas usadas para contrabandear drogas, problemas de derechos de autor de piñatas en forma de imágenes de la cultura popular e incluso se han encontrado imágenes de desnudos en el papel que se ha utilizado para elaborar las piñatas. Incluso dentro de México, que es menos estricto en cuanto a hacer cumplir las leyes de derechos de autor, los fabricantes de piñatas para el mercado interno han perdido inventario en las redadas, pero continúan creando imágenes de personajes de dibujos animados y similares, porque su demanda es muy alta.

The Burning of Judas / La quema de Judas

The making of Judas Iscariot effigies may have been one of the first uses of cartonería in Mexico. These figures and their destruction appear to be an amalgamation of two southern European traditions. Their first is the burning of a figure for the Fallas de Valencia in Spain, when carpenters made figures of wood for the feast of Saint Joseph on March 19. Usually these were devils, but they could also be humorous and related to current events. The burning of Judas effigies on Holy Saturday can be found in various parts of southern Europe, but in most cases the effigy is crudely made and truly is destroyed by flames. How these two traditions were introduced to Mexico is debated. One story states that the Burning of Judas was introduced by Franciscan monks for evangelization purposes. The other asserts that it rose in popularity as a response to the Mexican Inquisition, with cartonería dolls, representing heretics, given to children.

La fabricación de efigies de Judas Iscariote puede haber sido uno de los primeros usos de la cartonería en México. Estas figuras y su destrucción parecen ser una amalgama de dos tradiciones del sur de Europa. La primera es la quema de una figura para las Fallas de Valencia en España, cuando los carpinteros hacían figuras de madera para la fiesta de San José el 19 de marzo. Normalmente eran demonios, pero también podían ser cómicos y personajes relacionados con los acontecimientos del momento. La quema de las efigies de Judas en el Sábado Santo se puede encontrar en varias partes del sur de Europa, pero en la mayoría de los casos la efigie está hecha de manera cruda y es verdaderamente destruida por las llamas. Aún se debate la manera en que estas dos tradiciones se introdujeron en México. Una historia dice que la quema de Judas fue introducida por monjes franciscanos para propósitos de evangelización. La otra afirma que aumentó en popularidad como respuesta a la Inquisición mexicana, con muñecos de cartonería, representando herejes, entregados a los niños.

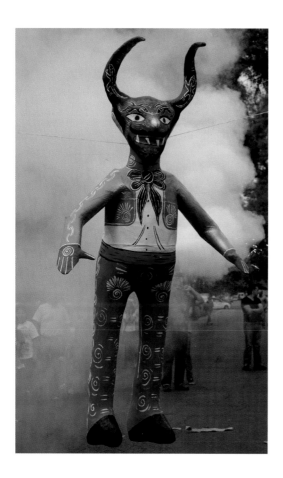

Una efigie de Judas en la forma del diablo hecha con cartonería finalmente se hizo prominente, representando al apóstol después de su traición como un símbolo del mal. Con el tiempo, estas figuras se volvieron más elaboradas y también se usaron como una forma de protesta social y política. Tales Judas a menudo han representado figuras de autoridad, que a veces invitaban a restricciones y prohibiciones gubernamentales. Tan recientemente como en el siglo XX, hay historias de la policía secreta del entonces presidente Adolfo Ruíz Cortines que inspeccionaba los talleres para asegurarse de que no se estuvieran haciendo efigies del presidente.

Hoy en día, las figuras políticas siguen siendo un objetivo, pero la ira pública también puede extenderse a las figuras del espectáculo y del deporte. En un giro extraño, a veces la persona a la que representa la efigie está siendo honrada con la quema. Esto ha sucedido con figuras tan queridas como el actor cómico Cantinflas y el luchador El Santo. Es interesante observar que existe una regla tácita de que las efigies de Judas para ser quemadas nunca representan a las mujeres.

Las figuras de Judas que se queman son generalmente grandes, de aproximadamente 15 centímetros a 3 o 4 metros de altura, lo que requiere el uso de un marco de mimbre o de alambre para sostener la "piel" de la cartonería. Esta piel a menudo se pinta de manera elaborada, pero muy raramente se usan otros materiales decorativos.

A Judas effigy in the shape of the devil made with cartonería eventually became prominent, representing the apostle after his betrayal as a symbol of evil. Over time, these figures became more elaborate and also were used as a form of social and political protest. Such Judases have often represented authority figures, which at times invited government restrictions and prohibitions. As recently as the twentieth century, there are stories of the secret police of then president Adolfo Ruíz Cortines checking workshops to make sure no effigies of the president were being made.

Today, political figures are still a target, but public ire can also extend to show-business and sports figures. In an odd twist, sometimes the person the effigy is representing is being honored with the burning. This has happened with well-loved figures such as comic actor Cantinflas and *lucha libre* wrestler El Santo. It is interesting to note that there is an unspoken rule that Judas effigies to be burned never represent women.

Judas figures to be burned are usually large, from about 15 centimeters to 3 or 4 meters tall, necessitating the use of a wicker or wire frame to support the cartonería "skin." This skin often is painted elaborately, but very rarely are other decorative materials used.

Until the mid-twentieth century, the Burning of Judas was extremely popular, with thousands made in many parts of Mexico for Holy Saturday, especially in Mexico City. This is in no small part because the simple burning of the figure gave way to its being torn to pieces with the use of strategically placed fireworks. In some areas, the popularity of the Burning of Judas was even further enhanced with the addition of coins or candy inside, so that when the Judases exploded, the public was showered with the gifts as a reward for destroying evil. In the San Antonio neighborhood of Celaya, this included sausages from local butchers' shops.

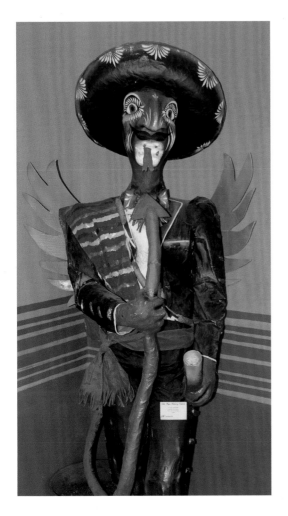

Hasta mediados del siglo XX, la Quema de Judas fue extremadamente popular, con miles hechos en muchas partes de México para el Sábado Santo, especialmente en la Ciudad de México. Esto se debe en gran parte a que la simple quema de la figura dio paso a que se rompiera en pedazos con el uso de fuegos artificiales colocados estratégicamente. En algunas áreas, la popularidad de la Quema de Judas se mejoró aún más con la adición de monedas o dulces en el interior, de modo que cuando explotaban las figuras de Judas, el público recibía los regalos como recompensa por destruir el mal. En el barrio de San Antonio de Celaya, esto incluía salchichas de las carnicerías locales.

Las figuras de Judas experimentaron una repentina caída popular cuando un almacén cerca de la zona densamente poblada de La Merced, en la Ciudad de México, se incendió y explotó, causando varias personas muertas y otras lesionadas. Todavía se debate exactamente qué había en ese almacén, fuegos artificiales o explosivos militares más fuertes, pero el resultado fue la prohibición de fabricar y vender casi todos los fuegos artificiales en la capital. Sin los fuegos artificiales, las figuras de Judas en sí mismas "carecían de valor". La tradición de la quema de Judas casi desapareció después de eso, y muchos cartoneros abandonaron el negocio completamente porque los Judas representaban una parte importante de sus ingresos. Fuera de la Ciudad de México, la Quema de Judas también declinó como tradición con la introducción más gradual de restricciones de fuegos artificiales.

Judas figure with wings
by Alicia Méndez Juárez in Celaya

Figura de Judas con alas
de Alicia Méndez Juárez en Celaya.

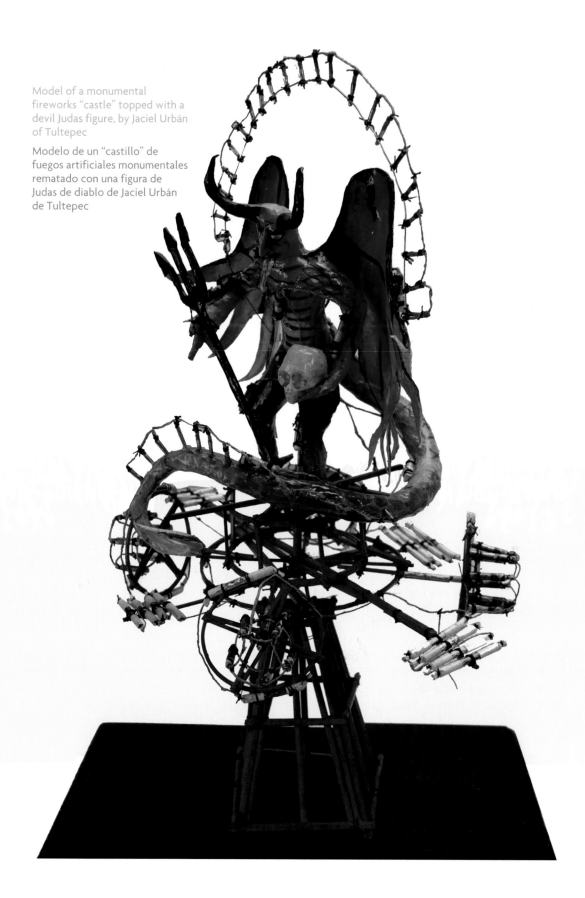

Model of a monumental
fireworks "castle" topped with a
devil Judas figure, by Jaciel Urbán
of Tultepec

Modelo de un "castillo" de
fuegos artificiales monumentales
rematado con una figura de
Judas de diablo de Jaciel Urbán
de Tultepec

Judas figures experienced a sudden drop in popularly when a warehouse near the heavily populated area of La Merced, Mexico City, caught fire and exploded, causing a number of deaths and injuries. It is still debated exactly what was in that warehouse, fireworks or stronger military explosives, but the result was the ban on the making and sale of almost all fireworks in the capital. Without the fireworks, the Judas figures themselves were "worthless." The Judas-burning tradition nearly died out after that, and many cartoneros left the business entirely because the Judases represented a major part of their income. Outside Mexico City, the Burning of Judas also declined as a tradition with the more gradual introduction of fireworks restrictions.

Before the ebb in Judas figures, artisan Pedro Linares and, to a lesser extent, Carmen Caballero Sevilla laid the groundwork to ensure that Judases would not entirely disappear. Linares had begun experimenting with new shapes for Judases, which attracted the attention of the city's artist and intellectual community. These would eventually evolve into a new form called alebrijes. Diego Rivera's appreciation and conservation of Caballero's work resulted in a prominent collection of Judas figures, including many of the oldest in existence.

The Burning of Judas has survived to this day and, fortunately, seems to be making a comeback with Mexico's more liberal political atmosphere. It managed to survive the twentieth century in some parts of Mexico City, and in small communities in states such as Mexico, Hidalgo, Puebla, Guanajuato, Morelos, and Zacatecas. In some areas, such as Zacatecas, it survived due to its distance from federal authorities. In some neighborhoods in Celaya, the tradition survived by substituting burning with gasoline rather than using fireworks. In Mexico City, the Linares family managed to use their influence to keep burning multiple large Judases in the traditional manner at the old family homestead. In recent years, the annual tradition has been reestablished and expanded especially in Morelos, Zacatecas, the state of Mexico, and even Mexico City proper, with community organizations stepping in to navigate the bureaucracy to get the needed approvals.

Antes de que menguara la popularidad de las figuras de Judas, el artesano Pedro Linares y, en menor medida, Carmen Caballero Sevilla sentaron las bases para garantizar que las figuras de Judas no desaparecieran por completo. Linares había comenzado a experimentar con nuevas formas para Judas, lo que atrajo la atención de los artistas y la comunidad intelectual de la ciudad. Estas eventualmente se convertirían en una nueva forma llamada alebrijes. La apreciación y conservación de la obra de Caballero por parte de Diego Rivera dieron como resultado una importante colección de figuras de Judas, incluidas muchas de las más antiguas.

La Quema de Judas ha sobrevivido hasta el día de hoy y, afortunadamente, parece estar regresando con la atmósfera política más liberal de México. Logró sobrevivir al siglo XX en algunas partes de la Ciudad de México y en pequeñas comunidades en estados como el Estado de México, Hidalgo, Puebla, Guanajuato, Morelos y Zacatecas. En algunas áreas, como Zacatecas, sobrevivió debido a su distancia con las autoridades federales. En algunos vecindarios de Celaya, la tradición sobrevivió al sustituir la quema con gasolina en lugar de usar fuegos artificiales. En la Ciudad de México, la familia Linares logró usar su influencia para seguir quemando múltiples Judas grandes de la manera tradicional en la antigua casa familiar. En los últimos años, la tradición anual se ha restablecido y ampliado, especialmente en Morelos, Zacatecas, el Estado de México e incluso en la Ciudad de México, con organizaciones comunitarias que participan en navegar a través de la burocracia para obtener las aprobaciones necesarias.

Alebrijes

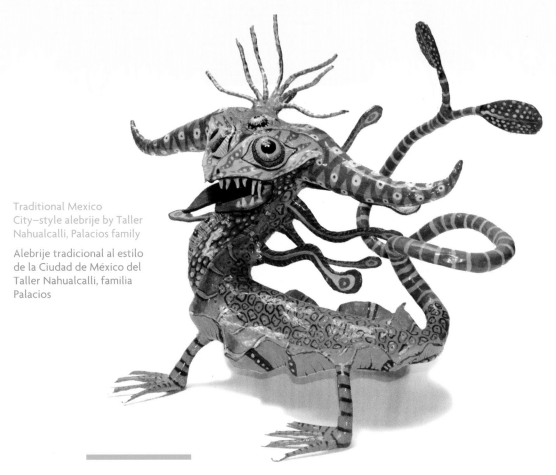

Traditional Mexico City–style alebrije by Taller Nahualcalli, Palacios family

Alebrije tradicional al estilo de la Ciudad de México del Taller Nahualcalli, familia Palacios

Alebrijes are a major innovation in Mexican cartonería. As mentioned previously, they evolved from Judas figures and can be attributed to the work of one man, Pedro Linares (1906–1992). Unlike most other cartonería products, alebrijes are not directly associated with festivals or celebrations and, since their inception, have been decorative collectors' items. Their current place in Mexican culture is due to their acceptance as a kind of folk art by the artist and intellectual communities of Mexico City in the mid-twentieth century.

The alebrije is one of two of Pedro Linares's major innovations, and his best known. For much of his life, he maintained that he had hallucinated the creatures, reproducing them in cartonería. Eventually, Pedro admitted that the creatures had evolved over time. The inspirations for this evolution are unclear. They have been compared to naguals, fantastic creatures with a pre-Hispanic origin, but there is also some anecdotal evidence

Las alebrijes son una gran innovación en la cartonería mexicana. Como se mencionó anteriormente, evolucionaron de las figuras de Judas y pueden atribuirse a la obra de un hombre, Pedro Linares (1906–1992). A diferencia de la mayoría de los otros productos de cartonería, los alebrijes no están directamente asociados con festivales o celebraciones y, desde su inicio, han sido artículos decorativos para coleccionistas. Su lugar actual en la cultura mexicana se debe a su aceptación como una especie de arte popular por parte de las comunidades de artistas e intelectuales de la Ciudad de México a mediados del siglo XX.

El alebrije es una de las dos principales innovaciones de Pedro Linares, y la más conocida. Durante gran parte de su vida, sostuvo que había alucinado a las criaturas, reproduciéndolas en la cartonería. Finalmente, Pedro admitió que las

that Linares may have been influenced by his contact with the Academy of San Carlos (then Mexico's national art school), where he did festival decorations in cartonería. This experimentation likely began in the 1940s, but it was after the loss of the Judas business in the 1950s that the "new" figures took on major importance.

Linares's early alebrijes caught the attention of Mexico City's artist and intellectual community, leading to patronage for the Linares family. The unlikely connection allowed this poor family to continue with cartonería when many others had to find other work. By the 1970s, the alebrijes had brought international attention to Pedro and the family. Third-generation alebrije maker Leonardo Linares states that the creatures have been touted as being for good luck or scaring bad dreams, but he says that people probably have said this to sell more alebrijes. To him, they are purely decorative.

Alebrijes are classified as a handcraft or folk art and as such are considered to be part of the nation's cultural heritage under Mexico's Ley Federal de Derechos de Autor (federal copyright law, 1996). Pedro Linares created the name to refer to his "ugly," brightly colored creatures of various real and unreal animal parts in cartonería. His grandson Leonardo Linares claims to have registered the name much later and believes that only those creatures made by the family should be called alebrijes. He has traveled and given talks to support this position, especially against the use of the name for wood carvings of colorful creatures done in the state of Oaxaca. However, this position does not seem to reflect the legal status of the term or of the handcraft, since Mexican copyright and trademark law heavily favors the free dissemination of cultural iconography.

Cartonería alebrijes can be considered Mexico City's main, if not only, native handcraft, and its popularity among Mexican cartoneros continues to grow. The making of alebrijes has spread to many parts of central Mexico and even beyond,

criaturas habían evolucionado con el tiempo. Las inspiraciones para esta evolución no están claras. Han sido comparados con naguales, criaturas fantásticas con un origen prehispánico, pero también hay algunas pruebas anecdóticas de que Linares pudo haber sido influenciado por su contacto con la Academia de San Carlos (entonces la escuela de arte nacional de México), donde realizó decoraciones en cartonería para los festivales. Esta experimentación probablemente comenzó en la década de 1940, pero fue después de la pérdida del negocio de Judas en la década de 1950 que las "nuevas" figuras cobraron mayor importancia.

Los primeros alebrijes de Linares llamaron la atención de la comunidad de artistas e intelectuales de la Ciudad de México, lo que condujo al patrocinio de la familia Linares. La conexión improbable permitió que esta familia humilde continuara con la cartonería cuando muchos otros tenían que encontrar otro trabajo. En la década de 1970, los alebrijes habían atraído la atención internacional a Pedro y a la familia. El fabricante de alebrijes de tercera generación, Leonardo Linares, afirma que las criaturas han sido promocionadas como de buena suerte o para asustar a los malos sueños, pero dice que la gente probablemente ha dicho esto para vender más alebrijes. Para él, son puramente decorativos.

Los alebrijes están clasificados como artesanía o arte popular y, como tal, se consideran parte del patrimonio cultural de la nación según la Ley Federal de Derechos de Autor de México (1996). Pedro Linares creó el nombre para referirse a sus "feas" criaturas de colores brillantes compuestas de varias partes de animales reales e irreales en la cartonería. Su nieto Leonardo Linares afirma haber registrado el nombre mucho más tarde y cree que solo aquellas criaturas hechas por la familia deben ser llamadas alebrijes. Él ha viajado y dado charlas para apoyar esta posición, especialmente en contra del uso del nombre para tallados de madera de coloridas criaturas hechas en el estado de Oaxaca. Sin embargo, esta posición no parece reflejar el estado legal del término o de la artesanía, ya que el derecho de autor y las marcas registradas mexicanas favorecen en gran medida la libre difusión de la iconografía cultural.

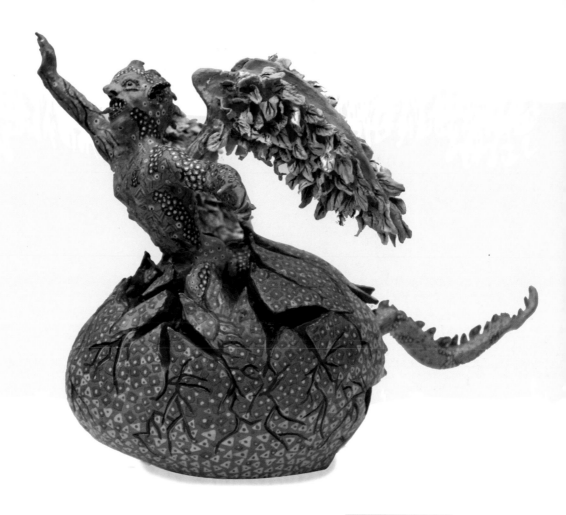

establishing or reestablishing cartonería in general
in these areas. This is in spite of the fact that alebrijes
are labor intensive, done entirely freehand with no
molds. Each alebrije is unique and commands
higher prices. Most begin with a wire frame,
sometimes with crumpled newspaper to form the
head, body, or both. Layers of paper cover this,
and fine details are made by folding and crumpling
newspaper or heavier paper such as craft. The
most-traditional alebrijes consist only of cartonería
and paint, although other elements have been added,
especially by younger generations of cartoneros.

Los alebrijes de cartonería pueden considerarse
la artesanía principal, si no la única, de la Ciudad
de México, y su popularidad entre los cartoneros
mexicanos sigue creciendo. La fabricación de
alebrijes se ha extendido a muchas partes del centro
de México e incluso más allá, estableciendo o
restableciendo la cartonería en general en estas
áreas. Esto a pesar de que hacer los alebrijes es
laborioso, se hace totalmente a mano alzada y sin
moldes. Cada alebrije es único y tiene precios más
altos. La mayoría comienza con un marco de alam-
bre, a veces con un periódico arrugado para formar
la cabeza, el cuerpo o ambos. Las capas de papel
cubren todo esto, y los detalles finos se hacen
doblando y arrugando el periódico o papel más
pesado como la cartulina. Los alebrijes más tradi-
cionales consisten solo en cartonería y pintura,
aunque se han agregado otros elementos, espe-
cialmente por las generaciones más jóvenes de
cartoneros.

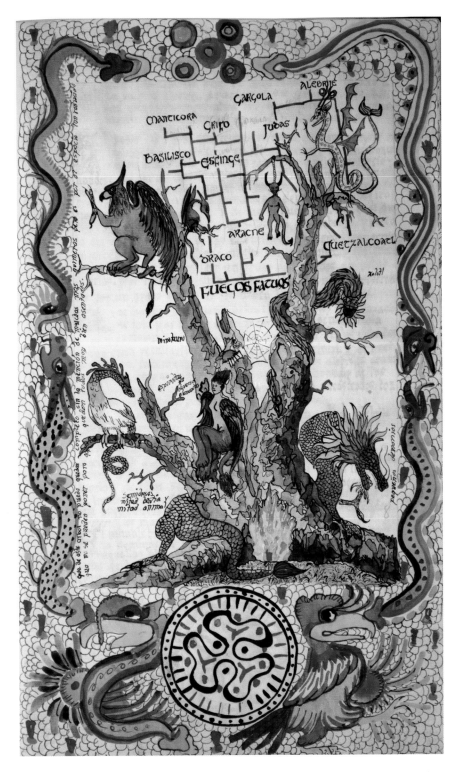

Page from Mauricio Palacios's unpublished book, *Cernocrestalia Alebrijicaya*, depicting a genealogical tree relating alebrijes to other fantasy creatures

Página del libro inédito de Mauricio Palacios, Cernocrestalia Alebrijicaya, que representa un árbol genealógico que relaciona a los alebrijes con otras criaturas de fantasía.

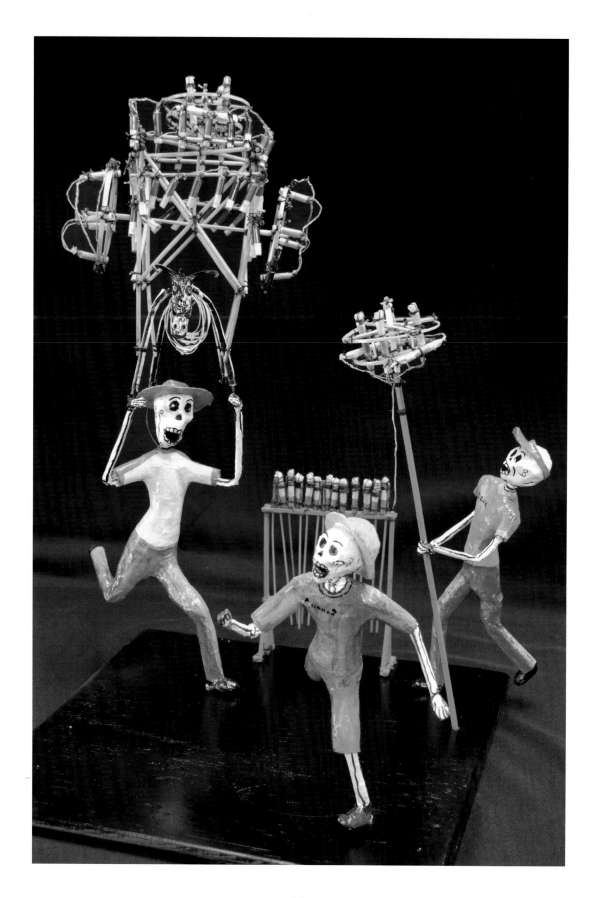

Skeletal Figures for Day of the Dead
Figuras de esqueletos para el Día de Muertos

Today, the making of items related to Day of the Dead is now the largest segment of most cartoneros' business, making the weeks leading up to November 2 the busiest on their calendar.

Day of the Dead in Mexico is an annual commemoration for those who have died. It has pre-Hispanic roots, when it was believed that once a year, the dead could return to be with family. After the Spanish conquest of Mexico, this commemoration was grafted onto All Soul's and All Saint's Day. Day of the Dead proper is November 2, but in many communities, observances can extend from October 31 to November 2, and in a few places to November 3. This commemoration is not morbid, but a mixture of respect for one's own lost loved ones and even mockery of death itself.

Commemorations revolve around a temporary altar that is set up specifically for this purpose. How this altar is arranged and decorated varies from region to region, with a number of communities having notable local traditions. Most of the decorations involve marigolds and seasonal fruits, certain foods related to the holiday such as *pan de muerto* (literally, bread of the dead), and foods that deceased loved ones favored in life.

Skeletal figures with fireworks, by José Guadalupe Urbán Ramírez

Figuras de esqueletos con fuegos artificiales de José Guadalupe Urbán Ramírez

Hoy en día, la fabricación de artículos relacionados con el Día de Muertos es el segmento más grande del negocio de la mayoría de los cartoneros, lo que hace que las semanas previas al 2 de noviembre sean las más ocupadas de su calendario.

El Día de Muertos en México es una conmemoración anual para aquellos que han fallecido. Tiene raíces prehispánicas, cuando se creía que una vez al año, los muertos podían regresar para estar con su familia. Después de la conquista española de México, esta conmemoración se unió al Día de Todos los Santos. El Día de Muertos oficial es el 2 de noviembre, pero en muchas comunidades, las celebraciones pueden extenderse desde el 31 de octubre hasta el 2 de noviembre, y en algunos lugares hasta el 3 de noviembre. Esta conmemoración no es macabra, sino una mezcla de respeto por los seres queridos que hemos perdidos e incluso una burla hacia la muerte misma.

Las conmemoraciones giran en torno a un altar temporal que se establece específicamente para este propósito. La organización y decoración de este altar varía de una región a otra, con un número de comunidades que tienen notables tradiciones locales. La mayoría de las decoraciones incluyen flores de cempasúchil y frutas de temporada, ciertos alimentos relacionados con el día festivo, como el pan de muerto y los alimentos que los seres queridos fallecidos preferían cuando vivían.

Las decoraciones que representan calaveras y esqueletos son un elemento importante tanto dentro como fuera de los altares del Día de Muertos. Tradicionalmente, las calaveras y las figuras de esqueletos se han hecho con una variedad de materiales, incluida la pasta de azúcar y el barro,

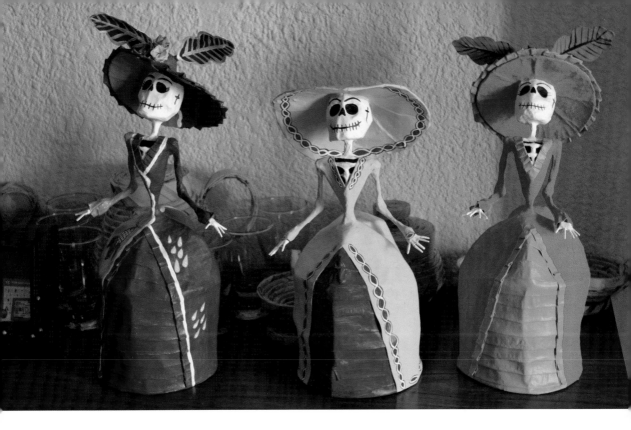

Decorations depicting skulls and skeletons are an important element both on and off Day of the Dead altars. Traditionally, skulls and skeletal figures have been made with a variety of materials, including sugar paste and clay, most likely originating as toys for children. These skulls and skeletal figures are not meant to be scary. Despite the growing influence of Halloween, elements of this foreign holiday have not yet appeared with any frequency in Day of the Dead decorations. Instead, skeletal figures are often made to be humorous, dressed as living people and engaging in activities of this world. Sometimes they are made in reference to historical figures or classes of people important in the past, such as the Aztecs. Cartonería skulls are imitations of those made with sugar, heavily decorated but with bright colors dominating instead of white.

que probablemente se originaron como juguetes para niños. Estas calaveras y figuras de esqueletos no tienen la intención de dar miedo. A pesar de la creciente influencia de Halloween, los elementos de esta festividad extranjera aún no han aparecido con frecuencia en las decoraciones del Día de Muertos. En cambio, las figuras de esqueletos a menudo se elaboran para que sean humorísticos, los visten como personas vivas haciendo actividades de este mundo. A veces se hacen en referencia a figuras históricas o a clases de personas que fueron importantes en el pasado, como los aztecas. Las calaveras de cartonería son imitaciones de aquellas hechas con azúcar, muy decoradas pero con colores brillantes que dominan en lugar de blanco.

La popularidad de las figuras de esqueletos ha aumentado en los últimos veinticinco años aproximadamente. Las figuras grandes e incluso monumentales son comunes en las instituciones públicas y en los espacios comunes, especialmente en el centro de México durante todo el mes de

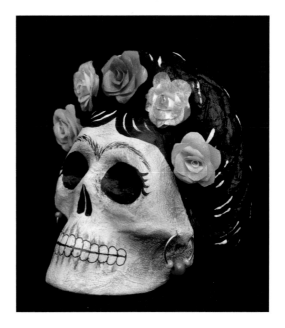

The popularity of skeletal figures has increased over the past twenty-five years or so. Large and even monumental figures are common in public institutions and common spaces, especially in central Mexico during the entire month of October. Exhibitions of skeletal figures have even broken the barrier of the holiday. Skeletal figures can and have been commissioned to be displayed outside of the Day of the Dead season (October/November), and they are sold as novelties year-round. There are essentially two kinds of skeletal figures. The first is called *La Catrina*, a figure dressed as a late-nineteenth-century upper-class woman, and the rest are simply called *calacas*.

The origins of decorative skeletal figures are somewhat disputed. A pivotal figure in their development is the graphic artist José Guadalupe Posada. He has been credited with the invention of La Catrina and even with inventing the use of skeletal figures for social and political commentary. However, the use of skeletons in graphic art for the same purposes dates back at least until the mid-nineteenth century and probably earlier. The use of skulls and skeleton figures for Day of the Dead extends back even further.

Why Catrina has became famous enough to become a separate entity herself has to do with Posada's politics and Mexican artistic development in the first decades of the twentieth century. He lived during the dictatorship of Porfirio Díaz and was a fierce critic, dying in 1913 when the Mexican Revolution was in full swing. The post-Revolution government put significant resources in the arts, particularly those that would promote revolutionary ideals and give the new government legitimacy. These include emphasis on Mexico's indigenous past, its rural areas and the poor, and of course the role of government and arts to improve the country. Posada's memory was promoted for this purpose, and his work, including his skeletons, was valued by the artistic and intellectual elite. One important work in this vein is Diego Rivera's mural *Sueño de una tarde dominical en la Alameda Central* (Dream of a Sunday Afternoon in the Alameda

octubre. Las exposiciones de figuras de esqueletos ya no se limitan al día festivo. Las figuras de esqueletos pueden y han sido encargadas para ser exhibidas fuera de la temporada del Día de Muertos (octubre/noviembre), y se venden como novedades durante todo el año. Hay esencialmente dos tipos de figuras de esqueletos. El primero se llama La Catrina, una figura vestida como una mujer de clase alta de finales del siglo XIX, y el resto simplemente se llama calacas.

Los orígenes de las figuras de esqueletos decorativos son controvertidos. Una figura fundamental en su desarrollo es el artista gráfico José Guadalupe Posada. Se le ha acreditado la invención de La Catrina e incluso la invención del uso de esqueletos para comentarios políticos y sociales. Sin embargo, el uso de esqueletos en el arte gráfico para los mismos propósitos se remonta al menos hasta mediados del siglo XIX y probablemente antes. El uso de calaveras y esqueletos para el Día de Muertos se remonta aún más.

La razón por la que La Catrina se ha hecho lo suficientemente famosa como para convertirse en una entidad separada, es que ella en sí tiene que ver con la política de Posada y el desarrollo artístico mexicano en las primeras décadas del siglo XX. Vivió durante la dictadura de Porfirio Díaz y fue un crítico intenso, murió en 1913 cuando la Revolución

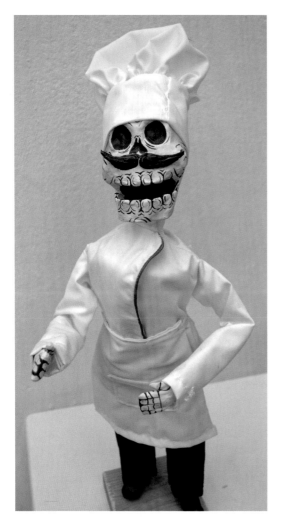

Skeletal chef by Sr. Martinez from the city of Aguascalientes

Esqueleto de chef del Sr. Martínez de la ciudad de Aguascalientes.

Mexicana estaba en pleno apogeo. El gobierno posterior a la Revolución puso importantes recursos en las artes, particularmente aquellas que promoverían los ideales revolucionarios y darían legitimidad al nuevo gobierno. Estos incluyen el énfasis en el pasado indígena de México, sus áreas rurales y los pobres, y por supuesto el papel del gobierno y las artes para mejorar el país. El recuerdo de Posada fue promovido para este propósito, y su trabajo, incluidos sus esqueletos, fue valorado por la élite artística e intelectual. Una obra importante en este sentido es el mural de Diego Rivera, Sueño de una tarde dominical en la Alameda Central. Esta toma la imagen original de Posada, que era solo una calavera con un amplio sombrero de dama del siglo XIX, y la completa con una figura en un vestido largo y una boa de plumas, paseando por el parque junto a Rivera, representado como un niño pequeño. La promoción del trabajo de Posada continuó en la época de Pedro Linares. Pedro fue patrocinado por las mismas élites y comenzó a crear figuras de esqueletos basadas en las de Posada, especialmente en La Catrina.

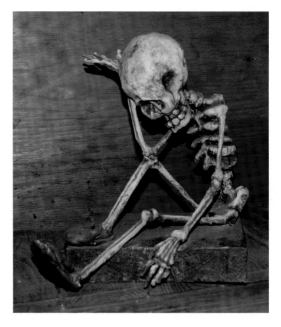

Skeletal figure in natural pose by Creaturas

Figura de esqueleto en pose natural de Creaturas.

Central). It takes Posada's original image, which was of just a skull wearing a wide nineteenth-century ladies' hat, and completes it with a figure in a long gown and feather boa, strolling in the park alongside Rivera, depicted as a small boy. The promotion of Posada's work continued into the time of Pedro Linares. Pedro was patronized by the same elites and began to create skeletal figures based off Posada's, especially La Catrina.

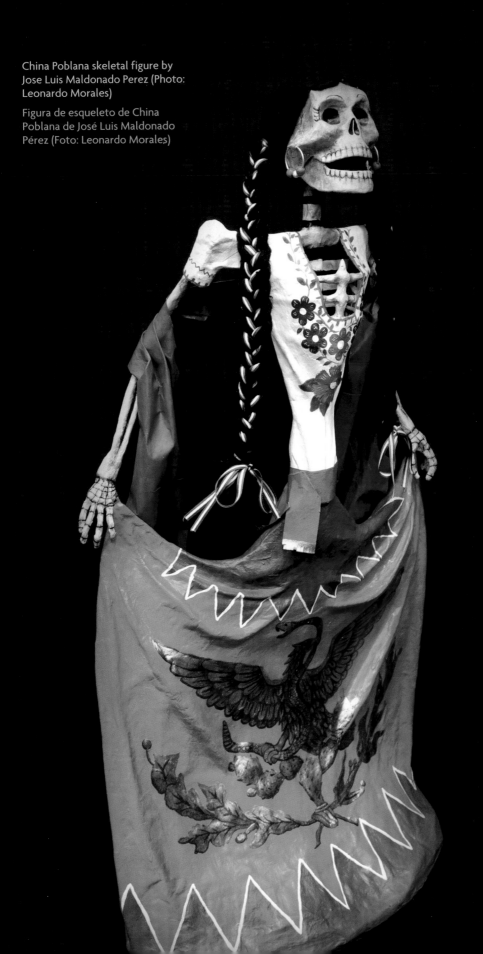

China Poblana skeletal figure by
Jose Luis Maldonado Perez (Photo:
Leonardo Morales)

Figura de esqueleto de China
Poblana de José Luis Maldonado
Pérez (Foto: Leonardo Morales)

Pedro Linares developed the basis of depicting skeletal figures in cartonería that is most commonly in use today, and most production does not stray far from this standard. The only differences with pieces made today by the Linareses and others is that they tend to suggest more movement and sometimes are depicted with more-modern clothing, doing more-modern activities such as skateboarding. Sometimes they may even be dedicated to the memory of the more recently deceased, such a Michael Jackson figure that appeared at a parade in Mexico City shortly after his death.

The skeletons' popularity and perhaps the curiosity that Day of the Dead provokes in foreigners (especially after the Disney movie *Coco*) have made these figures into items that are sold year-round in Mexico and abroad. Just about all cartoneros have experience in making skeletal figures. Large versions, especially of Catrina, for public Day of the Dead altars are becoming more common and growing. The best-known altars that employ them include those at the Mexico City main square, at the National Autonomous University of Mexico, and in the city of Aguascalientes.

Pedro Linares desarrolló la base para representar figuras de esqueletos en cartonería que se usa más comúnmente en la actualidad, y la mayoría de la producción no se aleja mucho de esta norma. Las únicas diferencias con las piezas hechas hoy por los Linares y otros es que estas tienden a sugerir más movimiento y, a veces, se representan con ropa más moderna, también haciendo actividades más modernas como el patinaje. A veces, incluso pueden estar dedicadas a la memoria de una persona fallecida más recientemente, como una figura de Michael Jackson que apareció en un desfile en la Ciudad de México poco después de su muerte.

La popularidad de los esqueletos y quizá la curiosidad que el Día de Muertos provoca en los extranjeros (especialmente después de la película de Disney, *Coco*) han convertido a estas figuras en artículos que se venden durante todo el año en México y en el extranjero. Casi todos los cartoneros tienen experiencia en hacer figuras de esqueletos. Las versiones grandes, especialmente de Catrina, para los altares públicos del Día de Muertos son cada vez más comunes. Los altares más conocidos que los emplean son los de la plaza principal de la Ciudad de México, la Universidad Nacional Autónoma de México y la ciudad de Aguascalientes.

Skeletal figure with oven for Feria del Pan y del Condoche by Miguel Gonzalez of Zacatecas

Figura de esqueleto con horno para Feria del Pan y del Condoche de Miguel González de Zacatecas

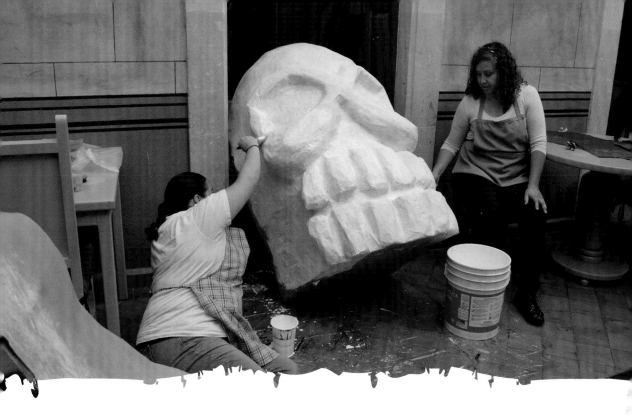

Mojigangas

The term *mojiganga* originally referred to a kind of public comic theater in Spain. In Mexico today, it still can refer to a number of events with a comic character, such as the mojiganga in Zacualpan de Amilpas Morelos in September. These events use cartonería props, including masks, elements for floats, large figures such as alebrijes, and realistic animals that are carried over the parade route. Interestingly enough, they generally do not have the giant puppet figures known by the same name in other parts of the country.

These puppets, also called *gigantes* (giants) or *monas de calenda* (party dolls), grew out of certain mojiganga traditions in Spain and from there were introduced to Latin America. However,

El término mojiganga originalmente se refería a una especie de teatro cómico público en España. Hoy, en México, todavía puede referirse a una serie de eventos con un personaje cómico, como la mojiganga en Zacualpan de Amilpas Morelos en septiembre. Estos eventos utilizan accesorios de cartonería, que incluyen máscaras, elementos para carros alegóricos, figuras grandes como alebrijes y animales realistas que se transportan en la ruta del desfile. Curiosamente, en general, no tienen las figuras de marionetas gigantes conocidas con el mismo nombre en otras partes del país.

Estas marionetas, también llamadas gigantes o monas de calenda, surgieron de ciertas tradiciones de mojiganga en España y desde allí se introdujeron en América Latina. Sin embargo, su uso no ha sido adoptado uniformemente en México. Solo ciertas comunidades han continuado con su creación y participación en ciertas festividades, que han evolucionado de manera diferente en función de las costumbres locales y los materiales locales. Las ciudades que se destacan por su uso incluyen San Miguel de Allende, Guanajuato (y algunas

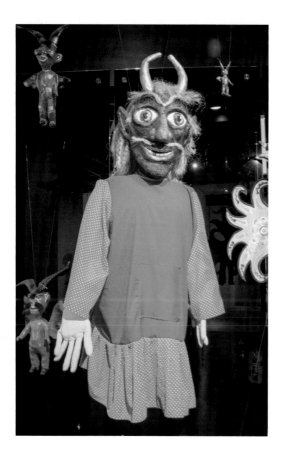

comunidades aledañas) y Pátzcuaro en Michoacán; la ciudad de Oaxaca y Santo Tomás Jalieza en Oaxaca; y Cuilapam en Guerrero. La mayoría de los fabricantes de mojigangas no se dedican a elaborar artesanías de tiempo completo, sino como una de varias actividades. Por ejemplo, en el estado de Oaxaca, la mayoría de las mojigangas las hacen aquellas personas que también producen fuegos artificiales, aunque los dos no se colocan juntos.

Las formas que toman y cómo se usan varían de un lugar a otro. Aparecen en eventos religiosos y seculares, la mayoría de las veces para procesiones o desfiles. Su principal objetivo es proporcionar un momento cómico, ya que tienen una apariencia similar a la de un carnaval, generalmente de varios metros de altura, con rasgos faciales exagerados, trajes coloridos y con brazos que oscilan libremente. Son esencialmente marionetas gigantes que un bailarín se coloca encima.

Las mojigangas pueden ser grandes figuras rubias en vestimenta reveladora, figuras históricas mexicanas, demonios, ángeles, esqueletos o novias y novios. También han incluido a sacerdotes aztecas, Gandhi, Einstein, astronautas, Frida Kahlo y La China Poblana. Desempeñan un papel prominente en el famoso festival de la Guelaguetza de Oaxaca. Su uso para celebrar bodas, el santo arcángel Miguel y el Día de la Independencia de México es una característica definitoria de la cultura local de San Miguel de Allende en Guanajuato. Otros eventos incluyen su uso en las celebraciones del Día de Muertos de la Universidad Nacional Autónoma de México.

Las marionetas se pueden dividir en dos mitades en la mayoría de los casos. La mitad superior es cartonería, construida de manera similar a las figuras de Judas, con marcos de mimbre o alambre. Esta mitad superior puede ser la cabeza y la parte superior del torso, como es común en Guanajuato, o simplemente la cabeza, más común en Oaxaca. En cualquier caso, la parte inferior que llega a las piernas del bailarín se hace con tela, que puede o no estar sobre un marco. Funciona como disfraz y

their use has not been adopted uniformly in Mexico. Only certain communities have continued with their creation and participation in certain festivities, which have evolved differently on the basis of local customs and local materials. Towns noted for their use include San Miguel de Allende, Guanajuato (and some surrounding communities), and Pátzcuaro in Michoacán; Oaxaca City and Santo Tomás Jalieza in Oaxaca; and Cuilapam in Guerrero. Most mojiganga makers do not do the craft full time, but rather as one of several businesses. For example, in the state of Oaxaca, most mojigangas are made by those who also produce fireworks, although the two are not put together.

The forms they take and how they are used vary from place to place. They appear both in religious and secular events, most often for processions or parades. Their main purpose is comic relief, since they have a Carnival-like appearance, generally several meters tall, with exaggerated facial features, in colorful costumes, and with arms that are left to swing loosely. They are essentially giant puppets that are worn over a dancer.

Mojigangas can be buxom blondes in revealing attire, Mexican historical figures, devils, angels, skeletons, or brides and grooms. They have also included Aztec priests, Gandhi, Einstein, astronauts, Frida Kahlo, and La China Poblana. They play a prominent role in the famous Guelaguetza festival of Oaxaca. Their use in celebrating weddings, the patron saint Archangel Michael, and Mexico's Independence Day is a defining characteristic of the local culture of San Miguel de Allende in Guanajuato. Other events include their use in the National Autonomous University of Mexico's observances for Day of the Dead.

The puppets can be divided into two halves in most cases. The upper half is cartonería, constructed in a similar manner as Judas figures, with frames of wicker or wire. This upper half may be the head and upper torso, as is common in Guanajuato, or just the head, more common in Oaxaca. Regardless, the lower part reaching to the legs of the dancer is then made with cloth, which may or may not be over a frame. It functions both as costume and puppet, with a dancer inside who generally carries the figure using integrated straps that rest on the shoulders. Overall height, with dancer, can be between 2 and 6 meters tall.

The figures are painted, with additions such as yarn or ixtle (a fiber made from the maguey plant) for hair and jewelry. The dress or suit that the mojiganga wears is meant to conceal the dancer, although the dancer's legs are the legs of the mojiganga and may or may not match the character. The dancer sees through a hole placed in the mojiganga's outfit, usually at the lower abdomen. In the past, mojigangas typically weighed up to 50 kilos, but today they weigh 22 kilos or less. The reed frames and cartonería have been preserved, but heavier plasters have been replaced by lighter more-modern ones. Interestingly enough, there is no indication of replacing the cartonería with lighter materials. This is mostly due to tradition, but also because in some communities, mojigangas are ritually burned after their use.

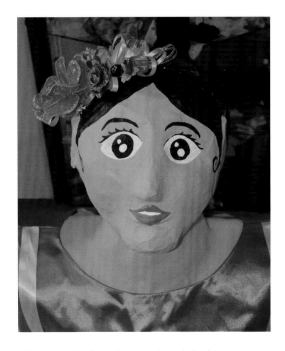

Mona de calenda by Horacio Perzabal of Oaxaca
Mona de calenda de Horacio Perzabal de Oaxaca

marioneta, con un bailarín en el interior que generalmente lleva la figura con correas integradas que descansan sobre los hombros. La altura total, con el bailarín, puede ser de entre 2 y 6 metros de altura.

Las figuras están pintadas, con adiciones como hilo o ixtle (una fibra hecha de la planta de maguey) para el cabello y las joyas. El vestido o traje que lleva la mojiganga está destinado a ocultar al bailarín, aunque las piernas del bailarín son las piernas de la mojiganga y pueden o no coincidir con el personaje. El bailarín ve a través de un agujero colocado en el traje de la mojiganga, generalmente en la parte inferior del abdomen. En el pasado, las mojigangas típicamente pesaban hasta 50 kilos, pero hoy pesan 22 kilos o menos. Los marcos de carrizo y la cartonería se han conservado, pero los elementos de yeso más pesados han sido reemplazados por otros más modernos y livianos. Curiosamente, no hay indicios de reemplazar la cartonería con materiales más livianos. Esto se debe principalmente a la tradición, pero también porque en algunas comunidades, las mojigangas se queman como ritual después de su uso.

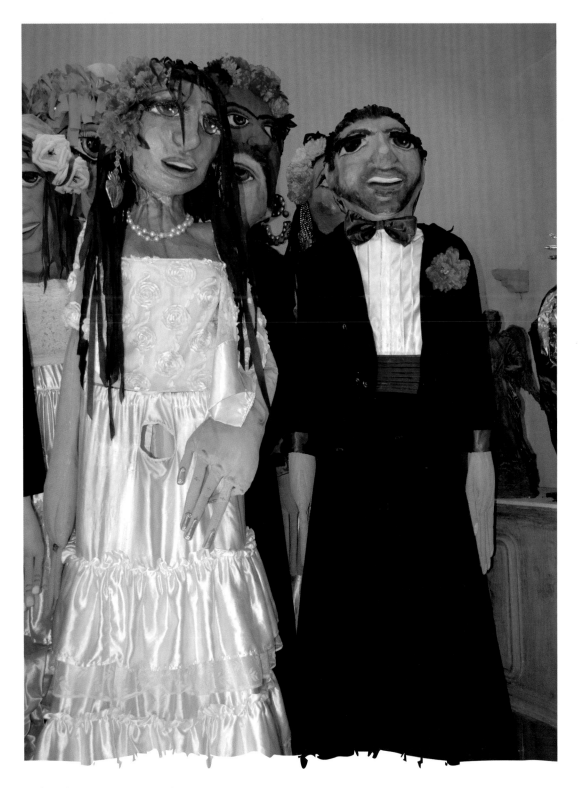

Bride and groom mojiganga at the Hermés Arroyo
home/workshop in San Miguel Allende

Mojiganga de novios en la casa/taller de Hermés
Arroyo en San Miguel de Allende

"Little" Bulls and Other Figures with Fireworks
Toritos y otras figuras con fuegos artificiales

While the Judas is the most important cartonería object made to support fireworks, there are others as well.

The warehouse fire that has nearly killed off the making of Judas figures in Mexico has also had profound effects on the production of fireworks. The main effect is the push to restrict fireworks making to outside the Mexico City limits, primarily to the northern suburbs of the capital, with some in the Toluca Valley to the west. Today, the city of Tultepec claims to be the fireworks capital of Mexico, and the importance of fireworks has affected the production and use of cartonería products here.

Toritos (literally "little bulls") are almost exclusively made and used for patron saint festivals and some other religious events, rather than those that are purely secular. They are a kind of offering in appreciation for blessings and protection. Toritos appear in various places in Mexico, but Tultepec is best known for them. The most important event related to toritos here is the festival for the town's patron saint, John of God, on March 8. Until the end of the twentieth century, a torito was small enough to be carried on a person's head and shoulders. The wearer danced among the crowds while the fireworks (mainly rockets and firecrackers) on the torito were set off. This is still the case with many festivals in Mexico, but in Tultepec they have been eclipsed by monumental bull constructions which require wheels and a team both to build and push the huge torito in the streets. Because of this, the toritos are paraded around the town in the afternoon, to show off the handiwork before they are set off in the main plaza after dark. The number of bulls that are set off is over 300, and each is set off one by one until the early morning hours.

Si bien el Judas es el objeto de cartonería más importante realizado para apoyar los fuegos artificiales, existen otros también.

El incendio en el almacén que casi acabó con la fabricación de las figuras de Judas en México también ha tenido profundos efectos en la producción de fuegos artificiales. El efecto principal es el impulso para restringir la fabricación de fuegos artificiales fuera de los límites de la Ciudad de México, principalmente a los suburbios del norte de la capital, con algunos hechos en el valle de Toluca, al oeste. Hoy, la ciudad de Tultepec afirma ser la capital de los fuegos artificiales de México, y la importancia de los fuegos artificiales ha repercutido en la producción y el uso de productos de cartonería en este lugar.

Los toritos se fabrican y se usan casi exclusivamente para las fiestas patronales y algunos otros eventos religiosos, en lugar de los que son puramente seculares. Son una especie de ofrenda en agradecimiento por las bendiciones y la protección. Los toritos aparecen en varios lugares de México, pero Tultepec es mejor conocido por ellos. El evento más importante relacionado con los toritos aquí es el festival para el santo patrón de la ciudad, Juan de Dios, el 8 de marzo. Hasta finales del siglo XX, un torito era lo suficientemente pequeño como para llevarlo sobre la cabeza y los hombros de una persona. El portador bailaba entre la multitud mientras se lanzaban los fuegos artificiales (principalmente cohetes y petardos) que estaban en el torito. Este sigue siendo el caso de muchos festivales en México, pero en Tultepec han sido eclipsados por construcciones de toros monumentales que requieren ruedas y un equipo para construir y empujar el enorme torito por las calles. Debido a esto, los toritos se pasean por la ciudad por la tarde, para mostrar la obra antes de que se prendan en la plaza principal después del anochecer. El número de toros que se prende es superior a 300, y cada toro se dispara uno por uno hasta la madrugada.

Small torito in crowd during the Fiesta de Luces y Música
in Santiago Zapotitlán, Mexico City

Pequeño torito en la multitud durante la Fiesta de Luces y
Música en Santiago Zapotitlán, Ciudad de México

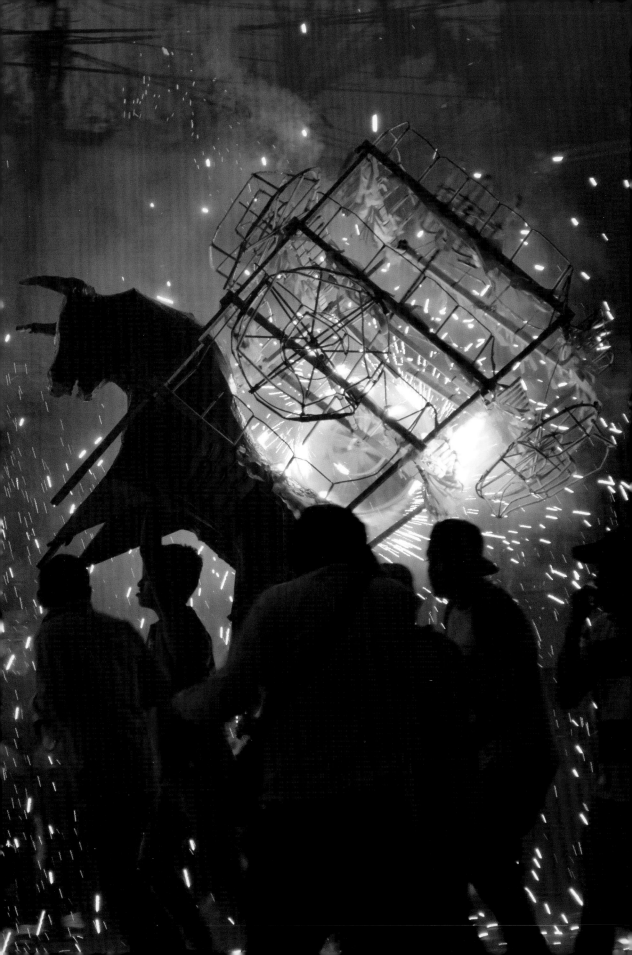

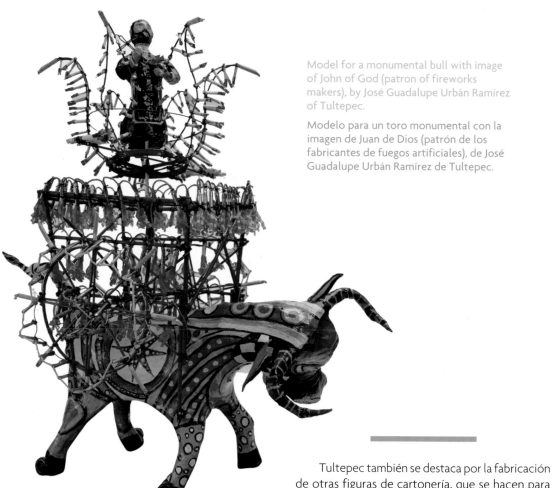

Tultepec is also noted for the making of other cartonería figures, which are made to have movement when the accompanying fireworks are set off. These figures generally depict characters from folk and modern popular culture. Most of the movement is provided by wheels that spin when the fireworks are set off. The wheels have pistons attached to appendages, which then move. These are also almost always made for and used in conjunction with Mexico's many religious celebrations but are festive rather than a kind of offering.

In an interesting return to their roots, alebrijes made in communities such as Tultepec and Zumpango are not made for sale as folk art, but rather to be exploded at religious and secular events in the same way as their Judas antecedents. However, these figures are not associated with Holy Saturday.

Tultepec también se destaca por la fabricación de otras figuras de cartonería, que se hacen para tener movimiento cuando se prenden los fuegos artificiales que lo acompañan. Estas figuras generalmente representan personajes de la cultura popular y moderna. La mayor parte del movimiento se realiza mediante ruedas que giran cuando se prenden los fuegos artificiales. Las ruedas tienen pistones unidos a los accesorios, que luego se mueven. También casi siempre se hacen para y se usan en conjunto con las muchas celebraciones religiosas de México, pero son más festivas que una especie de ofrenda.

En un interesante retorno a sus raíces, los alebrijes hechos en comunidades como Tultepec y Zumpango no se venden como arte popular, sino que se explotan en eventos religiosos y seculares de la misma manera que sus predecesores Judas. Sin embargo, estas figuras no están asociadas con el Sábado Santo.

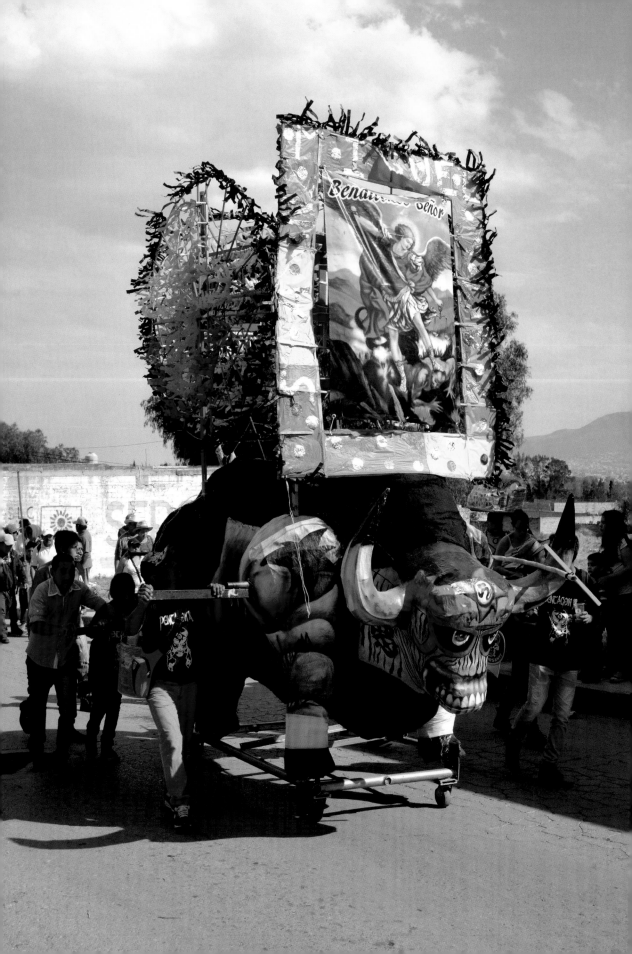

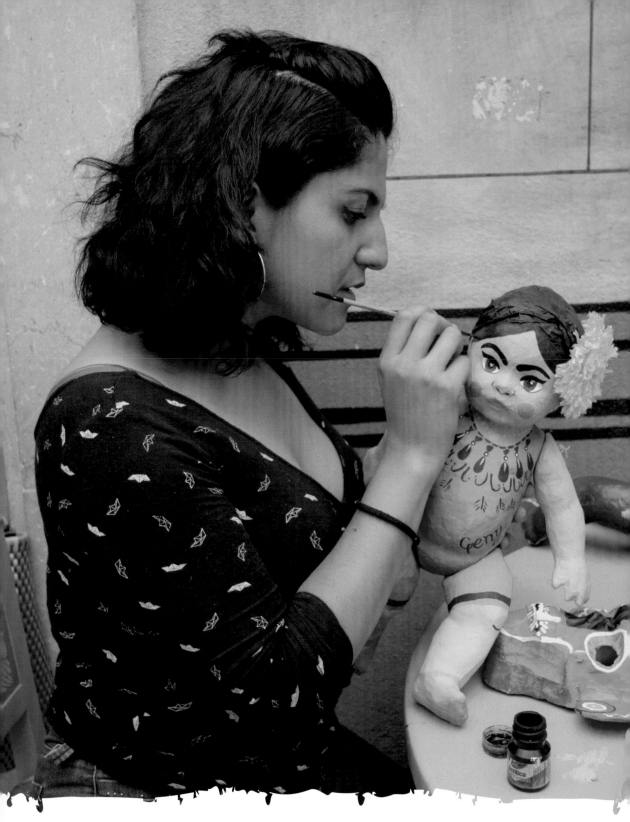

Artisan Alejandra "la blue" painting a traditional Lupita
(Pepona) doll in Aguascalientes

La artesana Alejandra "la blue" pintando una muñeca
tradicional Lupita (Pepona) en Aguascalientes

Lupita Dolls and Other Toys
Muñecas Lupita y otros juguetes

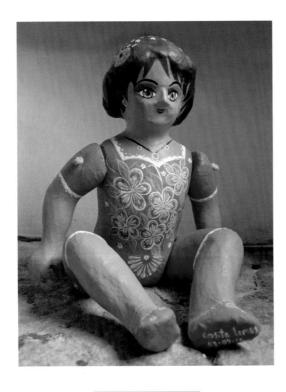

Lupita by Rosita Lemus
Lupita de Rosita Lemus

The most common use of cartonería is the making of paraphernalia for various Mexican festivals, generally to be used once, with the item ending up destroyed or simply thrown away. One exception to this is the creation of toys. Such toy making became its own industry especially in Celaya, Guanajuato, among certain families in various neighborhoods from the nineteenth century into the twentieth.

The origin of cartonería toys is related to the various religious festivals such as Corpus Christi and some secular holidays such as Independence Day. Parents would buy items such as Roman helmets, shields, swords, and hobby horses for boys, with girls traditionally receiving dolls and other items related to traditional roles, such as miniature brooms, dishes, and even baskets. The toys were teaching tools, related to biblical stories and personages of a festival, but were not meant to last. Cheap toys, but today of plastic, are still ubiquitously found at popular religious festivals.

El uso más común de la cartonería es la confección de parafernalia para varios festivales mexicanos, que generalmente se usan una vez, y el objeto se destruye o simplemente se desecha. Una excepción a esto es la creación de juguetes. Tal fabricación se convirtió en su propia industria, especialmente en Celaya, Guanajuato, entre ciertas familias en varios vecindarios desde el siglo XIX hasta el XX.

El origen de los juguetes de la cartonería está relacionado con los diversos festivales religiosos como el Corpus Christi y algunos días festivos seculares como el Día de la Independencia. Los padres compran artículos como cascos romanos, escudos, espadas y caballos de palo para niños, y las niñas reciben muñecas y otros artículos relacionados con roles tradicionales, como escobas en miniatura, platos e incluso canastas. Los juguetes eran herramientas de enseñanza, estaban relacionados con historias bíblicas y personajes de un festival, pero no estaban destinados a durar. Los juguetes baratos, pero hoy en día hechos de plástico, todavía se encuentran ubicuamente en los festivales religiosos populares. La mayoría son genéricos y comerciales, pero con el mismo propósito, darles a los niños una forma de participar en el festival. El barrio de Parián en la ciudad de Puebla aún tiene un mercado al aire libre para Corpus Christi que cuenta con juguetes tradicionales de cartonería, junto con alimentos tradicionales y otras artesanías.

Las figuras de cartonería se hicieron populares durante todo el año ya que era una forma de que muchos niños pobres tuvieran juguetes. El juguete más importante de este tipo es la muñeca. Desde el periodo colonial hasta el siglo XIX, las mejores muñecas eran importadas de Europa y las únicas que podían tenerlas eran las hijas de familias ricas.

Most are generic and commercial but with the same purpose, to give children a way to participate in the festival. The Parian neighborhood in the city of Puebla still holds an outdoor market for Corpus Christi that features traditional cartonería toys along with traditional foods and other handcrafts.

The cartonería figures became popular year-round because they presented a way for many poor children to have toys. The most important toy of this type is the doll. From the colonial period to the nineteenth century, the finest dolls were imported from Europe and were possessed only by the daughters of rich families. The most expensive of these had porcelain heads. A somewhat cheaper and more common doll was the *Pepona* from Spain, which had a body made of cloth and a papier-mâché head, heavily covered in plaster, lacquer, or other such substance, with clothing made to fit. These dolls were still out of reach for poor families.

Lupitas (sometimes called *Peponas, Juanitas, Rositas, Mariquitas,* Celaya dolls, or just cartonería dolls, depending on the community) are simply cheaper versions of the Spanish Peponas. The entire body is made of cartonería, which is easier to reproduce via molds. Gone are the heavy coatings to make the doll more durable, and clothing is only hinted at through designs painted on the body itself. Their purchase became disconnected from festivals, and the ease of making led them to become the first instance of mass toy production in Mexico.

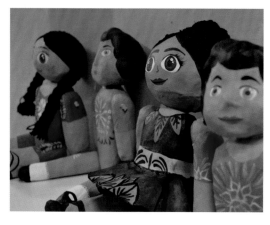

Lupita dolls by La Calavera Andante San Miguel

Muñecas Lupita de La Calavera Andante San Miguel.

La más cara de estas tenía cabeza de porcelana. Una muñeca algo más barata y más común era la Pepona originaria de España, que tenía un cuerpo hecho de tela y una cabeza de papel maché, con una gran cubierta de yeso, laca u otra sustancia similar, con ropa que le quedaba a la medida. Estas muñecas todavía estaban fuera del alcance de las familias pobres.

Las Lupitas (a veces llamadas Peponas, Juanitas, Rositas, Mariquitas, muñecas de Celaya, o simplemente muñecas de cartonería, dependiendo de la comunidad) son versiones más baratas de las Peponas españolas. Todo el cuerpo está hecho de cartonería, que es más fácil de reproducir a través de moldes. No hay capas pesadas que hacen que la muñeca sea más duradera, y la ropa solo se insinúa a través de diseños pintados en el cuerpo mismo. Su compra se desconectó de los festivales, y la facilidad de hacerlas las llevó a convertirse en la primera instancia de la producción masiva de juguetes en México.

Siempre se han hecho con moldes y vienen en tamaños desde aproximadamente 5 centímetros hasta un metro de altura. Los tamaños más comunes se designan como dedal, cacahuetita, quinta, cuarta, tercera, segunda, primera, extra y jumbo. La mayoría están hechas con brazos y piernas que están atados al cuerpo, por lo que son móviles, pero existe una variación llamada tabloides, que es una muñeca completamente rígida. También hay algunas en las que solo se atan los brazos y las piernas son rígidas. La apariencia de las muñecas es similar a la de los jinetes de circo en los carteles de la década de 1940, pero no se sabe con certeza si se consideran imitaciones. El color de la piel es un tanto realista, pero generalmente se limita a un color rosa durazno oscuro, que representa a los europeos, no a los indígenas. Los colores de cabello tradicionales incluyen el negro y el rojo, y la forma sugiere un peinado atado hacia atrás. Hoy en día hay más variaciones en el color del cabello y, en cierta medida, en el peinado, pero siempre es una parte fija de la muñeca. El "vestido" de la muñeca Lupita se basa en un estilo de traje de baño del siglo XIX

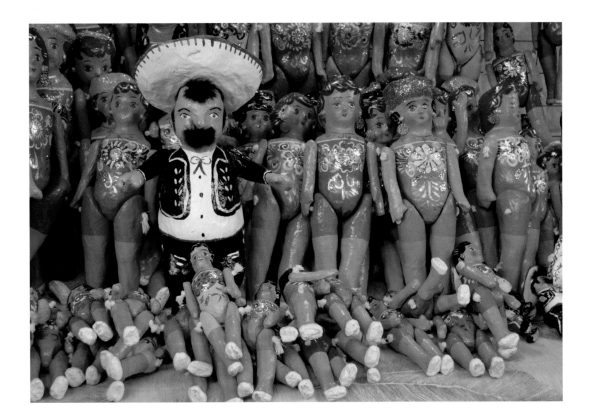

They have always been made with molds and come in sizes from about 5 centimeters to up to a meter tall. The most-common sizes are designated as *dedal* (finger), *cacahuetita* (from the word for peanut), *quinta* (fifth), *cuarta* (fourth), *tercera* (third), *segunda* (second), *primera* (first), extra, and jumbo. Most are made with arms and legs that are tied to the body, hence movable, but there is a variation called *tabloides*, which is completely rigid. There are also some on which only the arms are tied, with the legs rigid. The appearance of the dolls is similar to the circus riders on posters from the 1940s, but it is unknown for certain if they are meant as imitations. Skin color is somewhat realistic but generally is limited to a dark peach pink, representing Europeans, not the indigenous. Traditional hair colors include black and red, and the form suggests a tied-back hairstyle. There is more variation in hair color today, and to some extent hairstyle, but it is always a fixed part of the doll. The "dress" of the Lupita figure is based on a style of nineteenth-century bathing suit or that worn by circus performers. The upper body is painted with flower patterns,

o el que usan los artistas de circo. La parte superior del cuerpo está pintada con motivos florales, a menudo para simular una forma de diamante en el centro del torso. Éste también solía estar pintado con el nombre de la niña a la que estaba destinada. Se puede aplicar brillo y otros elementos para imitar joyas. La aparición de las muñecas en la pintura Girasoles de Diego Rivera de 1943 testifica la popularidad de las mismas.

La popularidad de los juguetes de cartonería llegó a su punto más alto en México desde el siglo XIX hasta la primera mitad del XX. La técnica se usó para hacer una variedad de juguetes seculares, incluyendo figuras de payasos, mamertos (figuras de mariachis mexicanos gordos o vaqueros con bigotes largos), caballos en carretas con ruedas (algunos lo suficientemente grandes para sostener

often to form a diamond-like shape in the center of the torso. The torso also used to be painted with the name of the child for whom it was intended. Glitter and other elements may be applied to mimic jewelry. The popularity of the dolls is attested to by their appearance in the 1943 painting *Girasoles* by Diego Rivera.

The popularity of cartonería toys reached at its peak in Mexico from the nineteenth century to the first half of the twentieth. The technique became used to make a variety of secular toys, including clown figures, *mamertos* (figures of fat Mexican mariachis or cowboys with large mustaches), horses with wheeled carts (some large enough to hold the weight of an adult), miniature animals, rattles, trumpets, masks (often in animal shapes), soldier's helmets, and swords. By far, the Lupita doll was the most popular and still is today.

The introduction of mass-produced plastic items decimated the market for cartonería toys. The plastic toys were not only cheaper, but more durable, and by the latter twentieth century were able to do things the traditional toys never could, such as speak, move on their own, and even wet a diaper. As late as the 1990s, Celaya had a Christmas fair to sell locally made toys, but this has since disappeared.

el peso de un adulto), animales en miniatura, sonajeros, trompetas, máscaras (a menudo en forma de animales), cascos y espadas de soldados. Con mucho, la muñeca Lupita fue la más popular y aún lo es hoy.

La introducción de artículos de plástico de producción masiva diezmó el mercado de juguetes de cartonería. Los juguetes de plástico no solo eran más baratos, sino también más duraderos, y en el siglo XX fueron capaces de hacer cosas que los juguetes tradicionales nunca pudieron, como hablar, moverse por sí mismos e incluso mojar un pañal. A finales de la década de 1990, Celaya tenía una feria de Navidad para vender juguetes a nivel local, pero esta ya desapareció.

Hoy en día no muchos cartoneros hacen juguetes, y los que sí los hacen están ubicados principalmente en Celaya, y algunos en la Ciudad de México. De hecho, la mayoría de los fabricantes y vendedores de juguetes de cartonería en la Ciudad de México, Puebla y otros lugares tienen sus raíces

Hobby horses at the Corpus Christi market in Puebla

Caballos de palo en el mercado de Corpus Christi en Puebla

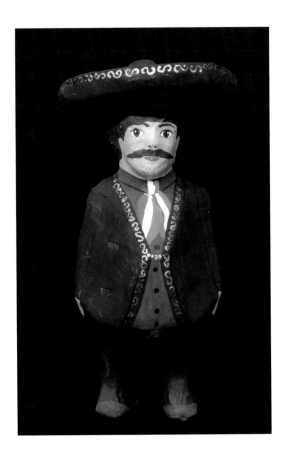

en Celaya. Los juguetes que se hacen son ahora para coleccionistas o como adornos, siendo los más populares las muñecas Lupita, seguidas de caballos de palo y animales en miniatura. Es mucho más difícil encontrar payasos, vaqueros, figuras de la cultura popular mexicana como Cantinflas y cascos y espadas de soldados, ya que están desapareciendo.

La tradición tiene un fuerte efecto en la fabricación de figuras de juguete, y la variación de lo que se está haciendo se está estrechando en lugar de expandirse. En 2010, la artista de la Ciudad de México, Carolina Esparragoza, inició un proyecto con el objetivo de rescatar y promover la fabricación de muñecas Lupita en la Ciudad de México, llamada Proyecto Miss Lupita. Reclutó artesanos y artistas de Celaya y de la Ciudad de México para comenzar talleres a fin de enseñar los conceptos básicos de la cartonería, así como de alentar a los participantes a crear nuevas formas y diseños. La mayor parte de la producción fue de muñecas Lupita con atuendos novedosos e incluso excéntricos, desde damas del siglo XIX hasta aquellas con apariencia y vestimenta indígenas, y también prostitutas, una de ellas se fabricó en honor a la poeta mexicana del siglo XX, Pita Amor. El proyecto llamó la atención de la Academia Sokei y la Galería Sagio Plaza en Tokio, que realizó una exposición de las figuras resultantes. Sin embargo, el concepto tuvo dificultades con los tradicionalistas en México. El nombre "Lupita" es rechazado por los cartoneros en Celaya, y el uso del título en inglés "Miss" frente a "Lupita" (que se agregó para darle un toque de estilo al proyecto) también causó incomodidad entre los cartoneros en la Ciudad de México. No todos los cartoneros estaban en contra del proyecto, significativamente el artesano de Celaya de tercera generación, Carlos Derramadero, está de acuerdo con Esparragoza en que las generaciones más jóvenes tienen el derecho de reinterpretar los objetos y diseños tradicionales como les parezca.

Few cartoneros in Mexico make toys today, and those who do are located mostly in Celaya, with some in Mexico City. In fact, most of the cartonería toy makers and sellers in Mexico City, Puebla, and other locations have roots in Celaya. Those toys that are made are now for collectors or as decorations, with the most popular being Lupita dolls, followed by hobby horses and miniature animals. Far more difficult to find are clowns, cowboys, figures from Mexican popular culture such as Cantinflas, and soldiers' helmets and swords, since they are disappearing.

Tradition has a strong effect on the making of toy figures, and the variation of what is being made is narrowing rather than expanding. In 2010, Mexico City artist Carolina Esparragoza initiated a project with the aim of rescuing and promoting the making of Lupita dolls in Mexico City, called the Miss Lupita Project. She recruited artisans and artists from Celaya and Mexico City to start workshops to teach the basics of cartonería as well as to encourage participants to create new forms and designs. Most of the production was Lupita dolls with novel

and even wild outfits, from nineteenth-century ladies to those with indigenous appearance and dress to prostitutes, with one in honor of twentieth-century Mexican poet Pita Amor. The project caught the attention of Sokei Academy and Sagio Plaza Gallery in Tokyo, which held an exhibition of the resulting figures. However, the concept ran into difficulty with traditionalists in Mexico. The name "Lupita" is shunned by cartoneros in Celaya, and the use of the English title "Miss" in front of "Lupita" (added to give a pageant-like feel to the project) caused discomfort for cartoneros in Mexico City as well. Not all cartoneros were against the project, significantly third-generation Celaya artisan Carlos Derramadero, who agrees with Esparragoza that younger generations have the right to reinterpret traditional objects and designs as they see fit.

Masks / Máscaras

Masks are a very important element in traditional Mexican culture and have been made of all kinds of materials through the centuries. The most popular are made from wood, followed by leather. Most are made by indigenous and rural communities for traditional dances and often have religious significance. Masks also appear in mestizo and urban environments for entertainment purposes, appearing in the theater and in celebratory events, especially patron saint days and Carnival in certain parts of the country.

Cartonería masks do not have the same status in Mexico for collectors that those made with other materials do. Traditionally, they were nonreligious items made for children to be used once, made with less care than those for adults. For this reason, cartonería masks are usually considered as toys

Las máscaras son un elemento muy importante en la cultura tradicional mexicana y se han hecho de todo tipo de materiales a través de los siglos. Las más populares son las de madera, seguidas de las de cuero. La mayoría las hacen comunidades indígenas y rurales para bailes tradicionales y con frecuencia tienen un significado religioso. Las máscaras también aparecen en ambientes mestizos y urbanos con fines de entretenimiento, en el teatro y en eventos de celebración, especialmente en las fiestas patronales y en el carnaval en ciertas partes del país.

Las máscaras de cartonería no tienen el mismo estatus en México para los coleccionistas que las que están hechas con otros materiales. Tradicionalmente, eran artículos no religiosos

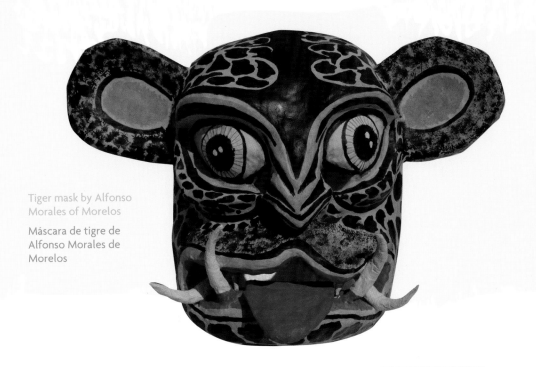

rather than serious cultural items, with one important exception. The Cora people in Nayarit create fantastic cartonería masks for dancers participating in Holy Week rites. These, too, are made for a single use but are destroyed by dissolving them in a river as an act of purification. Interestingly, these masks are a relatively new innovation, dating back no further than the 1930s. Before this, dancers painted their faces.

Unlike those made of wood, cartonería masks do not have any pre-Hispanic links, since the technique was introduced fairly late in the colonial period. Most cartonería masks are made in central Mexico. As late as the 1990s, cartonería mask making could be found in various parts of the Bajío region, including Querétaro, Irapuato, and Silao, as well as in Mexico City and Puebla, but today it is found mostly in Celaya and Mexico City. There used to be a section of Celaya where mask makers were concentrated, but today masks seem to be part of the inventory of most cartoneros.

The masks of Celaya are generally colorful, and the designs have been passed down from generation to generation. Many traditional masks are of animals such as wolves, birds, rabbits, and tigers. There are human and humanoid figures such as clowns, devils, characters from popular culture

hechos para que los niños los usaran una vez, los hacían con menos cuidado que aquellos para adultos. Por esta razón, las máscaras de cartonería se consideran generalmente como juguetes en lugar de artículos culturales serios, con una excepción importante. La gente de Cora en Nayarit crea fantásticas máscaras de cartonería para los bailarines que participan en los ritos de Semana Santa. Estas también están hechas para que se usen una sola vez, pero se destruyen disolviéndolas en un río como un acto de purificación. Curiosamente, estas máscaras son una innovación relativamente nueva, que se remonta a la década de 1930. Antes de esta época, los bailarines se pintaban la cara.

A diferencia de las hechas de madera, las máscaras de cartonería no tienen vínculos prehispánicos, ya que la técnica se introdujo bastante tarde en el periodo colonial. La mayoría de las máscaras de cartonería se hacen en el centro de México. A finales de la década de 1990, la fabricación de máscaras de cartonería se podía encontrar en varias partes de la región del Bajío, incluyendo Querétaro, Irapuato y Silao, así como en la Ciudad de México y Puebla, pero hoy en día se encuentra principalmente en Celaya y en la Ciudad de México. Solía haber una sección en Celaya donde se concentraban los fabricantes de máscaras, pero hoy en día las máscaras parecen ser parte del inventario de la mayoría de los cartoneros.

Las máscaras de Celaya son generalmente coloridas, y los diseños se han transmitido de generación en generación. Muchas máscaras tradicionales son de animales como lobos, aves, conejos y tigres. Hay figuras humanas y humanoides como payasos, demonios, personajes de la cultura popular como estrellas de cine y figuras históricas como Maximiliano I y damas victorianas. Las hechas para el Día de Muertos son calaveras pintadas de forma intrincada y colorida, a menudo decoradas con flores y coronas, que se refieren al concepto de muerte de una manera humorística o satírica. (La película Specter de James Bond fue precisa en el uso de máscaras de calaveras, pero inexacta con la expresión malévola de marfil pálido que tenían). La sátira también es prominente en las máscaras relacionadas con la política.

Las máscaras de cartonería casi siempre están hechas de moldes de barro, yeso o madera. Solo se pueden pintar, o se les pueden agregar otros materiales, como tiras de papel, piel, fibras vegetales y más. No están hechas para ser realistas, sino más bien tienen colores poco naturales e incluso llamativos, especialmente las máscaras del diablo, que pueden tener colores amarillo, púrpura y rojo al mismo tiempo, con cuernos pintados con rayas rojas, blancas y negras. Las máscaras laqueadas resisten el sudor y duran más, pero cuestan casi el doble de las que solo tienen pintura. La fabricación de máscaras aún está fuertemente ligada al calendario de los festivales, y la mayoría está hecha para el Carnaval, la Semana Santa, el Día de la Independencia y el Día de Muertos.

such as movie stars, and historical figures such as Maximilian I and Victorian ladies. Those made for Day of the Dead are intricately and colorfully painted skulls, often decorated with flowers and crowns, which refer to the concept of death in a humorous or satirical way. (The James Bond movie *Spectre* was accurate in the use of skull masks, but inaccurate with the pale-ivory malevolent expression that they had.) Satire is also prominent in masks that are related to politics.

Cartonería masks are almost always made from clay, plaster, or wood molds. They may be only painted, or other materials may be added such as paper strips, fur, plant fibers, and more. They are not made to be realistic, but rather in unnatural and even wild colors, especially devil's masks, which can be in yellow, purple, and red together, with horns painted in red, white, and black stripes. Lacquered masks resist sweat and last longer but cost about double those with only paint. The making of masks is still strongly tied to the festival calendar, with most made for Carnival, Holy Week, Independence Day, and Day of the Dead.

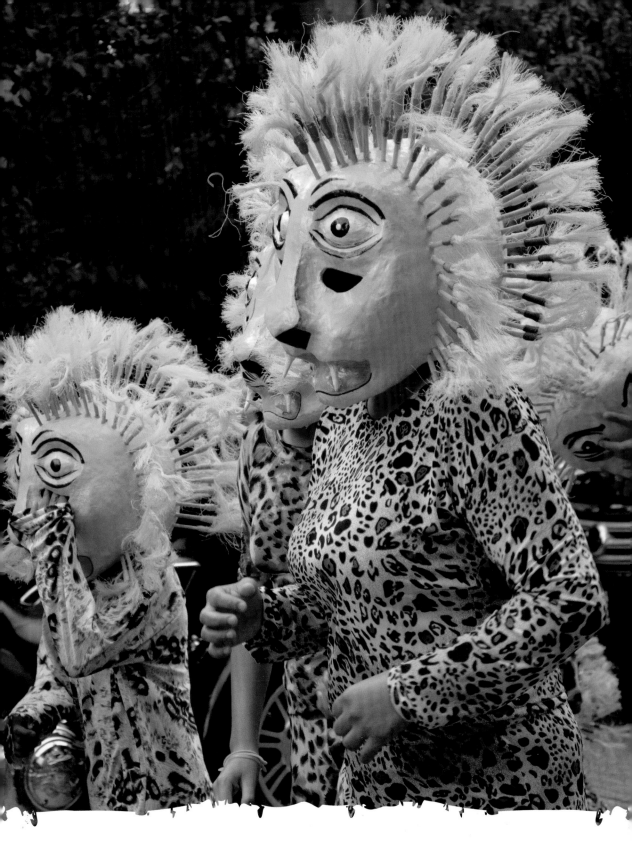

Comparsa Yedaix with helmet masks participating in the 2016 Mojiganga in Zacualpan, Morelos

Comparsa Yedaix con máscaras de casco que participan en la Mojiganga 2016 en Zacualpan, Morelos

Cartonería masks are an important part of the mojiganga event at the end of September in Zacualpan de Milpas in Morelos. This tradition began in 1965, when some young men decided to run around the streets on the feast day of Our Lady of the Rosary, principally as comic relief. Since then, the event has become a kind of artistic outlet for the young people of the municipality and even those from other parts of the state of Morelos. Overall, the effect of the masks, costumes, floats, and live music is carnival-like. It even has brotherhoods who prepare each year for the event, choosing themes from fantasy, history, and religion.

As something starting in the twentieth century, this mojiganga is a young tradition with an emphasis on creativity, and cartonería is integrated mostly because it is economical. The masks and other elements tend to vary widely and are not as attached to tradition as other uses of cartonería. The masks vary, depicting alebrijes, realistic animal heads and skulls (especially bulls), Egyptian gods, devils, European fairy-tale creatures, pre-Hispanic and colonial-era personages, and more. While there are masks that cover only the face, more common are those that are helmet-like, covering the entire head. These are made particularly hard and are lined with foam rubber to keep them steady while in use. All masks tend to be in high relief, with prominent facial and cranial features such as cheekbones, protruding eyebrows, chins, and horns. They may be painted in realistic or fantastic colors, with or without non-cartonería elements as decoration. Comparsa Zacualpan Mágico even used the cartonería one year to make samurai helmets and armor.

Las máscaras de cartonería son una parte importante del evento de mojigangas a finales de septiembre en Zacualpan de Milpas en Morelos. Esta tradición comenzó en 1965, cuando algunos jóvenes decidieron correr por las calles en el día de la fiesta de Nuestra Señora del Rosario, principalmente como un momento cómico. Desde entonces, el evento se ha convertido en una especie de salida artística para los jóvenes del municipio e incluso de otras partes del estado de Morelos. En general, el efecto de las máscaras, los disfraces, los carros alegóricos y la música en vivo es como un carnaval. Incluso existen hermandades que se preparan cada año para el evento, eligiendo temas de fantasía, historia y religión.

Como algo que comenzó en el siglo XX, esta mojiganga es una tradición joven con énfasis en la creatividad, y la cartonería se integra principalmente porque es económica. Las máscaras y otros elementos tienden a variar ampliamente y no están tan vinculados a la tradición como otros usos de la cartonería. Las máscaras varían, representando alebrijes, cabezas y cráneos de animales realistas (especialmente toros), dioses egipcios, demonios, criaturas europeas de cuento de hadas, personajes prehispánicos y de la era colonial, y más. Si bien hay máscaras que cubren solo la cara, las más comunes son las que tienen forma de casco y cubren toda la cabeza. Estas están hechas especialmente para que sean duras y están forradas con gomaespuma para mantenerlas firmes mientras están en uso. Todas las máscaras tienden a estar en alto relieve, con rasgos faciales y craneales prominentes, como pómulos, cejas sobresalientes, mentones y cuernos. Pueden pintarse en colores realistas o fantásticos, con o sin elementos no cartoneros como decoración. La comparsa Zacualpan Mágico incluso utilizó la cartonería un año para hacer cascos y armaduras de samurái.

Floats / Carros alegóricos

Cartonería has also been one of various materials used in the creation of floats for parades, especially for the large carnival celebrations in Veracruz, Mazatlán, and Campeche. It has been gaining somewhat in popularity in a number of places, both because it is cheaper than some other materials, most notably wood, and is more ecological than fiberglass, plastics, and Styrofoam. However, in most cases, paper is only one of several materials used for the creation of a float and does not replace fiberglass, wood, metal, and plastics entirely. It is simply one other option. For example, roughly

La cartonería también ha sido uno de los diversos materiales utilizados en la creación de carros alegóricos para desfiles, especialmente para las grandes celebraciones de carnaval en Veracruz, Mazatlán y Campeche. Ha ganado algo de popularidad en varios lugares, ya que es más barata que otros materiales, especialmente más barata que la madera, y es más ecológica que la fibra de vidrio,

2010 Day of the Dead altar in the Atlixco, Puebla, municipal hall, by Rodolfo Villena Hernández (Photo: Héctor Crispin González García)

Altar del Día de Muertos 2010 en el pasillo municipal de Atlixco, Puebla, de Rodolfo Villena Hernández (Foto: Héctor Crispín González García)

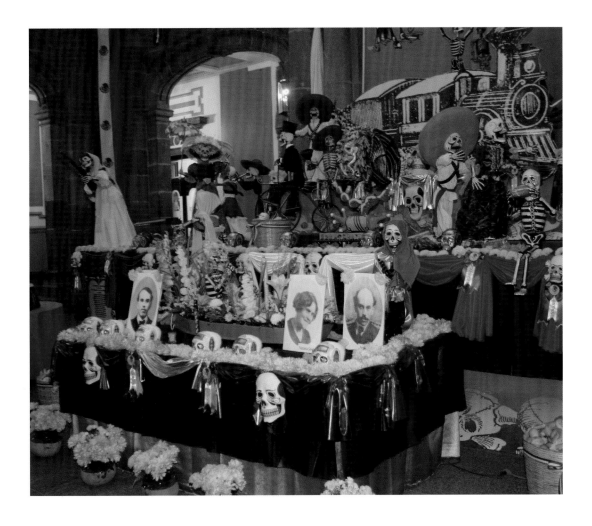

sculpted Styrofoam bases can be created and then covered with paper, since this is a cheap, light, and quick way to build the large elements that floats need. If a frame is used, it is metal to be strong enough to withstand the shaking and bumps suffered by the floats during their journey along the parade route.

Most of these floats are made or sponsored by local brotherhoods called *comparsas* (like the krewes of Mardi Gras in New Orleans). Since the carnival is the focus and not the cartonería per se, themes and styles can widely depart from the more traditional ones found in the center of Mexico City. They can include tanks, biblical scenes, pop culture references, and human or animal figures of all kinds. However, the making of floats has provided work for a number of cartonería artisans from the traditional areas, who do bring their influence with them. In particular, giant alebrijes have found their way into carnival floats in Mexican coastal cities.

los plásticos y la espuma de poliestireno. Sin embargo, en la mayoría de los casos, el papel es solo uno de los varios materiales utilizados para la creación de un carro alegórico y no reemplaza la fibra de vidrio, la madera, el metal y los plásticos por completo. Es simplemente otra opción. Por ejemplo, se pueden crear bases de espuma de poliestireno orugosamente esculpidas y luego cubrirlas con papel, ya que es una forma barata, liviana y rápida de construir los elementos grandes que necesitan los carros alegóricos. Si se usa un marco, este es de metal para que sea lo suficientemente fuerte para soportar los movimientos y los golpes que sufren los carros alegóricos durante su viaje a lo largo de la ruta del desfile.

La mayoría de estos carros alegóricos son fabricados o patrocinados por hermandades locales llamadas comparsas (como los krewes de Mardi Gras en Nueva Orleans). Dado que el carnaval es el centro de atención y no la cartonería en sí, los temas y estilos pueden alejarse ampliamente de los más tradicionales que se encuentran en el centro de la Ciudad de México. Pueden incluir tanques, escenas bíblicas, referencias a la cultura pop y figuras humanas o animales de todo tipo. Sin embargo, la fabricación de carros alegóricos ha brindado trabajo a una serie de artesanos de la cartonería de las áreas tradicionales, quienes sí traen su influencia con ellos. En particular, los alebrijes gigantes han encontrado un lugar en los carros alegóricos de los carnavales en las ciudades costeras de México.

NOTABLE CARTONERÍA ARTISANS
YOU SHOULD KNOW

The most-notable families and individuals
in this field are multifaceted; they are artists as well as business people who have local,
national, and international reputations. They are creators, teachers, and promoters.

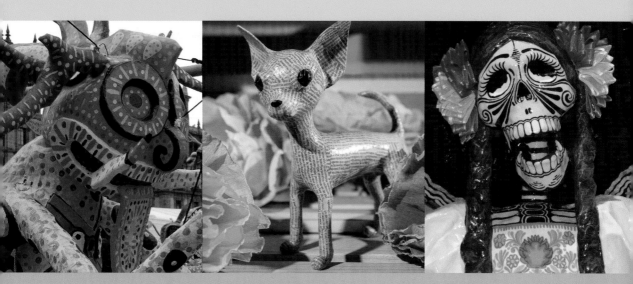

NOTABLES CARTONEROS ARTESANOS
QUE DEBE CONOCER

Las familias y los individuos más notables
en este campo son multifacéticos; son artistas y empresarios que tienen reputación local,
nacional e internacional. Son creadores, maestros y promotores.

THOSE WHO PRESERVE TRADITION
Linares Family Today

Maestro Pedro Linares died in 1992, and several generations of the family continue to make cartonería products. Pedro's three sons, Enrique, Felipe, and Miguel, have followed their own paths. Enrique moved to his wife's family's ranch in southern Hidalgo in 1979, taking with him molds made by his father. He and his family continued to make cartonería items for a time, but they have since gone on to other economic endeavors.

Two workshops continue the Linares legacy: those of sons Felipe and Miguel, both in the old family homestead. Both maintain the family's influence and prestige, but these workshops do not work together. Felipe's workshop is the base for the work of sons Leonardo and David, as well as David's sons. Within this workshop, Pedro's system of work division remains. Each artisan cultivates clients and patrons, but when there are approaching deadlines or major commissions, family members pitch in under the direction of the artisan who obtained the work, and are paid by percentage of work done. It is important to note that men dominate the business here, with women playing only a minor supporting role.

AQUELLOS QUE CONSERVAN LA TRADICIÓN
La familia Linares hoy en día

El maestro Pedro Linares murió en 1992, y varias generaciones de la familia continúan fabricando productos de cartonería. Los tres hijos de Pedro, Enrique, Felipe y Miguel, han seguido sus propios caminos. Enrique se mudó al rancho de la familia de su esposa en el sur de Hidalgo en 1979, llevando consigo moldes hechos por su padre. Él y su familia continuaron haciendo artículos de cartonería por un tiempo, pero desde entonces se han concentrado en otras actividades de negocios.

Dos talleres continúan el legado de Linares: los de los hijos Felipe y Miguel, ambos en la antigua hacienda familiar. Ambos mantienen la influencia y el prestigio de la familia, pero estos talleres no funcionan juntos. El taller de Felipe es la base para el trabajo de sus hijos Leonardo y David, así como de los hijos de David. Dentro de este taller, se mantiene la división del sistema de trabajo de Pedro. Cada artesano cultiva clientes y patrones, pero cuando se acercan los plazos o los encargos importantes, los miembros de la familia colaboran bajo la dirección del artesano que obtuvo el trabajo y se les paga por el porcentaje del trabajo realizado. Es importante tener en cuenta que los hombres dominan el negocio aquí, mientras que las mujeres representan solo un pequeño apoyo.

Scene with skeletons, depicting Pípila and the attack on the Alhóndiga by Ricardo Linares, part of the Tren de la Historia project for Mexico's Bicentennial of Independence (Photo: Carlos Contreras / Museo de Arte Popular)

Escena con esqueletos, representando al Pípila y el ataque a la Alhóndiga de Ricardo Linares, parte del proyecto Tren de la Historia para el Bicentenario de la Independencia de México (Foto: Carlos Contreras/Museo de Arte Popular)

Pedro Linares's legacy remains the base of the family's production and style. They still use the apprenticeship system, and few significant changes can be found in the current work. Leonardo credits the apprenticeship system, which begins with having children simply play with the paste and newspaper, with giving him a solid basis in the history of the craft, and a sense of its place in Mexican culture. The production of the workshop shows only a subtle evolution at most from the work of maestro Pedro, rather than working to continue his tradition of creating new forms. Skeletal figures form the backbone of this workshop's business, followed by alebrijes, although they do make all traditional objects. The skeletal pieces conserve the basics of Pedro's work. Some of the subtle changes include pieces that show some more movement, and the occasional inclusion of more-modern elements.

El legado de Pedro Linares sigue siendo la base de la producción y el estilo de la familia. Todavía utilizan el sistema de aprendizaje, y se pueden encontrar pocos cambios significativos en el trabajo actual. A Leonardo se le acredita el sistema de aprendizaje, que comienza cuando los niños simplemente juegan con el engrudo y el periódico, lo que le da una base sólida en la historia del oficio y un sentido de su lugar en la cultura mexicana. La producción del taller muestra tan solo una evolución sutil a lo sumo del trabajo del maestro Pedro, en lugar de trabajar para continuar su tradición de crear nuevas formas. Las figuras de esqueletos forman la espina dorsal del negocio de este taller, seguidas por los alebrijes, aunque hacen todos los objetos tradicionales. Las piezas de esqueletos conservan lo básico del trabajo de Pedro. Algunos de los cambios sutiles incluyen piezas que muestran más movimiento y la inclusión ocasional de elementos más modernos.

Leonardo enfatiza el papel de la tradición en la cartonería, tanto como artesano como orador en las clases, talleres y charlas que imparte a museos, universidades y otras instituciones. Estas charlas,

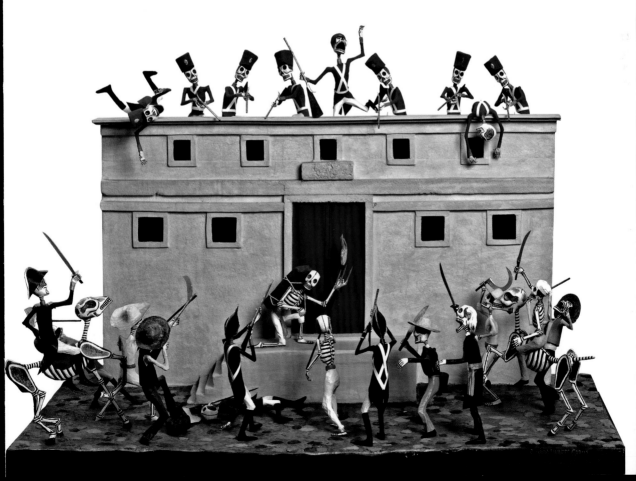

Leonardo emphasizes the role of tradition in cartonería, both as an artisan and as a speaker at classes, workshops, and talks he gives to museums, universities, and other institutions. These talks, along with press and other interviews, stress the need to preserve tradition, the preservation of family apprenticeship, and the traditional forms of the pieces that are made.

Miguel's workshop has been a little more innovative, especially the youngest generations. Women have a somewhat more prominent role, with daughters Blanca and Elsa achieving a certain amount of independent status. However, the most prominent member of the younger generation is Ricardo, who has worked with the more recent trend of making monumental (2 meters and higher) pieces, particularly pieces for the annual Monumental Alebrije Parade of the Museo de Arte Popular.

By far, Felipe's and Miguel's workshops are the best known of their kind in all of Mexico and command the highest prices, mostly catering to institutional clients and specialized collectors. It is important to note that cartonería remains mostly the purview of men in the family, with the public faces those of Pedro's male heirs.

junto con la prensa y otras entrevistas, enfatizan la necesidad de preservar la tradición, la preservación del aprendizaje familiar y las formas tradicionales de las piezas que se hacen.

El taller de Miguel ha sido un poco más innovador, especialmente las generaciones más jóvenes. Las mujeres tienen un papel un tanto más prominente, y las hijas Blanca y Elsa alcanzan cierto nivel de independencia. Sin embargo, el miembro más destacado de la generación más joven es Ricardo, que ha trabajado con la tendencia más reciente de hacer piezas monumentales (2 metros o más), en particular piezas para el Desfile Monumental de Alebrijes del Museo de Arte Popular.

Con mucho, los talleres de Felipe y Miguel son los más conocidos de su tipo en todo México y cuentan con los precios más altos, principalmente para clientes institucionales y coleccionistas especializados. Es importante tener en cuenta que la cartonería sigue siendo principalmente el ámbito de los hombres en la familia, siendo las caras públicas las de los herederos varones de Pedro.

Workshops in Celaya / Talleres en Celaya

The introduction of plastic and other mass-produced products decimated the traditional toy industry in southern Guanajuato state. By the end of the twentieth century, cartonería seemed to be dead in Celaya, and indeed it was erroneously reported as extinct by a number of publications. However, some families did continue making items, but even many residents of Celaya were unaware of this until recently. City and state authorities have begun efforts to bring cartonería back to the limelight, with an annual cartonería competition (open to artisans in the entire state of Guanajuato). A recent book by Rafael Soldara Luna, *Piel de cartón, alma de barro* (2017), documents the craft in Celaya to the present day.

La introducción de productos plásticos y otros productos producidos en masa diezmó la industria del juguete tradicional en el sur del estado de Guanajuato. A finales del siglo XX, la cartonería parecía estar muerta en Celaya y, de hecho, fue reportada erróneamente como extinta por varias publicaciones. Sin embargo, algunas familias continuaron haciendo artículos, aunque muchos residentes de Celaya desconocían esto hasta hace poco. Las autoridades municipales y estatales han comenzado los esfuerzos por hacer que la cartonería vuelva a ser el centro de atención, con una competencia anual de cartonería (abierta a los artesanos de todo el estado de Guanajuato). Un libro reciente de Rafael Soldara Luna, Piel de cartón, alma de barro (2017), documenta el oficio en Celaya hasta nuestros días.

Cartonería production remains highly traditional and almost entirely done by family workshops with generations of artisans. The Lemus family remains representative, but they do not dominate here as the Linareses do in Mexico City. There are various families that are important to the revival of the craft in this city. Like the Lemus family, most are headed by one or more persons aged sixty or over, with the younger generations learning from the older. These include the workshops of Josefina Ángeles, Amparo Álvarez Ángeles, Vicente Cázares, Carlos Derramadero Vega, and various branches of the Paloalto family. Most make traditional items with only subtle differences in style and decoration, and all focus almost entirely on pieces made with molds, with the exceptions of Judases and mojigangas. However, even in Celaya and the towns

La producción de cartonería sigue siendo altamente tradicional y casi en su totalidad es realizada por talleres familiares con generaciones de artesanos. La familia Lemus sigue siendo representativa, pero no domina aquí como lo hacen los Linares en la Ciudad de México. Hay varias familias que son importantes para el renacimiento de la artesanía en esta ciudad. Al igual que la familia Lemus, la mayoría está encabezada por una o más personas de sesenta años o más, y las generaciones más jóvenes aprenden de los mayores. Estos incluyen los talleres de Josefina Ángeles, Amparo Álvarez Ángeles, Vicente Cázares, Carlos Derramadero Vega y varias ramas de la familia Paloalto. La mayoría hace artículos tradicionales con solo diferencias sutiles en el estilo y la decoración, y todos se centran casi exclusivamente en piezas hechas con moldes, con la excepción de los Judas y las mojigangas. Sin embargo, incluso en Celaya y las ciudades que lo rodean, se ofrecen talleres para novatos, a menudo con cartoneros venerados como Alicia Méndez Juárez quien los dirige.

Alma Luisa Zarate Méndez selling figures
in Celaya in traditional dress

Alma Luisa Zarate Méndez vendiendo figuras
en Celaya en traje tradicional.

surrounding it, workshops for complete novices are offered, often with venerated cartoneros such as Alicia Méndez Juárez leading them.

Alicia Méndez Juárez and her daughter Rosa María Lemus have a connection to the Bernardino Lemus family. Méndez was his second wife, and Rosa María his daughter. However, their status as cartoneras in Celaya does not stem from this relationship. Méndez's roots go back much further than this. Her family originated in Yuriría, Guanajuato, and cartonería making extends back at least four generations. She started at age seven helping her parents. When they died, she was the only one of ten children who decided to continue the craft, working with her grandparents and great-grandparents. Eventually, she moved to Celaya, where at first she had to offer her products very cheaply.

This changed over the decades, almost entirely because of her and later her daughter's efforts. While their work can definitely be classed as Celaya cartonería, they have been a bit more innovative than many other artisans here. They have incorporated forms from Mexico City such as alebrijes and Catrinas. Dolls remain the backbone of the work, but in addition to the traditional Lupita, they create ballerinas, fairies, and mermaids, along with dolls with fiber hair, clothing, and other accessories. They create variously sized pieces, from miniatures to those meters tall. The miniature dolls are interesting because despite their size, they are still made the traditional way, by pasting and cutting paper from tiny molds.

Méndez's family is female dominated and lives in the tiny town called Tenería de Santuario, so traditional that you can still see people riding on horseback through the streets. Unlike the vast majority of artisans in Celaya, these two women work the craft full time, working with other family members such as Alba Lemus Méndez and Alma Luisa Zarate Méndez when there is much work. One reason for this is that the family actively promotes their products at competitions and fairs. They have a good sense of marketing, wearing traditional Celaya dress when they exhibit their products, aware of the importance of the tourist market.

Alicia Méndez Juárez y su hija Rosa María Lemus tienen un vínculo con la familia Bernardino Lemus. Méndez fue su segunda esposa, y Rosa María su hija. Sin embargo, su condición de cartoneras en Celaya no se deriva de esta relación. Las raíces de Méndez se remontan mucho más allá de esto. Su familia se originó en Yuriría, Guanajuato y la fabricación de cartonería se remonta por lo menos a cuatro generaciones. Comenzó a los siete años ayudando a sus padres. Cuando murieron, ella era la única de diez hijos que decidió continuar con el oficio, trabajando con sus abuelos y bisabuelos. Finalmente, se mudó a Celaya, donde al principio tenía que ofrecer sus productos a precios muy bajos.

Esto cambió a lo largo de las décadas, casi en su totalidad debido a los esfuerzos de ella y de su hija. Si bien su trabajo definitivamente se puede clasificar como la cartonería de Celaya, han sido un poco más innovadoras que muchos otros artesanos aquí. Han incorporado formas de la Ciudad de México como alebrijes y catrinas. Las muñecas siguen siendo la columna vertebral del trabajo, pero además de la tradicional Lupita, crean bailarinas, hadas y sirenas, junto con muñecas con pelo de fibra, ropa y otros accesorios. Crean piezas de diversos tamaños, desde miniaturas hasta de varios metros de altura. Las muñecas en miniatura son interesantes porque a pesar de su tamaño, aún se hacen de la manera tradicional, pegando y cortando papel a partir de moldes pequeños.

La familia de Méndez está dominada por mujeres y vive en el pequeño pueblo llamado Tenería de Santuario, tan tradicional que aún se puede ver a la gente montando a caballo por las calles. A diferencia de la gran mayoría de los artesanos en Celaya, estas dos mujeres trabajan la artesanía de tiempo completo, trabajan con otros miembros de la familia como Alba Lemus Méndez y Alma Luisa Zarate Méndez cuando hay mucho trabajo. Una razón para esto es que la familia promueve activamente sus productos en concursos y ferias. Tienen un buen sentido de la mercadotecnia, portando el vestido tradicional de Celaya cuando exhiben sus productos, conscientes de la importancia del mercado turístico.

MORE PEOPLE YOU SHOULD KNOW
The Teachers

Those from old-school families such as the Linares and the Lemuses, as well as many collectors of Mexican folk art, insist that "true" cartonería can come only from artisan families with generations of experience. While links to the past do seem to be important in this and other Mexican crafts, the majority of cartoneros today in Mexico are not from these kinds of families but instead learned the techniques from a teacher, sometimes through apprenticeship but more often through formal or semiformal classes. This rise of "nontraditional" cartoneros has meant the appearance of artisans who have gained recognition for a specialty, the reestablishment of cartonería in areas where it had been lost, and the establishment of it in areas where it had not been a part of the culture previously. The

following are just some examples, since there are many artisans making an impact.

Many cartoneros, especially those who use it as a primary source of income, teach classes, and many earn more from this than the creation of their art. One reason is the increasing visibility and popularity of items such as community altars for Day of the Dead and alebrijes. These classes have also had the effect of making Mexico City cartonería the dominant style in Mexico because most teachers are from that metropolitan area or have a strong artistic connection to the city.

Classes have spread cartonería making as far south as Chiapas and the Yucatán and as far north as Sinaloa and Chihuahua. In these new areas, the dominant technique is mostly freehand with frames

MÁS GENTE QUE DEBE CONOCER
Los maestros

Aquellos que pertenecen a familias de la vieja escuela como los Linares y los Lemus, así como muchos coleccionistas de arte popular mexicano, insisten en que la "verdadera" cartonería puede provenir solo de familias artesanas con generaciones de experiencia. Si bien los vínculos con el pasado parecen ser importantes en esta y otras artesanías mexicanas, la mayoría de los cartoneros de hoy en México no son de este tipo de familias, sino que aprendieron las técnicas de un maestro, a veces a través del aprendizaje, pero más a menudo a través de clases formales o semiformales. Este incremento de cartoneros "no tradicionales" ha significado la aparición de artesanos que han ganado reconocimiento por una especialidad, el restablecimiento de la cartonería en áreas donde se había perdido y el establecimiento de esta en áreas donde no había sido previamente parte de la cultura. Los siguientes son solo algunos ejemplos, ya que hay muchos artesanos que están teniendo un gran impacto.

Muchos cartoneros, especialmente aquellos que utilizan este oficio como fuente principal de ingresos, dan clases, y muchos ganan más haciendo esto que practicando su arte. Una razón es la creciente visibilidad y popularidad de objetos como los altares de la comunidad para el Día de Muertos y los alebrijes. Estas clases también han tenido el efecto de hacer de la cartonería de la Ciudad de México un estilo dominante en México porque la mayoría de los maestros son de esa área metropolitana o tienen una fuerte conexión artística con la ciudad.

Las clases han extendido la cartonería hacia el sur hasta Chiapas y Yucatán y hacia el norte hasta Sinaloa y Chihuahua. En estas nuevas áreas, la técnica dominante es mayormente a mano alzada con marcos para piezas más grandes, en lugar del uso de moldes. Las piezas creadas son muy similares a las que dominan en el área de la Ciudad de México: alebrijes y figuras de esqueletos (especialmente Catrinas). Como este fenómeno tiene, como máximo,

for larger pieces, rather than the use of molds. The pieces created are very similar to those that dominate in the Mexico City area: alebrijes and skeletal figures (especially Catrinas). Since this phenomenon is at most only a couple of decades old, there is usually little to distinguish a piece made in Mexico City from those made by new cartoneros in other parts of the country.

Some cartoneros have managed to make a significant reputation with their teaching, extending the craft both in Mexico and even abroad. Unfortunately, I have not found any teachers or institutions that are able to offer classes in the craft in any language other than Spanish.

solo un par de décadas, por lo general hay poco para distinguir una pieza hecha en la Ciudad de México de aquellas hechas por cartoneros nuevos en otras partes del país.

Algunos cartoneros han logrado crearse una reputación significativa con su enseñanza, extendiendo el oficio tanto en México como en el extranjero. Desafortunadamente, no he encontrado ningún profesor o institución que pueda ofrecer clases de artesanía en otro idioma que no sea el español.

Osvaldo Ruelas Ramírez

Osvaldo Ruelas Ramírez was born in a small town outside Celaya, Guanajuato. He is the founder of what may be the newest and most dynamic cartonería production in the state of Guanajuato, not in Celaya but in Salamanca, just west in the same Bajío region.

Unlike many Guanajuato cartoneros, his reputation does not stem from being from a cartonería family, but rather the high quality and innovation of his work. He was trained as a cartonero by artisan Rafael Hernandez, who gave a series of workshops in Salamanca and other parts of Guanajuato in the 1990s. Since then, Ruelas has been the axis of a growing collective of young people mostly under age thirty who work and socialize together, creating both traditional and novel designs. His base of operations is the Casa de Cultura in Salamanca, where he teaches.

Ruelas's own works tend to be fairly traditional, since he believes that the importance of cartonería stems from its role in Mexican culture and the human psyche. Nevertheless, he both respects and encourages the experimentation of his young students who have been ambitious. Their work includes

Osvaldo Ruelas Ramírez nació en un pequeño pueblo a las afueras de Celaya, Guanajuato. Es el fundador de la que puede ser la producción de cartonería más nueva y dinámica en el estado de Guanajuato, no en Celaya, sino en Salamanca, justo al oeste en la misma región del Bajío.

A diferencia de muchos cartoneros de Guanajuato, su reputación no proviene de ser de una familia de cartonería, sino de la alta calidad y la innovación de su trabajo. Fue capacitado como cartonero por el artesano Rafael Hernández, quien impartió una serie de talleres en Salamanca y otras partes de Guanajuato en los años noventa. Desde entonces, Ruelas ha sido el eje de un colectivo creciente de jóvenes, en su mayoría menores de treinta años, que trabajan y socializan juntos, creando diseños tanto tradicionales como novedosos. Su base de operaciones es la Casa de Cultura de Salamanca, donde imparte clases.

Las propias obras de Ruelas tienden a ser bastante tradicionales, ya que cree que la importancia de la cartonería se debe a su papel en la cultura mexicana y en la psique humana. Sin embargo, respeta y alienta la experimentación de sus

Osvaldo Ruelas with Catrina

Osvaldo Ruelas con Catrina

new takes on traditional designs, such as shocking-pink Judases, mojigangas, and small sculptures. These students tend to dominate the annual Celaya cartonería contest's "free design" categories. They also take cues from other handcrafts. José Eleazar Castro specializes in the making of figures and scenes that can be fully appreciated only when they are set in motion. This motion is provided with simple cranks, belts, and levers inspired by the area's wood toy tradition. Some of Ruela's students have won national awards such as Mexico's National Grand Prize of Folk Art.

Boxed scene with skeletal figures at a traditional pulquería by Oscar Becerra Mora

Escena en caja con figuras de esqueletos en una pulquería tradicional de Oscar Becerra Mora

jóvenes estudiantes que han sido ambiciosos. Su trabajo incluye nuevas interpretaciones de diseños tradicionales, como figuras de Judas, mojigangas y esculturas pequeñas de color rosa impactante. Estos estudiantes tienden a dominar las categorías de "diseño libre" del concurso anual de cartonería de Celaya. También toman ideas de otras artesanías. José Eleazar Castro se especializa en la fabricación de figuras y escenas que solo se pueden apreciar cuando se ponen en marcha. Este movimiento cuenta con simples manivelas, cintas y palancas inspiradas en la tradición del juguete de madera del área. Algunos de los estudiantes de Ruelas han ganado premios nacionales como el Gran Premio Nacional de Arte Popular de México.

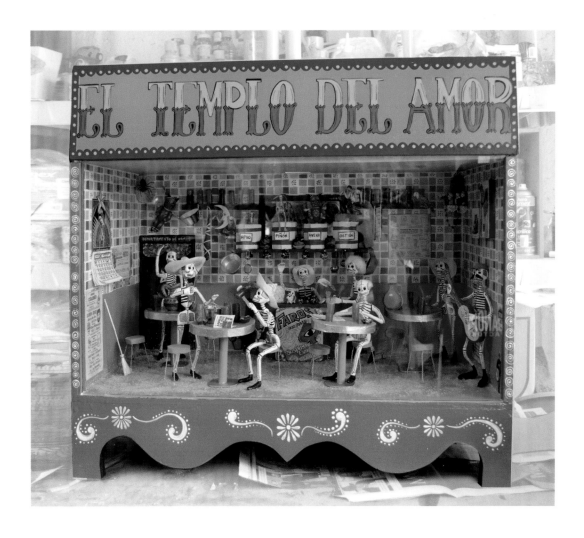

Oscar Becerra Mora

Becerra is a self-taught cartonero who specializes mostly in the making of alebrijes and small scenes with cartonería figures in boxes. However, most of his professional time is dedicated to teaching the craft to others, including internationally.

Born and raised in the northern part of Mexico City, Becerra is now based in the far south in the municipality of Tlalpan, near where city ends and forest begins, living with his wife and small child. He began working with cartonería as a hobby while in college in 2000, learning some basics from a family member. He developed most of his techniques himself by studying pieces made by others, including the Linares family, and by asking questions of fellow artisans. Despite graduating college with a degree in anthropology, he has since become a full-time artisan.

Much of his time is spent teaching classes at the Museo de Arte Popular in the center of Mexico City, where he works with children and other artisans. Since 2013, he has expanded his teaching to the international level despite almost no English ability. His first experience was with Denver Art Museum that year. He was invited back in 2014, not only to teach a class, but he was also commissioned to make a monumental alebrije, one of the first to be exhibited in the United States. It was on display at that museum, the Mexican Cultural Center, and at the Denver International Airport.

This was followed shortly thereafter by an invitation to demonstrate and teach alebrije making in Poland by the Polish embassy in Mexico. Becerra spent several weeks at the Ethnographic Museum in Warsaw, teaching the Spanish language to children and a number of adults as well. These classes have led to a group of Polish women now dedicated to the making of alebrijes in that country.

Becerra es un cartonero autodidacta que se especializa principalmente en la fabricación de alebrijes y pequeñas escenas con figuras de cartonería en cajas. Sin embargo, la mayor parte de su tiempo profesional está dedicado a enseñar el oficio a otros, incluso a nivel internacional.

Nacido y criado en la parte norte de la Ciudad de México, Becerra ahora reside en el extremo sur del municipio de Tlalpan, cerca de donde termina la ciudad y comienza el bosque, vive con su esposa y su hijo pequeño. Comenzó a trabajar con la cartonería como pasatiempo mientras estaba en la universidad en el año 2000, aprendió algunos conceptos básicos de un miembro de la familia. Él mismo desarrolló la mayoría de sus técnicas estudiando piezas hechas por otros, incluida la familia Linares, y haciendo preguntas a otros artesanos. A pesar de graduarse de la universidad con un título en antropología, desde entonces se ha convertido en un artesano de tiempo completo.

Pasa gran parte de su tiempo dando clases en el Museo de Arte Popular en el centro de la Ciudad de México, donde trabaja con niños y otros artesanos. Desde 2013, ha expandido su enseñanza a nivel internacional a pesar de que no habla bien inglés. Su primera experiencia fue con el Museo de Arte de Denver ese año. Fue invitado en 2014, no solo para dar clases, sino que también se le encargó hacer un alebrije monumental, uno de los primeros en exhibirse en Estados Unidos. Estuvo en exhibición en ese museo, en el Centro Cultural Mexicano y en el Aeropuerto Internacional de Denver.

Esto fue seguido poco después por una invitación para mostrar y enseñar la elaboración del alebrije en Polonia por parte de la embajada de Polonia en México. Becerra pasó varias semanas en el Museo Etnográfico de Varsovia, enseñando el idioma español a niños y también a varios adultos. Estas clases han llevado a que un grupo de mujeres polacas ahora se dediquen a la fabricación de alebrijes en ese país.

Oscar Becerra with one of his boxed
scenes at his workshop in Tlalpan

Óscar Becerra con una de sus escenas en
caja en su taller en Tlalpan.

Héctor Fernández Martínez

Héctor Fernández Martínez was born in the state of Oaxaca and eventually moved to Mexico City to study art at the prestigious La Esmeralda School. He began with cartonería as a teen, in conjunction with his work in educational theater making puppets. He has continued to work in this endeavor since starting his career over forty-five years ago, living in various locations such as Culiacán, Sinaloa, and Morelia, Michoacán, and with institutions such as the Secretariat of Fine Arts and the National Autonomous University of Mexico.

Thirty years ago, he moved to Villahermosa, Tabasco, to work for the state government there as an art promoter, teaching drawing and other visual arts. Cartonería was initially reserved for projects related to holidays such as Day of the Dead

Héctor Fernández Martínez nació en el estado de Oaxaca y finalmente se mudó a la Ciudad de México para estudiar arte en la prestigiosa Escuela La Esmeralda. Comenzó con la cartonería cuando era un adolescente, junto con su trabajo en teatro educativo haciendo títeres. Ha continuado trabajando en esta actividad desde que comenzó su carrera hace más de cuarenta y cinco años, ha vivido en varios lugares como Culiacán, Sinaloa y Morelia, Michoacán, y ha trabajado con instituciones como la Secretaría de Bellas Artes y la Universidad Nacional Autónoma de México.

Hace treinta años, se mudó a Villahermosa, Tabasco, para trabajar para el gobierno del estado como promotor de arte, enseñando dibujo y otras artes visuales. La cartonería se reservó inicialmente para proyectos relacionados con días festivos como el Día de Muertos y la Navidad. Él continúa haciendo esto con proyectos como una exhibición navideña que muestra las diferentes etnias indígenas de México. Su enseñanza ha evolucionado para

and Christmas. He continues to do this with projects such as a Christmas exhibit depicting the various indigenous ethnicities of Mexico. His teaching has evolved to working mostly with youth, and while other artistic endeavors have not been abandoned, cartonería has become a principal activity as an economical means to introduce, or sometimes reintroduce, children and teens to artistic expression.

Cartonería is not a traditional handcraft of this southeastern Mexican state, so Fernandez is essentially establishing it at least in the state of Tabasco. Much of his students' work is classic figures from the Mexico City tradition: skeletons, skulls, and alebrijes, along with puppets and masks. Fernandez estimates that he has taught over 1,500 students the technique, with about 600 people he knows of who still make cartonería either full or part time.

Arts and Trades Factory

While there is no single outstanding teacher associated with this institution, it is hard to overstate the importance of the Fábrica de Artes y Oficios (FARO) to the development of cartonería in the past twenty years or so in Mexico City. Its purpose is to teach trades, handcrafts, and arts to some of the poorest residents in Mexico City, to provide skills to start small businesses and to act as a cultural center. The first FARO was established in the far east of the city. Its success has since led to three other FARO centers.

Working with cartonería started when FARO was founded in 2000, but the first activities were projects rather than formal classes, since the craft was not considered part of its main activities. The popularity of monumental pieces and alebrijes eventually changed this, starting in 2005. In that year, FARO sponsored a concert by the popular ska band Panteón Rococó. An idea emerged for FARO to make a monumental-sized *tzompantli* (Aztec rack for enemy skulls) for the main stage, with meters-tall skulls and the letters "FARO" filling the space. The success of this project showed the possibilities for commercial and artistic use of the medium.

trabajar principalmente con jóvenes, y aunque otros esfuerzos artísticos no han sido abandonados, la cartonería se ha convertido en una actividad principal como un medio económico para introducir, o a veces reintroducir, a los niños y a los adolescentes en la expresión artística.

La cartonería no es una artesanía tradicional de este estado del sureste de México, por lo que Fernández la está estableciendo esencialmente al menos en el estado de Tabasco. Gran parte del trabajo de sus alumnos son figuras clásicas de la tradición de la Ciudad de México: esqueletos, calaveras y alebrijes, junto con títeres y máscaras. Fernández estima que ha enseñado la técnica a más de 1,500 estudiantes, con cerca de 600 personas que sabe que aún hacen cartonería de tiempo completo o de medio tiempo.

Fábrica de Artes y Oficios

Si bien no hay un solo maestro destacado asociado con esta institución, no se puede exagerar la importancia que ha tenido la Fábrica de Artes y Oficios (FARO) para el desarrollo de la cartonería en los últimos veinte años en la Ciudad de México. Su propósito es enseñar oficios, artesanías y artes a algunos de los residentes más pobres de la Ciudad de México, proporcionar habilidades para iniciar pequeñas empresas y actuar como un centro cultural. La primera FARO se estableció en el extremo este de la ciudad. Su éxito ha llevado desde entonces a crear otros tres centros FARO.

El trabajo con la cartonería comenzó cuando la FARO se fundó en el año 2000, pero las primeras actividades fueron proyectos en lugar de clases formales, ya que la artesanía no se consideraba parte de sus actividades principales. La popularidad de las piezas monumentales y alebrijes eventualmente cambió esto, a partir de 2005. En ese año, la FARO patrocinó un concierto de la popular banda de ska Panteón Rococó. La FARO tuvo la idea de hacer un tzompantli (bastidor azteca para cráneos enemigos) de tamaño monumental para el escenario principal, con cráneos con varios metros de altura y las letras "FARO" para llenar el espacio. El éxito de este proyecto mostró las posibilidades del uso comercial y artístico del medio.

Soon after, FARO students and others participated in events sponsored by civic associations and businesses, primarily in the making of monumental cartonería pieces. One in particular was sponsored by Volkswagen for its 100th anniversary, for which FARO made a *Vocho-trajinera* (which roughly translates to "boat-Beetle") combining an image of the Volkswagen Beetle with that of the traditional flat-bottomed boats used on the canals of Xochimilco in the south of Mexico City. This piece won first place, solidifying the status of monumental works for the institution.

Cartonería is one of the classes most in demand at FARO, and space fills quickly with thirty or forty students each trimester at the original campus alone. Over 1,600 students have taken cartonería classes at the institution since they were offered, which does not include those who have participated in projects at a more informal level. Numerous alumni have gone on to create businesses, become teachers, and even win awards for their work.

The classes attract three types of students: those who do it as a hobby, those interested in it as an artistic medium, and those looking to earn some money. Most students come to the classes with little or no idea of how cartonería is made or its history. Those who do know something generally come from a family or community where cartonería is still important but may have declined. Most of FARO's completely novice students have discovered the craft through the Day of the Dead and Alebrije Parade events in Mexico City. FARO's classes have been the template for other institutions. One thing that distinguishes FARO's classes is a focus on festival and event use of cartonería, rather than the making of pieces for collectors.

Poco después, los estudiantes de la FARO y otros participaron en eventos patrocinados por asociaciones cívicas y empresas, principalmente en la fabricación de piezas de cartonería monumental. Uno en particular fue patrocinado por Volkswagen para su centenario, para el cual la FARO hizo un Vocho-trajinera combinando una imagen del Volkswagen Beetle con la de los tradicionales botes de fondo plano utilizados en los canales de Xochimilco en el sur de la Ciudad de México. Esta pieza ganó el primer lugar, solidificando el estatus de las obras monumentales para la institución.

La cartonería es una de las clases más solicitadas en la FARO, y el espacio se llena rápidamente con treinta o cuarenta estudiantes cada trimestre tan solo en el campus original. Más de 1,600 estudiantes han tomado clases de cartonería en la institución desde que se ofrecieron, lo que no incluye a aquellos que han participado en proyectos a un nivel más informal. Numerosos exalumnos han creado empresas, se han convertido en maestros e incluso han ganado premios por su trabajo.

Las clases atraen a tres tipos de estudiantes: aquellos que lo hacen como pasatiempo, aquellos interesados en él como un medio artístico y aquellos que buscan ganar algo de dinero. La mayoría de los estudiantes vienen a las clases con poca o ninguna idea de cómo se hace la cartonería o su historia. Quienes sí saben algo, generalmente provienen de una familia o comunidad donde la cartonería sigue siendo importante, pero puede haber disminuido su apreciación. La mayoría de los estudiantes novatos de la FARO han descubierto el oficio a través de los eventos del Día de Muertos y el Desfile de Alebrijes en la Ciudad de México. Las clases de la FARO han sido el modelo a seguir para otras instituciones. Una cosa que distingue a las clases de la FARO es un enfoque en el uso de cartonería en festivales y eventos, en lugar de la fabricación de piezas para coleccionistas.

CARTONEROS PRESERVING AND EXPANDING
MORE-TRADITIONAL WORK

CARTONEROS QUE PRESERVAN Y EXPANDEN
EL TRABAJO MÁS TRADICIONAL

Sotero Lemus Gervasio

The story of Sotero Lemus Gervasio is important and unique. Lemus is a descendent of the Bernardino Lemus family but was born and raised in the Mexico City metropolitan area. In the mid-twentieth century, many in Celaya had to migrate to other parts of Mexico to look for economic opportunities. They primarily went to the Mexico City area and Puebla. Leobardo Lemus Flores was one of these, who moved to Mexico City in the 1960s to work in construction. He had married Leonor Gervasio Méndez, also from a Celaya cartonería family. By the 1970s, the family needed another source of income and, drawing upon their heritage, obtained molds from Celaya to start producing and selling Lupitas and other items. The business took off when Gervasio began selling pieces in front of the old National Museum of Folk Arts and Industries in downtown Mexico City, attracting the attention of the institution's authorities.

Their children grew up working the craft in the 1970s, with son Sotero Lemus Gervasio obtaining status as a cartonero in Mexico City. Molds, new and old, fill many of the shelves that line the walls of the workshop today. His most prized molds are those 100 years old in clay from Celaya, which he still uses, although most of his molds are from plaster or cement. Lemus recognizes that the cartonería world is rapidly changing but believes there is still a place for traditional pieces, made in the traditional manner.

La historia de Sotero Lemus Gervasio es importante y única. Lemus es un descendiente de la familia Bernardino Lemus, pero nació y creció en el área metropolitana de la Ciudad de México. A mediados del siglo XX, muchos en Celaya tuvieron que emigrar a otras partes de México para buscar oportunidades de trabajo. Se fueron principalmente al área de la Ciudad de México y Puebla. Leobardo Lemus Flores fue uno de ellos, quien se mudó a la Ciudad de México en la década de 1960 para trabajar en la construcción. Se había casado con Leonor Gervasio Méndez, también de una familia de cartonería de Celaya. Para la década de 1970, la familia necesitaba otra fuente de ingresos y, basándose en su herencia, obtuvieron moldes de Celaya para comenzar a producir y vender Lupitas y otros artículos. El negocio despegó cuando Gervasio comenzó a vender piezas frente al antiguo Museo Nacional de Artes e Industrias Populares en el centro de la Ciudad de México, atrayendo la atención de las autoridades de la institución.

Sus hijos crecieron trabajando la artesanía en la década de 1970, con el hijo Sotero Lemus Gervasio obteniendo el estatus de cartonero en la Ciudad de México. Los moldes, nuevos y viejos, llenan muchos de los estantes que cubren las paredes del taller hoy en día. Sus moldes más preciados son los que están hechos de barro, tienen 100 años de antigüedad y provienen de Celaya. Todavía los utilizan, aunque la mayoría de sus moldes son de yeso o cemento. Lemus reconoce que el mundo de la cartonería está cambiando rápidamente, pero cree que todavía hay un lugar para las piezas tradicionales, hechas de manera tradicional.

Sotero Lemus with mold at his workshop Sotero Lemus con molde en su taller

He has benefited by the fact that cartonería has become a growing cultural phenomenon here. Lemus has adapted forms and techniques found in this city, as well as taken art classes at the prestigious Academy of San Carlos. The basis of his work is still figures produced by molds, but he has also worked with reed frames and has experimented with adding other elements such as springs to give different movements. His most successful individual piece was a 12-meter-tall figure of Don Quixote on horseback, which toured parts of Mexico, appearing at the National Palace and the Festival Internacional Cervantina in Guanajuato. Sotero still works with his mother and sister at the family workshop, now just outside the city proper, but neither he nor his sister has any children to take over after them.

Se ha beneficiado por el hecho de que la cartonería se ha convertido aquí en un fenómeno cultural creciente. Lemus ha adaptado las formas y técnicas encontradas en esta ciudad, también ha tomado clases de arte en la prestigiosa Academia de San Carlos. La base de su trabajo son las figuras producidas por moldes, pero también ha trabajado con marcos de carrizo y ha experimentado con la adición de otros elementos como resortes para dar diferentes movimientos. Su pieza individual más exitosa fue una figura de 12 metros de altura de Don Quijote a caballo, que recorrió partes de México, se presentó en el Palacio Nacional y en el Festival Internacional Cervantino en Guanajuato. Sotero aún trabaja con su madre y su hermana en el taller familiar, ahora en las afueras de la ciudad, pero ni él ni su hermana tienen hijos que se hagan cargo del taller después de ellos.

Hermés Arroyo Guerrero

Hermés Arroyo is a jack-of-all-trades artisan, able to work with wood, plaster, fabric, gold leaf, ceramic, and other materials aside from paper and paste. He began his career apprenticing as a child with a friend's father, Género Almanza. Almanza specialized in the making, repairing, and restoration of religious images, festival items, and church interiors. In San Miguel de Allende, Guanajuato, such artisans are called *santeros* after the word for saint. However, Almanza did not make the giant puppets called mojigangas that have made Arroyo a major part of preserving local culture.

Born in 1950, Arroyo grew up in San Miguel, mostly before it grew to its current size. Arroyo recalls seeing mojigangas as a child in pre-Christmas processions, made by a cartonero named Don Pitos. Arroyo's development as an artisan was primarily with Almanza, but it also included fine-arts classes in San Miguel and Monterrey. By the age of seventeen, Arroyo was accepted into the santeros' guild and was able to take on his own commissions, which included becoming the caretaker of several

Hermés Arroyo es un artesano mil usos capaz de trabajar con madera, yeso, tela, pan de oro, cerámica y otros materiales además del papel y el engrudo. Comenzó su carrera profesional de niño con el padre de un amigo, Género Almanza. Almanza se especializó en la fabricación, reparación y restauración de imágenes religiosas, artículos de festivales e interiores de iglesias. En San Miguel de Allende, Guanajuato, a estos artesanos se les llama santeros por la palabra santo. Sin embargo, Almanza no hizo los títeres gigantes llamados mojigangas que han hecho de Arroyo una pieza importante en la preservación de la cultura local.

Nacido en 1950, Arroyo creció en San Miguel, principalmente antes de que esta ciudad creciera a su tamaño actual. Arroyo recuerda haber visto mojigangas cuando era niño en las procesiones previas a la Navidad, hechas por un cartonero llamado Don Pitos. El desarrollo de Arroyo como artesano fue principalmente con Almanza, pero también incluyó clases de bellas artes en San Miguel y Monterrey. A la edad de diecisiete años, Arroyo

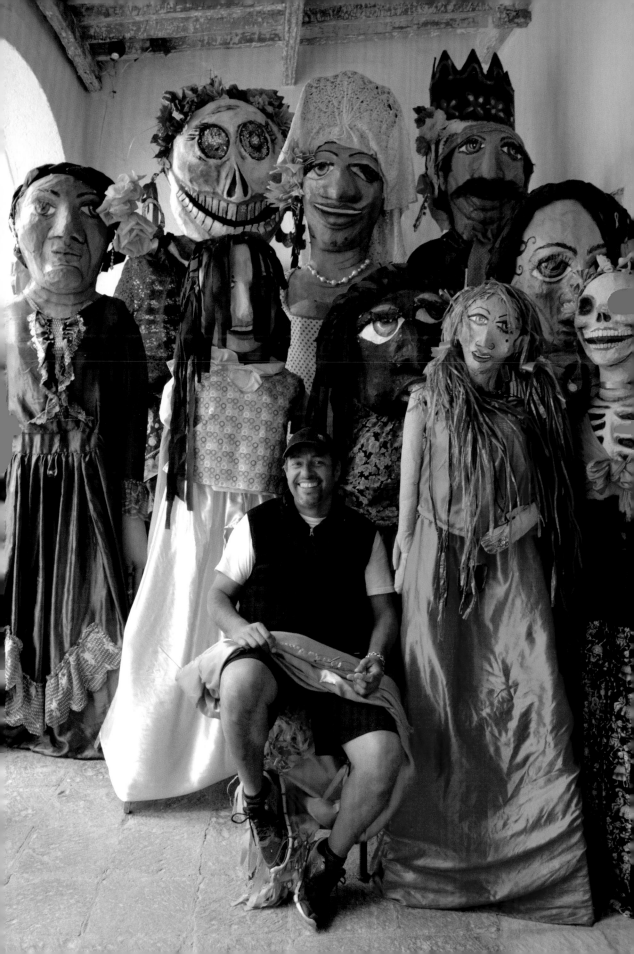

local churches. He also began teaching handcrafts, especially at the El Charco del Ingenio Botanical Gardens, working with environmentally friendly materials, and at a special-needs school in the nearby town of Comonfort.

His work with mojigangas began in the early 1990s, when a local French expat, who was also a puppeteer, asked Arroyo to make mojigangas for a local festival in the neighborhood of El Valle de Maíz. The skeleton and devil figures he made were very successful despite being weighing about 50 kilos. Since then, Arroyo has worked to make the figures lighter, now rarely surpassing 20 kilos. He has also replaced the normal hemp shoulder straps with those made from inner tubes, which are not only more comfortable—they make the puppet bounce more when danced.

Although most of his paid work relates to mojigangas, he has not abandoned his other crafts. In fact, he divides his work into "business" (using the English word) and cultural, with much of the business income supporting the rest. He never married or had children but still works with members of the family in his parents' home on San Francisco Street in the historic center of the city, which is filled with mojigangas to greet visitors.

Arroyo's work has been exhibited and bought for collections in various parts of Mexico and the United States. One purpose of the exhibitions is the preservation of San Miguel's uses for mojigangas. His work in this now-bicultural city has attracted a number of others into the making and preservation of mojigangas. One of these is American Cindi Olsman, who has a doctorate in psychology but fell in love with mojigangas when she saw them in San Miguel. She met Arroyo in his small workshop in the chapel and has been a friend and colleague of his ever since. She returned to Philadelphia to make and work with mojigangas there, living there full time. More recently, she has begun to divide her time between the United States and San Miguel Allende, working directly with Arroyo again.

fue aceptado en el gremio de santeros y pudo realizar los encargos que le hacían, que incluían convertirse en el cuidador de varias iglesias locales. También comenzó a enseñar artesanía, especialmente en los Jardines Botánicos de El Charco del Ingenio, trabajando con materiales ecológicos y en una escuela de necesidades especiales en la ciudad cercana de Comonfort.

Su trabajo con mojigangas comenzó a principios de la década de 1990, cuando un expatriado francés local, que también era titiritero, le pidió a Arroyo que hiciera mojigangas para un festival local en el barrio de El Valle de Maíz. Las figuras de esqueleto y demonio que hizo fueron muy exitosas a pesar de que pesaban unos 50 kilos. Desde entonces, Arroyo ha trabajado para hacer las figuras más ligeras, ahora rara vez pesan más de 20 kilos. También ha reemplazado las correas de hombro de cáñamo normales con las hechas con tubos interiores, que no solo son más cómodas, sino que hacen que el títere rebote más cuando baila.

Aunque la mayor parte de su trabajo remunerado se relaciona con mojigangas, él no ha abandonado sus otras artesanías. De hecho, divide su trabajo en "business" (usando la palabra en inglés) y cultural, con gran parte de los ingresos del negocio que apoyan al resto. Nunca se casó ni tuvo hijos, pero aún trabaja con miembros de la familia en la casa de sus padres en la calle San Francisco, en el centro histórico de la ciudad, que está llena de mojigangas para saludar a los visitantes.

La obra de Arroyo ha sido expuesta y comprada para colecciones en varias partes de México y Estados Unidos. Uno de los propósitos de las exposiciones es la preservación de los usos de San Miguel para las mojigangas. Su trabajo en esta ciudad ahora bicultural ha atraído a muchos otros a la fabricación y conservación de mojigangas. Una de ellas es la estadounidense Cindi Olsman, quien tiene un doctorado en psicología, pero se enamoró de las mojigangas cuando las vio en San Miguel. Ella conoció a Arroyo en su pequeño taller en la capilla y ha sido amigo y colega suyo desde entonces. Regresó a Filadelfia para hacer y trabajar con mojigangas en esa ciudad, vivió allí de tiempo completo. Más recientemente, comenzó a dividir su tiempo entre los Estados Unidos y San Miguel de Allende, trabajando de nuevo directamente con Arroyo.

Hermés Arroyo with mojigangas at his home/workshop in San Miguel

Hermés Arroyo con mojigangas en su casa/taller en San Miguel

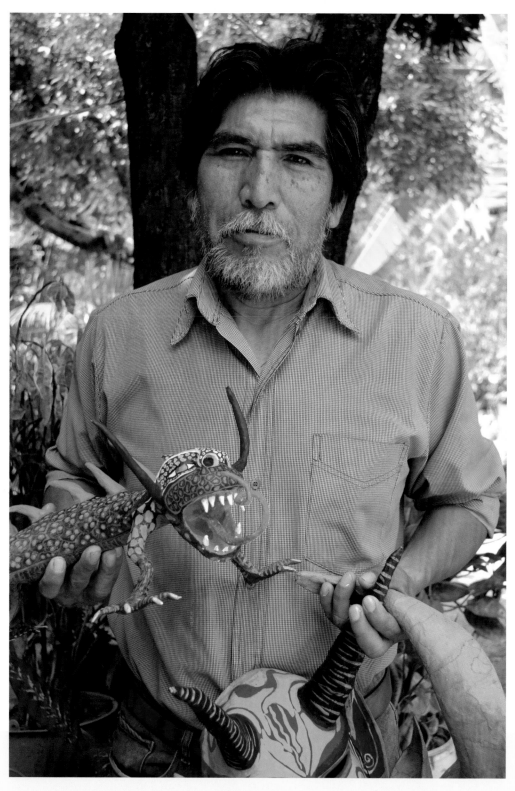

Alfonso Morales with alebrije Alfonso Morales con alebrije

Alfonso Morales Vázquez

Just south of Mexico City, the small state of Morelos is not one of Mexico's major handcraft producers. Cartonería has a similar history here as in Mexico City and Guanajuato. What distinguishes the craft is that it is still almost entirely tied to the festival calendar (piñatas, Judases, etc.), and the use of reed frames is very common, since the plants grow in the state's still-abundant wetlands. In the past decade or so, alebrije making has become popular, especially among younger craftsmen due to influence from Mexico City. This influence has made the technique popular enough that there is now a statewide competition for cartonería.

Alfonso Morales Vázquez is from a small community called Tlatenchi, just outside the town of Jojutla, in southern Morelos. Morales began his handcraft career as a potter, specializing mostly in making figures of farmworkers and farm animals. In 2000, he became exposed to cartonería techniques through his son, who was learning in school. Seeing similarities with his clay work, Morales learned through experimentation, especially through making iguanas and other reptiles.

By mid-decade, he had his first competition with the technique in his home state. However, since cartonería was not yet widely practiced, his pieces went into a miscellaneous category, competing with those made of wood, metal, etc. The work received positive attention, so Morales continued to develop his craft mostly by researching on the internet, finding the work of Susana Buyo and then of Pedro Linares.

By 2007, his work began to sell, especially small skeletal figures and toys, which reminded older people of similar items from their childhoods. In this same year, Morales competed in the inaugural version of the Monumental Alebrije Parade of the Museo de Arte Popular in Mexico City, despite his distance from the capital. While they did not win, the exposure was instrumental in establishing a reputation outside the state of Morelos. This led to an invitation to Monterrey to represent his state in cartonería, and since then, his work has been profiled in various local and Mexico City newspapers.

Justo al sur de la Ciudad de México, el pequeño estado de Morelos no es uno de los principales productores de artesanía de México. La cartonería tiene una historia similar aquí como en la Ciudad de México y Guanajuato. Lo que distingue a este oficio es que todavía está casi totalmente vinculado al calendario de festivales (piñatas, Judas, etc.), y el uso de marcos de carrizo es muy común, ya que las plantas crecen en los humedales aún abundantes del estado. En la última década, más o menos, la fabricación de alebrijes se ha vuelto popular, especialmente entre los artesanos más jóvenes debido a la influencia de la Ciudad de México. Esta influencia ha hecho que la técnica sea lo suficientemente popular como para que ahora exista un concurso estatal para la cartonería.

Alfonso Morales Vázquez es originario de una pequeña comunidad llamada Tlatenchi, a las afueras de la ciudad de Jojutla, en el sur de Morelos. Morales comenzó su carrera artesanal como alfarero, especializándose principalmente en hacer figuras de trabajadores agrícolas y animales de granja. En el año 2000, se expuso a técnicas de cartonería a través de su hijo, que estaba aprendiendo en la escuela. Al ver similitudes con su trabajo de barro, Morales aprendió a través de la experimentación, especialmente a través de la fabricación de iguanas y otros reptiles.

A mediados de la década, participó en su primer concurso con la técnica en su estado natal. Sin embargo, dado que la cartonería aún no se practicaba ampliamente, sus piezas entraron en una categoría miscelánea, compitiendo con las de madera, metal, etc. El trabajo recibió una atención positiva, por lo que Morales continuó desarrollando su oficio principalmente investigando en Internet, en donde encontró La obra de Susana Buyo y luego de Pedro Linares.

Unlike many artisans new to the technique, Morales has established a family workshop called Taller de Cartonería Morales, which works both in the creation of mostly traditional objects and in teaching. All his children and a number of grandchildren work here on a full-time basis. This workshop was originally dedicated to clay but has since completely changed to paper and paste. However, this does not mean that he is against those who work in different settings or those who innovate in designs or materials, since he believes that the value of the craft lies in the talent of the craftsman. Morales himself also promotes the work of other cartoneros from his home municipality.

His work has made cartonería popular in the Jojutla area, finding many people interested in the craft, especially the making of Catrinas, iguanas, Judases, and alebrijes. In 2012, Morales brought back the tradition of the Burning of Judas here, personally making monumental figures for the occasion that are over 5 meters tall and worth between 2,000 and 7,000 pesos each. However, he insists on only devil-like Judases instead of those patterned after political or popular culture figures.

Sales of his pieces have expanded to various parts of Morelos, especially at festivals and into the gift shops of the folk art museums. Some clients have sought him out in the tiny community of Tlatenchi. Morales and family still regularly participate and win prizes in the Mexico City Alebrije Parade.

En 2007, su trabajo comenzó a venderse, especialmente pequeñas figuras de esqueletos y juguetes, que recordaban a las personas mayores los artículos que eran similares a los de su infancia. En este mismo año, Morales compitió en la versión inaugural del Desfile Monumental de Alebrijes del Museo de Arte Popular en la Ciudad de México, a pesar de su distancia de la capital. Si bien no ganaron, la exposición fue fundamental para establecer una reputación fuera del estado de Morelos. Esto llevó a una invitación a Monterrey para representar a su estado en la cartonería, y desde entonces, su trabajo ha sido descrito en varios periódicos locales y de la Ciudad de México.

A diferencia de muchos artesanos nuevos en la técnica, Morales ha establecido un taller familiar llamado Taller de Cartonería Morales, que trabaja tanto en la creación de objetos en su mayoría tradicionales como en la enseñanza. Todos sus hijos y varios nietos trabajan aquí de tiempo completo. Este taller originalmente se dedicó a trabajar el barro, pero desde entonces ha cambiado completamente a papel y engrudo. Sin embargo, esto no significa que está en contra de quienes trabajan en diferentes entornos o de quienes innovan en diseños o materiales, ya que cree que el valor del oficio reside en el talento del artesano. El mismo Morales también promueve el trabajo de otros cartoneros de su municipio de origen.

Su trabajo ha hecho que la cartonería sea popular en el área de Jojutla, encontrando a muchas personas interesadas en la artesanía, especialmente en la elaboración de catrinas, iguanas, figuras de Judas y alebrijes. En 2012, Morales recuperó la tradición de la Quema de Judas aquí, haciendo figuras monumentales para la ocasión, que tienen más de 5 metros de altura y un valor de entre 2,000 y 7,000 pesos cada una. Sin embargo, insiste en que solo hacer Judas que se parezcan a un demonio, en lugar de los que que se parecen a figuras de la cultura popular o la política.

Las ventas de sus piezas se han expandido a varias partes de Morelos, especialmente en festivales y en las tiendas de regalos de los museos de arte popular. Algunos clientes lo han buscado en la pequeña comunidad de Tlatenchi. Morales y su familia todavía participan regularmente y ganan premios en el Desfile de Alebrijes de la Ciudad de México.

Rodolfo Villena Hernández

Rodolfo Villena Hernández is by far the best-known
cartonero in the state of Puebla, mostly through
his work creating monumental altars with cartonería
figures. He was raised in the state capital of Puebla
but by the early 1990s was living in Mexico City,
involved in theater production.

In 1990, he took at class in cartonería with
Susana Buyo, and although he was interested in
skeletal figures and the like rather than alebrijes,
she worked with him. It was more of a hobby at
first. He built his first monumental altar in his
garage in the Coyoacán district of Mexico City

Rodolfo Villena Hernández es, con mucho, el car-
tonero más conocido en el estado de Puebla,
principalmente a través de su trabajo de creación
de altares monumentales con figuras de cartonería.
Creció en la capital del estado de Puebla, pero a
principios de la década de 1990 vivía en la Ciudad
de México y participaba en la producción
teatral.

En 1990, tomó clases de cartonería con Susana
Buyo, y aunque estaba interesado en figuras de
esqueletos y similares en lugar de alebrijes, ella
trabajó con él. Era más como un pasatiempo al
principio. Construyó su primer altar monumental
en su garaje en el distrito de Coyoacán de la Ciudad
de México y recibió mucha atención positiva de
amigos y vecinos. En 1996, trabajaba de tiempo
completo en el oficio. Se concentró en hacer altares
para participar en concursos comunitarios, espe-
cialmente para el Día de Muertos. Recuerda por

and received much positive attention from friends and neighbors. By 1996, he had become involved full time in the craft. He concentrated on making altars to participate in community competitions, especially for Day of the Dead. He recalls a line of people for the first time waiting to see his creation in the main plaza of Coyoacán, amazed that it was so popular.

For personal reasons, he moved back to his home state by the end of the decade. The reputation from Mexico City competitions opened doors, allowing him work in the making of monumental altars in Puebla. He switched from altars for competitions to those on commission, mostly from local and state government agencies. By far his busiest season is the months and weeks leading up to Day of the Dead, but he is regularly commissioned to make altars for Holy Week, Corpus Christi, and other holidays, as well as Nativity scenes. Like the Linares family, Villena's skeletal figures for these altars are representations of people and activities in life, as well as homages to historical and popular figures, often created with a sense of irony.

Most of his work is related to the state of Puebla, exhibited there or representing the state in other parts of Mexico and abroad. He most regularly exhibits in the city of Puebla and his mother's hometown of Atlixco in venues such as convention centers, main squares, and museums. Outside Puebla, his work has been exhibited at the Museo de Arte Popular in Mexico City (which named him a "grand master"), multiple times at the National Museum of Mexican Art in Chicago, and at other locations. In 2015, Villena was commissioned to create a major work for the Mexican embassy in London, invited to spend a couple of weeks not only to promote his work but also represent the state of Puebla.

primera vez a una fila de personas que esperaban ver su creación en la plaza principal de Coyoacán, asombrado de que fuera tan popular.

Por motivos personales, regresó a su estado natal a fines de la década. Su reputación en los concursos de la Ciudad de México le abrió las puertas, permitiéndole trabajar en la construcción de altares monumentales en Puebla. Cambió de altares para concursos a aquellos por encargo, principalmente de parte de agencias gubernamentales locales y estatales. Con mucho, su temporada más ocupada son los meses y las semanas previas al Día de Muertos, pero se le encarga regularmente que haga altares para la Semana Santa, el Corpus Christi y otros días festivos, así como nacimientos en la época de Navidad. Al igual que la familia Linares, las figuras de esqueletos de Villena para estos altares son representaciones de personas y actividades en la vida, así como homenajes a figuras históricas y populares, a menudo creadas con un sentido irónico.

La mayor parte de su trabajo está relacionado con el estado de Puebla, que se exhibe allí o representa al estado en otras partes de México y en el extranjero. Expone regularmente en la ciudad de Puebla y en la ciudad natal de su madre, Atlixco, en lugares como centros de convenciones, plazas principales y museos. Fuera de Puebla, su trabajo se ha exhibido en el Museo de Arte Popular de la Ciudad de México (que lo nombró un "gran maestro"), varias veces en el Museo Nacional de Arte Mexicano en Chicago y en otros lugares. En 2015, Villena recibió el encargo de crear una importante obra para la embajada de México en Londres, invitado a pasar un par de semanas no solo para promocionar su trabajo, sino también para representar al estado de Puebla.

Like the Linares family, his cultural and artistic success has not translated into much economic success. Villena's workshop is based in a humble structure that he rents cheaply from a neighbor, located in an old industrial corridor on the old highway connecting of the city of Puebla to the city of Tlaxcala. The only thing that distinguishes the workshop on the outside is his name on the door. Like other cartoneros, his two-room workshop is filled with materials, pieces in various states of completion, and numerous awards and other recognitions on the walls. However, it is a lot better organized than most artisans.

Prior to Villena's work in Puebla, the state had (and still has) some cartoneros, primarily toy makers with roots in Celaya, but cartonería was not a major, visible aspect of the state's culture. Villena has established the monumental altars as a tradition in central Puebla, but it has not spread beyond that, because most municipalities are poor and cannot afford his services. He regularly teaches students in Puebla, but he remains the only cartonero who is dedicated full time to the making of altars, with no apprentices or heirs apparent to his work. This may be because of the way he works, alone with no helpers, unlike those who work on monumental projects in the Mexico City area. It remains to be seen if the tradition that Villena founded can develop over the next decade or so into something that can survive his retirement.

Al igual que la familia Linares, su éxito cultural y artístico no se ha traducido en mucho éxito económico. El taller de Villena se basa en una estructura humilde que alquila a un bajo precio a un vecino, ubicado en un viejo corredor industrial en la antigua carretera que conecta a la ciudad de Puebla con la ciudad de Tlaxcala. Lo único que distingue el taller en el exterior es su nombre en la puerta. Al igual que otros cartoneros, su taller de dos salas está lleno de materiales, piezas en diferentes estados de finalización y numerosos premios y otros reconocimientos en las paredes. Sin embargo, está mucho mejor organizado que la mayoría de los artesanos.

Antes del trabajo de Villena en Puebla, el estado contaba (y todavía cuenta) con algunos cartoneros, principalmente fabricantes de juguetes con raíces en Celaya, pero la cartonería no era un aspecto importante y visible de la cultura del estado. Villena ha establecido los altares monumentales como una tradición en el centro de Puebla, pero no se ha extendido más allá de eso, porque la mayoría de los municipios son pobres y no pueden costear sus servicios. Enseña regularmente a estudiantes en Puebla, pero sigue siendo el único cartonero que se dedica de tiempo completo a la creación de altares, sin aprendices ni herederos aparentes en su trabajo. Esto puede deberse a la forma en que trabaja, solo, sin ayudantes, a diferencia de los que trabajan en proyectos monumentales en el área de la Ciudad de México. Queda por verse si la tradición que fundó Villena se puede desarrollar durante la próxima década o un poco más para que esta sobreviva cuando él se retire.

Saulo and Mario Moreno

Saulo Moreno (1933–2018) was a respected artisan among collector and folk art experts in Mexico, but his work is not widely known because he was eccentric and elusive, with a limited production.

Moreno was born in a small town in Puebla but raised in Mexico City, where he began making toys and figures using scraps he collected from other craftspeople, especially wood and metal. His grandmother had a stand in the Merced market in Mexico City, where he was impressed seeing the piñatas, Judases, and other handcrafts for sale.

His artistic talent led him to attend the Academy of San Carlos in 1950. However, after only a year he dropped out, both because of finances and

Saulo Moreno (1933–2018) fue un artesano respetado entre coleccionistas y expertos en arte popular en México, pero su trabajo no es muy conocido porque era excéntrico y esquivo, con una producción limitada.

Moreno nació en un pequeño pueblo de Puebla pero se crio en la Ciudad de México, donde comenzó a hacer juguetes y figuras con desechos que tiraban otros artesanos, especialmente madera y metal. Su abuela tenía un puesto en el mercado de la Merced en la Ciudad de México, donde quedó impresionado al ver las piñatas, los Judas y otras artesanías en venta.

Su talento artístico lo llevó a asistir a la Academia de San Carlos en 1950. Sin embargo, solo después de un año abandonó sus estudios, tanto por cuestiones financieras como por la rigidez del mundo del arte académico que lo dejó con un mal sabor de boca por el resto de su vida. Finalmente,

because the rigidity of the academic art world left him with a bad taste for the rest of his life. Eventually, life brought him out of the city and to the small mountain town of Tlalpujahua, Michoacán, where he lived with his second wife and five children in nearly abject poverty.

Saulo Moreno developed and named his cartonería figures "alambroides," in no small part because the working of the wire (*alambre* in Spanish) for his pieces was as important, if not more important, then the layers of cartonería. More often than not, much of the wire is not covered in paper but instead is painted, and what is covered is done in nontraditional ways. On some pieces, he left the paper off entirely. His themes were traditional, including skulls, skeletal figures, Judases in the form of devils, and alebrijes.

Moreno is quoted as saying that his work was not accepted as cartonería because it did not have the traditional look. However, his work was recognized in various publications, including "30 Centuries of Mexican Art"; exhibitions in museums in Mexico, the United States, Japan, and Europe; and awards at the state and national levels. He appeared in several short documentary films as well.

For a time, it did seem that Moreno's style and techniques would die with him, but this changed in 2007. Son Mario became Saulo's apprentice, learning his father's craft by playing in the workshop. By age twelve, his work was good enough to sell, and by age twenty-one he was recognized as Saulo's artistic heir. His work related to Day of the Dead is his best received and most sought after. While he mostly stays true to his father's precedent, he has been experimenting with ways of making it his own.

la vida lo llevó fuera de la ciudad hacia el pequeño pueblo en la montaña de Tlalpujahua, Michoacán, donde vivió con su segunda esposa y cinco hijos en una pobreza casi abyecta.

Saulo Moreno desarrolló y llamó a sus figuras de cartonería "alambroides", en gran parte debido a que el trabajo del alambre para sus piezas era igual de importante, si no es que más importante, que las capas de la cartonería. La mayoría de las veces, gran parte del alambre no se cubría con papel, sino que se pintaba, y lo que se cubría se hacía de manera no tradicional. En algunas piezas, dejaba el papel completamente fuera. Sus temas eran tradicionales, incluyendo calaveras, figuras de esqueletos, Judas en forma de diablos y alebrijes.

Se comenta que Moreno dijo que su trabajo no fue aceptado como cartonería porque no tenía el aspecto tradicional. Sin embargo, su trabajo fue reconocido en varias publicaciones, incluyendo "30 siglos de arte mexicano"; exposiciones en museos de México, Estados Unidos, Japón y Europa; y premios a nivel estatal y nacional. Apareció en varios documentales cortos también.

Por un tiempo, parecía que el estilo y las técnicas de Moreno morirían con él, pero esto cambió en 2007. Su hijo Mario se convirtió en el aprendiz de Saulo, aprendió el oficio de su padre jugando en el taller. A los doce años, su trabajo era lo suficientemente bueno para venderlo, y a los veintiún años fue reconocido como el heredero artístico de Saulo. Su trabajo relacionado con el Día de Muertos es el mejor recibido y el más buscado. Aunque en su mayoría se mantiene fiel al precedente de su padre, ha estado experimentando con maneras de hacerlo suyo.

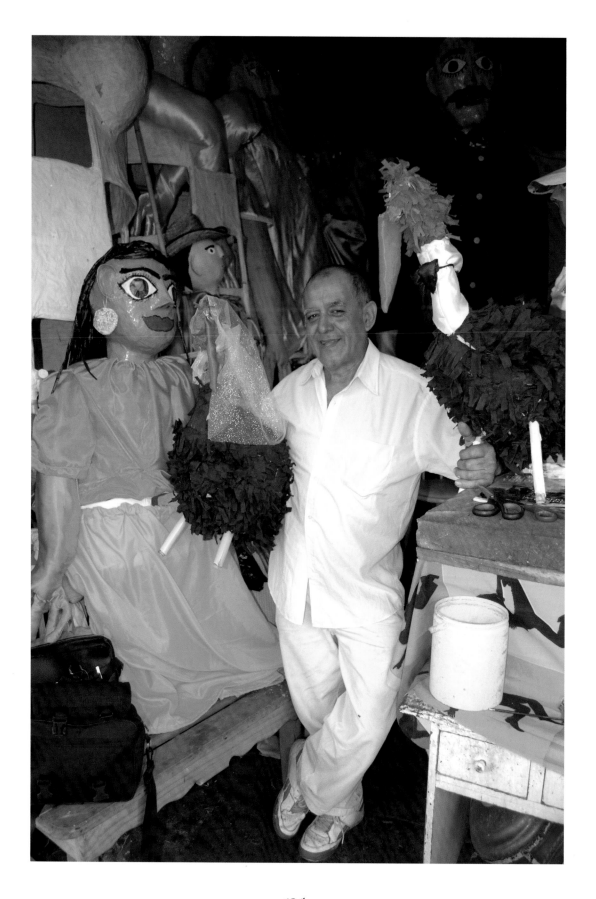

Pepe el Monero

Pepe el Monero at his workshop
in the city of Oaxaca

Pepe el Monero en su taller
en la ciudad de Oaxaca.

Pepe el Monero (real name José Octavio Azcona y Juárez) is perhaps Oaxaca's best-known maker of monas de calenda, as mojigangas are called here. He does not come from an artisan family but began his career over thirty years ago, stating poetically that he began when the tree outside his shop was only a twig. In the city of Oaxaca, many may not know his name, but many do know where his shop is, on Héroes de Chapultepec, near the ADO bus station. It is a very unassuming place, just a typical storefront, until the metal security curtain is lifted to see a wide variety of figures in various states of completion staring back. Even more people have seen his work, since he is the maker of the monas de calenda that appear each year in the Guelaguetza, the state's main showcase of the various cultures of Oaxaca.

Maestro Pepe began making the figures because he wanted to borrow a mona de calenda but was denied. Frustrated, he learned to make them. Today, he makes them for sale, to rent, and even to lend (though he admits lent figures can be hard to get back). He has made figures such as the traditional generic men and women, caricatures of Mexican presidents, homages to popular artists (such as La India María), and modern cartoon figures such as El Chavo el Ocho. Maestro Pepe states he does not like to make many of the modern popular characters but does because he needs to make a living. Not all cartonería figures are human, despite the name "mona," which means doll. The maestro also makes colorful spheres and even a VW Beetle with its doors open. These figures tend to be smaller and placed on sticks, rather than worn over a dancer.

Despite his relative obscurity outside his native state, his work can be found in the permanent collections of the Regional Museum of Oaxaca and the National Museum of Anthropology in Mexico City.

Pepe el Monero (nombre real José Octavio Azcona y Juárez) es tal vez el fabricante de monas de calenda, como se llama aquí a las mojigangas, más conocido de Oaxaca. No proviene de una familia de artesanos, pero comenzó su carrera hace más de treinta años, diciendo poéticamente que comenzó cuando el árbol fuera de su tienda era solo una ramita. En la ciudad de Oaxaca, muchos pueden no saber su nombre, pero muchos sí saben dónde está su tienda, en Héroes de Chapultepec, cerca de la estación de autobuses ADO. Es un lugar muy sencillo, solo un escaparate típico, hasta que se levanta la cortina metálica de seguridad y entonces se puede ver una gran variedad de figuras, en varios estados de avance, que devuelven la mirada a quien las está viendo. Incluso más personas han visto su trabajo, ya que él es el creador de las monas de calenda que aparecen cada año en la Guelaguetza, el principal escaparate estatal de las diversas culturas de Oaxaca.

El maestro Pepe comenzó a hacer las figuras porque quería pedir prestada una mona de calenda, pero se le negó. Frustrado, aprendió a hacerlas. Hoy, las pone a la venta, a la renta, e incluso las presta (aunque admite que las figuras prestadas pueden ser difíciles de recuperar). Ha realizado figuras como los hombres y mujeres genéricos tradicionales, caricaturas de presidentes mexicanos, homenajes a artistas populares (como La India María) y figuras modernas de dibujos animados como El Chavo del Ocho. El maestro Pepe afirma que no le gusta hacer muchos de los personajes populares modernos, pero lo hace porque necesita ganarse la vida. No todas las figuras de la cartonería son humanas, a pesar del nombre "mona", que significa muñeca. El maestro también fabrica esferas coloridas e incluso un Volkswagen Beetle con sus puertas abiertas. Estas figuras tienden a ser más pequeñas y se colocan en palos, en lugar de usarse sobre un bailarín.

A pesar de su relativa oscuridad fuera de su estado natal, su trabajo se puede encontrar en las colecciones permanentes del Museo Regional de Oaxaca y el Museo Nacional de Antropología en la Ciudad de México.

Torito

Almost all the traditional craftspeople working today are older, with decades of experience. However, there is one very important exception working in the south of Mexico City. If you mention this artisan's nickname to this city's cartonería community, you will very likely get a knowing smile. He is hard to miss at fairs and other events . . . a tall, young guy bouncing around, whose hands never seem to stop working on one project or another. His real name is Carlos Arredondo, but few ever call him that, preferring the nickname Torito. Despite his youth, he is every bit a maestro as those who are decades older.

While Torito's home community, Santiago Tepalcatlalopan, is officially part of Mexico City, it is in the far southern borough of Xochimilco. It is in many ways a different world from the rest of the city, working hard to keep as many of its rural traditions as possible. These traditions include the various patron saint days for the (often formerly) small pueblos of the borough. It is claimed that Xochimilco has over 400 festival days each year, more than one per calendar day. This means that somewhere in Xochimilco, one festival or another is going on, making the sound of fireworks a common background noise.

Torito's work is based on these festivals, and the demand for festival paraphernalia means that he works year-round as a cartonero. His main item is the torito (hence the nickname), followed by piñatas and Judas effigies, but he makes just about everything, including purely artistic items, and works to participate in Mexico's various handcraft competitions. Something else that makes Torito special is that despite his age, he is very much attached to tradition. He was born and raised in Santiago, the youngest of fourteen children, with no desire to live anywhere else. His career as a cartonero began with his connections through family and friends and continues in this manner to this day, despite the fact that he has become known outside his small rural world.

Casi todos los artesanos tradicionales que trabajan hoy en día son mayores, con décadas de experiencia. Sin embargo, hay una excepción muy importante que trabaja en el sur de la Ciudad de México. Si mencionas el apodo de este artesano a la comunidad de la cartonería de esta ciudad, es muy probable que obtengas una sonrisa de complicidad. Es difícil no verlo en ferias y en otros eventos. . . un chico alto y joven que va por todas partes, cuyas manos nunca parecen dejar de trabajar en un proyecto u otro. Su verdadero nombre es Carlos Arredondo, pero pocos lo llaman así, él prefiere el apodo de Torito. A pesar de su juventud, es un maestro igual a los que tienen muchos años más.

Aunque la comunidad de Torito, Santiago Tepalcatlalopan, es oficialmente parte de la Ciudad de México, esta se encuentra en el extremo sur de Xochimilco. En muchos sentidos, es un mundo diferente al resto de la ciudad; trabaja arduamente para mantener la mayor cantidad posible de sus tradiciones rurales. Estas tradiciones incluyen los diversos días de los santos patronos para los pequeños pueblos (a menudo antes lo eran) del municipio. Se afirma que Xochimilco tiene más de 400 días de festivales cada año, más de uno por día calendario. Esto significa que en algún lugar de Xochimilco, se está llevando a cabo un festival u otro, haciendo que el sonido de los fuegos artificiales sea un ruido de fondo común.

El trabajo de Torito se basa en estos festivales, y la demanda de parafernalia de los festivales significa que trabaja todo el año como cartonero. Su artículo principal es el torito (de ahí el apodo), seguido de piñatas y efigies de Judas, pero hace casi todo, incluidos artículos puramente artísticos, y trabaja para participar en los diversos concursos de artesanía de México. Otra cosa que hace especial a Torito es que, a pesar de su edad, está muy apegado a la tradición. Nació y creció en Santiago, el menor de catorce hijos, sin ganas de vivir en ningún otro lugar. Su carrera como cartonero comenzó con sus conexiones a través de familiares y amigos y continúa de esta manera hasta el día de hoy, a pesar de que se ha dado a conocer fuera de su pequeño mundo rural.

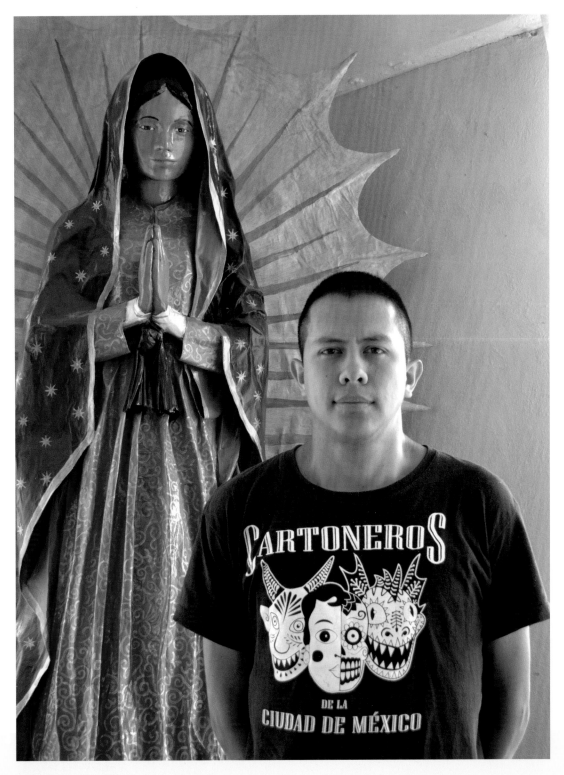

Carlos "Torito" Arredondo with image of
Guadalupe in cartonería

Carlos "Torito" Arredondo con imagen de
Guadalupe en cartonería

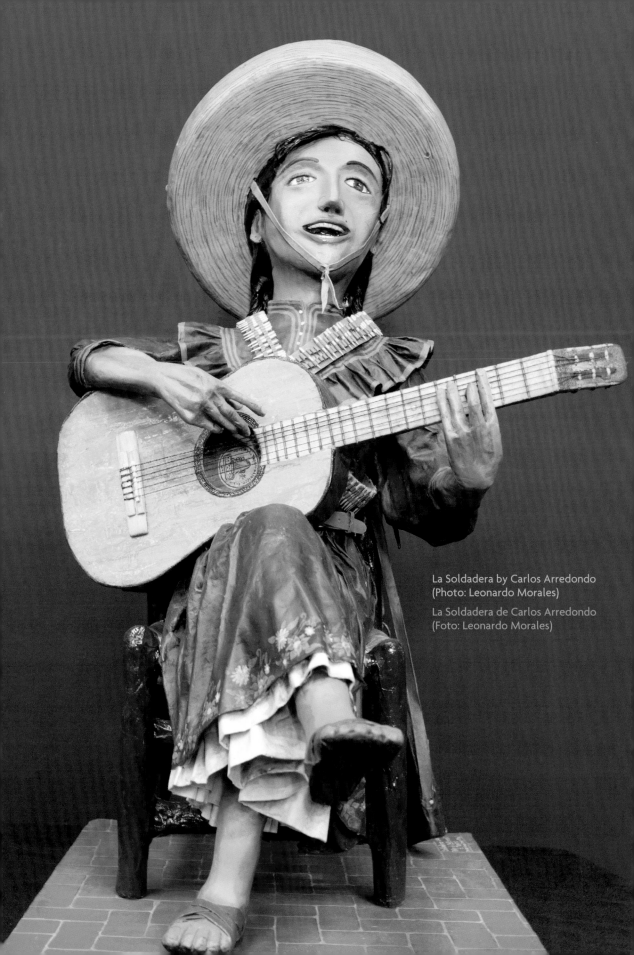

La Soldadera by Carlos Arredondo
(Photo: Leonardo Morales)

La Soldadera de Carlos Arredondo
(Foto: Leonardo Morales)

CARTONEROS EXTENDING THE CRAFT
GEOGRAPHICALLY AND CULTURALLY

CARTONEROS QUE EXTIENDEN EL OFICIO
GEOGRÁFICA Y CULTURALMENTE

Ángela Ramírez del Prado

Ángela Ramírez del Prado
Ángela Ramírez del Prado

Una de las historias más interesantes del área metropolitana de la Ciudad de México es la de Ángela Ramírez del Prado, quien comenzó a trabajar con el medio en la década de 1990 a los setenta años. Ella es de la ciudad de los fuegos artificiales de Tultepec, donde creció cuando el área no era más que tierras de cultivo rural y la Ciudad de México estaba muy lejos. Si bien tuvo una vida entera de experiencia con varias artesanías, no trabajó con cartonería durante muchos años, a pesar de su importancia aquí.

Tultepec atrae gran parte del turismo local durante varios días festivos, especialmente el día de su patrón, cuando los toros de cartonería gigantes vagan por la ciudad. Ramírez se dio cuenta de que nadie vendía recuerdos para estos turistas, y muy pocos sabían algo acerca de la fabricación de los fuegos artificiales de la ciudad o acerca de las tradiciones detrás de ellos. Entonces, ella comenzó a crear pequeñas figuras de fabricantes de fuegos artificiales, vendedores y usuarios. Fueron un éxito inmediato a pesar de ser más bien rústicos. Su éxito se debió no solo a un nicho en el mercado,

One of the most interesting stories to come out of the Mexico City metropolitan area is that of Ángela Ramírez del Prado, who began working with the medium in the 1990s at age seventy. She is from the fireworks town of Tultepec, growing up there when the area was nothing but rural farmland and Mexico City was far away. While she had a lifetime of experience with various handcrafts, she did not work with cartonería for many years, despite its importance here.

Tultepec attracts much local tourism for various holidays, especially its patron saint's day, when giant cartonería bulls roam the town. Ramirez noticed that no one was selling souvenirs for these tourists, and very few knew anything about the making of the town's fireworks or the traditions behind them. So, she set about creating small figures of firework makers, sellers, and users. They were an immediate success despite being rather rustic. Their success was due not only to a hole in the market, but the artistry in them, supported by a lifetime of experience. Others followed her example, and she went on to create more-elaborate scenes of everyday life in Tultepec as well as scenes based off her memories of the area when she was young. Born in 1928 and still in overall good health, she unfortunately had to stop making her figures herself due to problems with her hands and eyes. It is unlikely that her family will continue this work, since they have a thriving business with more-traditional cartonería figures, but her work has been recognized by the city of Tultepec, the state of Mexico, and other cartonería artisans since 2001 for its impact on Tultepec's culture and cartonería's trajectory.

sino también al arte en ellos, respaldado por una vida entera de experiencia. Otros siguieron su ejemplo, y continuó creando escenas más elaboradas de la vida cotidiana en Tultepec, así como escenas basadas en sus recuerdos de la zona cuando era joven. Nacida en 1928 y con buena salud general, desafortunadamente tuvo que dejar de hacer sus propias figuras debido a problemas con las manos y ojos. Es poco probable que su familia continúe este trabajo, ya que tienen un negocio próspero con figuras de cartonería más tradicionales, pero su trabajo ha sido reconocido por la ciudad de Tultepec, el Estado de México y otros artesanos de la cartonería desde 2001 gracias a su impacto en la cultura de Tultepec y la trayectoria de la cartonería.

Emilio Sosa Medina

The work of Emilio Sosa Medina is quite distinct in a number of ways from other Mexican cartoneros. First of all, he is not from an area with a cartonería tradition, but rather from the very rural town of Yobaín, Yucatán, born there in 1955. He grew up in a very poor family with no artistic background, finishing only the third grade.

In 1974, he had the opportunity to move to Isla Mujeres, finding work through a woman he met. Here, he became involved with the tourism industry in various jobs. In 1986, he took a cartonería class at the local community center, being taught by a teacher from Mexico City. Interestingly, Sosa insists that he learned to work only with newspaper and paste from the teacher, who, according to him, did not even know how to paint the dried pieces.

El trabajo de Emilio Sosa Medina es bastante distinto al de otros cartoneros mexicanos. En primer lugar, no es de un área con una tradición de cartonería, sino del pueblo rural de Yobaín, Yucatán. Nació en 1955, creció en una familia muy pobre sin antecedentes artísticos, y terminó solo el tercer grado de primaria.

En 1974, tuvo la oportunidad de mudarse a Isla Mujeres, en donde encontró trabajo a través de una mujer que conoció. Ahí, participó en la industria del turismo en varios trabajos. En 1986, tomó una clase de cartonería en el centro comunitario local, fue un maestro de la Ciudad de México quien le enseñó. Curiosamente, Sosa insiste en que aprendió a trabajar solamente con papel periódico y con engrudo del maestro, quien, según él, ni siquiera sabía cómo pintar las piezas secas.

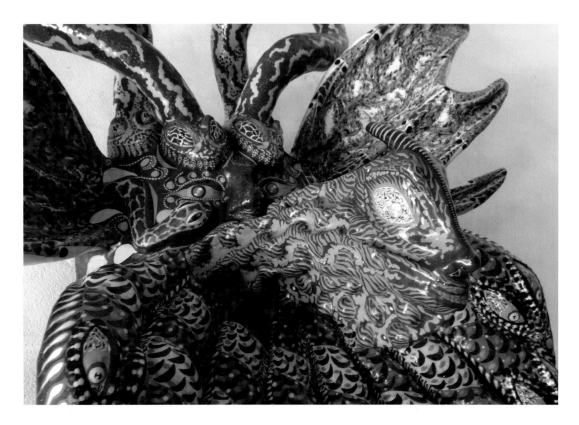

Piece by Emilio Sosa Medina
(Photo: Maurice Handler)

Pieza de Emilio Sosa Medina
(Foto: Maurice Handler)

Sosa's specialties are masks, mostly with Mayan imagery, and imaginary animals. He does use the term *alebrijes* but denies that his pieces have any influence from the Mexico City tradition, insisting that his work is purely from his dreams, fantasies, and imagination. Unlike other cartoneros, his imaginary animals also include sea monsters, lizards, and dragons similar to those made by papier-mâché artists outside Mexico.

Sosa calls his work papier-mâché and not cartonería, since he uses pure newspaper, about 150 kilos per year. His supply comes from papers he buys for his own use and those given to him by neighbors, and when that is not enough, buying old newspapers from recycling centers. He creates between thirty and forty pieces a year, from those the size of a hand to those that are 2 meters long. These pieces can take from weeks to up to three

Las especialidades de Sosa son las máscaras, en su mayoría con imágenes mayas y animales imaginarios. Él usa el término alebrijes pero niega que sus piezas tengan alguna influencia de la tradición de la Ciudad de México, insiste en que su trabajo proviene puramente de sus sueños, fantasías e imaginación. A diferencia de otros cartoneros, sus animales imaginarios también incluyen monstruos marinos, lagartos y dragones similares a los hechos por artistas de papel maché fuera de México.

Sosa llama a su trabajo papel maché y no cartonería, ya que usa solo periódico, unos 150 kilos por año. Su suministro proviene de los periódicos que compra para su propio uso y los que le dan los vecinos, y cuando eso no es suficiente, compra periódicos viejos de centros de reciclaje. Crea entre treinta y cuarenta piezas al año, desde las del tamaño de una mano hasta las que miden 2 metros de largo. Estas piezas pueden tardar desde semanas hasta hasta tres años en hacerse. Son extremadamente resistentes, generalmente con más de veinte capas de periódico. En YouTube, el

years to make. They are extremely strong, generally with more than twenty layers of newspaper. On YouTube, the artisan has a promotional video in which he takes a small mask and proceeds to step on it, putting his entire weight on it. Large figures use up to 40 kilos of paper and may even be completely solid paper, which he describes as "wood from paper." Wire is an essential part of his creations, to form the basic body shape or to create the base for details, such as a beard on a mask. Dried pieces are painted with acrylic paint and coated with a polymer resin.

Sosa began selling his work at his handicrafts store shortly after taking the class. Today, he sells his work exclusively through this shop, called the Artesanías Glenssy, in dollars, since his clientele comprises American visitors to the island. He is fluent in English. Prices range from $50 to $13,000 USD, although as of this writing the $13,000 piece, a solid paper dragon 2 meters long, has been taken off the market. Sosa rarely takes special orders, since he prefers to work in his own way, at his own pace.

Sosa is an isolated artisan/artist. He is the only creator who works with paper full time in his area. There are a few who make piñatas, but only seasonally. He is not aware of any other cartonería/papier-mâché artisans in the Yucatán region and is aware of the work of the Linares family in Mexico City only through the internet, calling their work "artisanal" and seeing his work as more finely done.

artesano tiene un video promocional en el que toma una pequeña máscara y procede a pisarla, poniendo todo su peso sobre ella. Las figuras grandes usan hasta 40 kilos de papel e incluso pueden ser de papel completamente sólido, que él describe como "madera de papel". El alambre es una parte esencial de sus creaciones, para hacer la forma básica del cuerpo o para crear la base para los detalles, como una barba en una máscara. Las piezas secas se pintan con pintura acrílica y se recubren con una resina de polímero.

Sosa comenzó a vender su trabajo en su tienda de artesanías poco después de tomar la clase. Hoy, vende su trabajo exclusivamente a través de esta tienda, llamada Artesanías Glenssy, en dólares, ya que su clientela comprende a los visitantes estadounidenses de la isla. Habla inglés con fluidez. Los precios oscilan entre $ 50 y $ 13,000 dólares estadounidenses, aunque al momento de escribir este artículo, la pieza de $ 13,000 ,un dragón de papel sólido de 2 metros de largo, se había retirado del mercado. Sosa rara vez recibe pedidos especiales, ya que prefiere trabajar a su manera, a su propio ritmo.

Sosa es un artesano/artista aislado. Es el único creador de tiempo completo en su área que trabaja con papel. Hay unos pocos que hacen piñatas, pero solo por temporadas. No tiene conocimiento de ningún otro artesano de cartonería/papel maché en la región de Yucatán y conoce el trabajo de la familia Linares en la Ciudad de México solo a través de Internet, calificando su trabajo como "artesanal" y viendo su trabajo como algo más delicado.

Miguel Alejandro González Vacío

Cartonería does have a history in the northern state of Zacatecas. Until recently, it was almost exclusively the purview of fireworks makers who made, and still make, crude Judas figures from this and other materials.

La cartonería tiene una historia en el estado norteño de Zacatecas. Hasta hace poco, era casi exclusivamente el ámbito de los fabricantes de fuegos artificiales quienes hacían, y aún hacen, figuras crudas de Judas a partir de este y otros materiales.

La introducción de la cartonería "artística" tiene una historia de aproximadamente veinte años en el estado, introducida desde la Ciudad de México por varios artesanos que vinieron a dar clases o emigraron a la zona.

The introduction of "artistic" cartonería has only a twenty-year or so history in the state, introduced from Mexico City by various artisans who either came to give classes or migrated to the area.

Miguel Alejandro González Vacio is a native of Zacatecas who learned the craft in his midthirties by taking classes in his native city of Guadalupe in the few years around 2005. Despite Gonzalez's short time working with paper and paste, and despite the fact that he still needs to work a full-time regular job, he has emerged as a major figure for cartonería production in the Guadalupe and city of Zacatecas. He can and does produce the same range of traditional items as found in the Mexico City area (Judases, Lupitas, etc.), but has had the most success with the making of Catrinas and other skeletal figures. This is significant because before the end of the twentieth century, there was no tradition of these skeletal figures in any material in Zacatecas, since Day of the Dead has less importance here than farther south.

His work is significant in another way as well. He has begun to distinguish his work from that of his teachers. The basic forms remain those from central Mexico, but coloring and other decoration and themes have begun to diverge. Because he is from a semiarid area, the loud, gaudy colors of the South are not attractive to him. Instead, he prefers the more somber and earthy tones of his region, along with simpler lines and designs. Many of his Judases and skeletal figures are related to local politics and culture, such as ire with a local councilman, and skeletons in cowboy attire or making local varieties of bread.

Miguel Alejandro González Vacio es un nativo de Zacatecas que aprendió el oficio a los treinta y cinco años tomando clases en su ciudad natal de Guadalupe en los pocos años alrededor del 2005. A pesar del poco tiempo que González tenía de trabajar con papel y engrudo, y a pesar de que todavía necesita trabajar en un empleo regular de tiempo completo, se ha convertido en una figura importante para la producción de la cartonería en Guadalupe y en la ciudad de Zacatecas. Él puede producir y produce el mismo rango de artículos tradicionales que se encuentran en el área de la Ciudad de México (Judas, Lupitas, etc.), pero ha tenido el mayor éxito con la fabricación de Catrinas y otras figuras de esqueletos. Esto es significativo porque antes de finales del siglo XX, no había ninguna tradición de estas figuras de esqueletos en ningún material en Zacatecas, ya que el Día de Muertos tiene menos importancia aquí que en el sur.

Su trabajo también es significativo de otra manera. Ha comenzado a distinguir su trabajo del de sus maestros. Las formas básicas siguen siendo las del centro de México, pero los colores y otras decoraciones y temas han comenzado a divergir. Debido a que él es de una zona semiárida, los colores fuertes y llamativos del sur no son atractivos para él. En cambio, prefiere los tonos más sombríos y terrosos de su región, junto con líneas y diseños más simples. Muchas de sus figuras de Judas y de esqueletos están relacionadas con la política y la cultura locales, como la ira de un concejal local y esqueletos con atuendos de vaqueros o haciendo variedades locales de pan.

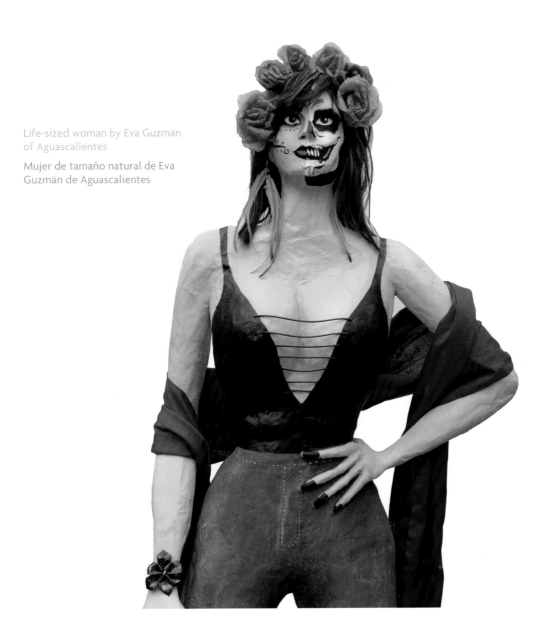

Casa de Artesanías, Aguascalientes

In nearby Aguascalientes the story is similar, with the main cartonería product being Judas figures. There are about a half-dozen cartoneros who make these, as well as the alebrijes and Catrinas, showing influence from Mexico City. One very recent development is experimentation with monumental figures, prompted by the popularity of the Mexico City Monumental Alebrije Parade as well as Aguascalientes's native Festival de las Calaveras event at the end of October and the San Marcos

En la cercana Aguascalientes, la historia es similar, siendo el producto principal de la cartonería las figuras de Judas. Hay alrededor de media docena de cartoneros que las hacen, así como alebrijes y Catrinas, que muestran la influencia de la Ciudad de México. Un desarrollo muy reciente es la experimentación con figuras monumentales, impulsada por la popularidad del Desfile Monumental de Alebrijes de la Ciudad de México, así como por el evento del Festival de las Calaveras de Aguascalientes

Fair in April. While monumental pieces have been made for these events, only in the mid-2010s have there been entries made with cartonería. These have been entirely limited to skeletal figures, but local characters such as the *chicahual* (a type of traditional dancer) have been represented.

The work of this organization is particularly important since there are only a dozen or so artisans working with cartonería, almost all of whom are women. Work done by these individuals varies greatly in quality, but despite the short history of artistic cartonería here, a distinct artistic sense seems to be emerging.

a finales de octubre y la Feria de San Marcos en abril. Si bien se han realizado piezas monumentales para estos eventos, solo a mediados de la década de 2010 se realizaron obras con cartonería. Estas se han limitado por completo a figuras de esqueletos, pero se han representado personajes locales como el chicahual (un tipo de bailarín tradicional).

El trabajo de esta organización es particularmente importante ya que solo hay una docena de artesanos que trabajan con cartonería, casi todos ellos mujeres. El trabajo realizado por estos individuos varía mucho en calidad, pero a pesar de la corta historia de la cartonería artística en este lugar, parece que surge un sentido artístico distinto.

The A-Trejo Workshop / El taller de A-Trejo

The workshop consists of several artisans—Mauricio Vargas, Oscar Rolón, and Elisa Álvarez, along with the namesake, Alberto Trejo, who makes most of the pieces. The workshop is in the West Coast tourist city of Puerto Vallarta, although none of the members are from here. The group learned the craft in various ways. For example, Mauricio Vargas learned from the uncle of a university classmate in the 1990s. While he lived in León, Guanajuato, there was an incident at a book fair when puppets needed to put on a show had not arrived from Mexico City. It was then that this uncle, Alberto Serrato Manteca, decided to make a new set of puppets in cartonería, and Vargas learned by helping out. Since then, he has improved his techniques on his own, at first as a hobby. Sometime later, he met Alberto Trejo, to whom he taught what he knew.

In 2005, they became more involved in the craft, making pieces for family and friends, and eventually they considered the idea of selling their work. This was set in motion in 2008. Eventually others joined in the enterprise. The workshop is based in Vargas's home.

El taller está compuesto por varios artesanos: Mauricio Vargas, Oscar Rolón y Elisa Álvarez, junto con el tocayo, Alberto Trejo, quien hace la mayoría de las piezas. El taller se encuentra en la ciudad turística de la costa oeste de Puerto Vallarta, aunque ninguno de los miembros es de aquí. El grupo aprendió el oficio de varias maneras. Por ejemplo, Mauricio Vargas aprendió del tío de un compañero de universidad en los años noventa. Mientras vivía en León, Guanajuato, hubo un incidente en una feria del libro cuando las marionetas que necesitaban para montar un espectáculo no habían llegado de la Ciudad de México. Fue entonces cuando este tío, Alberto Serrato Manteca, decidió hacer un nuevo conjunto de marionetas en cartonería, y Vargas aprendió a hacerlas, ayudándolo. Desde entonces, ha mejorado sus técnicas por su cuenta, al principio como un pasatiempo. Algún tiempo después, conoció a Alberto Trejo, a quien le enseñó lo que sabía.

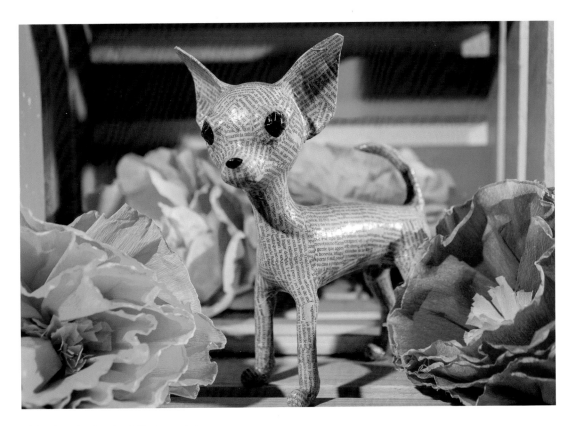

Chihuahua dog by the A-Trejo workshop
(Photo: PHOTOLENTE)

Perro Chihuahua del taller A-Trejo
(Foto: FOTOLENTE)

The base of their work is paper and paste, with or without wire frames. Decoration can include the usual acrylic paint or less common colorings, such as pastels, pencils, ink, and watercolors. Decorative items such as glass marbles for eyes may be used. Their work is inspired by the cartonería of central Mexico, along with the work of artists such as Sergio Bustamante, Carlos Albert, Javier Marín, Jorge Marín, and Remedios Varo. Another important influence is the traditional pottery of the state of Jalisco, where Puerto Vallarta is located. The styles of the workshop's production vary, but they are mostly recognizable animal or human figures, particularly Chihuahua dogs. Rarely are bright colors combined. It is more common to see more-subdued tones and shades, which reveal the different painting and other coloring processes used. They even make pieces with no paint or coloring at all; the natural newspaper print provides a black-and-white color scheme.

En 2005, se involucraron más en el arte, haciendo piezas para familiares y amigos, y finalmente consideraron la idea de vender su trabajo. Esto se puso en marcha en 2008. Finalmente, otros se unieron a la empresa. El taller tiene su sede en la casa de Vargas.

La base de su trabajo es el papel y el engrudo, con o sin marcos de alambre. La decoración puede incluir la pintura acrílica habitual o colores menos comunes, como pasteles, lápices, tinta y acuarelas. Se pueden usar artículos decorativos como canicas de vidrio para los ojos. Su trabajo está inspirado en la cartonería del centro de México, junto con el trabajo de artistas como Sergio Bustamante, Carlos Albert, Javier Marín, Jorge Marín y Remedios Varo. Otra influencia importante es la cerámica tradicional del estado de Jalisco, donde se encuentra Puerto Vallarta. Los estilos de producción del taller varían, pero son en su mayoría figuras animales o humanas reconocibles, especialmente perros Chihuahua. Rara vez se combinan colores brillantes.

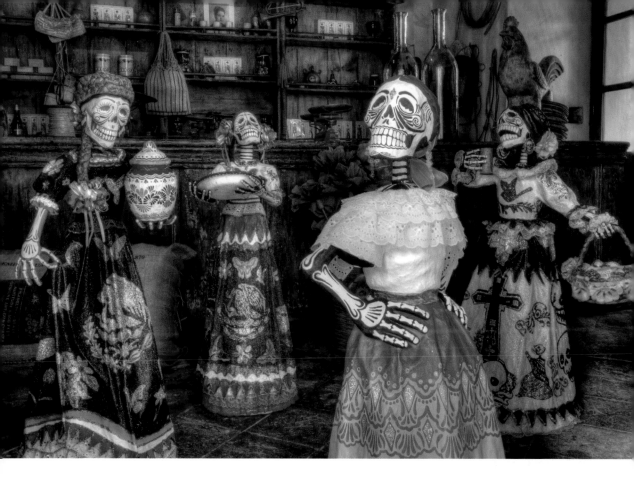

"Catrinas" depicting various China Poblanas and other women in Mexican folk dress by Rodolfo Villena Hernández (Photo: Héctor Crispín González García)

"Catrinas" que representa a varias Chinas Poblanas y otras mujeres en un vestido popular mexicano por Rodolfo Villena Hernández (Foto: Héctor Crispín González García)

The vast majority of their clients are foreign tourists and residents, principally from the US and Canada, selling in local galleries and farmers markets. Like Emilio Sosa in the Yucatán, this has a strong effect on the development of their work. So far, Vargas and Trejo have trained only the other members of the group. They have interest in classes for children and believe the craft to be viable in Puerto Vallarta. That said, they have already had issues with people copying their work, and even successfully sued a gallery for selling imitations of their pieces.

Es más común ver tonos y sombras más tenues, que revelan los diferentes procesos de pintura y coloración utilizados. Incluso hacen piezas sin pintura o colorante; la impresión de periódico natural proporciona una combinación de colores en blanco y negro.

La gran mayoría de sus clientes son turistas extranjeros y residentes, principalmente de los Estados Unidos y Canadá, venden en galerías locales y mercados sobre ruedas. Al igual que Emilio Sosa en Yucatán, esto tiene un fuerte efecto en el desarrollo de su trabajo. Hasta ahora, Vargas y Trejo han capacitado solo a los otros miembros del grupo. Tienen interés en las clases para niños y creen que el arte es viable en Puerto Vallarta. Dicho esto, ya han tenido problemas con las personas que copian su trabajo e incluso demandaron con éxito a una galería por vender imitaciones de sus piezas.

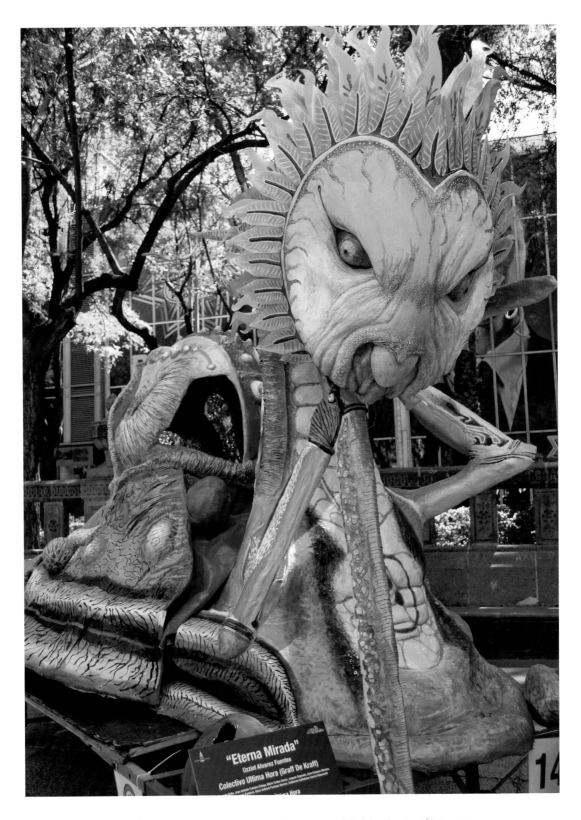

"Eterna Mirada" by the Última Hora collective
at the Alebrije Parade

"Eterna Mirada" del colectivo Última Hora
en el Desfile de Alebrijes

THE FUTURE OF THE CRAFT, TWENTY-FIRST CENTURY ON
Economic Considerations

EL FUTURO DE LA ARTESANÍA, SIGLO XXI EN ADELANTE
Consideraciones económicas

Like most other artisans, few cartoneros are able to work at the craft full time and earn a decent living. Over 80 percent of those surveyed make less than Mex$3,000 pesos per month, with a fortunate few making more than Mex$5,000. Even those of the Linares family, whose work is regularly sold in galleries and museums in Mexico and abroad, live very modestly in poor neighborhoods. Most of the youngest generations of family workshops have moved onto better-paying professions that urban areas offer.

It should be noted that residing in urban areas often means a higher cost of living. Cartonería objects cannot demand the kind of prices that some other handcrafts can. The products are based on paper, which will degrade eventually, limiting the collectors' market. Much of the market in Mexico, with the exception of alebrijes, is still for festivals, with the aim of not keeping the piece permanently. This is particularly true for very large and monumental pieces.

Despite this, there is a small but growing market for small cartonería collectibles in Mexico as well as abroad. Although traditional cartonería families have relied on personal contacts to obtain and keep customers, many newcomers have had success with the internet. Internet access is reliable and inexpensive in Mexico's urban centers, and the vast majority of surveyed cartoneros have at least a Facebook account, often with a page dedicated to their work. It has become the most widespread and successful online marketing strategy for cartoneros in general, since it is free to the

Al igual que la mayoría de otros artesanos, pocos cartoneros pueden trabajar en el oficio de tiempo completo y tener un ingreso decente. Más del 80 por ciento de los encuestados ganan menos de $ 3,000 pesos al mes, con unos pocos afortunados que ganan más de $ 5,000. Incluso los de la familia Linares, cuyo trabajo se vende regularmente en galerías y museos en México y en el extranjero, viven muy modestamente en barrios pobres. La mayoría de las generaciones más jóvenes de talleres familiares se han cambiado hacia profesiones mejor pagadas que ofrecen las áreas urbanas.

Cabe señalar que residir en áreas urbanas a menudo significa un mayor costo de vida. Los objetos de cartonería no pueden exigir el tipo de precios que otras artesanías sí pueden. Los productos se basan en papel, que eventualmente se degrada, limitando el mercado de los coleccionistas. Gran parte del mercado en México, con excepción de los alebrijes, es todavía para festivales, con el objetivo de no conservar la pieza permanentemente. Esto es particularmente cierto para piezas muy grandes y monumentales.

A pesar de esto, existe un mercado no muy grande, pero en crecimiento para los pequeños coleccionables de cartonería en México y en el extranjero. Aunque las familias tradicionales de la cartonería han confiado en los contactos personales para obtener y mantener clientes, muchos recién llegados han tenido éxito con Internet. El acceso a Internet es confiable y económico en los centros urbanos de México, y la gran mayoría de los cartoneros encuestados tienen al menos una cuenta de Facebook, a menudo con una página dedicada a su trabajo. Esta se ha convertido en la estrategia de mercadotecnia en línea más extendida y exitosa para los cartoneros en general, ya que es gratis para los artesanos. Los artículos de cartonería, al ser relativamente ligeros y resistentes, son fáciles de enviar. Muchos artesanos con contactos

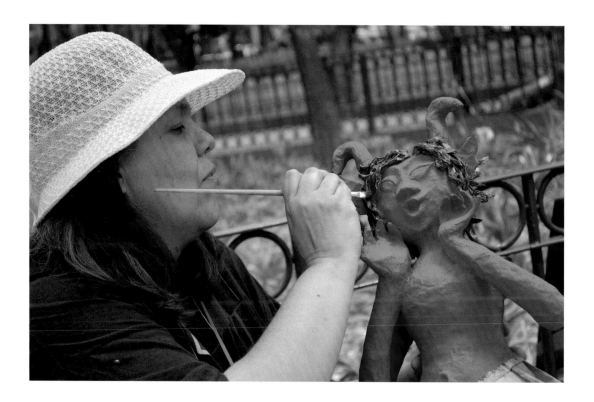

artisan. Cartonería items, being relatively light and resistant, are easy to ship. Many artisans with foreign contacts report that their work is more respected abroad as a cultural manifestation. In Mexico, it can have difficulty being accepted as an art form among collectors, who may still see it as unsophisticated.

Most work at the craft part time as one source of income, for its artistic and cultural value, or some combination of both. The realities of the city mean that few can make a living from cartonería full time, but it also means that there are people with the time and income to do the craft as a hobby or for purely artistic reasons. For many such artisans, the making of cartonería objects is fulfilling in a personal way, whether their creations sell or not. It is a manifestation of the hobbyists' creativity, and they make products that both are decorative and have some kind of message. The word "noble" came up very frequently in interviews with all types of cartoneros. The use of the word was not in the sense of royalty, but noble in the sense that the craft is based on "garbage," with the value of the finished piece deriving from the artisan's skill, creativity, and, of course, time. According to craftswoman Clara Romero Murcia, "It is noble because

extranjeros informan que su trabajo es más respetado en el extranjero como una manifestación cultural. En México, puede tener dificultades para ser aceptado como una forma de arte entre los coleccionistas, que aún pueden verlo como poco sofisticado.

La mayoría trabaja medio tiempo en este oficio como una fuente de ingresos, por su valor artístico y cultural, o una combinación de ambos. La realidad de la ciudad significa que pocos pueden vivir de la cartonería trabajando en ella de tiempo completo, pero también significa que hay personas con el tiempo y los ingresos para hacer de este oficio un pasatiempo o se dedica a él por razones puramente artísticas. Para muchos de estos artesanos, fabricar objetos de cartonería es algo que los satisface de manera personal, ya sea que sus creaciones se vendan o no. Es una manifestación de la creatividad

you start with something that no one wants, like old newspaper, to create something wonderful. When you sell a piece, no one asks you, 'How much did you invest [in materials] in this?' They simply see the work and pay you for that." The value of the finished product can be from twice the cost of materials, in the case of piñatas made for local and poor communities, to many times that for collectors and institutions, but that does not equate to significant income.

Cartonería's ties to Mexico's urban centers means that its economic future depends on the economic trends of its cities. Families have become less important as economic units, so this means that traditional family workshops are likely to disappear in the next two or three generations. However, the cities' relative prosperity supports a new kind of cartonero, individuals and groups who work with the medium by generally learning through classes. For these newcomers, the need to earn some money from their efforts may be there, but it does not serve as a primary means to support a family.

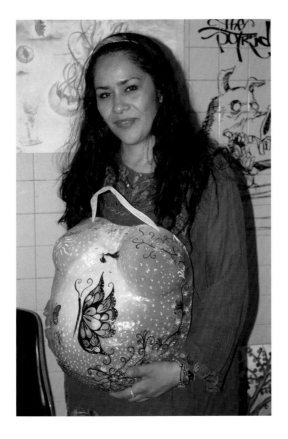

de los aficionados y hacen productos que son decorativos y tienen algún tipo de mensaje. La palabra "noble" surgió con mucha frecuencia en las entrevistas con todo tipo de cartoneros. El uso de la palabra no fue en el sentido de realeza, sino noble en el sentido de que el oficio se basa en "basura", con el valor de la pieza terminada que se deriva de la habilidad, la creatividad y, por supuesto, del tiempo del artesano. Según la artesana Clara Romero Murcia, "es noble porque empiezas con algo que nadie quiere, como un periódico viejo, para crear algo maravilloso. Cuando usted vende una pieza, nadie le pregunta: '¿Cuánto invirtió [en materiales] en esto?' Ellos simplemente ven el trabajo y te pagan por él". El valor del producto terminado puede ser desde el doble del costo de los materiales, en el caso de las piñatas hechas para las comunidades locales y pobres, hasta un costo mucho mayor para los coleccionistas e instituciones, sin embargo, ese costo no equivale a un ingreso significativo.

Los vínculos de la cartonería con los centros urbanos de México significan que su futuro económico depende de las tendencias económicas de sus ciudades. Las familias han perdido importancia como unidades económicas, por lo que es probable que los talleres familiares tradicionales desaparezcan en las próximas dos o tres generaciones. Sin embargo, la prosperidad relativa de las ciudades apoya a un nuevo tipo de cartonero, individuos y grupos que trabajan con el medio por lo general aprendiendo a través de clases. Para estos recién llegados, la necesidad de ganar algo de dinero a partir de sus esfuerzos puede estar ahí, pero no sirve como un medio principal para mantener a una familia.

Clara Romero Murcia showing a piece imitating a pregnant belly, at Pulquería Tecolote in Santa María Acatitla

Clara Romero Murcia mostrando una pieza imitando una panza embarazada, en Pulquería Tecolote en Santa María Acatitla

Traditional Family Workshops vs. Individuals and Cooperatives

Despite the economic shift away from traditional family workshops, the most prestigious cartonería still comes from these organizations, especially those that have been noted for their work for three or more generations. The value of these pieces comes the same way as other Mexican handcrafts and folk art are valued, as manifestations of Mexico's history and culture, especially in collectors' markets.

There are problems with valuing Mexican cartonería in this fashion. Cartonería traditionally was a throwaway craft, producing items for a particular festival or event, or in the case of toys, creating cheap alternatives for poor children. In both cases, the pieces were not created to last, but rather to fulfill their purpose as inexpensively as possible. This is one reason cartonería has not received the kind of government support that other handcrafts have until very recently. Another consideration is the fact that the craft does not fit well with Mexico's extremely important tourism industry. Since the 1960s, tourism has both buoyed and transformed Mexican handcrafts in general, with artisans now producing mostly for the souvenir and collectors markets. Cartonería is most developed in areas that do not see as much tourism and probably will not in the foreseeable future. Even though Mexico City has received more attention in travel information channels, most cartoneros live in the poor and seedy east and north sides of the city, as

Talleres familiares tradicionales vs. Individuos y cooperativas

A pesar del cambio económico de los talleres familiares tradicionales, la cartonería más prestigiosa aún proviene de estas organizaciones, especialmente de aquellas que se han destacado por su trabajo durante tres o más generaciones. Estas piezas se valoran de la misma forma en que se valoran otras artesanías mexicanas y el arte popular, como manifestaciones de la historia y la cultura de México, especialmente en los mercados de coleccionistas.

Hay problemas con valorar la cartonería mexicana de esta manera. La cartonería tradicionalmente era una artesanía desechable, que producía artículos para un festival o evento en particular, o en el caso de los juguetes, creaba alternativas baratas para los niños pobres. En ambos casos, las piezas no eran creadas para durar, sino para cumplir su propósito de la forma más económica posible. Esta es una de las razones por las que la cartonería no ha recibido el tipo de apoyo gubernamental que otras artesanías reciben hasta hace muy poco. Otra consideración es el hecho de que el oficio no encaja bien con la extremadamente importante industria turística de México. Desde la década de 1960, el turismo ha impulsado y transformado las artesanías mexicanas en general, con artesanos que hoy en día producen principalmente para los mercados de recuerdos de viaje y coleccionistas. La cartonería está más desarrollada en áreas que no ven tanto turismo y probablemente no lo harán en un futuro previsible. Aunque la Ciudad de México ha recibido más atención en los canales de información sobre viajes, la mayoría de los cartoneros viven en los lados pobres y sórdidos del este y norte de la ciudad, así como en los suburbios aún más pobres y sórdidos. Muchos de los productos

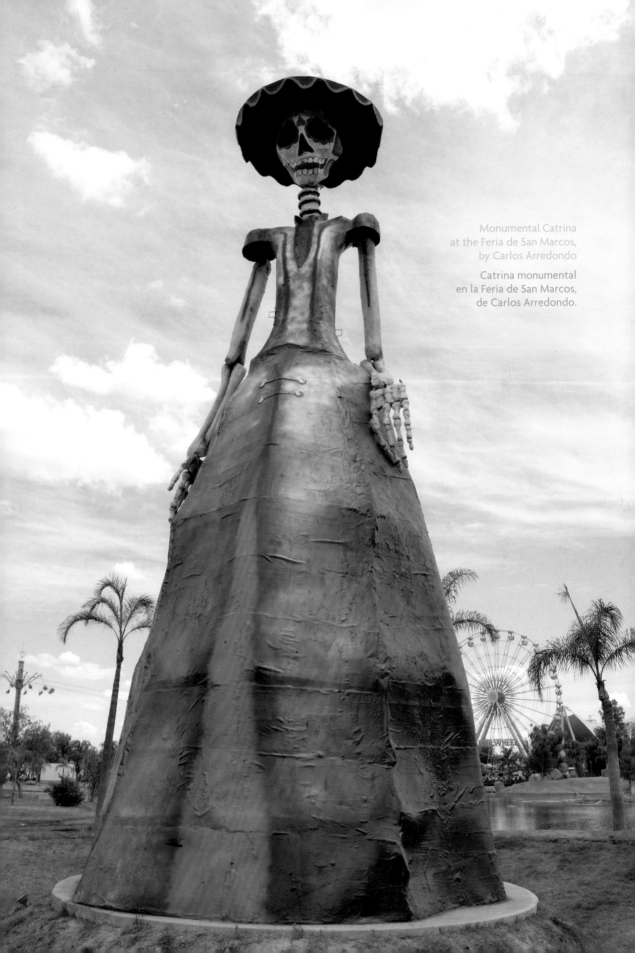

Monumental Catrina
at the Feria de San Marcos,
by Carlos Arredondo

Catrina monumental
en la Feria de San Marcos,
de Carlos Arredondo.

well as the even poorer and seedier suburbs. Many of the products made are not suited to tourists. Demonic Judas figures and Pedro Linares's "ugly" alebrijes are likely to turn off unknowledgeable foreign visitors. Those in giant sizes and those with fireworks are difficult to impossible to bring back home.

Without significant tourist and collectors markets, the loss of traditional markets for cartonería has an even-greater impact. Holiday decoration and toy markets are now dominated by industrially made plastics and other materials that are much cheaper than what individuals and small enterprises can produce. The downward spiral of traditional markets with little to no substitute is best seen in Celaya. Despite being close to the expat mecca of San Miguel de Allende, Celaya has lost much of its colonial appeal. The old buildings are sure to be seen in the historic center, with most in good condition. However, its overall economy is based on being a regional economic center, someplace where those in surrounding rural areas, including San Miguel, go to make major purchases. This means that the first things that people see entering the city are masses of modern stores and shabby developments that envelope and hide what Celaya may have to offer tourists. The city was a regional wholesale center for all kinds of handmade toys, including many in cartonería, but this market almost disappeared by the 1990s, swept aside by cheap plastic imports, toys with electronics, and, of course, video games. Handcrafted toys or other objects are nearly impossible to find in the city's shops today. Even the city's main cultural center prominently displays only a couple of large pieces.

hechos no son adecuados para los turistas. Las figuras demoníacas de Judas y los "feos" alebrijes de Pedro Linares probablemente no entusiasmarán a los visitantes extranjeros poco conocedores. Aquellos de tamaños gigantes y aquellos con fuegos artificiales son difíciles o imposibles de llevar a casa.

Sin mercados significativos de turistas y coleccionistas, la pérdida de los mercados tradicionales de la cartonería tiene un impacto aún mayor. La decoración de las fiestas y los mercados de juguetes están ahora dominados por los plásticos de fabricación industrial y otros materiales que son mucho más baratos que lo que los individuos y las pequeñas empresas pueden producir. La espiral descendente de los mercados tradicionales con poco o ningún sustituto se puede apreciar más en Celaya. A pesar de estar cerca de la meca de los expatriados de San Miguel de Allende, Celaya ha perdido gran parte de su atractivo colonial. Los edificios antiguos de seguro serán visitados en el centro histórico, con la mayoría de ellos en buen estado. Sin embargo, su economía en general se basa en ser un centro económico regional, un lugar donde los que están en las áreas rurales circundantes, incluido San Miguel, van a realizar compras importantes. Esto significa que lo primero que la gente ve al entrar a la ciudad son las masas de tiendas modernas y los desarrollos en mal estado que envuelven y ocultan lo que Celaya puede ofrecer a los turistas. La ciudad era un centro mayorista regional para todo tipo de juguetes hechos a mano, incluyendo muchos en cartonería, pero este mercado casi desapareció en la década de 1990, barrido por importaciones de plástico barato, juguetes electrónicos y, por supuesto, videojuegos. Hoy en día, es casi imposible encontrar juguetes u otros objetos hechos a mano en las tiendas de la ciudad. Incluso el principal centro cultural de la ciudad muestra prominentemente solo un par de piezas grandes.

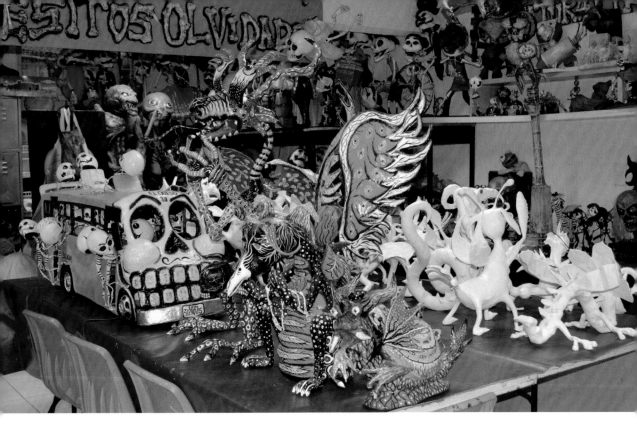

Cartonería Cooperatives
Cooperativas de Cartonería

A number of cartonería artisans, especially in the Mexico City area, do not work either in family workshops or as individuals. Instead, they work and promote themselves in collaborative groups. This is a recent phenomenon, which seems to have been spurred by the use of cartonería in large-scale projects.

Fábrica de Artes y Oficios (FARO) in Mexico City has been instrumental in the formation of various collectives dedicated to cartonería, especially the making of monumental projects. Various collectives include Uguros, Sindicato de Cartón, Los Auxiliados, and Los Hijos de la Calle. Most work on alebrijes and decorative objects for Day

Varios artesanos de la cartonería, especialmente en el área de la Ciudad de México, no trabajan en talleres familiares o individualmente. En su lugar, trabajan y se promocionan en grupos colaborativos. Este es un fenómeno reciente, que parece haber sido impulsado por el uso de la cartonería en proyectos a gran escala.

La Fábrica de Artes y Oficios (FARO) en la Ciudad de México ha sido fundamental en la formación de varios colectivos dedicados a la cartonería, especialmente en la realización de proyectos monumentales. Varios colectivos incluyen Uguros, Sindicato de Cartón, Los Auxiliados y Los Hijos de la Calle. La mayoría trabaja en alebrijes y objetos decorativos para el Día de Muertos, pero un sinnúmero también ha comenzado a trabajar con este como un medio artístico. Incluso con un propósito artístico, las obras resultantes aún se consideran efímeras, que deben durar décadas o generaciones como artículos hechos de materiales como barro o metal. Muchas cooperativas reciben capacitación

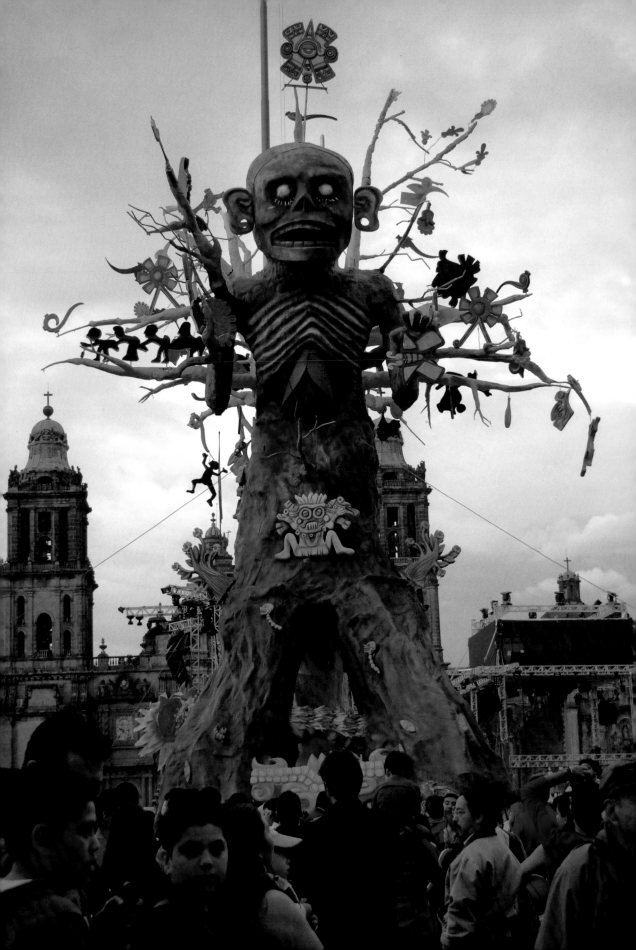

of the Dead, but a number have also begun to work with it as an artistic medium. Even with an artistic purpose, the resulting works are still considered ephemeral, meant to last for decades or generations like items made from materials such as clay or metal. Many cooperatives receive training at FARO, and members often organize themselves there but soon base themselves outside it. Most stay in the Mexico City metropolitan area but have done work in other parts of Mexico, including the training of new cartoneros. Almost none of these artisans have any family history in paper, or in Mexican handcraft traditions. While most focus on traditional forms based on the work of the Linares family in particular, they do take them in new directions, incorporating new colors and imagery; for example, from modern popular culture.

The Colectivo Última Hora (Last-Hour Collective) is a cooperative of six artisans who are still based at FARO. All five members—Juanito Vázquez, brothers Raúl and Antonio Osorio, Jeremy Carbajal, Joaqui Segundo, and Ramón Espinoza— are longtime associates of FARO, with all but one taking classes there of one type or another.

The cooperative was formed in 2005 by Raúl Osorio and Juan Vázquez Morales, who met while taking classes in cartonería. The two became friends and were approached by an organization to work on floats for the city of Veracruz's carnival in the first few years of the twenty-first century. While not exactly cartonería, many of the techniques were similar, and the two learned to work on projects of a monumental scale.

The two decided to take this experience and form Última Hora. The other members have joined over the years. All but one are full-time artisans, although most do not dedicate themselves full time to cartonería. Instead, they bring ideas and skills from their other activities to the work of the collective. The group does work in all sizes, but mostly they are dedicated to and best known for their work

en la FARO, y los miembros a menudo se organizan en ese lugar, pero pronto se salen de esta. La mayoría se queda en el área metropolitana de la Ciudad de México, pero ha realizado trabajos en otras partes de México, incluida la capacitación de nuevos cartoneros. Casi ninguno de estos artesanos tiene una historia familiar de trabajo con papel o en las tradiciones artesanales mexicanas. Aunque la mayoría se enfoca en formas tradicionales basadas en el trabajo de la familia Linares en particular, también llevan a estas formas hacia nuevos rumbos, incorporando nuevos colores e imágenes; por ejemplo, de la cultura popular moderna.

El Colectivo Última Hora es una cooperativa de seis artesanos que aún trabajan en la FARO. Los cinco miembros—Juanito Vázquez, los hermanos Raúl y Antonio Osorio, Jeremy Carbajal, Joaqui Segundo y Ramón Espinoza—son asociados de la FARO desde hace mucho tiempo, y todos, menos uno, toman clases allí de un tipo u otro.

La cooperativa la formaron en 2005 Raúl Osorio y Juan Vázquez Morales, quienes se reunieron mientras tomaban clases de cartonería. Los dos se hicieron amigos y una organización los contactó para trabajar en carros alegóricos para el carnaval de la ciudad de Veracruz en los primeros años del siglo XXI. Si bien no es exactamente cartonería, muchas de las técnicas eran similares, y los dos aprendieron a trabajar en proyectos de escala monumental.

Los dos decidieron tomar esta experiencia y formar Última Hora. Los otros miembros se han unido a lo largo de los años. Todos, menos uno, son artesanos de tiempo completo, aunque la mayoría no se dedican de tiempo completo a la cartonería. En cambio, aportan ideas y habilidades de sus otras actividades al trabajo del colectivo. El grupo trabaja en todos los tamaños, pero en su mayoría están dedicados y son más conocidos por su trabajo en piezas monumentales. Han diseñado y ejecutado objetos para desfiles de moda, empresas mexicanas y extranjeras, e individuos, pero la mayor parte de su trabajo es en conjunto con eventos culturales patrocinados por entidades gubernamentales. Sus clientes han incluido las Secretarías de Cultura y Educación, los estados de Hidalgo y Morelos y las ciudades de Puebla, Toluca y Ciudad de México. Con mucho, la época en la que más ocupados están es desde finales de septiembre

in monumental pieces. They have designed and executed objects for fashion shows, Mexican and foreign businesses, and individuals, but most of their work is in conjunction with cultural events sponsored by government entities. Their clients have included the Secretariats of Culture and Education, the states of Hidalgo and Morelos, and the cities of Puebla, Toluca, and Mexico City. By far their busiest time is late September into October, both to prepare a monumental alebrije for the Alebrije Parade and to make objects and scenes related to Day of the Dead. They also do purely artistic and stage scenery work.

While allied with city-supported FARO, the collective is a for-profit organization. FARO does not charge for the workshop space they use and completely fill in October. Instead the collective provides tools and advice to students taking cartonería classes, and all pieces made by Última Hora are labeled as being from FARO as well.

Similar organizations have popped up since the start of the century in many of the capital's cultural centers, even in small, out-of-the-way enclaves such as the Portal Grande area of Mexico City. It is located in the far west, where the terrain leaves valley floor and becomes a series of rugged ravines extending east to west. Fingers of urban sprawl fill the higher elevations separating the ravines, with illegal and dangerous construction found on the unstable slopes of the ravines themselves.

Huesitos Olvidados is a cooperative of three employees of the 13 de Julio Cultural Center in Portal Grande: Francisco (Paco) Resendiz, José de Jesús (JJ) Moreno, and Juan Carlos Neri. Since 2002, there have been efforts to build a cartonería tradition in this very poor area, with the aim of making the location better known to the rest of Mexico City. While they do get some support from the municipal government, mostly in the way of space in the very small building, as often as not the men themselves find the money needed for supplies and transport to build and exhibit their and their community's work.

hasta octubre, tanto para preparar un alebrije monumental para el Desfile de Alebrijes como para crear objetos y escenas relacionadas con el Día de Muertos. También hacen un trabajo puramente artístico y escenográfico.

Aunque se alía con la FARO apoyada por la ciudad, el colectivo es una organización con fines de lucro. La FARO no cobra por el espacio del taller que usan y que se llena completamente en octubre. A cambio, el colectivo proporciona herramientas y consejos a los estudiantes que toman clases de cartonería, y todas las piezas hechas por Última Hora también están etiquetadas como de la FARO.

Han aparecido organizaciones similares desde principios de siglo en muchos de los centros culturales de la capital, incluso en enclaves pequeños y apartados como el área del Portal Grande de la Ciudad de México. Se encuentra en el extremo oeste, donde el terreno se aleja del suelo del valle y se convierte en una serie de barrancos escarpados que se extienden de este a oeste. Los dedos de la expansión urbana llenan las elevaciones más altas que separan los barrancos, con construcciones ilegales y peligrosas que se encuentran en las laderas inestables de los mismos barrancos.

Huesitos Olvidados es una cooperativa de tres empleados del Centro Cultural 13 de Julio en Portal Grande: Francisco (Paco) Reséndiz, José de Jesús (JJ) Moreno y Juan Carlos Neri. Desde 2002, se han realizado esfuerzos para construir una tradición de cartonería en esta zona tan pobre, con el objetivo de hacer que la ubicación sea más conocida para el resto de la Ciudad de México. Si bien reciben cierto apoyo del gobierno municipal, principalmente en lo que respecta al espacio en el edificio muy pequeño, no pocas veces, los hombres tienen que encontrar el dinero necesario para los suministros y el transporte para construir y exhibir su trabajo y el de su comunidad.

Inclusion of New Kinds of Cartoneros
Inclusión de nuevos tipos de cartoneros

El cambio en la Ciudad de México de la formación mediante el aprendizaje familiar a la instrucción formal o semiformal ha permitido la inclusión de personas que de otra manera no participarían ni influirían en el desarrollo del oficio. A finales del siglo XX y principios del siglo XXI, las clases de cartonería comenzaron a multiplicarse en esta ciudad, una tendencia que ha sido fuertemente promovida y apoyada por dos instituciones en particular, la FARO y el Museo de Arte Popular (MAP). Desde entonces, tanto la FARO como el MAP han utilizado el oficio para organizar eventos masivos, atrayendo la atención de los medios locales y nacionales, haciendo visible el oficio para miles de personas y elevando su estatus y popularidad.

La promoción de la cartonería de esta manera ha llamado la atención de aquellos que están más interesados en el medio por razones personales, culturales y artísticas, aficionados y artistas que pueden o no estar interesados en vender sus obras. Esto ha sido más prominente en el área de la Ciudad de México, cuya afluencia permite que más personas tengan tiempo disponible para actividades de ocio. Los que toman clases en la FARO tienden a dividirse equitativamente entre aquellos que buscan ganar dinero con este oficio, aquellos que están interesados en él como un pasatiempo, y aquellos que están interesados en él como arte.

Esto no quiere decir que la cartonería no haya sido vista como un medio artístico antes del siglo XXI. Con excepción de los juguetes, siempre ha sido un medio decorativo. La fabricación de piezas requiere talento artístico, al menos con la pintura, más aún si el artesano crea sus propios moldes o hace piezas a mano. El trabajo de la familia Linares y, en cierta medida, de Carmen Caballero Sevilla, estableció la cartonería como un medio estético que refuerza su papel decorativo tradicional.

The shift in Mexico City from formation by family apprenticeship to formal or semiformal instruction has allowed the inclusion of people who would not otherwise participate in and influence the craft's development. In the late twentieth and early twenty-first centuries, classes in cartonería began to multiply here, a trend that has been strongly promoted and supported by two institutions in particular, FARO and the Museo de Arte Popular (MAP). Both FARO and MAP have since used the craft to stage massive events, gaining both local and national media attention, bringing the craft into view for thousands of people, and elevating its status and popularity.

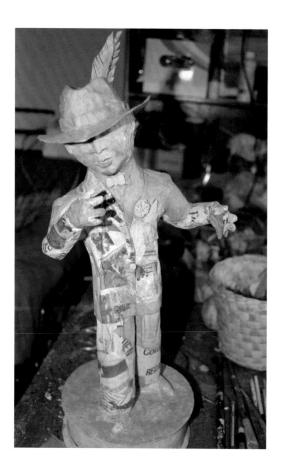

The promotion of cartonería in this way has attracted those who are more interested in the medium for personal, cultural, and artistic reasons—hobbyists and artists who may or may not be interested in selling their works. This has been most prominent in the Mexico City area, whose affluence allows for more people with the time on their hands for leisure activities. Those taking classes at FARO tend to be evenly divided among those who look to make money with it, those who are interested in it as a hobby, and those who are interested in it as art.

It is not to say that cartonería was not been seen as an artistic medium before the twenty-first century. With the exception of toys, it has always been a decorative medium. The making of pieces requires artistic talent, at least with the painting, even more so if the artisan creates his own molds or makes pieces freehand. The work of the Linares family, and to some extent of Carmen Caballero Sevilla, established cartonería as an aesthetic medium building on its traditional decorative role.

El patrocinio directo de los cartoneros por parte de artistas murió con el paso de la generación de Diego Rivera, pero el vínculo entre el arte y el artesano nunca desapareció por completo. Hoy en día, muchos cartoneros tienen al menos alguna formación artística, con muchos muy notables como Sotero Lemus y la familia Bobadilla que estudiaron en las principales instituciones de arte de México. La FARO ha trabajado para mantener y desarrollar el vínculo entre las bellas artes y la cartonería. Cuenta con profesores en ambos campos que trabajan juntos, y ha realizado eventos y otras actividades con la Escuela Nacional de Pintura, Escultura y Artes Gráficas de La Esmeralda.

La incorporación de aficionados y artistas a la cartonería aún no ha tenido un gran impacto en el desarrollo de las formas de la cartonería, ya que muchos trabajan con el medio por motivos personales. Significa que las personas con más recursos financieros y educación que el cartonero tradicional son conscientes de su importancia, así como del trabajo y del talento necesarios para su producción. Es posible que estos participantes no constituyan una parte significativa de los productores de cartonería, pero pueden ayudar a mantener y promover la importancia cultural de la artesanía de la misma manera que lo hicieron los artistas e intelectuales a mediados del siglo XX.

Un grupo que se ha beneficiado del alejamiento de la cartonería de los talleres familiares ha sido el de las mujeres. Tradicionalmente, la cartonería era cosa de hombres. Los estudios sobre familias de cartonería, como los Linares de Susan N. Masuoka y Eli Bartra, afirman que la participación femenina en el oficio fue, en el mejor de los casos, marginalizada para el trabajo de preparación y tal vez para pintar, en ocasiones con mujeres que componían piezas completas como miembros de la familia, pero no como individuos. Estas piezas generalmente se hicieron para ayudar a completar los pedidos y, a menudo, se consideraron inferiores, incluso por las propias mujeres, a las piezas encargadas hechas por hombres. Estas actitudes se

Direct patronage of cartoneros by artists died with the passing of Diego Rivera's generation, but the link between art and artisan never completely disappeared. Today, many cartoneros have at least some artistic training, with many notable ones such as Sotero Lemus and the Bobadilla family studying at Mexico's major art institutions. FARO has worked to maintain and develop the link between fine art and cartonería. It has teachers in both fields who work together, and it has held events and other activities with the La Esmeralda National School of Painting, Sculpture and Graphic Arts.

The addition of hobbyists and artists in cartonería has not yet had major impact on the development of cartonería forms, since many work with the medium for personal reasons. It does mean that people with more financial means and education than the traditional cartonero are aware of its significance as well as the work and talent needed for its production. These participants may not make up a significant portion of cartonería producers, but they may help maintain and promote the craft's cultural importance much the way the artists and intellectuals of the mid-twentieth century did.

One group that has benefited from the shift away from family workshops has been women. Traditionally, cartonería was men's work. Studies of cartonería families such as the Linareses by Susan N. Masuoka and Eli Bartra state that female participation in the craft was at best marginalized to prep work and perhaps painting, occasionally with women making complete pieces as members of the family, but not as individuals. These pieces were generally made to help complete orders, and often were considered inferior to commissioned pieces made by men, even by the women themselves. These attitudes were derived from traditional divisions of labor both in Mexico's handcrafts and in women's place in traditional families. While this is nowhere as strong as in the past, family workshops both new and old still tend to favor men. For example, La Lula workshop in Xochimilco, Mexico City, is the business of husband and wife Alejandro Camacho Barrera and Miriam Salgado. The workshop is the result of the recent urbanization of the area. The family left agriculture behind in favor of cartonería, a completely new endeavor for them. Although the business is officially promoted as La Lula, just about all media coverage focuses on Camacho Barrera as the face of the

derivaron de las divisiones tradicionales del trabajo, tanto en las artesanías de México como en el lugar de las mujeres en las familias tradicionales. Si bien esto no es tan fuerte como en el pasado, los talleres familiares, tanto nuevos como antiguos, tienden a favorecer a los hombres. Por ejemplo, el taller de La Lula en Xochimilco, Ciudad de México, es el negocio Alejandro Camacho Barrera y Miriam Salgado, quienes son marido y mujer. El taller es el resultado de la reciente urbanización del área. La familia dejó atrás la agricultura en favor de la cartonería, un negocio completamente nuevo para ellos. Aunque el negocio se promociona oficialmente como La Lula, casi toda la cobertura de los medios se centra en Camacho Barrera como la cara de la empresa. Esto no se debe a nada que la pareja haga de manera activa, sino más bien a las actitudes tradicionales hacia las empresas familiares en México, especialmente en las áreas más rurales.

La marginación de las mujeres que trabajaron fuera de los talleres familiares en el siglo XX es discutible. La obra de Carmen Sevilla Caballero fue aceptada y promovida por Diego Rivera por sus propios méritos y sigue siendo una parte importante del Museo Casa Estudio Diego Rivera en San Ángel (Ciudad de México). Tanto Susana Buyo como sus estudiantes afirman que su posición fuera de la corriente principal ha sido más por su estilo y quizá porque no es mexicana, en lugar de por ser mujer. Sin embargo, es cierto que ninguna de estas mujeres ha tenido el mismo estatus que sus contemporáneos masculinos antes o ahora.

La disponibilidad de clases ha influido. Las mujeres se registran y participan junto a los hombres como iguales, en lugar de como ayudantes. Tal vez lo más importante es que las mujeres luego continúan trabajando por su cuenta o en grupos de su elección, sin limitarse a la estructura familiar. Los cambios generales en el estatus económico de las mujeres, especialmente en la Ciudad de México, también han sido importantes. Cuando las clases de cartonería comenzaron por primera vez en la

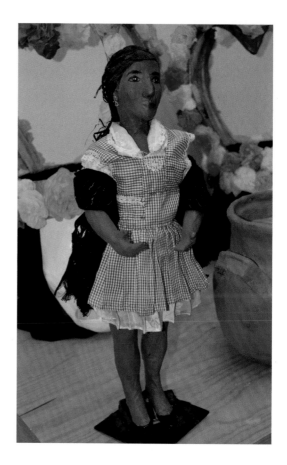

enterprise. This is not because of anything that the couple does actively, but rather because of traditional attitudes toward family businesses in Mexico, especially in more-rural areas.

Marginalization of women who worked outside family workshops in the twentieth century is debatable. Carmen Sevilla Caballero's work was accepted and promoted by Diego Rivera on its merits and remains an important part of the Museo Casa Estudio Diego Rivera in San Angel (Mexico City). Both Susana Buyo and her students state that her position outside the mainstream has been more because of her style and perhaps because she is not Mexican, rather than from being female. However, it is certain that neither of these women have had the same status as their male contemporaries then or now.

The availability of classes has had an effect. Women register and participate alongside men as equals, rather than as helpers. Perhaps more importantly, women then go on to work on their own or in groups of their choosing, not being limited to the family structure. Overall changes to women's economic status, especially in Mexico City, have been important as well. When cartonería classes first began in the 1990s and even in the early years of FARO, most students were men. Today, about 35–40 percent both of students and active cartoneros are women, with almost all of these women working outside family workshops. Women's creations have become more prominent as well. Another important development is the rise of female instructors in cultural centers, including the cartonería instructors at FARO and classes led by important artisans such as Alicia Méndez Juárez in Celaya.

The new generations of women cartoneras generally are positive about their positions as craftspeople, even vis-à-vis men. They indicate that their works are accepted in the market equally, and they are accepted by male cartoneros as well. In the making of monumental works, the

década de 1990 e incluso en los primeros años de la FARO, la mayoría de los estudiantes eran hombres. Hoy en día, entre el 35 y el 40 por ciento de los estudiantes y los cartoneros activos son mujeres, y casi todas ellas trabajan fuera de los talleres familiares. Las creaciones de las mujeres también se han vuelto más prominentes. Otro desarrollo importante es el aumento de instructores de sexo femenino en los centros culturales, incluidos los instructores de cartonería en la FARO y clases dirigidas por importantes artesanas como Alicia Méndez Juárez en Celaya.

Las nuevas generaciones de mujeres cartoneras en general están seguras de sus posiciones como artesanas, incluso con respecto a los hombres. Indican que sus obras son aceptadas en el mercado por igual, y también son aceptadas por los hombres cartoneros. En la realización de obras monumentales, el porcentaje de mujeres involucradas es ligeramente más bajo, pero en el evento el Desfile de Alebrijes de 2015, casi la mitad de las obras se

percentage of women involved is slightly lower, but at the 2015 Alebrije Parade event, almost half the entries were credited to women authors, although all were made by collectives or other groups of people. One negative indicator was that women working on monumental pieces in groups may be discouraged from working on the large metal frames, which require some strength in bending metal and the use of welding equipment. According to artisan Tania Aburto, this comes as much from traditional "courtesy" (her word) as from sexism per se, because if women insist on participation in all phases, there is little to no resistance.

Most women become involved in the craft for the same reasons that men do. One slight variation concerns the ability to make money while working at home and caring for children, an activity that is still highly divided and inclined toward women. For artisans such as Clara Romero Murcia in Iztapalapa, cartonería work allows her to supplement income from her full-time job as a salesperson but still be home in the evenings with her children.

Both economic and cultural factors indicate the diminishing role of traditional family-based cartonería workshops and the rise of individuals and groups who enter the activity through other means. Cartonería's urban nature continues to intensify, because cities provide not only a large enough market for products, but also people with the means to get involved for reasons other than making money. Urban areas provide a wealth of cultural influences (both domestic and foreign) and even participants with the education to take advantage of these influences. However, it is not clear how much this new participation will affect the current and future development of the craft. Various cartoneros and institutional directors believe that the rise of women has had some impact, but lack specifics as to what this may be.

acreditaron a autoras mujeres, aunque todas fueron realizadas por colectivos u otros grupos de personas. Un indicador negativo fue que las mujeres que trabajan en piezas monumentales en grupos pueden ser desalentadas a trabajar en los grandes marcos de metal, que requieren cierta fuerza para doblar el metal y el uso de equipos de soldadura. Según la artesana Tania Aburto, esto proviene tanto de la "cortesía" (su palabra) tradicional como del sexismo per se, porque si las mujeres insisten en participar en todas las fases, hay poca o ninguna resistencia.

La mayoría de las mujeres se involucran en el oficio por las mismas razones que los hombres. Una pequeña variación se refiere a poder ganar dinero mientras trabajan en el hogar y cuidan a los niños, una actividad que todavía está muy dividida e inclinada hacia las mujeres. Para artesanos como Clara Romero Murcia en Iztapalapa, el trabajo de cartonería le permite complementar los ingresos de su trabajo de tiempo completo como vendedora, a la vez que puede seguir estando en casa por las noches con sus hijos.

Tanto los factores económicos como los culturales indican el papel cada vez menor de los talleres tradicionales de cartonería familiar y el aumento de individuos y grupos que ingresan a la actividad por otros medios. La naturaleza urbana de la cartonería continúa intensificándose, ya que las ciudades ofrecen no solo un mercado lo suficientemente grande para los productos, sino también personas con los medios para involucrarse por razones distintas a ganar dinero. Las áreas urbanas proporcionan una gran cantidad de influencias culturales (tanto nacionales como extranjeras) e incluso participantes con la educación necesaria para aprovechar estas influencias. Sin embargo, no está claro cuánto afectará esta nueva participación al desarrollo actual y futuro del oficio. Varios cartoneros y directores institucionales creen que el aumento de las mujeres ha tenido algún impacto, pero carecen de detalles específicos sobre cuál puede ser.

Product Innovation / Innovación de producto

In general, tradition has a very strong pull on Mexico's folk art expressions. Here, authenticity is an issue, since there is a distinction between handcrafts that have underlying cultural value (*artesanía*) and those that do not (*manualidad*). Much has been written by experts such as Marta Turok on this distinction, but exactly what gives a handcraft that cultural value is not entirely clear. In the realm of cartonería, the issues generally revolve around who makes it, for what purpose, and whether and how modern materials and themes are used. No one would argue that Judas figures made by the Linares family fifty years ago or today would qualify as *artesanía*. Most accept the making of alebrijes and humorous skeletal figures by just about any Mexican cartonero, but some do not, since the pieces are not (necessarily) tied to a specific Mexican festival. Every cartonero interviewed insisted that the base of his or her works is paper and paste, to define it as true cartonería. Many artisans still do not accept the addition of commercially bought details (such as jewelry, feathers, and sequins) in a purely authentic piece. However, this is becoming more common because it keeps prices in range of what customers will pay, and also because these nontraditional elements are accessible to modern cartoneros and part of their world. It is interesting to note that there is little controversy in the use of certain commercial products such as acrylic paints, industrial oils for lubricating molds, and molds made of modern materials.

En general, la tradición tiene una fuerte influencia en las expresiones de arte popular de México. Aquí, la autenticidad es un problema, ya que existe una distinción entre las artesanías que tienen un valor cultural subyacente (artesanía) y las que no (manualidad). Mucho ha sido escrito por expertos como Marta Turok sobre esta distinción, pero exactamente lo que da a la artesanía el valor cultural no está del todo claro. En el ámbito de la cartonería, los temas generalmente giran en torno a quién la fabrica, con qué propósito y si se utilizan materiales y temas modernos. Nadie diría que las figuras de Judas hechas por la familia Linares hace cincuenta años u hoy serían calificadas como artesanía. La mayoría acepta la fabricación de alebrijes y figuras de esqueletos humorísticas por parte de cualquier cartonero mexicano, pero algunos no, ya que las piezas no están (necesariamente) vinculadas a un festival mexicano específico. Cada cartonero entrevistado insistió en que la base de sus trabajos es papel y engrudo, para definirlo como verdadera cartonería. Muchos artesanos aún no aceptan la adición de detalles comprados comercialmente (como joyas, plumas y lentejuelas) en una pieza puramente auténtica. Sin embargo, esto se está volviendo más común porque mantiene los precios dentro del rango de lo que los clientes pagarán, y también porque estos elementos no tradicionales son accesibles para los cartoneros modernos y parte de su mundo. Es interesante observar que existe poca controversia en el uso de ciertos productos comerciales como las pinturas acrílicas, los aceites industriales para lubricar moldes y los moldes hechos de materiales modernos.

The most-traditional pieces and techniques are found in family workshops such as those of the Linareses, where an apprenticeship system remains in place. In these, there is little innovation. There is more from individuals and groups who learn the craft outside this system. Mexico City institutions such as MAP and FARO have encouraged innovation, with the latter's director, José Luis Galicia, looking to implement a "new proposal for the craft" by bringing in the participation of artists and others. Despite this, even among many younger cartoneros, there is little inclination to any major experimentation with basic design elements with most of their production, primarily because any major departures are seen as no longer being "Mexican folk art" by many buyers. Any changes in this regard are the "tweaking" of designs, with a link to some traditional Mexican cultural image or tradition strongly apparent.

Cartonería Art

Perhaps the most innovative idea of the late twentieth and early twenty-first centuries is the idea of cartonería as art. While Pedro Linares, Carmen Caballero, and Susana Buyo certainly took cues from the fine arts, none of these creators considered what they did as "art." The younger generations of Linareses and the vast majority

Life-sized skeletal image of Lucha Reyes by Raymundo Amezcua

Imagen de esqueleto de tamaño natural de Lucha Reyes de Raymundo Amezcua

Las piezas y técnicas más tradicionales se encuentran en talleres familiares como los de los Linares, donde se mantiene un sistema de aprendizaje. En estos, hay poca innovación. Hay más de parte de individuos y grupos que aprenden el oficio fuera de este sistema. Instituciones de la Ciudad de México como el MAP y la FARO han fomentado la innovación, con el director de esta última, José Luis Galicia, que busca implementar una "nueva propuesta para el oficio" al incorporar la participación de artistas y otros. A pesar de esto, incluso entre muchos cartoneros más jóvenes, hay poca inclinación hacia una experimentación importante con elementos de diseño básicos con la mayor parte de su producción, principalmente porque muchos compradores consideran que las grandes variantes ya no son "arte popular mexicano". Cualquier cambio en este sentido es la "modificación" de los diseños, con un vínculo a alguna imagen o tradición cultural tradicional mexicana fuertemente evidente.

El arte de la cartonería

Quizá la idea más innovadora de finales del siglo XX y principios del XXI sea la idea de la cartonería como arte. Si bien Pedro Linares, Carmen Caballero y Susana Buyo ciertamente tomaron señales de las bellas artes, ninguno de estos creadores consideró que lo que hicieron era "arte." Las generaciones más jóvenes de Linares y la gran mayoría de los cartoneros se consideran a sí mismos "solo" artesanos también. Sin embargo, hay excepciones, la mayoría de las cuales se encuentran en el área metropolitana de la Ciudad de México.

Poster for movie *Morirse está en hebreo* (*My Mexican Shiva*) featuring cartonería skull by Raymundo Amezcua

Cartel para la película *Morirse está en hebreo* con calavera de cartonería de Raymundo Amezcua

Como muchos cartoneros, el enfoque de Raymundo Amezcua está en las piezas tradicionales, en particular Catrinas y otras figuras de esqueletos con alguna relación con la historia y la cultura de México. Lo que hace diferente a Amezcua es su enfoque y actitud.

Su elaboración es tan cuidadosa como cualquier artista. Sin dejar de respetar las técnicas básicas de la cartonería, trabaja para garantizar que los acabados de todas las piezas sean extremadamente suaves, con gran atención al detalle. De hecho, parece que sus piezas están hechas de otros materiales, como barro o acrílico y, en el caso de prendas de vestir, incluso de tela. Esto se logra mediante el uso de más de veinte capas de cartulina cubiertas con un engrudo para papel. También está el meticuloso trabajo y la colocación de pequeños trozos de papel para crear peinados, gesticular dedos huesudos y rasgos faciales. Cuando se le encarga una pieza para representar a una persona real, dedica tiempo a investigar el tema. Por ejemplo, si bien una representación del expresidente mexicano Benito Juárez como un esqueleto para el Día de Muertos no puede tener su rostro o color de piel, sí puede tener un traje, peinado y postura corporal que lo haga reconocible al instante. Amezcua tiende a rechazar los tonos llamativos y trabaja para obtener tonos más realistas, utilizando diversas técnicas, incluida la pintura encáustica.

Otra indicación de que su táctica es diferente es que ha dedicado mucho tiempo y esfuerzo a crear figuras que durarán diez años o más. Esto incluye mantener el papel lo más seco posible mientras se trabaja y crear una fórmula para engrudo que incluya ingredientes naturales para disuadir tanto a los insectos como al tiempo. Amezcua también ha establecido su propio estilo particular

of cartoneros consider themselves "only" artisans as well. However, there are exceptions, almost all of whom are in the Mexico City metropolitan area.

Like many cartoneros, Raymundo Amezcua's focus is on traditional pieces, in particular Catrinas and other skeletal figures with some relationship to Mexico's history and culture. What makes Amezcua different is his approach and attitude.

His workmanship is as careful as any artist. While still respecting basic cartonería techniques, he works to ensure that the finishes of all pieces are extremely smooth, with great attention to detail. In fact, his pieces look like they are made of other materials, such as clay or acrylic and, in the case of clothing items, even fabric. This is achieved through the use of twenty-plus layers of craft paper covered in a paper paste. There is also the meticulous working and placing of tiny shreds of paper to create hair styles, gesturing bony fingers, and facial features. When commissioned for a piece to represent a real person, he puts time into researching the subject. For example, while a representation of former Mexican president Benito Juárez as a skeleton for Day of the Dead cannot have his face or skin color, it can have a suit, hairstyle, and body

posture that makes it instantly recognizable. Amezcua tends to shun the garish and works for more-realistic hues, using various techniques, including encaustic painting.

Another indication that his tack is different is that he has put much time and effort into creating figures that will last ten years or more. This includes keeping paper as dry as possible while working and creating a formula for paste that includes natural ingredients to deter both bugs and time. Amezcua has also established his own particular style for his skeletal figures. He makes the clothing as realistic as possible, which allows him to indicate body features a skeleton normally would not have, such as ample busts and hips on women and musculature in the case of a figure of a bullfighter.

He principally works for museums and other institutions and even made a prop for a popular film, *Morirse está en hebreo* (*My Mexican Shiva*) (2007). He is temperamental both in his relationship with his clients and what pay he will accept, refusing commissions that do not respect his talents.

It is not simply a question of money that distinguishes those who do it for art's sake and those who do it as a business. Daniel Vera Garcia lives very modestly in the very poor borough of Iztapalapa, Mexico City, with his workshop in a half-constructed building that also doubles as a pulque bar. Cartonería is only one of his techniques, along with mural painting and graphic art. Most of his cartonería work is self-financed through his modest income from the bar, since he does not create with the aim of selling, but rather to see how his creations affect onlookers. This is particularly true of his monumental alebrijes, which he displays each year at the Museo de Arte Popular's annual parade. This dedication to aesthetics means that he is less worried about maintaining cartonería tradition, using imagery from Pink Floyd, the psychedelic, and surrealism, and is more willing to use nontraditional materials and techniques, in particular the use of plastics from beverage bottles as support for the paper, as well as cut pieces of plastic to give a stained-glass effect.

para sus figuras de esqueletos. Hace que la ropa sea lo más realista posible, lo que le permite indicar las características del cuerpo que normalmente no tendría un esqueleto, como amplios senos y caderas en mujeres y musculatura en el caso de una figura de un torero.

Trabaja principalmente para museos y otras instituciones e incluso realizó una propuesta para una película popular, Morirse está en hebreo (2007). Es temperamental tanto en su relación con sus clientes como en el pago que aceptará, rechazando los encargos que no respetan su talento.

No es simplemente una cuestión de dinero lo que distingue a quienes lo hacen por el arte y a quienes lo hacen como un negocio. Daniel Vera García vive muy modestamente en el barrio muy pobre de Iztapalapa, Ciudad de México, con su taller en un edificio a medio construir que también funciona como un bar donde se sirve pulque. La cartonería es solo una de sus técnicas, junto con la pintura mural y el arte gráfico. La mayor parte de su trabajo de cartonería se autofinancia a través de sus modestos ingresos provenientes del bar, ya que no crea con el objetivo de vender, sino para ver el efecto que tienen sus creaciones en los espectadores. Esto es particularmente cierto en sus monumentales alebrijes, que muestra cada año en el desfile anual del Museo de Arte Popular. Esta dedicación a la estética significa que está menos preocupado por mantener la tradición de la cartonería, usando imágenes de Pink Floyd, así como imágenes psicodélicas y surrealistas, y está más dispuesto a usar materiales y técnicas no tradicionales, en particular el uso de plásticos de botellas de bebidas como soporte para el papel, además de cortar piezas de plástico para dar un efecto de vidriera.

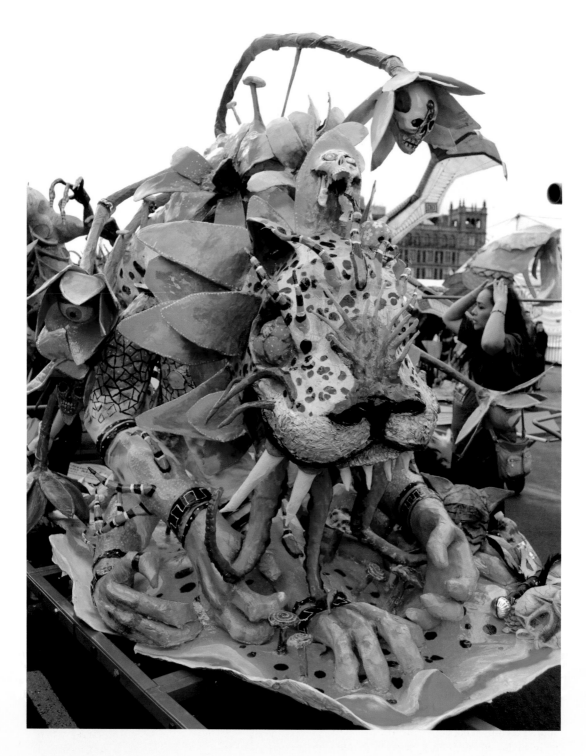

Alebrije by Daniel Vera Sierra at the
Monumental Alebrije Parade

Alebrije de Daniel Vera Sierra en el
Desfile de alebrijes monumentales

Mask decoration by Deidre Ramírez
(Photo: Mariano Fernández)

Decoración de máscara de Deidre
Ramírez (Foto: Mariano Fernández)

Deirdre Ramirez considers herself both an artisan and artist, working with cartonería for over twenty-five years. She began out of curiosity, first making piñatas and other items for Christmas. Since then, her work has developed in two directions—more-traditional items such as skeletal figures, and experimentation with more artistic and modern designs. She has formal training in the arts, with degrees in graphic communication and a master's in art, architecture, and ephemeral spaces from the Polytechnic Foundation of Barcelona, Spain. She has worked on a number of artistic projects in various media in Mexico and the United States.

Her specialty in cartonería is masks, both for wearing and as a decorative and artistic item. Her interest in them stems from her interest in psychology. This results in pieces that have a much more modern look, meant to express something about the human condition more than preserving tradition. One distinguishing characteristic of her masks is that they tend to have much more texture than those made for traditional celebrations, done by adding crumpled paper or paste (or both) over the main body, which is usually smooth and hard. Another influence in her work is science fiction and fantasy. Pieces of this kind often have a metallic look and can prominently include nonpaper elements such as yarn, feathers, and insect wings.

Deirdre Ramírez se considera a sí misma artesana y artista, ha trabajado con cartonería durante más de veinticinco años. Comenzó por curiosidad, primero haciendo piñatas y otros artículos para Navidad. Desde entonces, su trabajo se ha desarrollado en dos direcciones: artículos más tradicionales como figuras de esqueletos y experimentación con diseños más artísticos y modernos. Cuenta con capacitación formal en las artes, licenciatura en comunicación gráfica y maestría en arte, arquitectura y espacios efímeros de la Fundación Politécnica de Barcelona, España. Ha trabajado en varios proyectos artísticos en diversos medios en México y Estados Unidos.

Su especialidad en cartonería es las máscaras, tanto para vestir como un elemento decorativo y artístico. Su interés en ellas se deriva de su interés en la psicología. Esto da como resultado piezas que tienen un aspecto mucho más moderno, destinado a expresar algo acerca de la condición humana más que a preservar la tradición. Una característica distintiva de sus máscaras es que tienden a tener mucha más textura que las hechas para celebraciones tradicionales, que se realiza al agregar papel arrugado o engrudo (o ambos) sobre el cuerpo principal, que suele ser suave y duro. Otra influencia en su trabajo es la ciencia ficción y la fantasía. Las piezas de este tipo a menudo tienen un aspecto metálico y pueden incluir prominentemente elementos que no son papel, como hilos, plumas y alas de insectos.

The most impressive work technically is that of Adalberto Álvarez Marines, who lives just barely outside Mexico City in a small village called Santa Catarina Ayotzingo in the municipality of Chalco, state of Mexico. He is a completely self-taught artist, starting with drawing and even illustrating books when he was still an adolescent. In his twenties, he discovered cartonería while observing some neighbors trying to learn it themselves. Watching them, he decided he could do better and has been at it ever since.

What sets Álvarez's work apart is his artistic sense. While there are some pieces in his personal collection that are folk art, most of his work well crosses the line into sculpture, being anywhere from about a half meter in height to life sized, with realistic anatomy even with fantastic creatures. He has even created a bust of himself. Álvarez's dedication to his art consumes most of his time, and he even states that he does not like to go to exhibitions of his work or to award ceremonies since it takes time away from creating. A senior citizen now, his main concern is to do as much as he can with time his has left.

While he has exhibited his work in the Mexico City area and Washington, DC, Álvarez decided to create his own "home museum" dedicated to cartonería where he lives in Ayotzingo. Most of the small pieces are his, and all the large pieces are.

Untitled life-sized statue by Adalberto Álvarez Marines at his museum

Estatua de tamaño natural sin título de Adalberto Álvarez Marines en su museo

El trabajo técnico más impresionante es el de Adalberto Álvarez Marines, quien vive apenas a las afueras de la Ciudad de México en un pequeño pueblo llamado Santa Catarina Ayotzingo en el municipio de Chalco, Estado de México. Es un artista completamente autodidacta, comenzó con el dibujo e incluso ilustró libros cuando aún era un adolescente. Cuando estaba en sus veinte, descubrió la cartonería mientras observaba a algunos vecinos que intentaban aprenderla ellos mismos. Al verlos, decidió que podía hacerlo mejor y lo ha estado haciendo desde entonces.

Lo que distingue a la obra de Álvarez es su sentido artístico. Si bien hay algunas piezas en su colección personal que son arte popular, la mayor parte de su trabajo cruza la línea hacia la escultura, con piezas de alrededor de medio metro de altura hasta tamaño natural, con una anatomía realista incluso con criaturas fantásticas. También ha creado un busto de sí mismo. La dedicación de Álvarez a su arte consume la mayor parte de su tiempo, e incluso afirma que no le gusta ir a exposiciones de su obra o a ceremonias de premiación, ya que usaría tiempo que prefiere invertir en crearlas. Una persona mayor ahora, su principal preocupación es hacer todo lo que pueda con el tiempo que le queda.

Aunque ha expuesto su trabajo en el área de la Ciudad de México y en Washington, DC, Álvarez decidió crear su propio "museo casero" dedicado a la cartonería donde vive en Ayotzingo. La mayoría de las piezas pequeñas son suyas, y todas las piezas grandes lo son.

OTHER INNOVATIONS
Monumental Works

The word "monumental" related to cartonería begins with the creation of monumental communal altars for various Mexican festivals, especially Day of the Dead. Such altars have a long history, but the inclusion of cartonería figures as a prominent aspect is a bit more recent. One early example of this is the annual Day of the Dead altar sponsored by the parish of San Pedro Apostol in Tepoztlán, state of Mexico, which began in 1997. It is sponsored by a youth group called Jóvenes al Rescate de Tepotzotlán (Youth Rescuing Tepotzotlán), supported by the local parish and other organizations. The idea spread to other areas in central Mexico. One of the best-known altars of this type is the *Mega ofrenda* (Mega altar) set up each year by students of the National Autonomous University of Mexico, which fills a section of the large campus mall. Another is set up by the Dolores Olmedo Museum in Mexico City. The life-sized figures for this altar are provided every year by the Linares family.

While the altars themselves are monumentally sized, the cartonería figures in them are large but were no more than life sized. It is the 2005 Panteón Rococó concert at FARO that marks the start of even-larger pieces. Panteón Rococó is a Mexican ska band, very popular among the young people whom FARO serves. The idea to create set elements

OTRAS INNOVACIONES
Obras monumentales

La palabra "monumental" relacionada con la cartonería comienza con la creación de altares comunales monumentales para varios festivales mexicanos, especialmente el Día de Muertos. Tales altares tienen una larga historia, pero la inclusión de figuras de cartonería como un aspecto prominente es un poco más reciente. Un ejemplo temprano de esto es el altar anual del Día de Muertos, patrocinado por la parroquia de San Pedro Apostol en Tepoztlán, Estado de México, que comenzó en 1997. Es patrocinado por un grupo juvenil llamado Jóvenes al Rescate de Tepotzotlán, apoyado por la parroquia local y otras organizaciones. La idea se extendió a otras áreas del centro de México. Uno de los altares más conocidos de este tipo es la mega ofrenda elaborada cada año por estudiantes de la Universidad Nacional Autónoma de México, que llena una sección de la gran explanada del campus. Otra es creada por el Museo Dolores Olmedo en la Ciudad de México. Las figuras de tamaño natural para este altar son proporcionadas cada año por la familia Linares.

Aunque los altares en sí mismos son de tamaño monumental, las figuras de cartonería en ellos son grandes, pero no más del tamaño natural. Es el concierto de Panteón Rococó en 2005 en la FARO lo que marca el inicio de piezas aún más grandes. Panteón Rococó es una banda de ska mexicana, muy popular entre los jóvenes a quienes la FARO les ofrece sus servicios. La idea de crear elementos con cartonería surgió de la FARO y del colectivo Última Hora. Los elementos consistían en calaveras gigantes adornadas colgadas de las vigas del escenario, lápidas y letras de metros de alto que decían "FARO". El concierto fue un gran éxito y consolidó el papel de la cartonería en la institución como un medio artístico y un oficio.

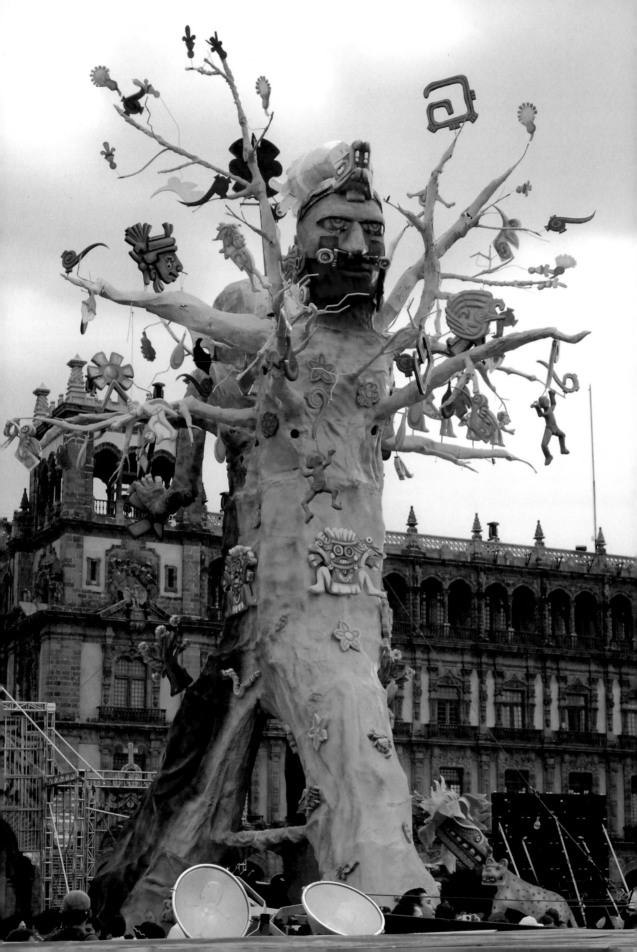

with cartonería emerged from FARO and the collective Última Hora. The elements consisted of giant decorated skulls hung from rafters of the stage, tombstones, and meters-tall letters spelling out "FARO." The concert was a huge success and cemented the role of cartonería at the institution as an artistic medium and a trade.

The stage set caught the attention of Mexico City's cultural authorities, who approached FARO with the idea of creating a monumental altar for the city's main square for Day of the Dead. The proposed elements for this altar were even larger than the stage set for Panteón Rococó, and a new kind of support, welded metal, was needed. Another issue was that the elements were freestanding, with no stage to use to keep them from falling over. The altar and its elements were constructed at FARO on their sides and transported to the plaza the same way, not knowing if the pieces would be stable once erected. In fact, after setting up the first piece, someone jokingly yelled, "Run!"

Fortunately, stability of the pieces has not been a problem, and the altars have been re-created every year for Day of the Dead since 2006. The altar remains over the entirety of the plaza for about a week or more, and no structures have fallen to date. The mega structures have included 10-meter-high *tzompantlis* (Aztec racks for enemies' skulls), images of the Aztec god of the dead, and skulls of figures from Mexico's history. In 2010, the theme of the altar related to the bicentennial of Mexico's independence and the centennial of the start of the Mexican Revolution. Pieces generally ranged from 2 to 5 meters, with some reaching higher than that.

The construction of this altar is FARO's most successful annual project. It has become an attraction each year to the center of the city, and its connection to FARO has brought many students to the institution. It has its greatest impact in the Mexico City metropolitan area, but it is regularly televised nationally because of the square's historical and cultural importance. The annual event also caught the attention of the studios that produce the James Bond movies, which ultimately included giant skeletal figures in the 2015 film *Spectre*.

"Tree of Death" by the Última Hora collective in the main square of Mexico City

"Árbol de la muerte" del colectivo Última Hora en la plaza principal de la Ciudad de México

El escenario llamó la atención de las autoridades culturales de la Ciudad de México, quienes se acercaron a la FARO con la idea de crear un altar monumental para la plaza principal de la ciudad para el Día de Muertos. Los elementos propuestos para este altar eran incluso más grandes que el escenario para Panteón Rococó, y se necesitaba un nuevo tipo de soporte, metal soldado. Otro problema fue que los elementos eran independientes, sin ningún escenario para evitar que se cayeran. El altar y sus elementos fueron construidos en la FARO en sus extremos laterales y se transportaron a la plaza de la misma manera, sin saber si las piezas serían estables una vez erigidas. De hecho, después de colocar la primera pieza, alguien gritó "¡Corre!"

Afortunadamente, la estabilidad de las piezas no ha sido un problema, y los altares se han recreado todos los años para el Día de Muertos desde 2006. El altar permanece en toda la plaza durante aproximadamente una semana o más, y ninguna estructura se ha caído hasta la fecha. Las mega estructuras han incluido tzompantlis (bastidores aztecas para cráneos de enemigos) de 10 metros de altura, imágenes del dios azteca de los muertos y calaveras de figuras de la historia de México. En 2010, el tema del altar estuvo relacionado con el bicentenario de la independencia de México y el centenario del inicio de la Revolución Mexicana. Las piezas generalmente oscilaban entre 2 y 5 metros, y algunas de ellas eran mucho más altas.

La construcción de este altar es el proyecto anual más exitoso de la FARO. Cada año se ha convertido en una atracción para el centro de la ciudad, y su conexión con la FARO ha llevado a muchos estudiantes a la institución. Tiene su mayor impacto en el área metropolitana de la Ciudad de México, pero se televisa regularmente a nivel nacional debido a la importancia histórica y cultural de la plaza. El evento anual también llamó la atención de los estudios que producen las películas de James Bond, que finalmente incluyeron figuras de esqueletos gigantes en la película Spectre de 2015.

El altar monumental en la plaza principal de la Ciudad de México inspiró al Museo de Arte Popular a patrocinar un evento dedicado a los alebrijes de tamaño monumental a partir de 2007. El nombre oficial del evento es La Noche de los Alebrijes, pero la actividad más visible es un desfile

The monumental altar at the Mexico City main plaza inspired the Museo de Arte Popular to sponsor an event dedicated to monumentally sized alebrijes starting in 2007. The official name of the event is La Noche de los Alebrijes (Night of the Alebrijes), but the most visible activity is a daytime parade of meters-tall figures that are rolled by participants on carts from the main plaza west through the city's financial district, where they are put on display for several weeks on Paseo de la Reforma Avenue.

The event has attracted the participation of notable artists and artisans, such as Ricardo Linares of the Linares family, and sponsorship of projects by various businesses and civic organizations. However, a significant number of entries are made by groups of interested persons investing their own time and money. The parade consists mostly of the entries, but it is usually led by the Symphonic Band of the Mexican Navy and can have clowns, costumed people on stilts, *lucha libre* wrestlers, and more.

The parade and exhibition attract thousands of people, mostly families, to see the alebrijes and take pictures. During exhibition the pieces are judged, with prizes in the tens of thousands of pesos awarded in several categories. The event is now an annual tradition for the city, occurring in October shortly before Day of the Dead.

It is MAP's most successful annual event by far, with nothing else reaching the number of participants, spectators, or media coverage. As of 2018, twenty-one million people have seen at least part of the event live or on television; over 14,000 people have participated in making and parading the entries, which have grown to over 200 each year. Despite being held for more than ten consecutive years, participation is still growing.

The popularity of the event is from the alebrijes themselves, not only for their unusual size but for their wild colors and shapes, making them suitable for a parade. Unlike the Day of the Dead altar of FARO, the Alebrije Parade directly involves city cartoneros, allowing them to showcase their best work. This has led to an increase of quality and creativity, not just in parade entries but also in general cartonería work in the city. For young artisans such as Tania Aburto, the feedback the event provides has been valuable in raising

de figuras de varios metros de altura que los participantes hacen rodar en carritos desde la plaza principal hacia el oeste a través del distrito financiero de la ciudad, donde se exhiben durante varias semanas en el Paseo de la Reforma.

El evento ha atraído la participación de notables artistas y artesanos, como Ricardo Linares, de la familia Linares, y el patrocinio de proyectos por parte de varias empresas y organizaciones cívicas. Sin embargo, un número significativo de obras son realizadas por grupos de personas interesadas que invierten su propio tiempo y dinero. El desfile consiste principalmente en las obras, pero generalmente está dirigido por la Banda Sinfónica de la Marina Mexicana y puede tener payasos, personas disfrazadas sobre pilotes, luchadores de lucha libre y más.

El desfile y la exhibición atraen a miles de personas, en su mayoría familias, para ver los alebrijes y tomar fotografías. Durante la exposición se juzgan las piezas, con premios que alcanzan las decenas de miles de pesos otorgados en varias categorías. El evento es ahora una tradición anual para la ciudad, que se realiza en octubre poco antes del Día de Muertos.

Con mucho, es el evento anual más exitoso del MAP, con nada que alcance el número de participantes, espectadores o cobertura de los medios. A partir de 2018, veintiún millones de personas han visto al menos parte del evento en vivo o en televisión; más de 14,000 personas han participado en la creación y el desfile de las obras, que han aumentado a más de 200 cada año. A pesar de que se ha llevado a cabo durante más de diez años consecutivos, la participación sigue creciendo.

La popularidad del evento proviene de los alebrijes en sí, no solo por su tamaño inusual sino por sus colores y formas excéntricas, lo que los hace adecuados para un desfile. A diferencia del altar de Día de Muertos de la FARO, el desfile de Alebrijes involucra directamente a los cartoneros de la ciudad, permitiéndoles mostrar su mejor trabajo. Esto ha llevado a un aumento de la calidad y la creatividad, no solo en las obras en el desfile, sino también en el trabajo general de cartonería en la ciudad. Para los jóvenes artesanos como Tania Aburto, los comentarios proporcionados por el evento han sido valiosos para aumentar la confianza

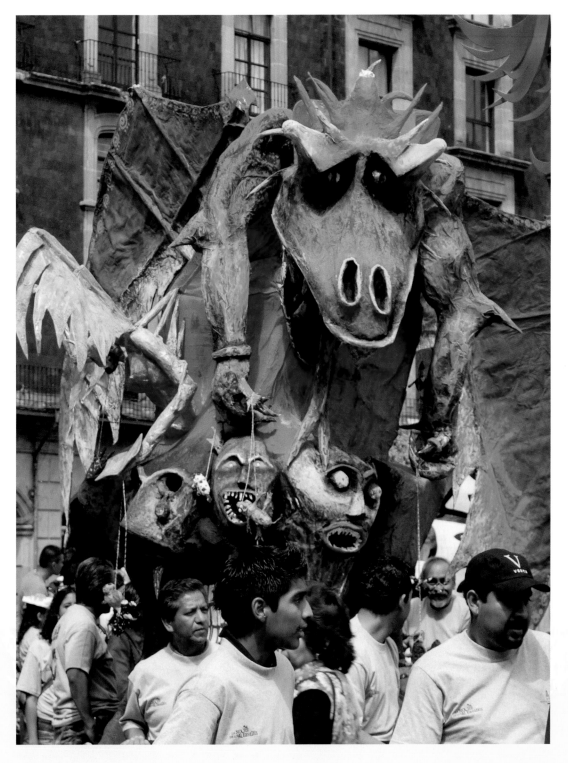

Alebrije named Urbe at the main square of Mexico
City for the Alebrije Parade

Alebrije llamado Urbe en la plaza principal de la
Ciudad de México para el Desfile de alebrijes

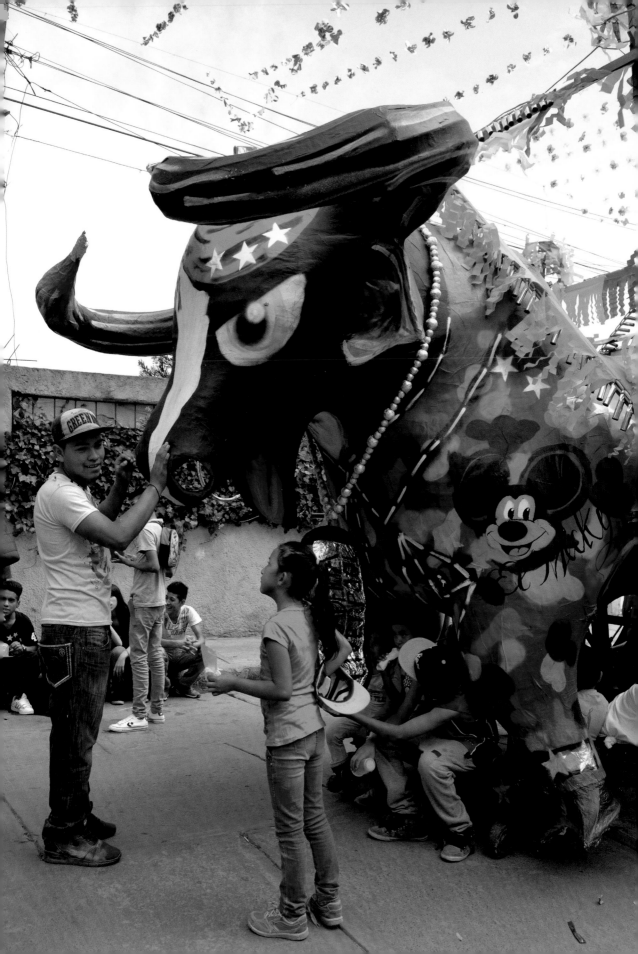

confidence about her work. Its promotional aspect has been national and international, with exports of (smaller) cartonería pieces, especially alebrijes, to Colombia, England, and Belgium directly attributable to the parade.

Although not televised, another important event with monumental cartonería figures is Tultepec's annual setting off of "toritos" in the main square of this suburb just north of Mexico City. Tultepec is not the only town that parades fireworks-laden cartonería bulls in the streets and then sets them off at night, but their event is by far the largest, with over 300 giant torito bulls. The setting off of these bulls goes on well into the early morning hours.

Like alebrijes and skeletal figures, these toritos did not start off as giant monsters, but their growth began around the same time as the introduction of the other monumental works. Today, very few of the toritos that participate to honor John of God, the city's patron saint, are the traditional size. Those that do appear are now relegated mostly to children. An increase in the size of the bull also translates to large cages with far more fireworks, making the event one of the most dangerous in Mexico. Justly named the "Pyrotechnic Pamplona," it is impossible not to be hit and burned with rockets and other fireworks filling the entire plaza.

While fireworks are the main attraction, the increase in the size of the bulls has meant more attention to the bulls themselves. The frames and basic skin take months, making the decoration of the bulls themselves, and the daylight procession to see them, an almost equally important part of the tradition. The decoration can indeed be intricate and creative. Often the bulls have names such as *Rey Casanova* (Casanova King) and *Zorro, the King* (in English), with themes both from Mexican and foreign cultures. Some are meticulously decorated, such as the bull, petitioning for world peace, covered in hundreds of small, folded Japanese cranes, arranged to look like hair or scales.

en su trabajo. Su aspecto promocional ha sido nacional e internacional, con exportaciones de piezas de cartonería (más pequeñas), especialmente alebrijes, a Colombia, Inglaterra y Bélgica directamente atribuibles al desfile.

Aunque no se televisó, otro evento importante con figuras monumentales de cartonería es el despliegue anual de "toritos" de Tultepec en la plaza principal de este suburbio al norte de la Ciudad de México. Tultepec no es el único pueblo que desfila toros de cartonería cargados de fuegos artificiales en las calles y luego los prende por la noche, pero su evento sí es, con mucho, el más grande, con más de 300 toritos gigantes. Prender estos toros es algo que continúa hasta bien entrada la madrugada.

Al igual que los alebrijes y las figuras de esqueletos, estos toritos no comenzaron como monstruos gigantes, sino que su crecimiento empezó casi al mismo tiempo que la introducción de las otras obras monumentales. Hoy en día, muy pocos de los toritos que participan en honor a Juan de Dios, el santo patrón de la ciudad, son de tamaño tradicional. Los que sí aparecen de ese tamaño están ahora destinados principalmente a los niños. Un aumento en el tamaño de los toros también se traduce en grandes estructuras con muchos más fuegos artificiales, haciendo del evento uno de los más peligrosos en México. Justamente llamada "Pamplona pirotécnica", es imposible no ser golpeado ni quemado con cohetes y otros fuegos artificiales que llenan toda la plaza.

Si bien los fuegos artificiales son la atracción principal, el aumento en el tamaño de los toros ha significado que la gente preste más atención a los toros mismos. Toma meses hacer los marcos y el revestimiento básico, lo que hace que la decoración misma de los toros y la procesión a la luz del día para verlos, sea una parte casi igual de importante de la tradición. La decoración puede ser intrincada y creativa. A menudo, los toros tienen nombres como Rey Casanova y Zorro, the King (en inglés), con temas tanto de culturas mexicanas como extranjeras. Algunos están decorados meticulosamente, como el toro, pidiendo la paz mundial, cubierto por cientos de pequeñas grullas japonesas plegadas, dispuestas de tal forma que parecen cabellos o escamas.

The advent of monumental cartonería pieces has upped the ante for public festivals in the Mexico City area and beyond. It is no longer enough to have family celebrations for Day of the Dead, Christmas, and the like; cities now sponsor monumental pieces to be used once, like their original, small antecedents. Obviously the cost of these grandiose works puts them out of reach of small villages and towns, but even in smaller urban areas, community-sponsored, large-sized decorations are becoming more common.

After their use, most of the monumental pieces are destroyed or otherwise disposed of, possibly with certain elements such as metal being recycled. Sometimes, especially with alebrijes, the piece finds a place to continue being displayed, such as malls, community centers, and schools, at least until it degrades sufficiently to be unattractive. While monumental cartonería is still most associated with Day of the Dead, its use for floats and other occasions is increasing.

El advenimiento de piezas monumentales de cartonería ha aumentado la apuesta por festivales públicos en el área de la Ciudad de México y más allá. Ya no es suficiente tener celebraciones familiares para el Día de Muertos, Navidad y similares; las ciudades ahora patrocinan piezas monumentales que se usarán una vez, como las piezas pequeños y originales anteriores. Obviamente, el costo de estas grandiosas obras las pone fuera del alcance de los pueblos y las ciudades pequeños, pero incluso en áreas urbanas más pequeñas, las decoraciones de gran tamaño patrocinadas por la comunidad son cada vez más comunes.

Después de usarlas, la mayoría de las piezas monumentales son destruidas o eliminadas de otro modo, aunque posiblemente se reciclan ciertos elementos, como el metal. A veces, especialmente con los alebrijes, la pieza encuentra un lugar para seguir exhibiéndose, como centros comerciales, centros comunitarios y escuelas, al menos hasta que se degrada lo suficiente como para ya no ser atractiva. Mientras que la cartonería monumental es incluso más asociada con el Día de Muertos, su uso para carros alegóricos y otras ocasiones está aumentando.

Movable Parts / Piezas movibles

Many cartonería products are static, meaning that once formed, no elements can be moved or repositioned. Movement can often be indicated by a piece, but in general they have not been made to have moving parts. Exceptions to this are Lupita dolls, which often have arms and legs tied on to permit movement; older versions of skeletal figures, which can have leg and arm pieces joined by cord or wire to let them move freely; and the pyrotechnic figures, whose rockets and wheels are designed to provoke movement.

One growing use of cartonería is in the making of puppets; usually this is only part of the figure, but it's not necessarily the case. The making and use of puppets have a very long history in Mexico,

Muchos productos de cartonería son estáticos, lo que significa que una vez formados, ningún elemento puede moverse o reposicionarse. El movimiento a menudo se puede lograr mediante una pieza, pero en general no se han hecho para tener partes móviles. Las excepciones a esto son las muñecas Lupita, que a menudo tienen brazos y piernas atadas para permitir el movimiento; algunas versiones anteriores de figuras de esqueletos, que pueden tener piezas de piernas y brazos unidas por un cordón o alambre para permitir que se muevan libremente; y las figuras pirotécnicas, cuyos cohetes y ruedas están diseñados para provocar movimiento.

using various materials. With the use of cartonería as an artistic as well as decorative medium, it is not surprising to find the technique as an important part of the puppet makers' craft as well.

A traditional take on this is the work of long-time puppeteers Martín Letechipia Alvarado and former wife and associate Gabriela Rosas Ponce. Both are institutions in the state of Zacatecas, but both are originally from southern Puebla state. Letechipia is from an artisan and puppeteering family who traveled central Mexico putting on puppet shows in tents. This particular activity died out with his grandfather's generation, but the stories Letechipia heard as a child stayed with him. He took advantage of central Mexico's *artesanía* traditions, learning to work with various materials, including paper and paste. In the 1990s, Letechipia and then wife Rosas moved to Zacatecas, where

Un uso creciente de la cartonería se da en la fabricación de títeres; por lo general se usa solo para una parte de la figura, pero no necesariamente es así. La fabricación y el uso de títeres tienen una historia muy larga en México, hechos con diversos materiales. Con el uso de la cartonería como medio artístico y decorativo, no es sorprendente encontrar la técnica como una parte importante de la artesanía de los títeres.

Un ejemplo tradicional de esto es el trabajo de los titiriteros Martín Letechipia Alvarado y su exesposa y asociada Gabriela Rosas Ponce. Ambos son instituciones en el estado de Zacatecas, pero ambos son originarios del sur del estado de Puebla. Letechipia pertenece a una familia de artesanos y titiriteros que viajó por el centro de México y puso espectáculos de títeres en tiendas de campaña. Esta actividad en particular se extinguió con la generación de su abuelo, pero las historias que Letechipia escuchó cuando era un niño se quedaron con él. Aprovechó las tradiciones artesanales del centro de México y aprendió a trabajar con diversos materiales, incluido el papel y el engrudo. En la

Tonalpaualli by Javier Bautista Escalanteat the start of the Alebrije Parade

Tonalpaualli de Javier Bautista Escalanteat el inicio del Desfile de alebrijes

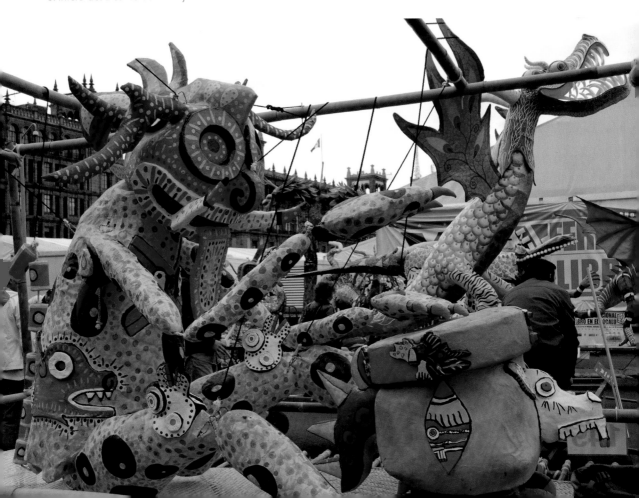

Letechipia has family ties, and began putting on puppet shows there. These shows were sponsored by state and municipal authorities to promote local culture, stories, and traditions to schoolchildren.

Although now separated on good terms with their own companies, both continue to create puppets and shows and have performed all over Zacatecas and even other parts of Mexico. Their puppets are of mixed media, but cartonería is commonly used to create faces, hands, and sometimes feet of their pieces, since it is economical and lightweight and allows for fine detail. These puppets vary in size and type, from finger puppets centimeters in size to nearly life-sized "body puppets" similar to mojigangas but much smaller.

Puppet head with movable jaw in progress by Gabriela Rosas Ponce

Cabeza de títere con mandíbula móvil en proceso de Gabriela Rosas Ponce

década de 1990, Letechipia y luego su esposa Gabriela Rosas se mudaron a Zacatecas, donde Letechipia tiene lazos familiares, y comenzaron a poner espectáculos de títeres allí. Estos programas fueron patrocinados por las autoridades estatales y municipales para promover la cultura local, las historias y las tradiciones entre los niños de las escuelas.

Aunque ahora están separados en buenos términos con sus propias compañías, ambos continúan creando títeres y espectáculos y se han presentado en todo Zacatecas e incluso en otras partes de México. Sus títeres son de técnica mixta, pero la cartonería se usa comúnmente para crear

Another example of this is the work of Javier Bautista Escalante and Aaron Leon Fortenel of La Creativa Fábrica de Arte Popular workshop in Mexico City. Cartonería is one of their foci, and they can make puppets and marionettes completely of paper and paste. These are made with pieces joined together with hinges, much the way of puppets and marionettes in any other material. Those made of cartonería tend to be heavier than those made of wood, but cartonería is a more affordable choice.

With the size of monumental alebrijes limited now by low-hanging wires over the parade route, some cartoneros have experimented with introducing movement into their entries. La Creativa Fábrica de Arte Popular scaled up the marionette idea with the making of *Tonalpanalli*, their entry for the 2015 Alebrije Parade. This was a wildcat-inspired alebrije seated with a drum, surrounded by a cage to support a rope-and-pulley system. This system was used to make the alebrije's hands and arms move over the drum while the team wheeled the figure along the streets of Mexico City. Similarly, the Última Hora collaborative made a fish-based alebrije suspended in a cage. Rather than setting it up to make specific movements, the alebrije was heavily segmented, with parts connected by metal cables. The idea here was to allow the piece to move wavelike as a consequence of wheeling it in the parade, rather than having one or more team members dedicated to manipulating the piece.

Mechanical movement is less common, but it has been used. Students from the National Polytechnic Institute entered an alebrije in the Alebrijes Parade with robotic movement in 2011. It was the first alebrije of its kind. Monumental toritos in Tultepec have been made with heads that turn or otherwise move, powered by motors.

los rostros, las manos y, a veces, los pies de sus piezas, ya que es económica y liviana y permite hacer detalles finos. Estos títeres varían en tamaño y tipo, desde títeres de dedo que miden centímetros hasta títeres casi de tamaño natural, similares a las mojigangas, pero mucho más pequeños.

Otro ejemplo de esto es el trabajo de Javier Bautista Escalante y Aaron Leon Fortenel del taller La Creativa Fábrica de Arte Popular en la Ciudad de México. Se enfocan en parte en la cartonería y pueden hacer títeres y marionetas completamente de papel y engrudo. Estos están hechos con piezas unidas con bisagras, como las marionetas en cualquier otro material. Los hechos de cartonería tienden a ser más pesados que los de madera, pero la cartonería es una opción más asequible.

Con el tamaño de los alebrijes monumentales ahora limitados por cables colgantes en la ruta del desfile, algunos cartoneros han experimentado con la introducción de movimiento en sus obras. La Creativa Fábrica de Arte Popular amplió la idea de la marioneta con la creación de Tonalpanalli, su obra para el Desfile de Alebrijes de 2015. Este fue un alebrije inspirado en un gato salvaje sentado con un tambor, rodeado por una jaula para soportar un sistema de cuerdas y poleas. Este sistema se usó para hacer que las manos y los brazos del alebrije se movieran sobre el tambor mientras el equipo hacía rodar la figura a lo largo de las calles de la Ciudad de México. De manera similar, la colaboración de Última Hora hizo un alebrije en forma de pescado suspendido en una jaula. En lugar de diseñarlo para realizar movimientos específicos, el alebrije estaba muy segmentado, con partes conectadas mediante cables metálicos. La idea aquí era permitir que la pieza se moviera como una ola como consecuencia del movimiento durante el desfile, en lugar de tener uno o más miembros del equipo dedicados a manipular la pieza.

El movimiento mecánico es menos común, pero se ha utilizado. Los estudiantes del Instituto Politécnico Nacional usaron a un alebrije en el Desfile de Alebrijes con un movimiento robótico en 2011. Fue el primer alebrije de este tipo. Los toritos monumentales en Tultepec se han hecho con cabezas que giran o se mueven de cualquier otra manera, impulsados por motores.

Themes, Materials, and Techniques
Temas, materiales y técnicas

The pull of tradition is strongest in the basic themes of pieces, followed by materials and then techniques, most likely because of what will be seen publicly. The need to have the finished product somehow connected with Mexico's past or traditional culture is very strong in order to be acceptable to most buyers. The most-traditional areas of Mexico, such as Oaxaca and rural Guanajuato, may not accept any serious innovations on product. This is less the case in Mexico City, but even here, innovation must be done with care.

This is ironic given how much of the craft's current popularly is tied to alebrijes and skeletal figures imitating living persons and their activities, the two major innovations of the mid-twentieth century. With the exception of piñatas, alebrijes and skeletons account for the vast majority of cartonería made today and are considered the vanguard of cartonería's development, especially as a cultural phenomenon.

Most thematic innovations are tweaks on the old. Again the most common exception is piñatas. Many piñatas with traditional themes are still sold, especially the pointed stars for the Christmas season, but those sold for birthday parties and the like in Mexico will more often than not be copies of trademarked cartoon characters and the like, generally made illegally. This is due to economic pressure, since it is hard to sell donkey and other nontrademarked shapes when children want what they see on television and the movies. This phenomenon does not have a major impact outside of piñatas, nor does it represent anything more in Mexican culture other than the influence of mass media. In other cartonería products, there still must be something that ties the piece with "Mexicanness," most often defined through some link with the past.

La fuerza de la tradición es mayor en los temas básicos de las piezas, después en los materiales y luego en las técnicas, probablemente debido a lo que se verá públicamente. La necesidad de tener el producto terminado de alguna manera relacionado con el pasado o la cultura tradicional de México es muy fuerte para que la mayoría de los compradores la acepten. Las áreas más tradicionales de México, como Oaxaca y Guanajuato rural, pueden no aceptar ninguna innovación seria en el producto. Este caso se da menos en la Ciudad de México, pero incluso aquí, la innovación debe hacerse con cuidado.

Esto es irónico dado que gran parte de la corriente de la artesanía está relacionada popularmente con alebrijes y figuras de esqueletos que imitan a las personas vivas y sus actividades, las dos innovaciones principales de mediados del siglo XX. Con excepción de las piñatas, los alebrijes y los esqueletos representan la gran mayoría de la cartonería hecha en la actualidad y se consideran la vanguardia del desarrollo de la cartonería, especialmente como un fenómeno cultural.

La mayoría de las innovaciones temáticas son retoques sobre lo viejo. Nuevamente la excepción más común son las piñatas. Se siguen vendiendo muchas piñatas con temas tradicionales, especialmente las estrellas con picos para la temporada navideña, pero las que se venden para fiestas de cumpleaños y celebraciones parecidas en México, en la mayoría de los casos, serán copias de personajes de dibujos animados de marcas registradas y similares, generalmente hechas ilegalmente. Esto se debe a la presión económica, ya que es difícil vender burros y otras formas sin marca cuando los niños quieren lo que ven en la televisión y en las películas. Este fenómeno no tiene un impacto importante fuera de las piñatas, ni representa nada más en la cultura mexicana que no sea la influencia de los medios de comunicación. En otros productos de cartonería, todavía debe haber algo que vincule la pieza con la "mexicanidad", que a menudo se define a través de algún vínculo con el pasado.

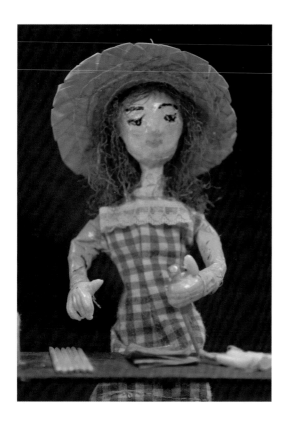

Fireworks maker by
Ángela Ramírez del Prado

Fabricante de fuegos artificiales de
Ángela Ramírez del Prado

En la Ciudad de México, los elementos de un pasado más reciente son algo aceptados. Incluso Pedro Linares e hijos trabajaron con imágenes de películas, como las del famoso actor cómico Cantinflas, pero las imágenes de las estrellas de cine y televisión de hoy en día son raras, incluso en las figuras de Judas. Las imágenes más comunes de figuras modernas en la cartonería son las de los políticos en Judas. Esto no es realmente nuevo, ya que se basa en una tradición de protesta del periodo colonial. El único giro nuevo es la inclusión de figuras políticas de los Estados Unidos, como la quema de Judas en la forma de Barack Obama y Donald Trump junto con la del presidente mexicano Enrique Peña Nieto en el evento anual del Sábado Santo de los Linares en la Ciudad de México.

La fabricación de piezas que no sean figuras tradicionales (Judas, Lupitas, alebrijes, etc.) no es común, pero se hace, al menos en el área metropolitana de la Ciudad de México y en algunos otros lugares. Incluso con estas, es necesario tener un tema que se relacione con algo "mexicano". Mucha de la innovación temática parece provenir de mujeres. Una forma de innovar y aún tener piezas "mexicanas" es enfocarse en lo que el creador sabe de su vida a su alrededor. Esto puede suceder en la Ciudad de México pero, lo que es más interesante, sucede con los artesanos que son de diferentes regiones y generaciones. Rosalía Contreras es de las afueras de Cuernavaca, y su trabajo refleja su contacto con la vida cotidiana en esa área. El trabajo de Contreras a menudo se enfoca en las actividades cotidianas, como alimentar al ganado, y con personas en ropa cotidiana común, en lugar de centrarse en los festivales.

In Mexico City, elements of a more recent past are somewhat accepted. Even Pedro Linares and sons worked with images from movies, such as those of the famed comedic actor Cantinflas, but images of today's movie and television stars are rare, even in Judas figures. The most-common images of modern figures in cartonería are those of politicians in Judases. This is not really new, since it is based on a tradition of protest from the colonial period. The only new twist is the inclusion of US political figures, such as the burning of Judases in the form of Barack Obama and Donald Trump alongside that of Mexican president Enrique Peña Nieto at the Linareses' annual Holy Saturday event in Mexico City.

The making of pieces outside of traditional figures (Judas, Lupitas, alebrijes, etc.) is not common, but it is done, at least in the Mexico City metropolitan area and a few other places. Even with these, it is necessary to have a theme that relates to something "Mexican." Much of the innovation thematically seems to come from women. One way to innovate and still have "Mexican" pieces is to focus on what the creator knows from

their life around them. This can happen in Mexico City but, more interestingly, is happening with artisans who are of different regions and generations. Rosalía Contreras is from the outskirts of Cuernavaca, and her work reflects her contact with everyday life in that area. Contreras's work often focuses on everyday activities, such as feeding livestock, and with people in common everyday clothing, rather than focusing on festivals.

Re-creation of an early-twentieth-century rural Mexican kitchen in Tultepec, state of Mexico, by Ángela Ramírez del Prado

Recreación de una cocina rural mexicana de principios del siglo XX en Tultepec, Estado de México, de Ángela Ramírez del Prado

También es importante tener en cuenta que hay algunos artistas que realizan trabajos que realmente superan los límites, utilizando el futuro y el pasado como inspiración. Verabrijes es una creación del equipo de marido y mujer Samuel Hernández y Elidee Arellano Domínguez. El nombre es una mezcla entre Veracruz, de donde son ellos, y alebrijes. Si bien el taller produce formas reconocibles de alebrije, gran parte de su producción parece muy similar a los artículos que uno encontraría en una tienda de chucherías, con el mismo nivel de toque kitsch. Ese toque kitsch lo proporciona una técnica que llaman papel cristalizado.

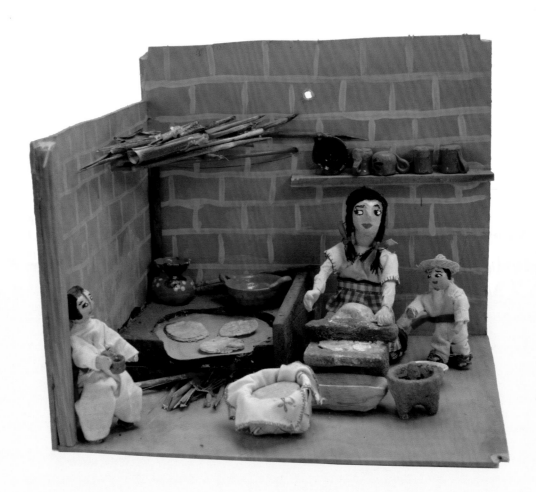

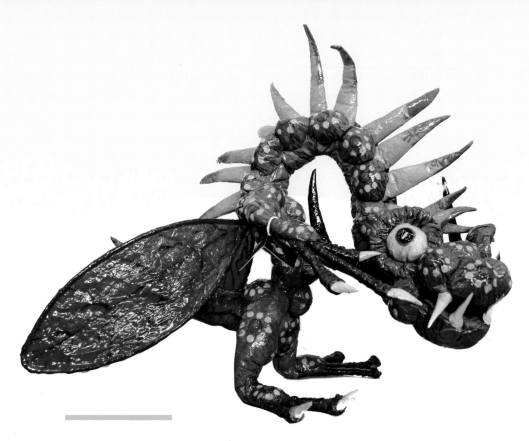

It is also important to note that there are a few artists doing work that really pushes the boundaries, using both future and past as inspirations. *Verabrijes* is the brainchild of husband and wife team Samuel Hernández and Elidee Arellano Domínguez. The name is a riff of Veracruz, where they are from, and alebrijes. While the workshop does produce recognizable alebrije forms, much of their production appears very similar to items one would find at a knickknack store, with the same level of kitsch. That kitsch is supplied by a technique they call crystallized paper. The basic figure is made with wire and paper, but the outer skin is formed by layers of colorful tissue paper applied with varnish, giving the finished product a glassy look. The technique is born from their town's tradition of working with tissue paper to make sky lanterns, and the need to protect pieces from the humidity and insects prevalent in that state. The use of the tissue paper and varnish would disqualify their work as cartonería for many artisans. But the couple states that their experience is that this is changing, with their work becoming more accepted, especially in the Mexico City area.

Alebrije by Josué amuel Hernández, Luna Verabrijes (Photo: Diana Valera Estrada)

Alebrije de Josué Samuel Hernández, Luna Verabrijes (Foto: Diana Valera Estrada)

La figura básica está hecha con alambre y papel, pero el recubrimiento exterior está formado por capas de papel de seda de colores aplicados con barniz, lo que le da al producto terminado un aspecto vidrioso. La técnica nace de la tradición de su ciudad de trabajar con papel de seda para hacer linternas y la necesidad de proteger las piezas de la humedad y los insectos que prevalecen en ese estado. El uso del papel de seda y el barniz descalificaría su trabajo como cartonería para muchos artesanos. Pero la pareja afirma que su experiencia es que esto está cambiando, y su trabajo se está volviendo más aceptado, especialmente en el área de la Ciudad de México.

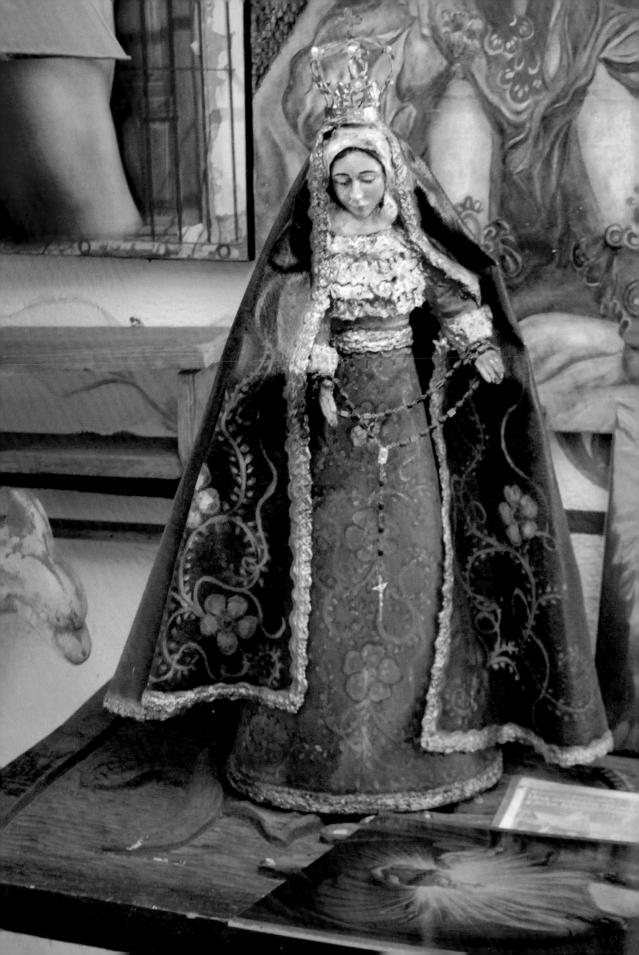

Image of the Virgin Mary by Troche, done in the paper and animal glue technique

Imagen de la Virgen María de Troche, realizada en la técnica de papel y pegamento animal.

A nod to the past comes from the Guadalajara area, with the work of Noé Arreortúa and Ramiro (Troché) Herrera. These two artists have revived the colonial-era practice of layering paper with animal glue and, for the same purpose, the making of religious imagery, especially baroque-style images of the Virgin Mary. This is not accepted as cartonería, but their work gives an important historical reference. Their success with these figures has spurred the two fine artists to experiment with other uses for paper, often echoing techniques that are being used by cartoneros in Mexico City and some other areas.

Un guiño al pasado proviene del área de Guadalajara, con el trabajo de Noé Arreortúa y Ramiro (Troché) Herrera. Estos dos artistas han revivido la práctica de la época colonial de colocar capas de papel con pegamento animal y, con el mismo propósito, crear imágenes religiosas, especialmente imágenes de la Virgen María de estilo barroco. Esto no se acepta como cartonería, pero su trabajo da una importante referencia histórica. Su éxito con estas figuras ha estimulado a los dos artistas a experimentar con otros usos para el papel, a menudo haciendo eco de las técnicas que están utilizando los cartoneros en la Ciudad de México y en algunas otras áreas.

Conservation and Growth
Conservación y Crecimiento

Cartonería does not receive anywhere near the government support that rural and indigenous crafts such as pottery and textiles do, even though its survival has been just about as precarious as theirs. One look inside the various handcraft stores operated by the federal government's FONART agency shows a wide variety of handcrafts, from Oaxacan and Chiapas pottery to wood furniture and toys, and textiles galore, but you would be lucky to find more than a couple of alebrijes. Despite this, the craft is growing in established areas and spreading. Geographically, it is becoming more popular both south and north of the central highlands of the country, with the popularity of alebrijes leading the way. In areas where it is already known, it is being reestablished and reinvented. The main conduit for this is through classes, often by those teachers from Mexico City who have transplanted to other parts of the country.

La cartonería no recibe ningún apoyo del gobierno que se acerque siquiera al que recibe la artesanía rural e indígena, como la cerámica y los textiles, a pesar de que su supervivencia ha sido tan precaria como la suya. Una mirada al interior de las diversas tiendas de artesanías operadas por la agencia FONART del gobierno federal muestra una gran variedad de artesanías, desde cerámica de Oaxaca y Chiapas hasta muebles y juguetes de madera, y textiles en abundancia, pero tendría suerte si encuentra más de un par de alebrijes. A pesar de esto, la artesanía está creciendo en áreas establecidas y se va extendiendo. Geográficamente, se está volviendo más popular tanto hacia el sur como hacia el norte de las tierras altas centrales del país, con la popularidad de los alebrijes a la cabeza. En áreas donde ya se conoce, se está restableciendo y reinventando. El principal conducto para esto es a través de clases, a menudo impartidas por los maestros de la Ciudad de México que se han mudado a otras partes del país.

Although a number of experts and gallery owners insist that true Mexican handcraft (*artesanía*) must have a cultural or familial connection, or both, often to preserve past techniques and designs, the majority of the artisans are not from family workshops. This is most likely due to the fact that cartonería is surviving best where alternative means of entering the trade are present, and where items made from it are a part of local popular culture. Because of its cultural and historical value, a number of smaller governmental and nongovernmental entities are involved in its preservation. Classes are offered at cultural centers and other venues sponsored by municipalities and civic organizations. Cartonería is one of various crafts that are taught to prisoners to keep them occupied, as well as a way to make a little money.

The surge in school-trained cartoneros follows the decline of the family apprenticeship system. It has allowed people who might not otherwise do so the chance to be involved. It also allows a cross-pollination of other techniques into cartonería. For example, Tania Aburto learned the craft first through classes at FARO Oriente. Later, she took classes with the Escuela de Artesanía in Mexico City, the only accredited technical school of its kind in Latin America. This school does not teach cartonería, but Aburto says that techniques she has learned there, such as screen printing and clay modeling, have been used in her pieces. The most important influence has been an artistic and aesthetic sense.

Aunque varios expertos y propietarios de galerías insisten en que la verdadera artesanía mexicana debe tener una conexión cultural o familiar, o ambos, a menudo para preservar las técnicas y diseños pasados, la mayoría de los artesanos no proviene de talleres de familiares. Lo más probable es que esto se deba al hecho de que la cartonería sobrevive mejor cuando existen medios alternativos para ingresar al comercio, y donde los artículos hechos con ella son parte de la cultura popular local. Debido a su valor cultural e histórico, varias entidades gubernamentales y no gubernamentales más pequeñas participan en su preservación. Las clases se ofrecen en centros culturales y otros lugares patrocinados por municipios y organizaciones cívicas. La cartonería es una de las diversas artesanías que se enseñan a los prisioneros para mantenerlos ocupados y para que tengan una manera de ganar un poco de dinero.

La oleada de cartoneros entrenados en la escuela sigue el declive del sistema de aprendizaje familiar. Ha dado a las personas que de otro modo no lo harían, la oportunidad de participar. También permite una polinización cruzada de otras técnicas en la cartonería. Por ejemplo, Tania Aburto aprendió el oficio primero a través de clases en la FARO Oriente. Más tarde, ella tomó clases con la Escuela de Artesanía en la Ciudad de México, la única escuela técnica acreditada de su tipo en América Latina. Esta escuela no enseña cartonería, pero Aburto dice que las técnicas que aprendió allí, como la serigrafía y el modelado en arcilla, se han utilizado en sus piezas. La influencia más importante ha sido tener un sentido artístico y estético.

Toward a Cartonería "Community"
Hacia una "Comunidad" de cartonería

Until the last decades of the twentieth century, the making of cartonería products was dominated by certain families, working on a closed, guild-like system. This has meant little to no interaction among cartonería workshops, and little to no opportunity or even desire among cartoneros to share ideas and techniques or to take on learners of the trade from outside the family. This has changed somewhat, since artisans can now earn money from teaching classes, but there still is reluctance from the most traditional of cartoneros. Most of the best-known artisans and workshops still keep all trade secrets in the family or workshop, with no outside students whatsoever. Many cartoneros, whether from these families or not, limit or prohibit the taking of photographs to keep others from copying their designs (at least not without buying the pieces in question).

Hasta las últimas décadas del siglo XX, ciertas familias dominaban la fabricación de productos de cartonería, trabajando en un sistema cerrado y parecido a un gremio. Esto ha significado poca o ninguna interacción entre los talleres de cartonería, y poca o ninguna oportunidad, o ni siquiera el deseo, de que los cartoneros compartan ideas y técnicas o acepten aprendices del oficio fuera de la familia. Esto ha cambiado un poco, ya que los artesanos ahora pueden ganar dinero de las clases que imparten, pero todavía hay renuencia por parte de los cartoneros más tradicionales. La mayoría de los artesanos y talleres más conocidos aún mantienen todos los secretos comerciales en la familia o en el taller, sin estudiantes externos. Muchos cartoneros, ya sean de estas familias o no, limitan o prohíben que se tomen fotografías para evitar que otros copien sus diseños (al menos no sin comprar las piezas en cuestión).

El aumento del valor artístico y cultural de la cartonería ha provocado algún cambio en esto, especialmente en el área de la Ciudad de México, y en el aumento de las obras monumentales. En 2002 y 2003, la Fábrica de Arte y Oficios (FARO) celebró dos conferencias relacionadas con la cartonería. La primera fue muy local, y se centró en el lado este del área metropolitana de la Ciudad de México, donde viven y trabajan la mayoría de los cartoneros. La segunda fue más regional y más ambiciosa, con veinte cartoneros y veinte estudiantes de bellas artes que compartieron sus ideas. Pasaron una semana en la institución asistiendo a talleres y trabajando juntos en proyectos. La idea detrás de este evento fue explorar la cartonería como artesanía y como forma de arte. Sin embargo, desde este evento, la FARO no ha celebrado nada similar.

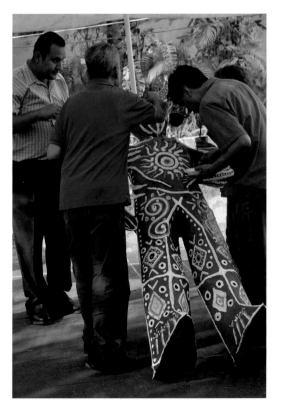

Several artisans working together on a Judas during a workshop sponsored by the Museo Morelense de Arte Popular

Varios artesanos trabajan juntos en un Judas durante un taller patrocinado por el Museo Morelense de Arte Popular.

Participant with cartonería skull mask at the 4th Feria de Cartonería in Santa María la Ribera in Mexico City

Participante con máscara de calavera de cartonería en la 4.a Feria de Cartonería en Santa María la Ribera en la Ciudad de México

The rise of cartonería's artistic and cultural value has prompted some change in this, especially in the Mexico City area, and the rise of monumental works. In 2002 and 2003, the Fábrica de Arte y Oficios (FARO) held two conferences related to cartonería. The first was very local, focusing on the eastern side of the Mexico City metro area, where most cartoneros live and work. The second was more regional and more ambitious, pairing twenty cartoneros with twenty fine-arts students to share ideas. They spent a week at the institution attending workshops and working together on projects. The idea behind this event was to explore cartonería both as a handcraft and an art form. However, since this event FARO has not held anything similar.

The next main event to bring cartoneros together was the inauguration of the annual Alebrije Parade of the Museo de Arte Popular. This event opened the making of monumental cartonería pieces to anyone willing to participate, professional or not. Among its goals is to bring cartoneros together physically to meet one another and to exhibit their best work. It has been quite successful at this. The attention from the public and their peers now prompts cartoneros to improve not only their entries to the event each year, but their general output as well.

A national-level conference was begun in 2015, sponsored by the Museo Morelense de Arte Popular in Cuernavaca. Except for an area for sales, it is not open to the public; rather, its focus is to invite cartoneros from various parts of Mexico to exchange ideas. Here, invited participants attend talks and workshops as well as have chances to informally exhibit and talk about their work. A similar event is the Mexico City Festival de la Cartonería, started in 2013 by handcraft collector and writer Juan Jiménez. The idea for the fair arose from his experience working with CONACULTA (today the Secretariat of Culture), discovering that themed events attract public attention to the

El siguiente evento principal para reunir a los cartoneros fue la inauguración anual del Desfile de Alebrijes del Museo de Arte Popular. Este evento abrió la realización de piezas monumentales de cartonería a cualquier persona dispuesta a participar, profesional o no. Entre sus objetivos está reunir a los cartoneros físicamente para que se conozcan y muestren su mejor trabajo. Ha tenido bastante éxito en esta iniciativa. La atención del público y sus compañeros ahora incita a los cartoneros a mejorar no solo sus obras para el evento cada año, sino también su producción general.

En 2015 se inició una conferencia a nivel nacional, patrocinada por el Museo Morelense de Arte Popular en Cuernavaca. A excepción de un área para ventas, no está abierta al público; más bien, su enfoque es invitar a cartoneros de varias partes de México a intercambiar ideas. Aquí, los participantes invitados asisten a charlas y talleres, y también tienen la oportunidad de exhibir informalmente su trabajo y de hablar sobre él. Un evento similar es el Festival de la Cartonería de la Ciudad de México, iniciado en 2013 por el coleccionista de artesanías y escritor Juan Jiménez. La idea de la feria surgió de su experiencia al trabajar con CONACULTA (hoy la Secretaría de Cultura), al descubrir que los eventos temáticos atraen la atención pública hacia la artesanía que se expone. El festival se establece durante la Semana Santa debido a la relación del oficio con esta época, especialmente el Sábado Santo. El punto culminante del evento es la quema de Judas el Sábado Santo,

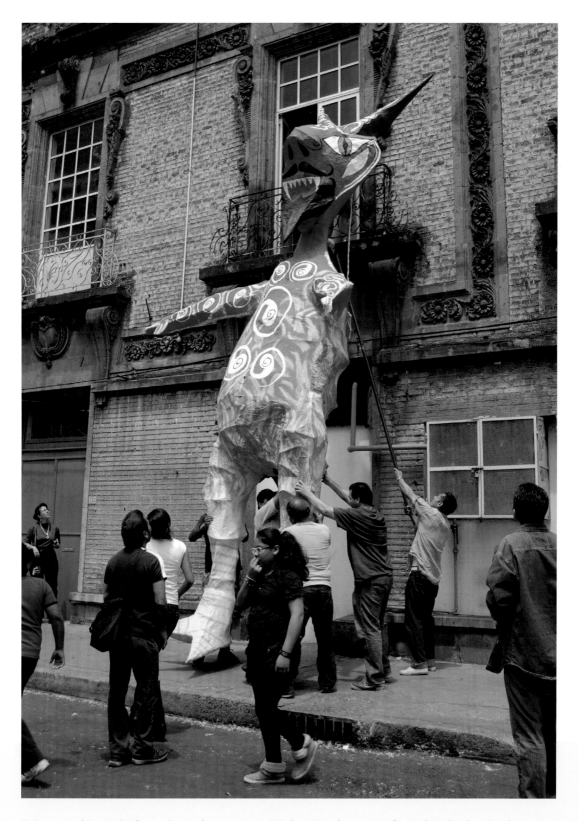

Setting up a large Judas figure during the
annual Festival de Cartonería in Mexico City

Colocación de una gran figura de Judas durante el
Festival anual de cartonería en la Ciudad de México

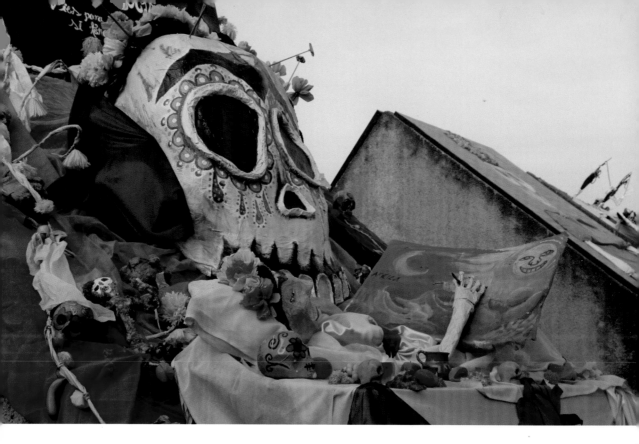

handcraft being highlighted. The festival is set during Holy Week because of the craft's relationship with this time period, especially Holy Saturday. The highlight of the event is the Burning of Judas on Holy Saturday, which is now supplemented with a parading of a number of Judas figures on the streets. The event at first had difficulty finding a location every year, especially because of the Burning of Judas; it since seems to have settled on the main square of the Santa María la Ribera neighborhood, a gentrifying area of the city. Unlike the Cuernavaca event, the focus here is to promote cartonería to the public, both traditional items and the introduction of new designs, as part of Mexico City's culture. Vendors are not charged for their booths but must be working cartoneros selling their

que ahora se complementa con un desfile de varias figuras de Judas en las calles. Al principio, el evento tuvo dificultades para encontrar un lugar cada año, especialmente debido a la Quema de Judas; ahora parece que se ha establecido en la plaza principal del barrio de Santa María la Ribera, una zona gentrificante de la ciudad. A diferencia del evento de Cuernavaca, el enfoque aquí es promover la cartonería para el público, tanto los elementos tradicionales como la introducción de nuevos diseños, como parte de la cultura de la Ciudad de México. A los vendedores no se les cobra por sus puestos, pero debe haber cartoneros trabajando y vendiendo sus propios artículos. Alrededor de la mitad de los participantes en 2016 fueron cartoneros de tiempo completo. Alrededor del 40 por ciento eran mujeres. Los participantes provienen de talleres familiares tradicionales, como los de la familia Lemus, así como de los que aprendieron a través de las clases. Una de las esperanzas de los organizadores es que la cartonería crezca lo suficiente como para que los artesanos puedan vivir de ella.

own work. About half the 2016 participants were full-time cartoneros. About 40 percent were women. Participants come both from traditional family workshops such as those of the Lemus family as well as those who learned through classes. One of the organizers' hopes is that cartonería grows sufficiently that artisans can make a living through it.

The result of events such as these is that there is at least the start of a cartonería community in Mexico that allows artisans to exchange ideas and open new markets. But this "community" is still very new. Many cartoneros, especially the most traditional and rural ones, still labor in obscurity, with little to no idea of what is happening regionally or nationally, and often not even outside their own social circle. So far, these events have been most relevant and useful to the newcomers to the craft. How inclusive this developing network will ultimately be remains to be seen.

El resultado de eventos como estos es que al menos hay un inicio de una comunidad de cartonería en México que permite a los artesanos intercambiar ideas y abrir nuevos mercados. Sin embargo, esta "comunidad" es todavía muy nueva. Muchos cartoneros, especialmente los más tradicionales y rurales, aún trabajan en la oscuridad, con poca o ninguna idea de lo que está sucediendo a nivel regional o nacional y, con frecuencia, ni siquiera fuera de su propio círculo social. Hasta ahora, estos eventos han sido más relevantes y útiles para los recién llegados al oficio. Queda por verse hasta qué punto será inclusiva esta red en desarrollo.

Professor José Pedro Méndez Herrera with his first-place alebrije at the first Pedro Linares López Priz in Milpa Alta, Mexico City

El profesor José Pedro Méndez Herrera con su alebrije que quedó en primer lugar en el primer Premio Pedro Linares López en Milpa Alta, Ciudad de México

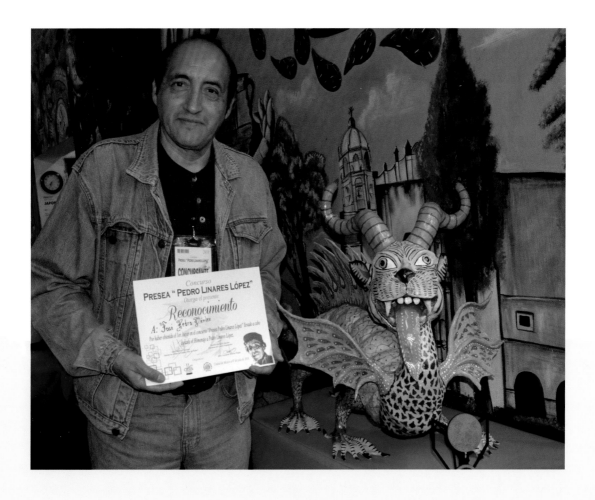

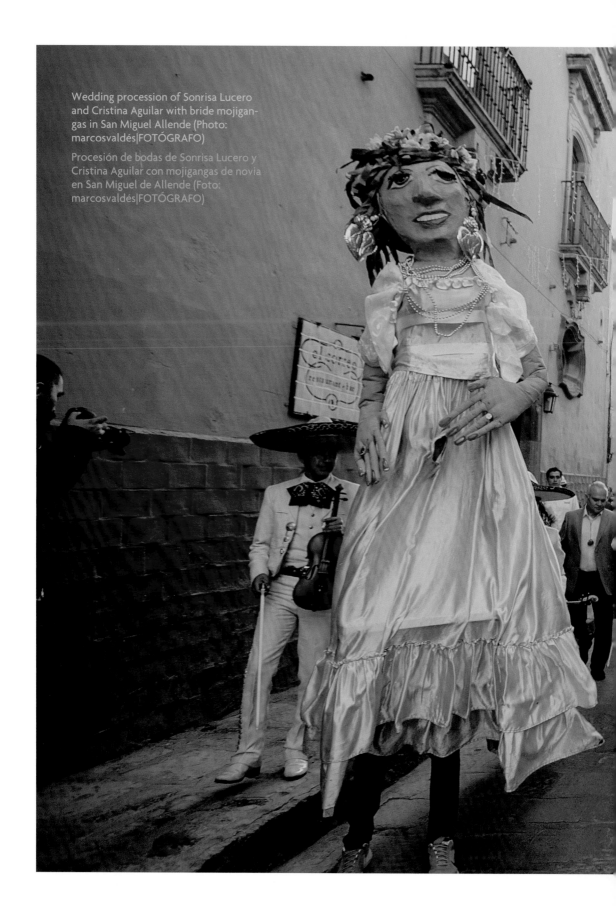

Wedding procession of Sonrisa Lucero and Cristina Aguilar with bride mojigangas in San Miguel Allende (Photo: marcosvaldés|FOTÓGRAFO)

Procesión de bodas de Sonrisa Lucero y Cristina Aguilar con mojigangas de novia en San Miguel de Allende (Foto: marcosvaldés|FOTÓGRAFO)

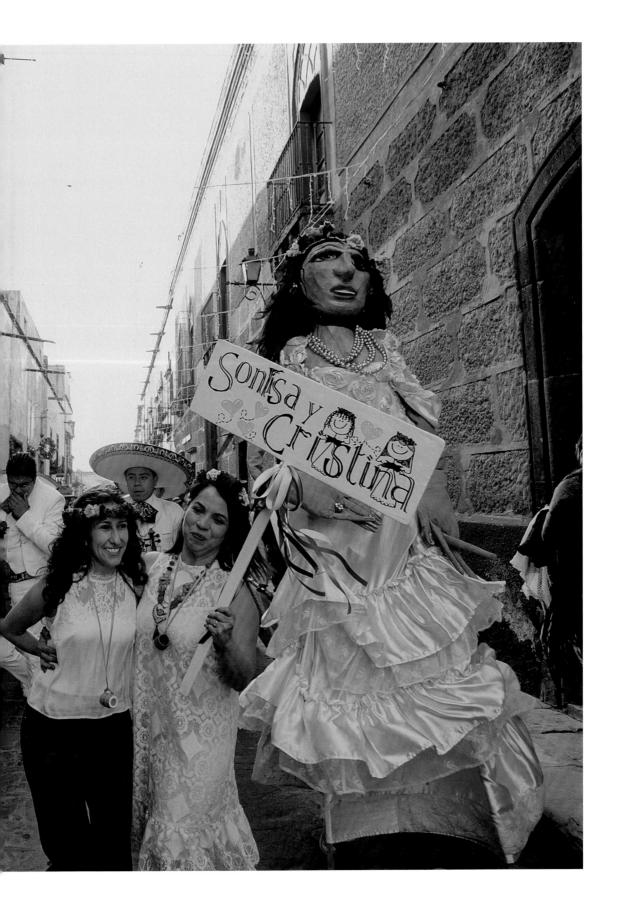

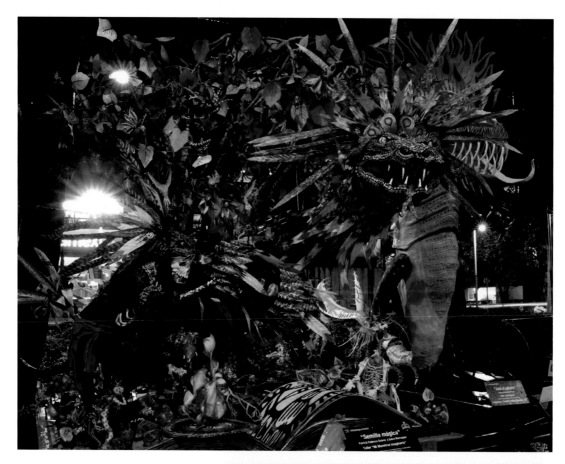

"Mi Monstruo Imaginario"
monumental alebrije by Alida,
Patto, Familia and students (Photo:
José Jasso with the Museo de Arte
Popular)

Alebrije monumental "Mi
Monstruo Imaginario" de Alida,
Patto, Familia y estudiantes (Foto:
José Jasso con el Museo de Arte
Popular)

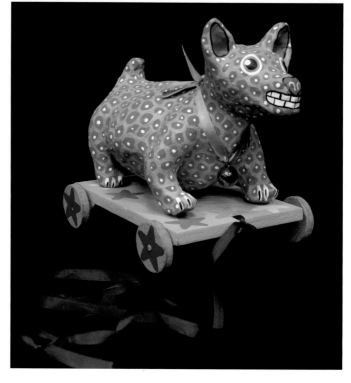

Colima dog pull toy by La Lula,
Juguetes con Tradición (Photo: Claudia
Muniz)

Perro de juguete para jalar de Colima
de La Lula, Juguetes con Tradición
(Foto: Claudia Muñiz)

Bibliography

Artesanía mexiquense: La magía de nuestra gente. Toluca, Mexico: Biblioteca Mexiquense del Bicentenario, 2006.

Bartra, Eli. *Women in Mexican Folk Art: Of Promises, Betrayals, Monsters and Celebrities.* Cardiff: University of Wales Press, 2011.

Beau, Christophe, and Mark Leger. *Viva la piñata.* La Motte D'Aigues, France: CLC Editiones, 2007.

Bobadilla Vidal, Ángel Alejandro, Javier Efraín Bobadilla Vidal, and Juan Rubén Bobadilla Vidal. *Los judas, expresión viva: La cartonería en el barrio del Niño Jesús.* Mexico City: CONACULTA, 2010.

Bronowski, Judith, and Robert Grant. *Artesanos mexicanos.* Los Angeles: Craft and Folk Art Museum, 1978.

Congdon, Kristen G., and Kara Kelley Hallmark. *Artists from Latin American Cultures: A Biographical Dictionary.* Westport, CT: Greenwood, 2002.

Cordero Reiman, Karen, Elisa Ramírez Castañeda, Edurne Iruretagoyena Olalde, and Alejandra López de Silanes Vales. *De cartones: El cartón y el papel en el arte mexicano.* Mexico City: Smurfit Cartón y Papel de México, 2003.

De León, Imelda. *Artesanías tradicionales de México.* Mexico City: FONART/SEP, 1984.

Harvey, Marian. *Crafts of Mexico.* Mexico City: GV Editores, 1991.

Inzúa Canales, Victor. *Artesanías en papel y cartón.* Mexico City: Fondo Nacional para el Fomento de las Artesanías, 1982.

Jimenez Izquierdo, Juan. *La cartonería popular.* Mexico City: Eridu Productions, 2012.

Los Judas de Diego Rivera. Mexico City: Consejo Nacional para la Cultura y las Artes / Museo Estudio Diego Rivera, 1998.

Masuoka, Susan N. *En calavera: The Papier-Mâché Art of the Linares Family.* Los Angeles: UCLA Fowler Museum of Cultural History, 1994.

Piñata! Toluca, Mexico: Biblioteca Mexiquense del Bicentenario, 2010.

Soldara Luna, Rafael. *Piel de cartón, alma de barro: Esplendor del arte popular de Celaya.* Celaya, Mexico: Gobierno de Celaya, 2017.

BIBLIOGRAFÍA

Artesanía mexiquense: La magía de nuestra gente. Toluca, Mexico: Biblioteca Mexiquense del Bicentenario, 2006.

Bartra, Eli. *Women in Mexican Folk Art: Of Promises, Betrayals, Monsters and Celebrities.* Cardiff: University of Wales Press, 2011.

Beau, Christophe, and Mark Leger. *Viva la piñata.* La Motte D'Aigues, France: CLC Editiones, 2007.

Bobadilla Vidal, Ángel Alejandro, Javier Efraín Bobadilla Vidal, and Juan Rubén Bobadilla Vidal. *Los judas, expresión viva: La cartonería en el barrio del Niño Jesús.* Mexico City: CONACULTA, 2010.

Bronowski, Judith, and Robert Grant. *Artesanos mexicanos.* Los Angeles: Craft and Folk Art Museum, 1978.

Congdon, Kristen G., and Kara Kelley Hallmark. *Artists from Latin American Cultures: A Biographical Dictionary.* Westport, CT: Greenwood, 2002.

Cordero Reiman, Karen, Elisa Ramírez Castañeda, Edurne Iruretagoyena Olalde, and Alejandra López de Silanes Vales. *De cartones: El cartón y el papel en el arte mexicano.* Mexico City: Smurfit Cartón y Papel de México, 2003.

De León, Imelda. *Artesanías tradicionales de México.* Mexico City: FONART/SEP, 1984.

Harvey, Marian. *Crafts of Mexico.* Mexico City: GV Editores, 1991.

Inzúa Canales, Victor. *Artesanías en papel y cartón.* Mexico City: Fondo Nacional para el Fomento de las Artesanías, 1982.

Jimenez Izquierdo, Juan. *La cartonería popular.* Mexico City: Eridu Productions, 2012.

Los Judas de Diego Rivera. Mexico City: Consejo Nacional para la Cultura y las Artes / Museo Estudio Diego Rivera, 1998.

Masuoka, Susan N. *En calavera: The Papier-Mâché Art of the Linares Family.* Los Angeles: UCLA Fowler Museum of Cultural History, 1994.

Piñata! Toluca, Mexico: Biblioteca Mexiquense del Bicentenario, 2010.

Soldara Luna, Rafael. *Piel de cartón, alma de barro: Esplendor del arte popular de Celaya.* Celaya, Mexico: Gobierno de Celaya, 2017.

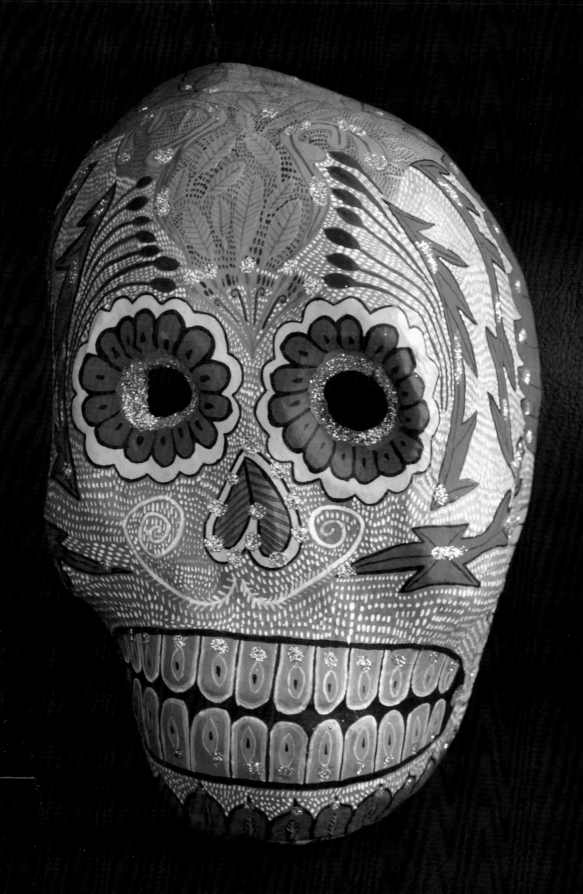

Leigh Ann Thelmadatter es profesora de inglés por formación pero ha aprendido sobre el campo de la artesanía mexicana y el arte popular durante los 16 años que ha vivido y viajado por el país. Este aprendizaje llegó a través de escribir sobre el tema en Wikipedia durante más de una década. Casi todo el contenido sobre el tema en Wikipedia está relacionado con sus esfuerzos. Este trabajo condujo a la creación del blog Creative Hands of Mexico, con una columna del mismo nombre en el Vallarta Tribune. Ella ha colaborado con y conectado a numerosos artesanos, muchos de los cuales han abierto amablemente sus talleres y hogares para ella y su esposo/fotógrafo, lo que les permite documentar su trabajo e historias de creatividad excepcional. Thelmadatter actualmente vive en la Ciudad de México y continúa buscando nuevos oficios y artesanos para documentar.

www.creativehandsofmexico.org

Leigh Ann Thelmadatter is an English teacher by training but has apprenticed in the field of Mexican handcrafts and folk art while living and traveling in the country for 16 years. This apprenticeship came through writing on the subject in Wikipedia for over a decade. Almost all the content on the subject in Wikipedia is related to her efforts. This work led to the creation of the blog *Creative Hands of Mexico*, with a column of the same name in the *Vallarta Tribune*. She has collaborated and connected with numerous artisans, many of whom have graciously opened their workshops and homes to her and her husband/photographer, allowing them to document their work and stories of exceptional creativity. Thelmadatter currently lives in Mexico City and continues to look for new crafts and artisans to document.

www.creativehandsofmexico.org